留住一抹夕陽

周漢生竹刻藝術

何孟澈　編著

中華書局

當住一抹夕陽

岑橋

周漢生

湖北陽新人，一九四二年生於武漢。一九六六年畢業於廣州美術學院工藝美術系。一九六八至一九七九年在合肥當工人。一九七九至一九八五年先後曾任合肥市工藝美術研究所所長、合肥十竹齋負責人、合肥市工藝美術公司副經理。一九八五至二〇〇二年先後任武漢江漢大學藝術系教研室主任、武漢江漢大學藝術系系主任。

業餘刻竹，擅長圓雕與高浮雕。

王世襄先生讚曰：「自晚明朱（松鄰、小松、三松）濮（仲謙）以來，已四百年無此圓雕矣！」

又曰：「置於（朱）三松、魯珍（吳之璠）諸名作之間，全無愧色。」

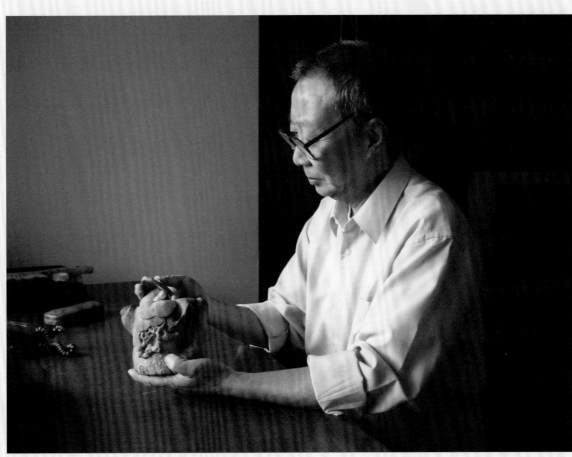

何孟澈　攝

目錄

竹刻小言（代序）　董　橋

英倫故交老蕭寄來幾張竹刻照片，說年事已高，藏品賣了，書箱裏找出這幾張留影給我懷舊：「張希黃吳之璠那些作品不在了心中釋然，」信上說，「反而民國初年張志魚桃花扇臂擱萬般不捨，陳寶崖那首七絕寫得好！飄零金粉雨蕭蕭，舊院依稀長板橋。莫怪秦淮水嗚咽，六朝流盡又南朝。」我和老蕭一樣，賞玩竹刻五十年了，癡愛不渝。真是文房上佳清玩，從前不貴，明清筆筒臂擱香薰案頭經常擱幾件，同道交換，勻來勻去，無所謂。近年不同了，富戶玩風雅，玩投資，清風明月比黃金貴出好幾百倍，老蕭和我這樣的舊派人難免過時，只配翻翻拍賣圖錄清賞彩色照片，買是買不起了。張希黃竹林裏幾聲琴韻一百萬。吳之璠雪地上尋梅七百萬。黃楊木雕喜上眉梢筆筒拍賣會估價八百萬到一千萬，說是香港大學馮平山博物館一九八六年《文玩萃珍》做了封面，英國著名文玩世家的舊藏品。《文玩萃珍》裏收錄的文玩這幾年都天價，有著錄，來歷好，人人要。二十多年前嵇若昕在台北《故宮文物》月刊寫〈英倫竹刻剪影〉說，西方收藏界喜愛中國文房清玩，尤其喜愛竹刻藝術品，英國博物館古董店收藏家都藏了不少。那是真的。嵇若昕攝錄的那些館藏竹刻早年老蕭和我幾乎看遍了。濮仲謙梅花筆筒在巴斯東亞藝術博物館，淺雕梅枝交疊，梅花有的盛放，有的含苞，《南鄉子》那首詞也刻得好，真是書齋雅器。館中朱三松七賢香薰和沈大生子母蟾蜍我不喜歡。那隻螃蟹反而好，無款。王喬鳧烏筆筒也精美，古松，矮竹，山壁，層次細膩，刀

工蒼辣，比杜倫東方博物館那件赤壁賦筆筒更好。館中「冶甫」款書法筆筒清秀極了，刻行草「有客嫌庭仄，無書覺畫長」，字好，刻得也爽利。書法筆筒臂擱我向來偏愛，早年遇到真偽難辨，刻得好的都當真的買，計較不了那麼許多了。不知道冶甫是誰。吳之璠款的竹刻常常遇見，稱心的都想要，畢竟養家吃重，買不起多少。我在台灣在英倫遇見過好幾件《紫氣東來》題材的筆筒，都落吳之璠款，清中期作品，竹色古艷，不便宜，後來在香港大雅齋找到一件比台北倫敦那些精緻。英國古董商梅濮浩Paul Moss世代集藏中國文玩，稂若昕在他那裏看了不少上好竹刻，我在他們家開的古玩店買過幾件，金西厓《一剪梅》臂擱最難得。

我和老蕭在倫敦別家古玩店也買過幾件竹刻小品，看了東方博物館石鹿山人款古木仙槎，坊間漁舟竹刻都寒傖，不想要。瓜瓞綿綿經眼三五件，嫌俗氣，嫌太貴，多年後回想可惜了，都是清中乃至清初的刻件，應該要，如今稀世了。琴式山水臂擱那年倫敦古玩店裏見過一件，竹材有點乾，裂了幾條縫，不敢要，過後再也遇不到。王世襄先生聽了說，竹器年久失玩都乾澀，不要緊，玩一段時日沾上人氣又活過來，又溫潤。王老先生早歲集藏明清竹刻，細心研究，編寫專書，是大專家。晚年一心復興竹刻藝術，循循鼓勵當代年輕竹刻家繼承統，開創新天。遇見刻竹刻得好的晚輩他最高興，四處宣揚，不遺餘力。八十年代老先生來香港推介武漢竹刻家周漢生作品，香港收藏界都說周漢生功力不輸明清大家，創新處勝過明清大家。全靠王老綴合，周漢生一九八四年的《藏女》圓雕和一九八五年《蓮塘牧牛》筆筒都歸我。我和周漢生成了朋友，一九九八年又得藏他的《夏閨》。翌年作品《令箭荷花》臂擱不久我也拿到了。周漢生和我同齡，習性相近，賞玩他的竹刻猶如故人重逢，親切得很。

他的字我也喜歡，端正秀逸，難怪刻竹運刀如運筆，不塞不澀：「學書在得筆法而會古人之意，不在學其規模，」大瓢山人楊賓說，「不則學聖教成院體，學歐成屏幛體，學褚成佻，

學旭素成怪，學米成野，學趙成俗，學董成油，反成不治之症矣。」周漢生刻竹得古人刀法，

會古人之意，不學古人規模，作品步步翻新，不重複前人，不重複自己。今年正月初六他給我

來信說檢省舊刻，深感竹根整刌的圓雕竹刻為材所限，總是刻劃單個人物，不敢嘗試又有人物

又有場景又有情節的題材。他說他想做些改變，先刻了《獲山豬》，描畫皖南山民勞作方式，

竹根空心藏進豬腹，刻出帶了場景的一組形象，「前人似無此刻法」，他說。《獲山豬》之

後，他參考明版木刻插圖，再刻一件《鶯鶯夜焚香》，竹根空心做假山，山前刻鶯鶯與紅娘上

香，假山鏤空處看得到山後張生靠着山石窺看山前情景。這樣的佈局也省事，也高明，一局佈

出文學作品話分兩頭的交代，也比圖解連環畫含蓄得多。那是竹刻破格之作，他說假山前後都

藏着故事的題材到底不多，「算撿了個便宜」。上月底何孟澈去武漢看望周漢生，周漢生讓他

帶了一件《五石瓠》給我，二〇〇五年作品，刻瓠舟上兩人對坐，一人吹笛，一人高歌。五石

瓠語出《莊子·逍遙遊》：「今子有五石之瓠，何不慮以為大樽而浮乎江湖，而憂其瓠落無所

容，則夫子猶有蓬之心也夫！」「石」讀音如「旦」，市石之通稱。五石瓠是指可容五石之大

葫蘆。何孟澈說周漢生想像大樽是形狀如舟的大葫蘆瓢，索性刻成蕩槳度曲之作。這件竹刻只

比手掌稍大，竹根橫刻，人物的前胸後背和瓠中船槳都借竹節橫膈刻成，竹根空心處因此雕得

出人物，跟前人刻《仙人乘槎》借竹壁下刀不同。周漢生刻竹用心求變，絕不苟作，一九八〇

年到現在滿意的作品不過四五十件。王世襄先生晚年慨歎當今真正搞創作的竹人只有周漢生一

個。時代變了，物質掛帥，性靈凋敝，竹刻家境界不出兩類，一類心繫時務，迎合時尚，彷彿

周墨山竹刻詩箭上刻的兩句詩：「美人家在西泠住，重話相思又隔年」。另一類寄情創作，看

破利祿，不啻張希黃漁舟臂擱上的題句：「春色江南今正好，歸舟初繫綠楊邊」。周漢生是水

邊綠楊下的閒淡竹人，孤介絕俗，貌古神清，知繪事，工書法，圓雕立塑都是造意，薄地陽文

創稿獨特。練水派的綽約多姿他熟悉。金陵派的古雅富麗他見慣。晚年他在意的也許只是一截竹根的大破和大立。「周先生的苦心我曉得，」老蕭說，「他的寂寥其實也不難想像。」二〇〇二年老蕭來香港看到周漢生的《藏女》、《蓮塘牧牛》和《夏閨》歎為觀止。那幾天他天天來我家聊天，對着那三件竹刻看了又看，讚完再讚。老先生說朱松鄰刻簪匜世人寶之幾同法物，濮仲謙一件小品錢牧齋做詩詠歎，吳魯珍的牧馬潘西鳳的筆筩人人企慕，沒想到我們這個時代還出了周漢生。王漁洋《池北偶談》說雕竹則濮仲謙，螺甸則姜千里，銅爐則張鳴岐，宜興泥壺則時大彬，裝潢書畫則莊希叔，皆知名海內：「所謂雖小道，必有可觀者歟？」老蕭最討厭「小道」之譏，說是古人井蛙識見，審度藝術的胸襟處處局限，竹刻、螺甸、銅爐、泥壺這些中國傳統手工藝術都走進了國際藝術市場，靠的是西洋美術理念的紹介和審美尺度的引導：「漁洋山人做夢都想不到！」一九七七年一月七日我的日記裏記老蕭宴客，座上幾位英國朋友觀賞蕭家文玩，老蕭用英語翻譯桃花扇竹臂擱那首七絕，英國女教師茱麗婭聽了高興，說英國詩歌源遠流長，從來不像中國詩詞那樣跟藝術品結為一體，真奇怪：「韋奇伍德陶瓷上描出雪萊拜倫韻語手稿你說該多漂亮！」她說。「工藝美術家維廉‧莫里斯燒製的瓷磚好像試過燒出莫里斯詩句，記不真確了。」一九八四年我重訪英倫，東方古玩店裏碰到茱麗婭俯首把玩周顯刻秋菊的竹筆筒，竹色殷紅，刻得清幽，她說她深深愛上中國竹刻，近年收藏好幾件。那天秋雨蕭蕭，走出古玩店我們躲進咖啡館避雨，她說她剛買了《中國竹刻》，王世襄、翁萬戈合寫，紐約華美協進社出版的英文本，真好看，也有用。茱麗婭兩鬢飄霜，好學不倦，她拜老蕭做老師學中文學了好多年了。

二〇一三年四月七日

暢翁心事有誰知唯獨周生蘊巧思

魚雁互傳通款曲一刀一鑒月沉時

王世襄先生號暢安一直呼籲恢復高浮雕透雕与圓雕響
應者唯漢生先生而已三十多年來周氏面謁王老兩次餘賴通信

搜掘竹根削鬚鬚深思熟視出藍圖

鰯魚躍水豹斑點盡至淋灘古所無

富材度勢材藝超殊王老為題伴此君齋額根斑運用出神
入化有豹鹿鰯魚蛇麻雀落葉龜狗裙魯智深鬚

攪神鐫像豈唯形奔豹如飛顯性靈

壯士摔跤跨虎步嬌娃潑水態娉婷

作王老像神采奕奕摔跤手潑水節均單足獵豹雙
足而立與國寶馬踏飛燕爭勝

何孟澈六絕句詩稿

腹欹腹及無頄之說

竹刻之難圓雕居首五石瓠以橫膈作舉盃人又有藏

札記篇篇意念深鏤雕技法細研尋

用兵刻竹相氽悟小技騰同大道哉

研究留青吳之璠三顧茅廬筆筒松溪清溪等技法孫子

比諸刻竹則小技何如經國之道哉

能畫能詩逸韻真自甘淡薄竹林人

三朱封吳比肩慶未及漢生立意新

一簞食一瓢飲若竹林之七賢題材多發前人所未發

藏女苗女夏閨等足以傳世

漢生先生教正

編就留住一抹夕陽竹刻集有感而成六绝句薰呈

丙申人日 何孟澈

前言　何孟澈

我經王世襄先生（王老）的介紹，認識周漢生先生幾近二十年了，有感漢生先生是誠摯又言而必果的長輩。二〇〇九年王老辭世，我輓以聯曰：

立功、立言、立德、遺世三不朽。

唯真、唯善、唯仁，招魂九重天。

爾後兩年，我在北京故宮《紫禁城》雜誌上發表了兩篇紀念王老的竹刻文章（注1），在第二篇中收錄了漢生先生兩件作品。漢生先生閱後有感，寫信向我提到保存了王老由一九七九年至二〇〇三年的函件全帙，建議將信函發表，作為紀念，並說在王老生前已徵得其同意，可任由使用。我義不容辭，先閱一次，不明之處，函詢漢生先生。二〇一二年我又提議將漢生先生全數作品附錄在後，可以印證王老函中重點。同時我又寫了一篇周漢生竹刻作品的文章（注2），投稿《紫禁城》雜誌，蒙紫刊編輯不棄，特別編了一期竹刻的專輯，漢生先生是唯一獲刊作品的現代竹人。

人生猶如行路，這二十四年的光陰，不單是記錄了漢生先生在藝術之路的上下求索，還可以體會到王世襄先生這個世紀老人，為復興竹刻藝術而時時刻刻的與竹人同行，直到二〇〇三年王夫人逝世為止。王老以研究明式家具，名聞遐邇；家具以外，對漆器、竹刻，王老委實傾注了更多的心血（實例見《竹墨留青：王世襄致范遙青書翰談藝錄》榮宏君編注，北京生活書店出版有限公司，二〇一五年）。函件之中，有累紙長篇，亦有寥寥數語，可以見到王老對竹刻人材無分彼此的發掘、高度的重視、密切的關注、毫無保留的培養、恰如其分的讚揚和竭盡全力的推介。可惜的是，漢生先生寫給王老的信沒有留下副本，他日在王老的遺物中，如果能夠整理出來，合為全帙，一定會更為美滿。

其間蒙《澳門日報》前社長李鵬翥先生向香港三聯書店常務副總編輯侯明女士推介，經侯女士、梁

偉基先生、戴淑芳博士、沈怡菁小姐和陳曦成先生熱情的協助，終於從一本王老的書信集，演變成現在的格式。王老書信文字的整理得到尹倩汶小姐的襄助，胡卿旋小姐功不可沒，而書籍的設計與裝幀，則有賴杭州聿書堂張彌迪先生。承香港中華書局趙東曉博士、黎耀強先生及劉漢舉先生的支持，終於付梓。李公年前遽歸道山，未能見本書之成，不無遺憾。由於王老的說項，董橋先生是漢生先生的知音，多年來寫有七篇關於周先生的散文（注3），其中〈竹刻小言〉恰可為本書之序。董先生又對本書章次的編排，提供寶貴的意見，至於書名提議採用周先生散文的篇名，更惠賜書名題辭，不啻是畫龍點睛。本書中周漢生先生竹刻作品的照片，絕大部分乃由沐文堂關善明博士、盧君賜先生和關嘉洛先生負責拍攝處理，精美的圖像，實令本書生色。

受到王老的啟發，本書雖然主要論述竹刻，但卻引證不少古今中外不同類型的藝術品來與竹刻作出比較，相信是竹刻書中的創舉。當然漢生先生在創作竹刻的時候，不一定認識這些藝術品，但竹刻作品，竟然和古今中外的殿堂級藝術品有相通之處，可見一切藝術精品均是超越時空、畛域和媒體界限的。而申請使用照片及版權所花的精力，更大大的超越了寫作及編書的時間。其中傅熹年先生的鼓勵及多次惠借紋飾參考書籍，公私藏家、機構及各博物館的大力支持，使得編書工作能夠順利進行，謹將芳名，表列於圖片目錄，以誌謝忱。

一九七九年二月《故宮博物院院刊》復刊，首期見有王老〈談匏器〉一文，漢生先生時任合肥工藝美術研究所所長，承院刊編輯部幫忙與王老取得聯繫，即由所內同事程連昆攜書赴京請教，竟蒙王老惠贈《刻竹小言》之油印本，此乃漢生先生刻竹之緣起。該年十一月王老毛筆箋紙致周漢生先生函，是王老致現代竹人時間最早的文存。函中先鼓勵研究所恢復匏器的生產，繼而提到：

承詢及刻竹小言附圖照片，襄均有底片。唯此稿將與拙撰「試談竹刻的恢復和發展」一文合訂，由人民美術出版社出版（八零年當可買到），末附圖五十餘幅，目前似無必要再用數十元放大照片。揀篋中尚有竹雕老僧（圖一，頁三）、採藥老人（圖二，頁四）兩件之小幅照片五張，特奉贈供參考。此二器均是圓雕精品，竹刻家久已無此技藝，亦亟待有志者潛心學習，努力繼承也。「試談」亦隨函寄上一份，指

正是幸。

沒有這封信，便沒有這本書。而兩張圓雕精品的照片，更直接促成了漢生先生向竹刻的頂峯「圓雕」邁進。隨函附有〈試談竹刻的恢復和發展〉一文，提到八點：（注4）

一、發展竹刻首先是變革竹刻的舊題材，發展新內容；

二、其次是豐富器物品種，適合現代生活；

三、要發展竹刻還應考慮竹刻與其他工藝的結合；

四、恢復傳統技法；

五、認真解決竹刻的原料問題；

六、培養專門人材；

七、進一步研究防裂、防蛀、染色的科學方法；

八、開展其他促進竹刻發展的工作：

　　1　整理研究

　　2　展覽陳列

　　3　學習觀摩

從一九八〇年起，漢生先生將這幾點作為目標，竭盡一己的能力，並借助所屬單位，一往無前的朝着這些方向進發。他孜孜矻矻，嘗試、探索用不同的竹材及巧用竹根的根斑，創作面目和風格迥異的藝術品，把竹材發揮得淋漓盡致，題材應有盡有（見本書卷二作品部分）。

在觀賞作品的時候，我可以感受到漢生先生將他的藝術生命和創作熱情，都傾注在每件作品之中。先生所作，既有傳統題材，如《荷花水盛》、《仿漢仲謙款松樹形壺》，又能「筆墨當隨時代轉」，帶有濃厚的二十世紀七十至九十年代的時代氣息，如《藏女》、《銀妝的苗家》、《潑水節》、《女歌手》、《猜拳》、《草焐子裏的娃娃與狗》、《獲山豬》。即使

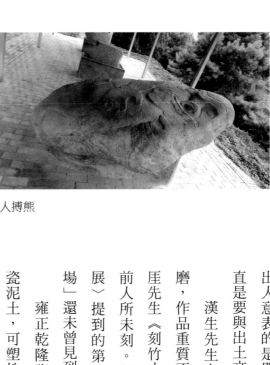

躍馬　　　　　　　　　　　人搏熊

霍去病墓前石刻
茂陵博物館藏（何孟澈攝）

在傳統題材之中，亦能有所創新，如《達摩》用竹筒圓雕，《高蹺「斷橋」》一變香筒竹筒

透雕之法，《秋桐臂擱》以留青表現桐葉、陷地刻表現桐子，《鴛鴦夜焚香》前後有景。更

出人意表的是單足獨立的《摔跤手》和《潑水節》，以及以雙後腿平衡全身的《獵豹》，簡

直是要與出土文物國寶《馬踏飛燕》一較高下了。

漢生先生在竹刻藝術上的探索，是業餘的自發追求，不受名利的束縛，全手工製作打

磨，作品重質不重量，而且所有作品的題材，無一重複，每年作品只有一、兩件而已。金西

厓先生《刻竹小言》裏〈作法、竹刻題材〉其一云：「惟藝術貴在創作，自應跳出窠臼，刻

前人所未刻。新題材原在天地間，端在善於攝取耳。」亦即王老在〈試談竹刻的恢復和發

展〉提到的第一點，漢生先生毫無疑問地是超額完成任務。這些題材，在目前的「商業市

場」還未曾見到，我預測本書一出，仿作的類似器物一定紛至沓來。

雍正乾隆瓷器、宜興石灣陶器當中，有仿生陶瓷一類，製成竹木文房、動植飛禽；陶

瓷泥土，可塑性高，仿生器物，並非難事。竹根中空而有節，既要避虛就實，利用竹節節壁

和橫膈，又要兼顧根材表面的根斑，作品亦要生動自然，毫無牽強，那就並非易事。漢生先

生的短文〈空心？實心？〉（參頁四八）提到「明清竹木牙角所以令人刮目，也就看『空心』

跟『實心』較勁。同一題材，有木頭疙瘩雕的就有犀角象牙竹刻的，愈是羈絆愈往裏鑽；就

看怎樣進去如何出來，楞是把這門藝術推到了前所未有的水平。玩的就這空心，玩的就這過

程，所以玩到別人無法複製。」漢生先生就是能如臨大敵的鑽進去，瀟灑自如的走出來，

試看《藏女》、《摔跤手》、《潑水節》、《夏閨》、《猜拳》、《五石瓠》、《荷花水

盛》、《麻雀》、《母子鴛鴦》、《眼鏡蛇》、《木葉刺猬》等諸例，再看漢生先生的四件

竹根雕豹（《鬥豹》，《獵豹》，《豹噬鹿》，《幼豹》），頓然領悟出「文章本天成，妙

手偶得之」的真締。

先生能夠出類拔萃，固然有悟性、資質的先天條件，但後天的追求與經驗，亦非常關

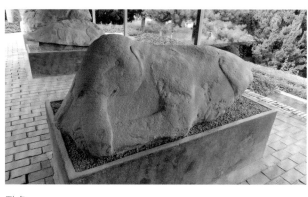

臥象

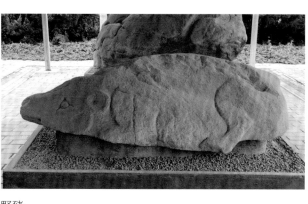

野豬

鍵，故王國維先生在《人間詞話》說：「閱世愈深，則材料愈豐富，愈變化。」（注5）二十世紀六十年代，先生屢屢到廣東東莞、中山、新會、高要等地農村，與農民「三同」（即同吃、同住、同勞動）；文化大革命之初，又從廣州徒步到井崗山朝聖；文革開始後，又曾在安徽當過十年塑料廠印花車間操作工人，故對生活，體驗特深。如董橋先生所言，先生「廣泛觀摹了石灣陶塑、潮州木雕、肇慶硯雕、陽江漆器、廣州牙雕、角雕等實況」，（注6）涉獵其他工藝既廣，他山之石，可以攻玉，所以能夠不受傳統所局限，超出明清竹人的視野。而創作的心路歷程，見於王老的評述：「⋯⋯刻竹自娛，顏其室曰：伴此君齋。自言得一竹材，每與為伴，相對兼旬或數月，直可對語。待其自行道出雕製某題材，方施刀鑿。故雕刻雖由我，選題實應歸功於此君。室名此取義在此。以上數語，已將先生之創作過程闡發無遺。宜其所作，不同凡響也。」（注7）

竹人能夠繪畫打稿，自可勝人一籌，亦是〈試談竹刻的恢復和發展〉第六點「培養專門人材」所着重的底線。先生能畫畫，作品帶有自我的風格面貌。曾見畫稿，不染塵俗。書法工整有骨力，題款與底款亦一絲不苟。先生能寫詩，王老函授平仄格律（參頁九一），贈送「佩文韻府」成套。「腹有詩書心自華」，無論是作品的題材，如《五石瓠》、《鶯鶯夜焚香》，或者是鐫刻其上的題識，如《留青陷地淺刻深刻秋桐臂擱》、《董玄宰小像留青臂擱》、《沉香來蟬筆筒》等，文化修養的底蘊，在作品中會自自然然的流露出來。

〈試談竹刻的恢復和發展〉裏第四點「恢復傳統技法」，即金西厓先生《刻竹小言》裏所強調的圓雕、高浮雕、透雕和陷地深刻。金西厓先生「平時所刻，大抵為筆筒臂擱扇骨，於圓雕自愧試製不多⋯⋯顧亦知竹刻之難，圓雕居首。竹根半藏半露，在林謂是良材，掘得未必中用，其難一也。造形設計，雖可借助於畫稿模型，尤當攫捉神態，存於意想，非同表面彫刻上有畫稿可循，其難二也。竹根圈圖，手握不便，刌鑿坯胎，須鉗夾固定，或置凳上勒穩，其難三也。圓彫處處有鑴鏤，或探鑿於深坳之內，遊刃於狹隙之中，須不時變換握刀姿勢，及進刀

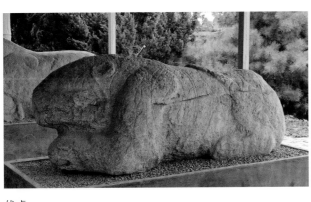

伏虎

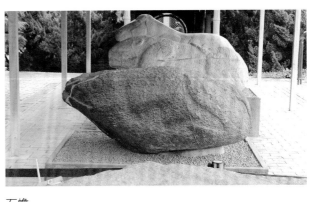

石蟾

角度，其難四也。初彫既成，修飾光磨之工，均非其他刻法可比，其難五也。難中之難，尤在神情之攫捉，以既無畫本，不免隨時端詳，隨時鑷刻，使其漸如人意。無怪乎程穆衡謂竹人琢器，每畫一晡而數起，夜十寐而頻興（見嘉定竹器賦）。蓋藝術創作，專心致志，鍥而不捨，精神與作品，已凝結為一，日夜辛勤，固有不能自已者矣。」（注8）漢生先生的作品，固然有竹板作純留青，參以陷地深刻淺刻的手法，又有竹筒高浮雕及竹筒透雕，更多的則是竹根圓雕，其中圓雕和高浮雕，都屬於竹刻藝術的巔峰，能夠掌握的人不多，先生駕馭，則綽綽有餘。尤其是利用竹根斑紋在林林總總的物像的應用，可以說是前無古人。

漢生先生的圓雕，又可以分為兩類：其一是像秦始皇陵兵馬俑的寫實作風；另外一種，就是如霍去病墓前的寫意隨形石刻。當我在氣勢磅礡的兵馬俑土坑旁緩步時，不期然會想起漢生先生的《銀妝的苗家》、《蒙古摔跤手》、《潑水節》、《夏閨》、《猜拳》、《五石瓠》和《獲山豬》。而當我徜徉在霍去病墓前及兩邊的廻廊時，端詳着那《怪獸噬羊》、《人搏熊》（頁XIX）時，腦海裏會浮現出漢生先生的《鬥豹》和《豹噬鹿》的形象；那《躍馬》（頁XIX）的意象，不是和周先生的《獵豹》暗合嗎？那順着石頭的天然形狀略施雕琢而成的《野豬》（頁XX）、《臥牛》、《臥象》（頁XX）、《石魚》、《石蛙》、《石蟾》（頁XXI）、《伏虎》（頁XXI）、《臥馬》（頁XXII），不是和漢生先生的竹刻《魚形水丞》、《孔雀》、《母子鴛鴦》、《眼鏡蛇》、《龜》、《母子企鵝》、《麻雀》和《幼豹》，一脈相連嗎？至於那大名鼎鼎的《馬踏匈奴》（頁XXII），不是和卓然獨立的《藏女》、《魯智深像》與《達摩》相互輝映嗎？

試比諸畫家，徐悲鴻先生少作山水，傅抱石先生避寫花鳥走獸，吳冠中先生存世人物甚罕，于非闇先生獨缺大寫意，趙無極先生未見工筆畫；漢生先生則似張大千先生，允稱多面材。書畫揮毫，往往可以據案立就，竹刻一般需累月經年。大千居士，存世作品不下數千；漢生先生，作品只有數十。晚清竹刻家，固然沒有人可以比擬漢生先生的水平；即使是明、

馬踏匈奴

臥馬

清、民國大家如朱三松、濮仲謙、封錫祿、吳之璠、金西厓各先生的作品，若果有朝一日得和漢生先生的作品同堂展覽，後者一定不比前輩的精品遜色。王老評論：「於（朱）三松、魯珍（吳之璠）諸名作之間，全無愧色。」「自晚明朱（松鄰、小松、三松）、濮（仲謙）以來，已四百年無此圓雕矣！」（注9）董橋先生讚曰：「周漢生更是當代竹刻大家，作品超越明清高手。」（注10）圖像的觀感，頗與實物不同，我有幸仔細觀賞摩挲多件作品，故此深知王老與董橋先生的讚辭，實在公允。

葉義醫生與譚志成先生合編的《中國竹刻藝術》上、下冊，是劃時代的竹刻專著。大膽的說一句，看了漢生先生的作品以後，回頭再翻閱此書，頗覺後者所載的一部分，似屬匠人之作，未免小家氣耳！

又試將先生作品，比諸長短句。王國維先生《人間詞話》第四十二：「古今詞人格調之高，無如白石（姜白石）。惜不於意境上用力，故覺無言外之味，弦外之響，終不能與第一流之作者也。」（注11）先生既在「意境上用力」，作品有「言外之味，弦外之響」，故能躋身「第一流之作者也」。《人間詞話》又謂「詞以境界為最上」，進而說「詞之雅、鄭，在神不在貌」。（注12）先生作品，貌外得神，境界自在其中矣。

竹刻作品以外，漢生先生為《中華民間藝術大觀》撰寫〈竹刻〉一章，並在《江漢大學學報》發表〈明清之際文人工藝觀的轉變〉一文。本書所收幾十篇竹刻短文（見卷一），皆娓娓道來，發人深思。防止竹材開裂的心得（參頁二六〈未雨綢繆〉）、竹根生長和材料形態的分析和規律（參頁二〇〈竹根可讀〉），都是從實踐而來的箇中三昧，尤其是後者，是親自入山選掘竹根時，總結出來的經驗。至於從刻竹手法來推斷論述清溪、松溪款竹器的時代，從材料的運用來辨析濮仲謙是否竹刻家及仲謙款松樹形壺（參頁四九、五二〈濮仲謙〉、〈仲謙款松樹形壺〉），更是獨具慧眼，將觀察所得及文獻資料，提升到理論的層次了。以上種種，都是漢生先生身體力行，實踐並豐富了〈試談竹刻的恢復和發展〉裏第五點「竹刻的原料」、第七點

留住一抹夕陽：周漢生竹刻藝術 |

「研究防裂等的科學方法」和第八點「其他促進竹刻發展的工作：整理研究」的憑證。

評賞書畫，有名價品第之分；評論藝術家，我國也有一些固有的傳統指標，就是人品必在藝品之上。援筆至此，不得不引上海博物館施遠先生〈試論竹刻藝術的成就與未來之發展〉數段：

一切藝術，歸根結底是人之藝術，「技固殊工拙，亦視人重輕」，故我以「格盡其高」來概括自朱、濮以來歷代竹刻宗匠之清品高格。吾國之傳統，在「人品」與「藝品」的觀念上，始終以「人品」為第一義。三朱從未被時人以「匠人」目之，而被稱作「高人」、「幽人」、「逸士」、「隱君」。《竹人錄》言朱氏「祖父兄弟三世以高尚稱，松鄰子又以刻竹名家」，此一「又」字有深意焉。

子曰：「行有餘力，則以學文」，指出德為本，學為末。因此時人在評價朱氏祖孫時，一再強調其人品，自非偶然。明清兩朝諸竹刻大家所製雖為時所珍，然無人鬻藝斂財或恃技邀寵。……近代以來竹人之特出者，若金西厓、徐素白諸先生，亦人品高潔、不慕榮華之徒，故能為時冠冕。真正的藝術創造，需要自由之心靈。孟子有云「富貴不能淫，貧賤不能移，威武不能屈」，證以前例，可稱得當。竹人之品格，一何高也！（注13）

二〇〇二年，漢生先生退休，閒居武漢，一簞食、一瓢飲，怡然自得，不改其樂，有古人風致。王老晚年，曾對我說：「有交往的現代竹人之中，以周先生修養為最深。」對比漢生先生的作品和文章，王老所言，實非過譽。

是年五月即逢王老一百零二歲冥誕，本書可以作為王老在「立言、立德」兩方面的具體的佐證，及表現出漢生先生在現代竹刻的恢復和發展中所作的貢獻，相信這也是對王老最好的懷念。

丙申元月

註釋

1 何孟澈：〈華萼交輝：與王世襄先生有關的幾件竹刻〉，《紫禁城》，第一九〇期（二〇一〇年十一月），頁一一〇一一四；何孟澈：〈華萼交輝：與王世襄先生有關的幾件竹刻（續）〉，《紫禁城》，第一九四期（二〇一一年三月），頁一一〇一一五。

2 何孟澈：〈與王世襄先生相關的幾件周漢生竹刻收藏〉，《紫禁城》，第二二一期（二〇一三年六月），頁一三八一一四八。

3 董橋先生關於周漢生的七篇散文包括：〈進步語文〉（一九九六）載《鍛句鍊字是禮貌》，台北：遠流，二〇〇〇；〈泛起歲月的風采〉（一九九六），載《竹雕筆筒辯證法》，台北：遠流，二〇〇〇；〈夏閏裏那個簪花人〉（二〇〇〇）及〈工藝美術家的成長路〉（二〇〇〇），載《保住那一髮青山》，香港：牛津大學出版社，二〇〇八；〈染心〉（二〇〇五），載《故事》，香港：牛津大學出版社，二〇〇六；〈竹刻小言〉（二〇一三）及〈稱心歲月〉（二〇一三），載《夜望》，香港：牛津大學出版社，二〇一四。

其中〈夏閏裏那個簪花人〉一文見頁一七四作品一七《竹根圓雕夏閏》董注部分。

4 王世襄：《竹刻藝術》，北京：人民美術出版社，一九八〇；及《王世襄自選集：錦灰堆》卷一，北京：三聯書店，一九九九，頁二三〇一二三六。

5 王國維：《人間詞話》，定稿第一七，北京：中國人民大學出版社，二〇〇四。

6 摘自董橋：〈工藝美術家的成長路〉，載《保住那一髮青山》，香港：牛津大學出版社，二〇〇八。

7　王世襄：《竹刻鑒賞》，台北：台灣先智出版，一九九七，第八二例「周漢生竹刻圓雕《鬥豹》」之評注。

8　金西厓著，王世襄整理：《刻竹小言》，北京：中國人民大學出版社，二〇〇三。

9　分別引自王世襄：《竹刻鑒賞》，第八六例「周漢生《蓮塘牧牛圖筆筒》及王世襄：《竹刻鑒賞》，第八二例「周漢生竹根圓雕《鬥豹》」。

10　董橋：〈稱心歲月〉，載《夜望》。見注三。

11　王國維：《人間詞話》，定稿第四二。見注五。

12　王國維，《人間詞話》，定稿第一、三二。見注五。

13　施遠：〈試論竹刻藝術的成就與未來之發展〉，載趙安民編著：《相約世博——全國竹刻藝術邀請展作品集》，北京：線裝書局，二〇一〇，頁一八六—一八七。

當代武漢刻竹名家周漢生……

寫刻竹心得的隨筆，

每篇八、九百字，

經驗勾描學問，

實踐衍化真知，

不見了歷代雅人歌頌手藝文玩的浮詞，

許多觀點包藏的反而是作坊寒窗下運刀與構思的艱苦，

我讀了一遍，消閒的情趣都在，

啟蒙的喜悅也在。

　　　　——董橋〈染心〉

刻竹札記

周漢生

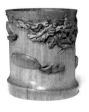

前人圓雕作法三種

圓雕無法就材起稿，這大概是各種材料做圓雕的共性，所以只好心存思路。實例有王世襄先生舊藏朱三松《竹雕老僧》（圖一）、清無款《竹雕採藥老人》（圖二）、北京故宮博物院藏封錫祿《竹雕布袋僧》、上海博物館藏封錫祿《竹雕羅漢像》（圖三）等。

敞腹式則乾脆不理竹內空心，只依竹材外形和竹壁的厚薄進行構思，刻時將所需形象輪廓以外多餘的竹壁完全鑿去，使竹內的空心與外部空間融為一氣。這類作品往往可以構成人物與景物或多個人物的組合，也可製作各種動物、植物形象的觀賞器物，可謂另闢蹊徑，找到了一條去虛留實的用材思路，目的自在擺脫空心的制約。實例有朱三松竹雕《荷葉式水盛》（圖四，另見圖六一、一二二）、竹雕《麻姑獻壽仙槎》（圖五）、鄧用吉竹雕《淵明賞菊》（圖六）等。

無腹式當然更自由，因為不用完整的竹根為材，而只在小塊的竹壁上進行雕刻，作法自與一般木雕無異，只是作品形制較小而已。但就材料而言，因竹壁的表裏兩面材質不同，紋理各異，觀感自也不同。實例有朱三松竹雕《寒山拾得像》（圖七）、張宏裕竹雕《壽星》（圖八）及《騎驢老人》等。

以上三種做法各自特點突出，從中不難體味前人圓雕創作用材的探索歷程，足資借鑒。

不過竹材空心，心存目想時不單要依據其外形，還要顧及竹內。這也是竹刻之難，以圓雕居首，而圓雕之難又在空心的原因。細揣前人的許多作品，儘管手法不同、風格各異，但其用材思路幾乎無不避虛就實，並以此來統籌創作的全過程。因空心也常被指作「竹腹」，姑且藉此將前人的做法分別歸為藏腹式、敞腹式、無腹式三種。

藏腹式是將空心完全包藏在作品內裏而不使其外露。這類作品往往依勢刻成金字塔形的人物坐姿，目的只在盡量避免雕刻深入竹裏，雖然略顯保守，卻不失為一種相當穩妥的用材思路。

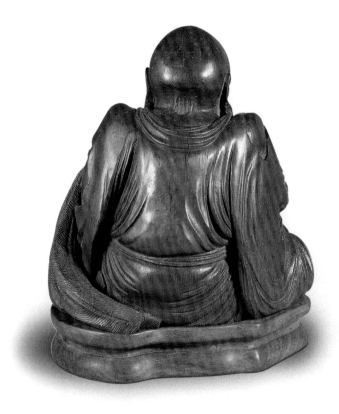

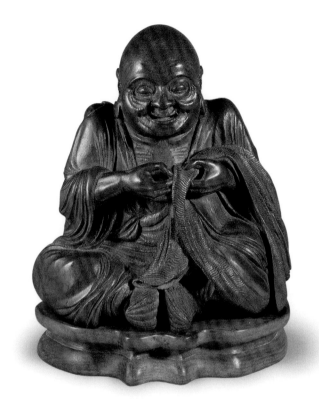

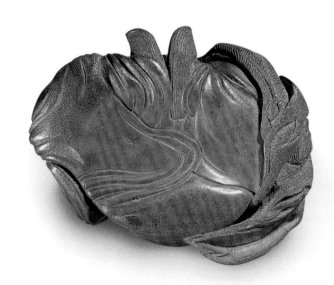

圖一
朱三松《竹雕老僧》
王世襄先生舊藏（北京嘉德提供）

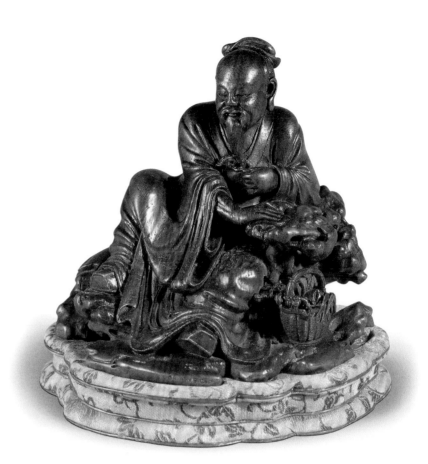

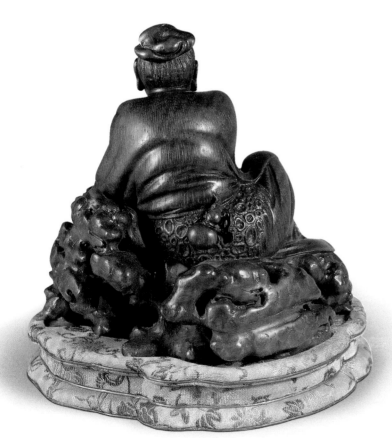

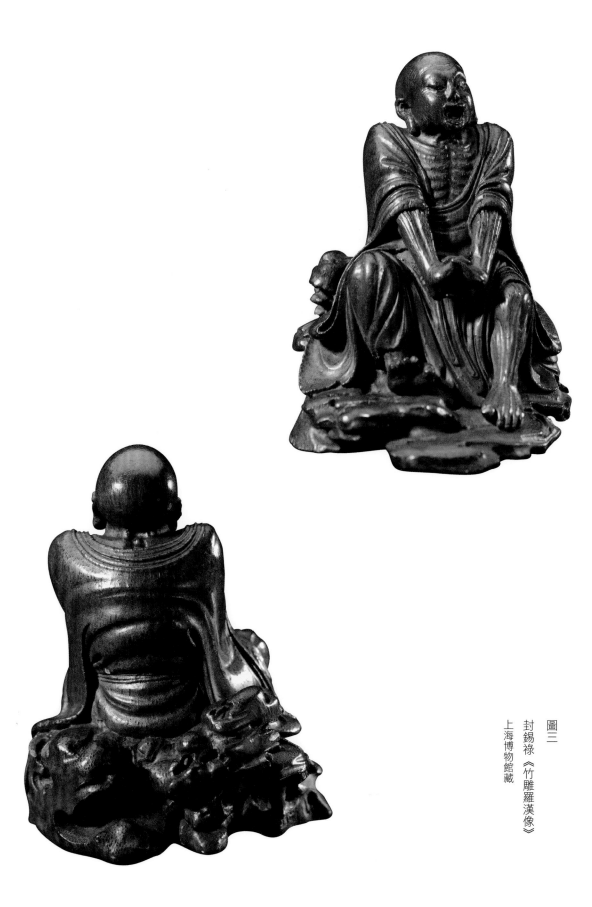

圖三
封錫祿 《竹雕羅漢像》
上海博物館藏

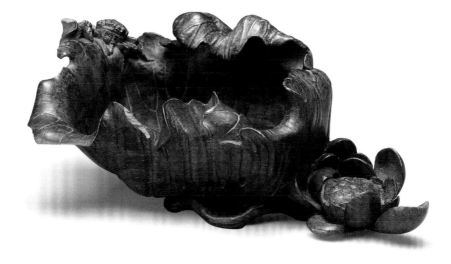

圖四

朱三松竹雕 《荷葉式水盛》

台北故宮博物院藏

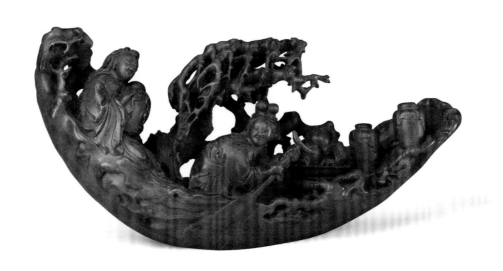

圖五

無款竹雕 《麻姑獻壽仙槎》

北京故宮博物院藏

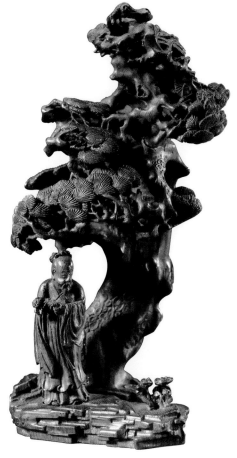

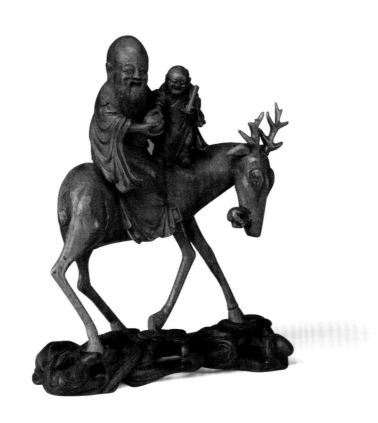

圖七
朱三松竹雕 《寒山拾得像》
北京故宮博物院藏

圖八
張宏裕 《竹雕壽星》
北京故宮博物院藏

竹姥

竹木牙角我只喜歡竹，因為竹子便宜易得。而圓雕「取材幽篁體」，更是當柴也難燒的爨餘之物。許多人愛竹詠竹畫竹卻一輩子沒見過竹根，未必真的了解竹。其實由筍而竹，什九都在地下。尤其皖南多山，其窘異常，或巨石壓頂只有以屈求伸；或岩際夾砂又不得不移骨縮形；一路挾砂裏石、連掙帶拽，好不容易將筍尖送上地面，成就了竹竿之高標，還要死死「咬定青山不放鬆」的卻是竹根。

在皖南，自古就把竹根叫「竹姥」，無論性別輩分，都像山裏窮巴苦做又架得彎的女人，實在是人情味十足的又一種解讀。也許是有了這重理解，皖南人伐竹一直沿襲祖上的

「梅花刀」：五刀放倒竹竿，以漂亮的刀痕給每一位竹姥都留下一朵永永不凋零的「梅花」。

竹姥與牙角紫檀最大的不同就在空心的竹裏裝滿了故事。每一位竹姥都會以生動的形體語言講述自己的親歷。因為殼體上的那些曲直隆窪都是他們在地下不斷抗爭的傷痕，記錄着每一次掙扎奮力的態勢，也記錄着每一處竹壁看不見的厚薄差異。所以用竹姥做圓雕，可不能像「隔素觀敗牆」，光憑一廂情願的想像。因為她有滿腹的話要對你說，你得尊重她，聽她慢慢道來，一處處指給你看：那隆起的地方就像突出的骨節，其實已重新簪上那朵「梅花」，只有殫竭心智讓她變得更美。

扁癟則是壓的，厚只在四周；彎曲也像弓形的人體，背上緊繃的皮膚自也沒有肚皮厚。只要用心聽，就會發現她也曾有血有肉，感同身受，隔竹也能知竹裏的厚薄。心裏有數，也就大大拓展了有效的想像空間。這功夫還真是竹姥教的。所以每次構思，能做什麼不能做什麼，有一半都是竹姥定的。遺憾的是一動斧鑿，再無法為她

竹根可讀

傳統圓雕歷來小件多大件少，坐姿多立姿少，佛陀多仕女少。原因自在竹裏空心，一望便知僅用了竹根末端較厚一截，亦且惟恐厚薄不一。故多從效益計，寧刻小件、刻坐姿、刻佛陀。藝術創作不同，與其墨守「三多三少」的陳規，不如花點時間，將每隻竹根都細細的讀它幾遍，必能找出更多有用的創作空間。

所謂竹根（圖九），實為稈基，有稈柄與竹鞭相連（圖一〇）。由筍而竹，始於稈柄，只因竹鞭上的着芽點不同，四周環境不同，或方位偏差只好以屈求伸；或岩際夾逼不得不移到稈基，彷彿是個運動的活體，各部到稈基，以至形態各異。所以從稈柄骨縮形，

的曲直隆窪既有一定原因又都相關相連；記錄了竹在地下的履歷，是刻者探究其各部竹壁厚薄的重要資訊。

稈柄直，筍芽一定上出；如無外部阻力，整個稈基呈直立的圓錐體；竹壁的厚薄也相當均勻。若兩側受到擠壓，雖直出也必呈橢圓甚至腎形；受擠壓的兩側一定薄，而未受擠壓的兩端一定相當厚。（圖一一）

稈柄略彎，筍芽一定側出；依其趨上的習性，稈基必定先彎後直。為了轉彎，外側的生長速度一定快於內側，養分的供給一定多於內側，所以外側的竹壁也一定厚於內側。（圖一二）

但筍芽側出後，如果外側遇阻便

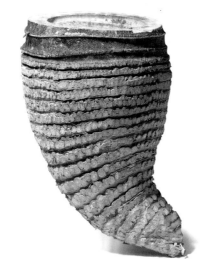

圖九

去盡竹根鬚的稈基

不得不改轉小彎；因此反過來內側的養分供給會多於外側，其竹壁也會厚於外側。（圖一三）

稈柄呈鉤狀，筍芽一定下出；稈基在趨上性引導下，必先屈體才能頭朝上。所以外側的生長速度必須更快於內側，養分的供給更多於內側，其竹壁自也更厚於內側。不過內側往往因彎急而受迫，折成扁平狀，受折處極薄。（圖一四）

所以圓雕用材，務必保持稈基與稈柄的完整。稈基周匝鬚根重重密集、土石糾結難分，掘取不免費工費時；切勿一見稈基鬆動便強挖硬拗，以免傷及稈柄，失去日後省材度勢的依據。前人有詩云：「取材幽篁體，搜掘同參苓」，想必有感於此。

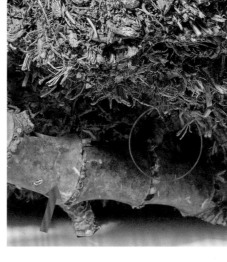

稈基

竹鞭

圖一〇
保留竹根鬚的稈基，下方稈柄（圓圈）與竹鞭（箭頭）相連。

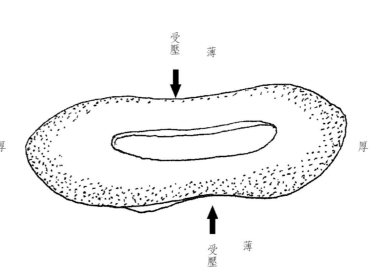

受壓 薄

厚

薄

受壓

圖一一
竹根稈基示意圖
周漢生手繪

圖一二
竹根桿柄秤基示意圖
周漢生手繪

外竹壁厚

內竹壁厚

圖一三
竹根桿柄秤基示意圖
周漢生手繪

圖一四
竹根桿柄秤基示意圖
周漢生手繪

外竹壁厚於內側，
受折處薄。

刻竹如用兵

我有幾位朋友喜歡下棋，一包煙、一杯茶，一個人擺個局也能玩上個時辰。那勁頭就像過去的竹人，端隻小茶壺，對着一堆竹根不言不語，一瞅大半天。

竹人瞅着竹根發呆，原因多在竹子空心，似乎故意設局佈陷，害得你既手癢又犯疑，從構思到斧鑿步步都要揣摩竹內的虛實。所以刻竹也像下棋一樣要知己知彼。《孫子兵法》有〈虛實篇〉，其中的「因形而措」就比常說的「因材施藝」更加貼近竹根的實際；「兵之形，避實而擊虛」，倒過來「避虛就實」便是刻竹根的基本原則，而偵察敵情的幾個步驟更近乎是圓雕作法的基礎教材：

「策之而知得失之計」是說先依竹根外形的曲直隆窪與截面的壁厚、節間的長短、鬚根的疏密等可視的跡象，對竹絲細密自然還有進刀的餘地；竹絲漸粗漸稀則必須慎行；一旦不見竹絲，切不可再進。而相關的造型也必須以此為進退。

「作之而知動靜之理」是說開始構思的各種想法可結合竹裏的虛實逐一進行試探，看竹壁是否容納得下，會否洞穿竹壁掉進空心的陷阱。

「形之而知死生之地」是說構思初步擬定之後還須心存目想，看想像中的形象能不能剛好放入竹根；哪裏竹壁太薄必須避開；哪裏竹壁較厚還能利用，隨時作出相應的調整。

「角之而知有餘不足之處」是說整個殼體周匝厚薄的差異做一個大致的評估，讓看不見的空心現出「形」來，以便找出可以造型的空間。

一動斧鑿就可以通過觀察竹絲紋理的變化，隨時了解竹壁的有餘或不足：竹絲漸還有進刀的餘地⋯⋯絲漸還有進刀的餘地⋯⋯

這「策之」、「作之」、「形之」、「角之」自然耗時費神。前人刻件東西動輒累月經年、殫精竭智，一多半就耗在這裏了。

竹膚

小時候，街上有家梳篦舖。一老頭常趴那兒用鉋子推出一浪一浪的刨花，透着一絲淡淡的木香。

我頭一回看見「篦」字就在老頭身後的楹聯上。綰髻的女人梳頭常用「篦」的小毛刷沾那刨花浸出的膠水，將烏黑的秀髮刷得絲絲服貼、又光又亮。尤其夏天坐在乘涼的竹牀上，連那動作的姿式也很美。

好多年後，見《說文》釋「篦」為「竹膚也」。這才會意那毛刷所以叫「篦」、連按撫一下頭髮的動作也叫「抿」，原是在頭頂上仿生，模仿竹膚的絲絲服貼、爽滑精緻。這是前人從竹膚獲得審美層次的提升、追求肌理美的見證；在「守節如約」的主流文化之外，一抹清新的浪漫色彩。

明清終於迎來「百錢買梳、千錢買篦」，竹與牙角紫檀相媲美的局面。唐寅在《宮妓圖》中就對精緻的髮髻產生了濃厚的興趣，而竹刻也對精緻的

竹理燃起空前的熱情。浮雕甚至「另闢蹊徑」，開始像篾匠一樣眷戀竹面的頭、二、三青。朱小松那件《歸去來辭圖筆筒》（圖一五）前後層次分明，輪廓略見圓轉即止，而鏟地卻不逾三青，以隆起平淺換來了竹膚的完美。繼小松之後，三松的《窺簡圖筆筒》（圖一六）鏟地也不過三青，畫面刪繁就簡，以成塊成片的頭青吸引人的視線。到吳之璠是青出於藍，更以二青的一片光素烘托一身頭青的「繡像」。上下一篾，紋絲不亂。人稱「薄地陽文」。而清末民初，又有方絜（圖一七）、支慈庵的「陷地淺刻」疊出，索性不鏟地，就一層頭青分陰陽見凹凸。恐怕只有田黃石印章上的「薄意」相彷彿，視竹膚已如田黃一樣的珍貴。

清《上杭縣誌·實業志》說：「三吳製竹器悉汗青，取滑膩而已。」我卻偏愛竹的滑膩，一竹在手，摩挲再三，常常會想起火燒雲漸漸暗去的暮色中，竹牀邊那乘涼梳頭的姿影；又爽又滑的青絲、又爽又滑的竹理，都在那恬意的清風裏。

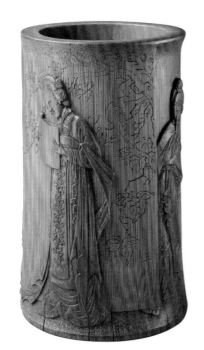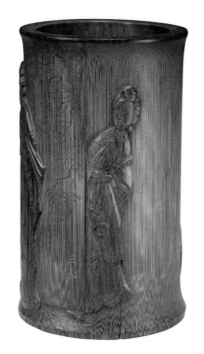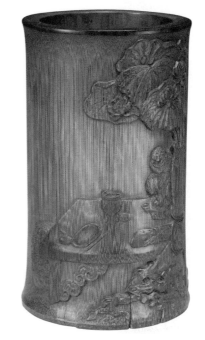

圖一六
朱三松《窺簡圖筆筒》
台北故宮博物院藏

圖一七

「陷地淺刻」示例：方絜《竹刻蘇武持節圖臂擱》

上海博物館藏

只爭一篾琅玕青

老天造物，想必各有專美。北京故宮有件乾隆時的扎古扎雅木碗，不過根瘤為之，裏外光素，但紋理奇麗詭譎，弘曆也讚它「珍比華琳才出璞，綷如孔雀乍開屏」。

明末竹人於竹面情有獨鍾，浮雕也因此面臨兩大困擾：一是要鏟地，浮雕愈高，鏟地愈深，慢說圖案以外的竹面沒了，就連二青、三青也保不住。於是有了「陷地法」，像沈大生的《庭院讀書圖筆筒》〔圖一八〕，將浮雕以開光的形式一古腦兒嵌進竹裏，自無須鏟地，保全了浮雕以外的竹面。二是要圓削，浮雕愈高，削得愈圓，圖案所剩的竹面也愈少。於是有了「減地法」，像朱小松的《歸去來辭圖筆筒》（見頁一四圖一五），鏟地不過三青，畫面前後層次齊齊浮上竹面，輪廓略見圓轉即止。這一淺一平，自也保住了浮雕圖案的竹面。因此，減地、陷地雖源於石刻、木雕，但於竹刻卻有新義：

圖一八
沈大生《庭院讀書圖筆筒》
上海博物館藏

地者，青也。陷地旨在惜青，減地旨在用青。

新近見到吳之璠兩件筆筒，一件是《三顧茅廬黃楊筆筒》（見頁八三圖〔六六〕），說明他在《東山報捷圖黃楊筆筒》〔圖一九〕的高浮雕之外，也擅長這種不同於「薄地陽文」的淺浮雕。但這兩種刻法都不見他用於竹上。另一件是《寒山拾得竹筆筒》，說明他不但擅長減地的「薄地陽文」，也擅長這種開光鑿透的陷地。而這兩種刻法也都不見他用於黃楊。可見吳之璠視黃楊與竹各有專美，因材施藝，所以出手不同。

竹因材質表裏精粗大異，無論陷地、減地，都只求充分顯示竹面精緻細膩的材質美。鏟地也要充分展示竹絲平行排列的秩序美。加上構圖的簡潔、製作的工絕，共同構成它特有的一種精緻典雅、寧靜淡泊，賦予作品更深的竹文化內涵。黃楊則不同，材質細密幾乎不見紋理，而且表裏如一，無論高浮雕、淺浮雕一概無礙材美，何勞陷地、減地？

圖一九
吳之璠《東山報捷圖黃楊筆筒》
北京故宮博物院藏

「陷地」只為不鏟地

浮雕以凹顯凸，當然不免鏟地，但鏟地又必須以犧牲竹面的頭、二、三青為代價，而這「三青」又恰恰是材質最優最美的一層竹材。為解決這個矛盾，於是有陷地法應運而生，目的只在保留浮雕形式又盡量保全竹面。從一些傳世作品上看，雖然做法各有不同，卻無不在努力減少浮雕鏟地的面積，姑妄名之並分述如下：

一、開光式。將浮雕畫面限定在一定形狀的框框之內，浮雕面積小了，鏟地面積自也小了，而框框以外的竹面得以保全。實例有上海博物館藏明沈大生《庭院讀書圖筆筒》〔見頁一七圖一八等。

二、洞窟式。打破開光的框框，原地將人物情節安排在洞窟式的背景之中，以洞窟之凹代替鏟地並以凹顯凸。實例有小孤山館藏清吳之璠《寒山拾得筆筒》等。

三、中心窪地式。此法多見於清中期的浮雕山水，畫面四周的山石林木均只在竹面作陰文線刻，畫面中心的屋

圖二〇
清王梅鄰《秋聲賦筆筒》
葉恭綽先生舊藏
（本藏品承蒙明尼蘇達州 Minneapolis Institute of Arts 同意轉載）

宇、舟船、人物則鏟去四周竹材形成淺浮雕，主次分明，鏟地也十分有限，但屬陰陽混刻。實例有葉恭綽先生舊藏清王梅鄰《秋聲賦筆筒》〔圖二○〕等。

四、輪廓嵌入式。只在所刻形象的輪廓範圍之內顯凹凸，看去像將浮雕形象完全嵌進竹裏，以至竹面竟成了地。這類刻法有深刻、淺刻兩種，深刻的實例有美國丹佛美術館舊藏（今私人收藏）清無款《荷蟹筆筒》〔圖二一〕，淺刻的實例有葉恭綽先生舊藏清鄧雲樵《春畦過雨筆筒》〔圖二二〕等。

不過上述努力至今仍在繼續，近來從《全國竹刻藝術邀請展作品集》中見到嘉定張偉忠與陳向民先生的幾件作品就是很好的實例。其中張偉忠先生的《薄意持扇人物臂擱》〔圖二三〕是件很成功的陷地淺浮雕。「薄意」者，借田黃作法之名，惜材之理與陷地淺刻相通。其作法源自「中心窪地式」，但只在輪廓周邊略微鏟成向竹面過渡的斜坡，集中凸顯人物。這種刻法虛實分明，見光影不露刀痕，有助於竹材美的展現。陳向民先生的《浮雕賞梅臂擱》〔圖二四〕與《浮雕賞荷臂擱》作法亦與前者相同，惟陷地略深，亦佳。

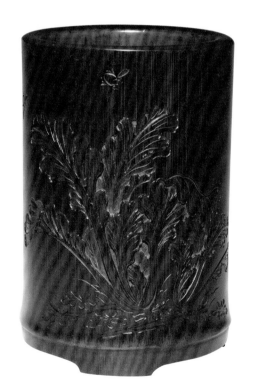

圖二二
清鄧雲樵《春畦過雨筆筒》
葉恭綽先生舊藏
（本藏品承蒙明尼蘇達州 Minneapolis Institute of Arts 同意轉載）

圖二一
清無款《荷蟹筆筒》
私人收藏（蘇富比提供）

張偉忠《薄意持扇人物臂擱》
嘉定博物館徐征偉先生提供
圖二三

陳向民《浮雕賞梅臂擱》
嘉定博物館徐征偉先生提供
圖二四

留取「斑紋」

做動物題材的圓雕，往往需假借鬚根在竹面留下的疤痕來表現其皮毛上的斑紋，但要把這些疤痕完整的留在竹面並成為理想的花紋，也需一定的耐心與細心。

稈基（竹根）離土後先要清除夾雜在鬚根中的碎石、泥沙，再將鬚根全部去淨才能一睹它究竟長什麼模樣，是謂「虯髯削盡見龍蛇」（見頁一〇、一一圖九、一〇）。但因鬚根又長又密又相互糾結，內中是龍是蛇尚且不明，所以為避免傷及竹面及鬚根的根基，這「虯髯削盡」也莫求畢其功於一役，通常可分兩步做：先自上而下，在鬚根基部以上約一、二公分處順其長勢下鑿，並一路鑿至大致可以分辨出竹節為止。然後還是自上而下，從第一個竹節開始，沿其節環方向鑿去剩餘的根茬，逐節如此直至是龍是蛇一目了然，即可進入創作構思。

圖二六
密集的點狀竹絲，適宜於表現豹類的皮毛。

圖二五
斑紋外沿有一道整齊的圓圈

如確定要做動物題材並想在竹面留取斑紋，

也還要分兩步進行：第一步先把動物的造型確定

下來，看看竹材自身的起伏隆窪是否與動物的形

體結構基本吻合，其造型是否能兼顧相應部位鬚

根疤痕的疏密分佈，如能兩全其美即可着手做大

坯。第二步在大坯完成之後，結合修光將預留的

鬚根疤痕逐一修成斑紋。由於鬚根疤痕內的材質

與四周竹皮不同，竹皮較脆且容易剝離，修光前

可擦些堅果油，待其滋潤後再沿其四周往中間削

平，以免挑破竹皮影響斑紋的美觀。若無需保留

竹皮，白當別論。

通常留在竹皮上的斑紋外沿有一道整齊的圓

圈，花紋最完整也最顯眼（圖二五）。竹肌表面的

斑紋可看到密集的點狀竹絲，既顯眼又沒有整齊

的外沿，最適宜於豹類的皮毛（圖二六）。竹肌

表層以下的斑紋因竹絲漸漸稀少，中心呈圓形白

點，尤其適合梅花鹿的花斑（圖二七）。還有些程

基的鬚根受外部因素的影響，只能在竹表留下黑

褐色的斑點而不見花紋，但用在麻雀身上卻恰到

好處（圖二八）。

圖二七

梅花鹿的花斑

圖二八

《竹根圓雕麻雀》斑紋局部（參

作品三四）

竹絲也頑皮

竹材的紋理很美，美就美在竹絲，植物學家稱之為「維管束」，在竹內起着輸導和支撐的重要作用，也許正因為如此，竹絲在竹內的不同部位也會有不同的表現。

竹有節，每一節上都有兩個環，上環叫稈環，下環叫籜環（圖二九）。因為稈環稍顯隆起，所以平直的竹絲一到這裏也會隨着稈環的隆起而上翹。這一翹不打緊，卻迫使竹人不得不臨時改變用刀方向。因為稈環兩側竹絲在這裏隨起翹而互為逆絲，（圖三〇）若依平時一刀直過，勢必會在另一側因逆絲而挑破竹面。這種情況在處理筆筒類器物的地頭時往往都會碰到。

當然，其他竹面雕刻一般都不會選用有節的竹材。但也有例外，比如製作楹聯就無法避開竹節，也有刻意利用有節來造型的，在處理時就應隨時留意變換用刀方向以避免逆絲。

鬚根裏也有竹絲，但與竹壁裏的竹絲排列不同，

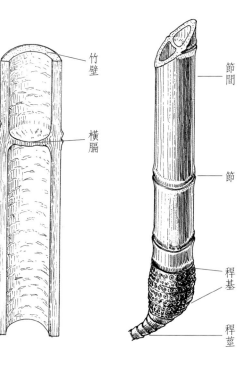

圖二九
稈環、籜環示意圖
陳曦成按照原圖重繪
（出處：《中國竹譜》，科學出版社，一九八八）

竹壁

橫膈

稈環
籜環

節間

節

稈基

稈莖

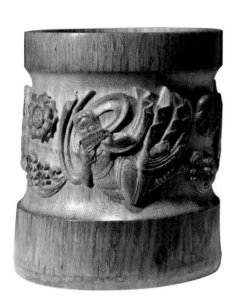

它由鬚根基部一圈竹絲聚攏成束並直貫根梢，所以鬚根的每一個斷面上都能看到這些由竹絲組成的點狀環紋，只不過愈近鬚根基部的竹壁，這些環紋的點狀分佈愈稀，像喇叭口似的漸漸擴散消失。若須利用這些環紋來製作動物圓雕就一定要把握這個規律，審慎控制進刀的深度才能獲取理想的效果（頁二二圖二五至二八）。

竹絲與周圍竹肉的縮率也不同，竹絲的縮率小而竹肉的縮率大，所以一定要等竹材完全乾透之後才能進行雕刻。特別是圓雕，若竹材尚未乾透就進行雕刻，所有竹材的切面都會因竹肉的乾縮而露出鬚鬚茬似的竹絲，再想一一修光削平就事倍功半了。

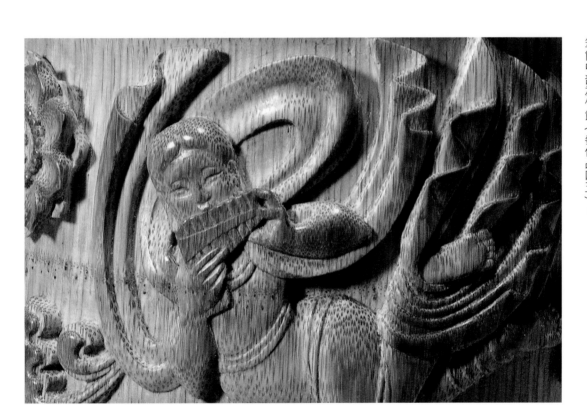

未雨綢繆

天津的張亦馳說，他的一位朋友曾在古玩店當學徒。一天店裏進來兩位老先生，轉悠了一圈就對一竹刻筆筒感興趣。其中一位指着筆筒浮雕中煮茗小泥爐的爐門眼兒說：「這筆筒在北方不裂，門道怕就在這小眼兒裏。」另一位點點頭說：「興許這小眼兒能出氣。」不知兩位老先生所見是否有些道理？

聽亦馳一說，我還真佩服兩位老先生的執着。但要不裂，單憑一個小眼兒肯定無濟於事。開裂總因竹材外乾內濕，以至表裏縮率不一所產生的剪應力所致。所以防裂也確如防洪，宜疏不且堵。但其疏導能力也一定要與竹裏的剪應力相當，方能維持不裂的常態。通常圓竹易裂，如筆筒、香筒，原因就在器身既無疏導能力又無伸縮餘地；片竹不易裂，如臂擱、扇骨，原因也就在兩側開口，既能疏導又能伸縮。相對而言，圓雕必須因應造型之需大開大合，所以儘管竹壁較厚卻四處都能疏導，大大降低了產生剪應力的機率，故也多能維持不裂的常態。所以一件沒有開裂的竹刻，只是處於一種相對穩定的態勢。

不過原本未裂的竹刻開始出現裂痕，除了養護不當等原因之外，也可能與雕刻本身處理不當，留下一些不期然的隱患有關。日常不難發現，一些橋樑、建築、鐵路常在構件間留有熱脹冷縮的縫隙。但類似的現象若出現在竹上，後果卻適得其反。因為竹材的一大特性就在竹絲的平行排列，如刻者無意間將刌鑿最深的部位集中在了與竹絲平行的同一直線上，必致這一線竹壁突然變薄。所謂千里江堤潰於蟻穴。一旦竹裏產生剪應力，這一線便是突破口，必裂無疑。

如朱三松款《仕女筆筒》〔圖三二〕，其正、背面分刻室內、外兩景，室外山石借竹壁基本未動，而刌鑿最深，竹壁最薄處，剛好與吹簫女子上方一石縫貫通，於是一條裂隙由此直入室外石中，另一條裂

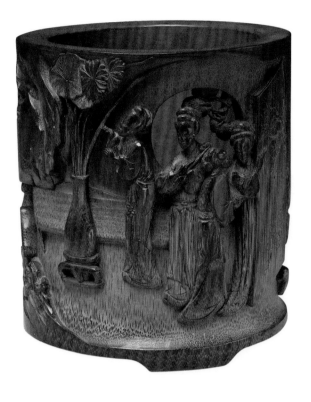
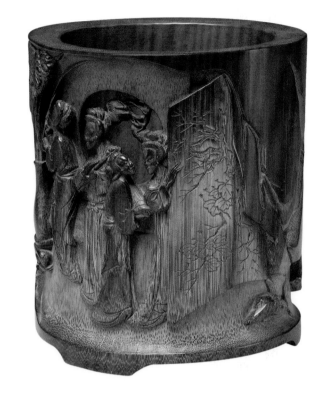

圖三二一
朱三松款《仕女筆筒》
台北故宮博物院藏

隙則直貫室外地面〔圖三二二〕。又如
香港麥雅理先生那件明沈大生竹雕
《蟾蜍》〔圖三二三〕，全器刻一大蟾背
負二小蟾，最厚的竹壁全在大蟾身
體兩側及小蟾上；最薄處盡在由大
蟾頸、腹下至背後的縱向一線，裂
隙當然會在這一線出現。所以裂與
不裂固然有待藏家精心呵護，刻者
亦當精心設計，未雨綢繆。

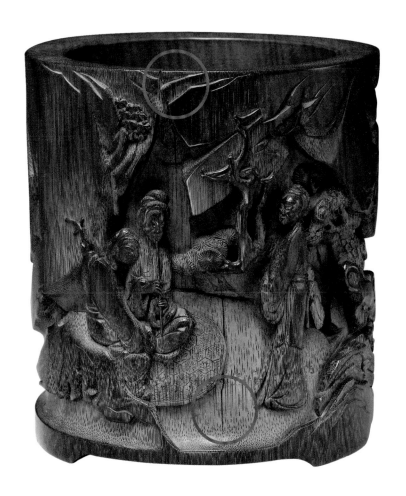

圖三二一
朱三松款 《仕女筆筒》
台北故宮博物院藏

圖三三
沈大生竹雕《蟾蜍》
英國東亞藝術博物館（麥雅理先生）藏

非草非木

晉戴凱之曾著《竹譜》，說「植

類之中，有物曰竹，不剛不柔，非草

非木。」而今這樣的認知似乎已無人不

曉，但也多為一望而知的印象，較不

得真的。有人送我一截大竹，徑七、

八寸，見者常不免稱奇：「如此大

竹，真不知要長多少年！」一直生活

在城市中的人，不明竹的粗細受制於

筍的大小，以為一如樹木，樹幹愈粗

樹齡愈大，當然無可厚非。但要著書

撰文、傳播知識，恐又當別論。中央

電視台有位名嘴，在視屏上指手中一

件竹根雕稱：「這是用竹筍雕的」，

怎不令人愕然？

我有則筆記談《仲謙款松樹形

壺》（圖三四，另見頁五三圖四九），說

《故宮博物院藏文物珍品大系，竹木

雕。文中特別將竹刻圓雕的用材界定

為「老竹根」，當然是要與其他竹刻

用材加以區別，並作為知識介紹給讀

者。詞條作者顯然以為：竹根也如樹

根，竹根雕也如樹根雕，選材自以愈

老愈盤根錯節愈好。殊不知毛竹乃是

已有數千年種植史的經濟作物，三年

以下竹齡太嫩，容易乾縮變形；五年

以上竹齡太老，材質鬆脆不堪；所以

視三至五年竹齡為成材，必須適時砍

伐上市；慢說沒有老的機會，老則朽

矣，又如何做得圓雕？

《故宮博物院藏文物珍品大系》，竹木

雕》中對此壺的鑒定有誤。原因

就在不知竹、木的根系完全不同，以

至把壺上人工雕刻的「松枝盤曲成

柄，斷梗作流」誤以為是「天然盤連

的竹根」。其實有誤的還不僅此一

處，書中甚至把棕竹也說成是傳統的

竹刻用材。南京有位藏家信以為真，

將一件棕櫚木雕也買來當竹刻收藏。

我指書中有誤，藏家固然不信，直至

座談會上當面請教了竹類植物學家丁

雨龍博士方才信服。

在漢語工具書中，《辭海》的

作用與影響不可低估。惟其「竹刻」

條稱：「另有用老竹根雕成各種人

物、動物等形象」也稱竹刻或叫竹根

圖三四
《仲謙款松樹形壺》
北京故宮博物院藏

成竹之美

一說刀工，常聽到「用刀如用筆」、「處處見刀」、「刀法嫻熟凌厲」之類如同武俠小說般的評說，但我實在不能認同這種把人工表現凌駕於作品之上的提法，因為它至少缺乏對材料的認識與尊重。其實材料美也是體現作品藝術性的一個重要內容，否則又何必非要選定這種材料？所謂竹木牙角，哪一種不是因材美而入刻？所以用竹來雕刻就該尊重並成全竹的材美，刀是破壞材美的利器，也是用來發掘、展現材美的工具。

比如說無論竹木，大坯做完之後都要修光，使面與面之間的轉換圓熟自然。特別是竹材紋理的方向性極強，不同切面上的紋理變化惟有在圓

熟舒暢的過渡中才能紋斷勢連。將扇骨刻出一浪一浪連續的隆窪起伏，於所以也要盡量磨圓，剔紅稱之為「磨熟」，這樣不僅可以增強雕刻的體量感，也能顯示竹材紋理的完整。如清吳之璠《東山報捷圖黃楊筆筒》（見頁一八一九），王世襄先生稱其「用刀實與刻竹無異」，而無論人物馬匹、樹木峭壁，均不顯任何棱角，若非經過精心打磨，哪得黃楊如此「瑩潤如玉」？

竹切忌雕刻過於繁瑣雜亂，竹絲排列有序，絲絲一貫到頭，除局部因作品內容需要之外，過於繁瑣雜亂的雕刻無異於將竹材紋理碎斷，弄得像塊剁肉的砧板，哪裏去找材美？不客氣的說，這樣的作品真有，像清竹雕《十二生肖筆筒》（圖三五）就是一例。

雕刻自會在竹上生出棱角，這些棱角不但使所刻形象顯得單薄，也

會使竹材紋理陡然中斷而影響材美，骨刻出一浪一浪連續的隆窪起伏，於所以也要盡量磨圓，剔紅稱之為「磨熟」，這樣不僅可以增強雕刻的體量感，也能顯示竹材紋理的完整。我曾借用這種方法來表現《藏女》的長髮（見卷二作品四），無需再着一刀，效果卻超乎預想。

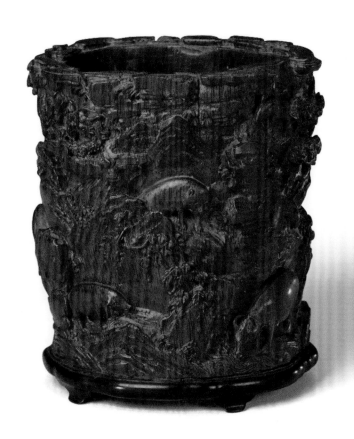

圖三五
清竹雕《十二生肖筆筒》
北京故宮博物院藏

留青竹刻剔釉陶

清張希黃以前，留青僅見於唐代的一種竹管樂器。

日本正倉院的《唐雕花鳥人物留青尺八》（下稱《唐雕尺八》）（圖三六）就飾滿了這種「剔皮露肌」的竹刻花紋。但不知什麼原因，竟似曇花一現，其後七百年之久再不見留青的蹤影。

好像是要填補這段空白，宋代的磁州窰忽然冒出個「剔釉露胎」瓷（圖三七）。一剔一劃都跟《唐雕尺八》上的留青如出一轍。北京故宮博物院及英國東亞藝術博物館藏有宋代的《白釉剔花罐》（圖三七）就是先將圖案以外的地子剔了，再以劃紋表現花蕊和葉筋，借剔地露出的黃褐胎將白釉的圖案烘托得十分鮮明。而且這種剔釉陶瓷一出現就生機勃勃，經元、明已遍佈全國各地；花鳥魚蟲、戲曲故事，內容日益豐富多彩。到清初，各種剔釉劃花的罈罈罐罐早已隨着柴米油鹽醬醋茶一起進入了萬戶千家。那紅褐胎襯着黃釉的紋飾，就像棗紅的竹肌襯着栗黃的竹皮，儼然陶瓷的「留青」。

圖三六

《唐雕花鳥人物留青尺八》

周漢生繪圖（原作藏於日本正倉院）

更為有趣的是剔釉陶上，時有因剔地未淨而留下，或因刀從圖案上帶過所造成的較薄釉層，從中竟能隱隱透現釉下的胎色。而在張希黃的作品中，也開始以竹皮的多留少留有意讓竹肌透出深淺不同的顏色。

也許永遠沒有人知道張希黃的師承來歷。但從《唐雕尺八》到張希黃的七百年間，的確只見陶瓷以「剔釉露胎」的形式一直在傳承「剔皮露肌」的留青工藝。《唐雕尺八》和張希黃的留青上有的，剔釉陶上都有；《唐雕尺八》上沒有而張希黃的留青上有的，剔釉陶上也有。

我喜歡剔釉陶，也因此特別喜歡金東溪那件《梧竹行吟圖臂擱》：畫面竹皮幾乎全留，像大塊大塊的黃釉；不經意的剔痕也像剔釉，樸雅雋永落落大方；而長衫上一抹竹肌微透，又見精緻於率意；書卷氣中竟也透着剔釉陶一樣的質樸、粗獷，的確令人刮目。

圖三七
「剔釉露胎」瓷例子：宋磁州窰《白釉剔花罐》
英國東亞藝術博物館（麥雅理先生）藏

留住一抹夕陽

上週南京鄧小文帶來幾件新收的竹刻，中有臂擱一件，雖已染成烏黑，花紋尚依稀能辨；我疑為留青，於是經他同意，連夜漂洗一清，果見棗紅梨黃：右上石榴掛果一枝斜下；枝頭小鳥正專注一小小飛蟲。葉片俯仰翻轉、枝條曲直扭皴，無不有形有影；迎亮的凸顯於竹皮，背陰的沒入了竹肌，十足《舊學庵筆記》中「或明或暗，似有夕陽蔽虧其間」的前人刻法。近人或稱之為「雙勾法」、以為簡單到只需將畫中的墨線刻成陰文再鏟出地子即可，不似近人能以竹皮多留少留仿效書畫的墨分五彩。語間甚是不屑，我卻不以為然。

竹皮極薄，能分的層次有限，尤其難以表現大面積灰色的漸變。所謂能如「墨分五彩」，無非挾書畫以自重，勉為其難。其實前人深明此理，也權衡過明晦與濃淡之孰輕孰重，做足了揚長避短的功夫。

避短就在竹皮。凡輪廓內竹皮面積過大，必先以線條複雜化使其化整為零，再分明晦，雖層次不多卻已具相當豐富的內容。王世襄先生曾這樣描述張希黃的《樓閣山水筆筒》（此例原為英國戴維思舊藏，另例見圖三八）：「凡鷗吻、薨瓦、榱角、斗拱、欄檻、窗櫺，以及倚樓人物、迎風垂柳，均用青筠留作線條鏤刊其旁側，已不再是簡單的地子，竟成了包藏無盡內容的空間。如尚勛的《溪船納涼筆筒》（圖三九）：船在溪中，竹皮上僅留船面受光一線與水中幾葉蘆荻；

其旁側」是為晦，當知原來的墨線已轉變成物象的暗面。到尚勛，無論《桐蔭煮茗筆筒》、《載鹿浮槎筆筒》、《溪船納涼筆筒》，件件人物衣褶重重、樹木皴皮纏捲，以至一切器用狀寫入微，均見將線條複雜化的處理手法。

揚長則在竹肌。竹皮上的明晦必用竹肌的包容性來擴展、延伸。所謂「陰逼陽生」，因畫面所有「鏤刊其旁側」的暗面一一融入了竹肌，物象本身也儼然自竹肌中浮現。於是竹肌已不再是簡單的地子，竟成了包藏無

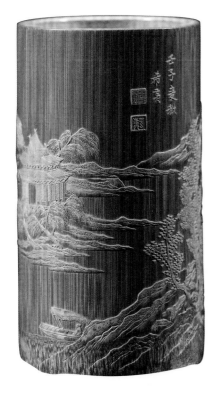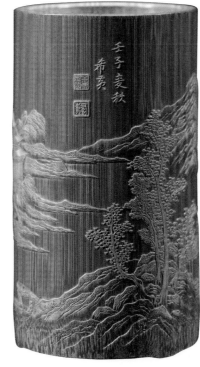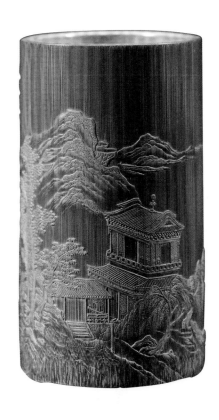

圖三八
張希黃《樓閣山水筆筒》
上海博物館藏

背光的船艙及水面一併收入竹肌，不見一絲痕跡卻盡在可以想見的空間中。如此類似西方十九世紀黑白木刻的藝術手法竟出自清中期的留青，怎不令人生敬！

金西厓先生將這種刻法稱為「明晦法」，我以為極確極妥。沒有明晦哪來「夕陽蔽虧其間」？先生屢言：「竹刻不得為書畫所局限，而應卓然自成藝術」、「竹刻中書畫的意趣愈多，雕刻之意趣必愈少，竹刻豈能為書畫之附庸哉」，句句切中時弊。

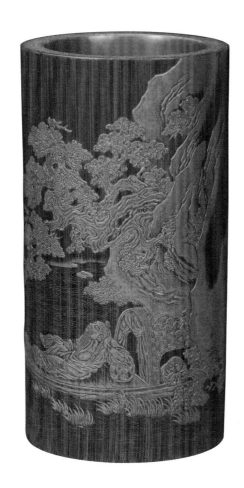

圖三九
尚勛《溪船納涼筆筒》
廣東民間工藝博物館藏

為留青素描叫好

近日從《全國竹刻藝術邀請展作品集》上見到江曉的一件《留青人物臂擱》（圖四〇），畫面是個全裸的女人體素描。姑不論其水平高低、是否有所本，我為它叫好的原因只在他高明地以西畫明暗素描的方法刻留青，對近一個世紀以來追求「墨分五彩」以再現書畫的留青模式無疑是個逆反，但在本質上卻是對傳統留青的真正回歸。

「墨分五彩」的留青，其表現方法是以書畫筆墨的黑色為中心，以區分顏色的「深淺濃淡」為基礎的，所以它最大的特點就是反黑為白，猶如照相的負片，把白紙黑字變成黑底白字。這種刻法表現書法猶可，表現彩色畫面時麻煩就大了，因為紅色的花要分濃淡、粉色的花要分濃淡、綠色的葉要分濃淡、樹木石頭也要分濃淡、雙勾的墨色更要分濃淡，無奈一層竹皮有限，如何應付得了這許多的色差？勉其難而為之總不免吃力不討好，弄得畫面一片灰濛濛，豈非作繭自縛？

其實前人比我們聰明，金西厓先生稱前人的留青法是以竹皮的多留少留來表現「明晦濃淡」，令我十分佩服。大千世界千差萬別，五彩繽紛，但在普世的陽光下又無不統一在「明晦」二字之中，這是個客觀的物理現象。所以《舊學庵筆記》稱張希黃所刻「或明或暗，似有夕陽蔽虧其間」。我也曾就此在〈留住一抹夕陽〉（參頁三六、三七）中說過，清中期以前，張希黃、尚勛諸家的留青實已創造出了現代黑白木刻那樣的意境，那才是傳統的留青，且極待繼續發揚。

圖四〇
江曉《留青人物臂擱》
嘉定博物館徐征偉先生提供

唐雕尺八

不少學者認為，明末民窯青花瓷的寫意禽獸魚蟲，與朱耷的畫風有驚人的相似之處；甚至認為是朱耷的畫風受到民窯青花的影響；不過二者畢竟都是繪畫。有些東西原本很難類比，像日本正倉院的《唐雕花鳥人物留青尺八》（下稱《唐雕尺八》）（見頁三四圖三六）與洛陽唐墓出土的《花鳥人物螺鈿漆背鏡》（圖四一）或正倉院藏的《平螺鈿背八角鏡》，工藝、材料完全不同，手法卻驚人地雷同。

螺鈿工藝先要挑出貝殼的平面鋸成貝片，磨至一樣厚薄，在上面勾出圖案的輪廓，再用刻刀、銼刀加工成貝片圖案。然後按照鏡背的圖形佈局，逐一黏貼在漆灰地上，黏牢後髹漆，漆乾後打磨，直至磨出嵌在漆層下的貝片圖案。由於唐代使用的貝片還相當厚，精細加工有一定困難，所以圖案輪廓都比較簡約、概括，細小的形象如花、葉都作了誇大的處理。再者貝片都要分別黏貼在漆灰地上，佈局只能一一羅列，前不擋後。為使畫面感覺飽滿，嫌空的位置常會用些圓形小貝片去填充。

留青不同，整個工藝過程只在剔皮露肌，一刀在手精粗隨心所欲，並不存在螺鈿工藝的諸多局限。而且從《唐雕尺八》的熟練程度看，也完全可以像周昉的《簪花仕女圖》那樣，採用當時在繪畫中已經比較成熟的遠近畫法。但《唐雕尺八》上的花鳥人物卻偏要像漆背鏡上的貝片一樣，不但輪廓從簡，花、葉大於人頭，而且佈局羅列，前不擋後；甚至畫面的空檔，也刻意將竹皮留出小塊的圓形來填充。

歷史上各種工藝形式相互借鑒、吸收層出不窮，但為追求另一種工藝的效果，甚至不惜捨己之長也要換人之短，必有一定原因。史籍上說，唐代曾經幾次下令，禁造「寶鈿、平脫」一類過於奢靡的器物，卻屢禁不止。至今與《唐雕尺八》一起留存於世的，還有唐代的金銀平脫琴。依《舊唐書·音樂志》中「琴瑟在堂，竽笙在庭」的場面，絃樂器如此奢靡，管樂器也不致太寒酸。這件《唐

雕尺八》或許正是為此才刻意用留青來模仿奢靡的「螺鈿」。若果真如此，唐代留青的本來面目又如何？更令人翹首以待。

〔圖四〕
「寶鈿、平脫」器物例子：《花鳥人物螺鈿漆背鏡》
中國國家博物館藏（一九五五年河南洛陽澗西唐墓出土）

過猶不及

明中葉以降，世風奢靡。據劉若愚《明宮史》稱，「大抵天啟年間，內臣更奢侈爭勝，凡生前之桌椅、牀櫃、轎乘、馬鞍，以至日用盤盒器具，及身後之棺槨，皆不憚工費，務求美麗。」竹刻也正是在這樣的社會背景下步入技藝上日趨成熟，形式上日漸完備的興盛期，而高浮雕的出現更引起時人的興趣，且尤以「窪隆淺深可五、六層」的新鮮感為人樂道。

明朱松鄰款《高浮雕松鶴筆筒》（圖一四二）可謂這一時期高浮雕的代表，雖是祝壽之作，難免投其所好，但就作品本身而言，實在過於繁縟造作，稱得上是「刻法愈備，去刻愈遠」的一例。當然，這些都是幾百年前的事

了。不過那一句「窪隆淺深可五、六層」似乎隨着當下收藏熱的加溫又重新被一些淘寶者樂道起來，甚至把它當做高浮雕鑒賞指南，在一些當代作品上也一層一層的數過來，以為層次愈多愈好，頗似當年「耳食諸濟，但也為手工藝術的繁瑣堆砌之風提供了必要的條件，分明無需雕花的硬要雕花，分明雕兩、三層足矣卻硬要雕五、六層，原因自在「以工論價」，直至清代仍然如此。錢泳《履園叢話》所謂「以塗汰作生涯，以雕花為能事」正是利益驅動下的一種市場趨勢。

其實一件作品究竟要刻出多少層次為好，自以作品的題材內容與作者所追求的藝術境界為準繩。漢畫像石僅微凸薄薄一層卻絲毫不減它的藝術價值；朱三松的《窺簡圖筆筒》（見頁一五圖一六）是高浮雕，論層次也不過三；吳之璠的薄地陽文更只有素地，可見有五、六層未必就好，未五、六層也未必就不好，所謂「窪隆淺深可

五、六層」只能代表所費的人工，並不代表藝術價值。

明朝自放寬對手工業者的控制，允許手工勞動自由進入市場並可以「以工論價」，的確繁榮了城市經

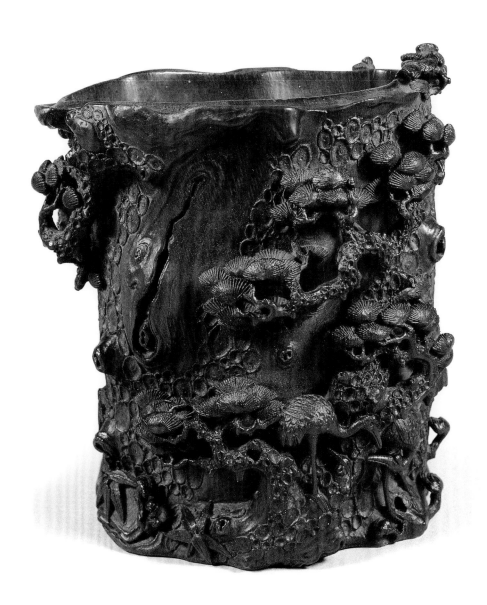

圖四二
明朱松鄰款《高浮雕松鶴筆筒》
南京博物院藏

暖手

明《沉香鴛鴦暖手》〔圖四三〕，見於《錦灰堆》卷二：「沉香木一丸，大可盈握，雕鴛鴦相偎，狀至親昵。背上蓮葉承花，並蒂而開，亦寓匹偶成雙之意。立意造形，大見匠心。」此物雖曰「暖手」，其實也不指它取暖，無非暗喻《開元天寶遺事》中歧王「香肌暖手」之意，渲染這類圓雕小品的宜人把玩。立意造形，先須合乎人機工學：「鴛鴦相偎，狀至親昵」，一誇張便圖圇一團，有舒適的手感。接下來才是擬人化的顧盼，匹偶成雙的聯想。不過狀寫之中，也要處處有看頭、有玩頭才留得住手中。

美國的魯道夫‧阿恩海姆（Rudolf Arnheim）把人的視覺比作一種會積極探索的工具，說「這種類似無形『手指』一樣的視覺，在周圍空間移動着，哪兒有事物存在，它就進入哪裏，一旦發現事物之後，它就觸動它們、捕捉它們、掃描它們的表面、尋找它們的邊界、探索它們的質地……」這鴛鴦首尾呼應、四目相對，背上荷花並蒂，身下蓮葉簇擁，前後左右上下都有東西看，而那層厚厚的手澤包漿，更證明了沉香木的質地、紋理誘人日三把玩的魅力。

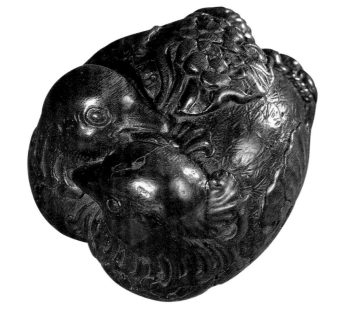

圖四三
明《沉香鴛鴦暖手》
王世襄先生舊藏（北京嘉德提供）

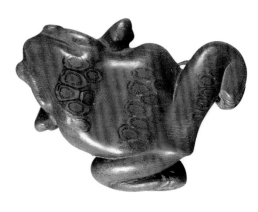

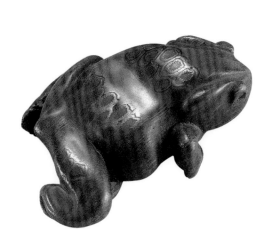

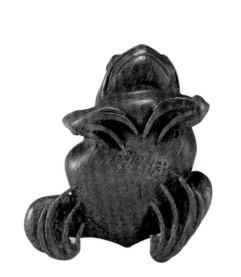

其實不單暖手，許多圓雕小品一直都在利用這種從表面到邊界到質地的視覺規律。其中王世襄先生舊藏朱三松《竹雕老僧》（見頁三圖一）尤為典型：一般圓雕擺放時看不見的底部通常不雕，三松卻將從底部看得見的僧衣、芒鞋一併刻劃入微，目的自在通過線與面的自然延伸，引導視覺輾轉搜尋，正看倒看，全方位瀏覽，延長留手把玩的時間。另一些作品表面任其光素，也是想給質地留出充分展現的空間，讓紋理賦予表面更豐富的內容。

同為王世襄先生舊藏的清代《竹根蛙》（圖四四）或葉義醫生舊藏的朱纓（小松）款《蟾蜍》（圖四五），利用竹根天然根斑表現蛙與蟾蜍背部花紋，的確很容易引起視覺探索的興趣，使人在手感的愉悅中情不自禁地摩挲把玩，日久竹色紅亮瑩潤、手感光滑細膩，自然愛不釋手。

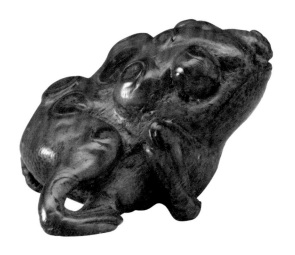

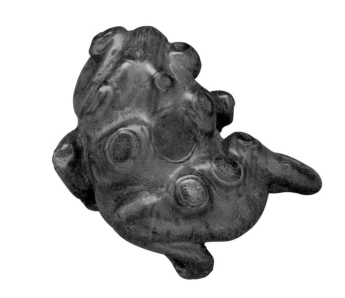

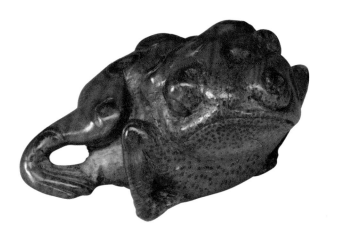

圖四五
朱纓款《蟾蜍》
葉義醫生舊藏（現藏香港藝術館）

包漿

日本的鹽谷節山曾譯《桃花扇》，將「古董先生誰似我？非玉非銅，滿面包漿裏」的「包漿」詮為「臉上塗粉，以演戲劇」，於是引來青木正兒作《中華名物考》裏的「包漿」考，稱明張丑的《清河書畫舫》說「鑒家評定銅玉研石，必以包漿為貴。包漿者何？手澤是也」。兩位似乎都還沒有讀懂「剩魄殘魂無儔伴，時人指笑何須躲」那位劇中人。

近年古玩熱乎了，淘的、藏的、鑒的如雨後春筍，「包漿」也隨之時髦起來。還有書說「包漿是傳世之物的標誌，是新品舊貨的試金石」。一天偶見電視裏「鑒寶」，藏品是兩件竹刻臂擱，專家斷為清代遺物，依據之一竟然也是「包漿」。

新的舊的但凡常用的柄上都見包漿，可不敢視為「傳世之物」。其實無論鞋匠的錐柄、木匠的斧柄、農民的鋤柄……只要手上磨起了趼子，柄上必也有了厚厚的包漿。竹、木本身並沒有光澤，所謂「包漿」、「手澤」無非常與肌膚廝磨，又有膚脂沁潤所致。玩核桃的講手法，搓、擦、捏、滾、扎、蹭、揉，無一不在製造「包漿」。玩與用實屬同一物理，所以決定包漿厚薄的是頻率不是時間，而包漿本身更不是可以斷代的年輪。故宮博物院的竹刻多係清宮舊藏，所謂深宮多怨婦，說不定自如意館出來就鎖進了庫房，有幸生出包漿的能有幾何？

我玩不起古董，案頭只有刻刀，更有如文瀾閣秘藏的繕寫本《四庫全書》之類，常人根本無緣一面，何來包漿、手澤？

去年夏天，有玩家拿兩件竹雕羅漢我看，因古玩商說是清代的東西，包漿很厚，索價不菲。一看款，竟是王世襄先生不久前才為福建王新明取的「笏人」。鄧雲鄉先生的《紅樓風俗譚》有「古董行貿易」一則，說掌櫃的坐等客戶上門時也不消停：「一隻手拿隻瓶或爐，一隻手拿一大塊絲絨布，不停地擦呀、磨呀、磨呀、擦呀……」拿到客戶面前時，自也成了「傳世之物的標誌」。鹽谷節山說的「臉上塗粉，以演戲劇」似乎也不全錯。

空心？實心？

董橋喜歡美女，我刻了三件讓他

收去兩件（見卷二作品四、一七），不禁

暗自佩服他的法眼。傳世的圓雕，美

女實在不多。前人當然也愛美女，不

僅楚王好細腰，就連密宗的金銅佛也

做那「三道彎」。無奈竹子空心，往

往瘦身乏術，所以刻仙刻佛刻什麼都

好，極少去招惹美女。北京人管一種

清代的牙雕仕女叫「棒棒人」，就只

為不見了粉頸與細腰。其實可憐見，

那牙也就一空殼。

如今做圓雕的愈來愈少。不久

前王世襄先生發現福建有位圓雕刻家

王新明，興奮之餘，立刻安排他來武

漢與我一聚；隨後又讓人給我捎來了

福建的麻竹，並讓我進一步去了解福

建圓雕的作法。不想麻竹叢生，母竹

稈基肥大且多實心；但材質泡鬆，作

品必須抹灰、上色、髹漆，與傳統圓

雕作法大異。當年王老在電話裏告訴

我，他已建議新明，今後要多用毛竹

進行嘗試。所慮之深、守望之遠，不

言而喻。

其實竹刻一變實心便與木雕無

異，像演員先將盤子黏在桿上再來玩

「轉碟」一樣就不好玩了。明清竹木

牙角所以令人刮目，也就看「空心」

跟「實心」較勁。同一題材，有木頭

疙瘩雕的就有犀角象牙竹刻的，愈是

羈絆愈往裏鑽；就看怎樣進去如何出

來，楞是把這門藝術推到了前所未有

的水平。玩的就這空心，玩的就這過

程，所以玩到別人無法複製。

事實上任何藝術形式都有材料

上的限制，也惟其受限才各具特色。

「所謂功夫、功夫，你沒有花更多

的功夫來琢磨它，你沒有展示難度，

你沒有告訴以後的把玩者這條路有多

長，你無法通過功夫的凝聚來表明心

情，」詩人鄒靜之說，「手工被實用

的目的驅趕時，趣味就沒有了。」

美國學者芒福德（Lewis Mumford）

認為，未來的手工藝術家在工業社會充

當的是一個必要的反義詞，一種使人回

憶起工業是從何處發展而來的提示物。

當然，那已是電腦軟體可以用空心的竹

材進行藝術構思與創作的境地。

濮仲謙

明清竹刻藝術與先秦考古發現的人工刻痕是兩回事。明「三朱」以外的竹刻家，濮仲謙聲名最著，但真的可信的作品卻一直不見現身。鑒家多以《陶庵夢憶》所謂「必用竹之盤根錯節，以不事刀斧為奇」或「勾勒數刀」、「略刮磨之」為依據，排除了嘉定派那樣的精雕細刻；但那「不事刀斧」或「勾勒數刀」者，終究不知所現為何物。

與仲謙只在前後，同樣用竹之盤根錯節的作品，《紅樓夢》中見有櫳翠庵那隻「九曲十環一百二十節蟠虯的一隻大盙」；廣州陳家祠那隻潘西鳳的竹根筆筒（圖四六），也見每一鬚根的疤痕上都有一朵精鏤的菊花。俱非「勾勒數刀」之製，更非「不事刀斧」可為。

也有人指仲謙是「明代的一位根雕藝人」（見《中華民間藝術大觀》）。理由是「略刮磨之」加「勾勒數刀」，與根雕的「三分雕七分磨」正合。不過根雕也須狀物象形，《陶庵夢憶》中就有張岱名之為「木猶龍」的根雕，總不致於對仲謙的想像力視而不見。

南京的古玩肆上常見一種竹根印章（圖四七、四八），一方方截取較厚的竹根為材，以殘留蟠曲的鬚根為紐；既不狀物也不象形，取其質樸可愛，與《陶庵夢憶》所記倒十分貼近。

並非僅見於《陶庵夢憶》；《太平府記》稱：「一切犀玉髹竹皿器，經其手即古雅可愛，一簪一盂視為至寶。」《五石瓠》則稱：「濮仲謙水磨竹器，如扇骨、酒杯、筆筒、臂擱之類，妙絕一時。亦磨紫檀、烏木、象牙，然不多。或見其為柳夫人如是，製弓鞋底板二雙；又或見其製牛乳湩酪筒一對。」均以製器名，不以雕刻名。

一般認為，中國的工藝美術發展到明代，已經在功能上出現了實用與欣賞的分化。而竹刻能在明代成為一門獨立的藝術，自是這一分化的結果，也被賦予了造型藝術的內涵。所以仲謙是不是竹刻家，必須要有作品

其實，有關仲謙的明清史料也

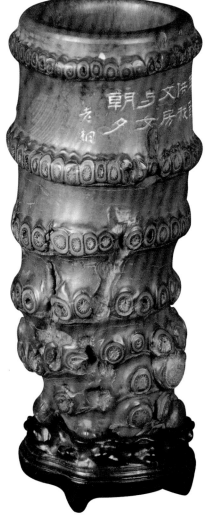

中可直觀的藝術形象為依據。前人尚且不曾有一字着墨於此，今人卻偏要尋章摘句，一味拿自己的藏品去攀附，豈非自作多情？何況即便覓得了柳如是的弓鞋底板，也不能說是竹刻。

圖四六
潘西鳳《竹根筆筒》
廣東民間工藝博物館藏

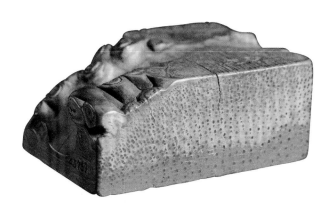

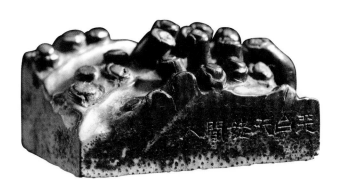

圖四七
潘西鳳《二十八宿羅心胸》竹根印
上海博物館藏

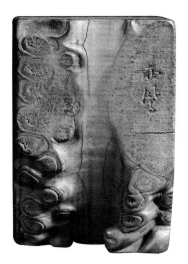

圖四八
潘西鳳《福不可極留有餘》竹根印
上海博物館藏

仲謙款松樹形壺

《中國美術全集‧竹木牙角器》收有「松枝盤曲成柄，斷梗作流」的《仲謙款松樹形壺》（圖四九，另見頁三一圖三四）。因此壺刻風精緻，與前人所謂仲謙「以不事刀斧為奇」的描述大相徑庭，故稱有「仲謙款」以示存疑。

《故宮博物院藏文物珍品大系‧竹木牙角雕》也有此壺，但改稱「濮仲謙松樹形小壺」。「款」字既去，自已信真不疑。書中雖未對此作出解釋，但稱此壺的「松枝盤曲成柄，斷梗作流」乃是「天然盤連的竹根」，此說自指與前人所謂仲謙「必用竹之盤根錯節」相符。

故宮鑒定，常人實難置喙。但鑒

書畫講識墨辨紙，鑒竹刻亦當識竹辨材。

所謂識竹，須知所有竹類均屬禾本科植物，其根系均為鬚根，根徑再大也不過一粒豌豆，如何能在壺上成「柄」成「流」？清初濮仲謙還健在，宋荔裳曾有詩讚其刻竹曰「虬髯削盡見龍蛇」。「虬髯」者，鬚根也，意為必先將稈基上的鬚根去盡，方能省材度勢進行創作，而這也正是傳統圓雕一直沿用至今的普遍作法。若此壺果為仲謙手製，其鬚根既已去盡，壺上哪還有什麼「天然盤連的竹根」？

所謂辨材，當知竹表有皮，竹裏有簧，中為竹肌；竹肌中廣佈竹

絲，且由表及裏，由密漸稀。任何雕刻行為都一定會在竹材的切面上留下不同層次的紋理變化；此壺「柄」與「流」上清晰可見竹材縱剖面由表及裏的紋理，而其旁側的壺身已幾乎不見竹絲，顯示竹壁已所剩無幾，如此大開大合的刓鑿痕跡，怎能說是天然？如何能視而不見？

王世襄先生嘗謂其舅父有言：「真而疑偽事小，偽而作真事大。」實為鑒者鑒。

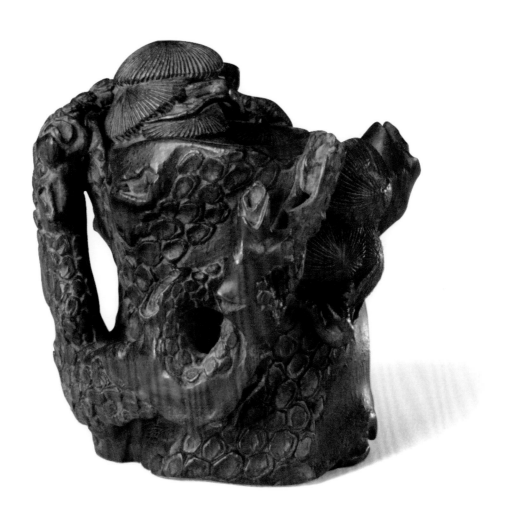

圖四九
《仲謙款松樹形壺》
北京故宮博物院藏

「竹之盤根錯節」

凡說仲謙刻竹，必稱「用竹之盤根錯節」，卻總無實物可證。況且竹種之多數以千計，也不知仲謙「所以自喜」者究竟是哪一種？其實盤根錯節究竟是竹鞭還是程基（竹根，以下同）抑或是程基連帶鬚根、竹鞭那一大嘟嚕都算在內？（見頁一○圖九、一○及頁二四圖二九）所以常常引發諸多猜想，甚至與樹木之盤根錯節混淆不清，遂指漢仲謙是明代的一位根藝家。因此，在尚無的真可信的仲謙之作為證之前，至少也該把這「竹之盤根錯節」弄個明白，減少一些誤解。

在前人說仲謙所用竹材的文字中，具體描述過仲謙所用竹材的，恐怕也只有宋荔裳的〈竹罌草堂歌〉，其前四句說：「白門濮生亦其亞，大璞不斲開新硎；虯髯削盡見龍蛇，圖囷盤曲鴟夷形。」描述已相當詳細，尤其三、四兩句，對但凡有過圓雕經歷的竹人來說，更是再熟悉不過了。

所謂「虯髯削盡見龍蛇」，說的是竹刻圓雕迄今還在普遍採用的第一道工序，即必須先將程基上又厚又密的鬚根去盡，才能見到其天然形狀究竟是「龍」是「蛇」，並依此省材度勢，構思創作。

「圖囷盤曲鴟夷形」是指去盡鬚根之後程基的天然形狀。「圖囷」指其圓渾，「盤曲」為盤繞狀，「鴟夷」是一種皮製的口袋。大意是這程基看去圓圓一團，有一道道節環盤繞，像隻皮製的口袋。這也恰恰是「竹根倒刻」時程基的典型樣貌（圖五○）。

所以至少從宋荔裳的描述中可以看出，仲謙所用的「竹之盤根錯節」，就是現今竹刻仍在使用的普通毛竹的程基，與竹鞭無關。而這樣的一隻程基，又大璞不斲，其成品興許就是像宋荔裳〈竹罌草堂歌〉篇名那樣的一隻竹罌也未可知。

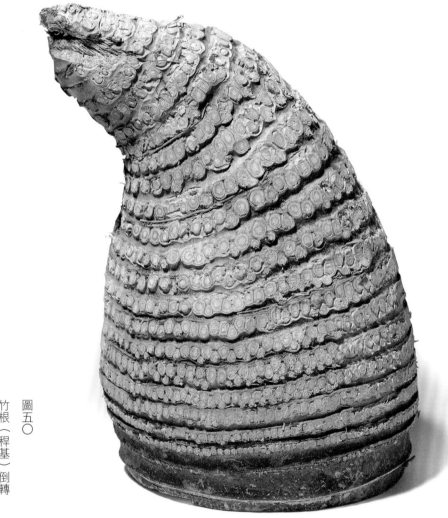

圖五〇
竹根（桯基）倒轉

艷遇

硯貴有眼，竹木牙角紋理各異，偏竹根有「眼」。這「眼」當然是指「虬髯削盡」之後留在竹表的疤痕，雖不稀罕卻也有趣。因為每一個疤痕都具有鬚根斷面的紋理，也有鴝鵒眼般的層次：一圈淡色的竹皮環繞着一圈深色的竹絲；深色的竹絲又由密漸稀環繞着中心的根髓，微觀的審美內容竟與硯眼一樣豐富。更可喜的是：硯眼因稀少而只適用於平面；竹根上的疤痕卻因遍佈全身反而能夠因圓隨圓雕的造型。

不過竹根終究是有機材，又生在地下，掘來可能是剛砍的新竹，也可能是棄留土中的舊樁。蟲蟻啃齧、微生物侵蝕等各種外部因素都可能影響

鬚根的顏色與紋理。歷年所遇，或本色淺嫩紋理不彰；或色如墨涊紋理全失；雖也能各盡其用，但就紋理本身而言，大都差強人意。前人這類作品不多，所見亦多如此。

數月前翻檢舊材，發現年前採自九宮山那隻竹根還扎在塑膠袋中，打開一看已黴漬斑斑。於是趕緊去盡鬚根，刷淨浮黴，只見竹肉盡黑而根斑又大又密，輪囷隆窪依稀林中豹影，不禁又生出一線希望。於是省材度勢，端詳經月，確信可得一豹噬鹿，方才小心因勢而鑿，不敢稍有疏忽。既成，果見豹身斑紋適與撲咬騰轉的形體相吻，但惜顏色晦暗、斑紋污濁不清，又只得反覆清漂。不想污漬一

去，豹身竹皮金黃，環紋赭黃相間，色淺嫩紋理不彰；中又黑質白章，燦若銅錢，驚為前所未見（圖五一）。興奮數日，即以彩照分寄襄翁與橋兄。襄翁電話連稱「難得！難得！」橋兄說這真是「老天爺的眷顧！」細究其中緣因，可能竹內真菌寄生，為菌絲所分泌的色素所致。前人或棄之不用，用也無漂白去污之術，只怕仲謙也未必有此艷遇。

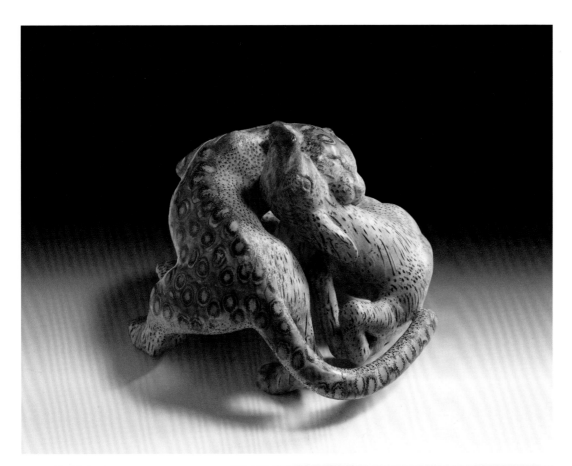

圖五一
《竹根圓雕豹噬鹿》斑紋
（參作品四〇）

用刀如用筆

清初畫壇崇尚「四王」。周芷岩以南宗山水入竹，取代明「三朱」以來竹刻北宗畫風，被視南宗為正統的嘉定文人捧得無以復加。一句「用刀如用筆」，竟致數百年來效仿者不絕。近人趙汝珍《古玩鑒賞指南》稱：「竹刻者刻竹也。其作品與書畫同，無非以刀代筆，以竹為紙耳。」乍一聽，幾乎與魯迅所謂「以刀代筆，以木代紙或布」的創作木刻無異。其實不僅淆惑了雕刻與繪畫的概念，即使最簡單的陰刻書畫，真要「以刀代筆」一試也會發現：創作木刻的「放刀直幹」是真的，書畫竹刻的「一剔而就」是蒙人的。

竹材因具竹絲平行排列的特殊結構，極易劈裂啟層。而竹刻的主要刀具全是單刃，並不是可以同時切斷刀口兩側竹絲的雙刃。所以業內授徒，一向都有「先斷橫紋後刻直絲」、「一去一回都要順絲」的口訣，目的自在防止意外跑刀或挑開了竹面。書畫筆墨變化多端，每一勾、勒、皴、擦、點、染，不知要變換幾多次順絲的方位，要有幾多遍雙刃的來回才能肖其輪廓。北京故宮藏品中就有芷岩的《蘭花圖臂擱》（圖五二），每一片蘭葉、每

圖五三
《松壑雲泉山水筆筒》
上海博物館藏

一段蘭根、甚至「芷岩」二字款的每一筆劃，都不知曾經幾多遍往復才得以完成。即便是芷岩的南宗山水，如《松壑雲泉山水筆筒》（圖五三），近景山石的皴法雖可以用雙刃的圓口刀「一剔而就」刻成陰文；而台北故宮博物院藏溪雲山壑圖筆筒，遠山與天空的浮雕層次仍不得不改用單刃刀先刻輪廓再鏟地，以至作品半陰半陽，介乎版畫與雕刻之間而不倫不類。所以王世襄先生指其為清中期以來，竹刻走向「平淺單一」的始作俑者。

魯迅序《北平箋譜》說，陳師曾當年「為鐫銅者作墨盒、鎮紙畫稿，俾其鐫鏤。既成拓墨，雅趣盎然。」既出畫稿，再看拓墨，自是當原稿的印刷品來欣賞，以為「用刀如用筆」。刻者見有人捧，自也不願實話實說。而竹刻因此淪為書畫的附庸，獨立何在？

圖五二

周芷岩《蘭花圖臂擱》

北京故宮博物院藏

陰陽合刻

王世襄先生寄來一本《收藏家》，其中他那篇〈撲朔迷離的清溪松溪竹刻〉一共論及八件據信是清中期的淺浮雕。從拓墨望去，這批東西的刻法的確很像王梅鄰那件《山村歸客圖筆筒》：畫面主體是陽文，四周山石是陰文。不過王老指其刻法：

「凡山石、樹木多在竹材表面着刀，屋宇、舟船、人物等則鑿去其四周竹材，而將物體刻成淺浮雕。」也就是說，其中算得上是淺浮雕的，不過屋宇、舟船和人物這幾樣東西而已。這倒引起我對那些「多在竹材表面着刀」的山石、樹木的興趣。經過仔細比對發現：山石的刻法是在陰文輪廓內不着一刀，而好幾種樹木的刻法竟

陽刻
王梅鄰《秋聲賦筆筒》

陰陽混刻
「清溪」款《棲霞仙館筆筒》
偽「老桐」款《秋聲賦筆筒》

陰刻
「松溪」款《修琴夜歸圖臂擱》

圖五四
清中期以後浮雕刻法之演變：叢竹的刻法
周漢生手繪圖

是在陰刻的輪廓內再刻陰文。例如：

叢竹的刻法：在成片竹林外輪廓內的竹面上將竹葉分成許多簇，並沿水平方向每簇刻一陰文弧線以切斷橫紋，然後用斜刀在弧線下順直絲挑出一排陰文竹葉，看上去好像一把陰文的「梳子」，而這「梳子」與竹面便形成了陰陽雙關的正負圖形。王老說的「上虛下實，近似畫家寫雪竹法」即指此正負形（圖五四）。

垂柳的刻法：先將樹冠輪廓內的竹面依樹枝分成幾塊，再刻樹枝以切斷橫紋，然後順直絲剔出陰文的柳條，留出陽文的柳條。所以柳條多「垂直向下」如同掛面（圖五五）。

雜樹的刻法：在樹冠輪廓內的竹面上直接刻出陰文的「點葉」，其間未刻及的竹面既是地，也是陽文的「點葉」（圖五六）。

蘆荻的刻法：在成片蘆荻叢輪廓內的竹面上再刻陰文的蘆荻，其未刻及的竹面便也既是地，又是陽文的蘆荻（圖五七）。

有的書上把這種刻法稱作「陰陽合刻」，說這是一種「局部輔助運用陰刻技法」的「特殊淺浮雕形式」，卻沒有說這種淺浮雕何以要用陰刻來「輔助」。而我們看到的反倒是：凡這樣「輔助運用陰刻技法」的地方其實都成了陰文繪畫，完全失去了淺

陽刻
「清溪」款《赤壁泛舟筆筒》

陰陽混刻
「松溪」款《放鶴圖臂擱》

陰刻
「少谷」款《赤壁圖臂擱》

圖五五
清中期以後浮雕刻法之演變：垂柳的刻法。
圖例是指刻柳條法的變化，不是說樹冠。
先看松溪款，樹冠輪廓當然是陽刻，而輪廓內的柳條全是陰刻（黑地白線），不過一旁還能見到一兩根帶葉的陽文柳條，是謂陰陽混刻。
再看少谷款，樹冠輪廓當然還是陽刻，輪廓內的柳條也是陰刻，卻再不見一絲帶葉的陽紋柳條。所以說刻柳條法已完全變成了陰刻。
周漢生手繪圖

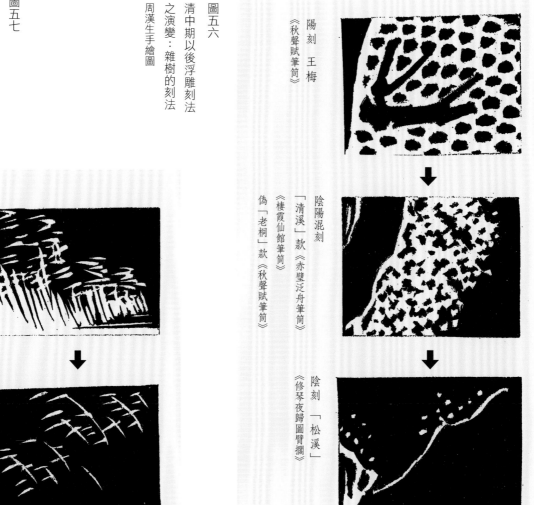

陽刻　王梅
《秋聲賦筆筒》

陰陽混刻
「清溪」款
《赤壁泛舟筆筒》

偽「老桐」款
《棲霞仙館筆筒》

陰刻　「松溪」
《修琴夜歸圖臂擱》

圖五六
清中期以後浮雕刻法
之演變：雜樹的刻法
周漢生手繪圖

圖五七
清中期以後浮雕刻法
之演變：蘆荻的刻法
周漢生手繪圖

陰陽混刻
「清溪」款
《赤壁泛舟筆筒》

陰刻
「少谷」款
《赤壁圖臂擱》

浮雕表現層次空間和立體感的基本特徵。如果說這就是「輔助」，恐怕只能說是「輔助」刻者趨易避難，用陰刻取代了淺浮雕。高浮雕日趨低而薄是個漸變的過程，清中期這種刻法的流行就是其中一環，所以到晚清終歸「平淺單一」也是情理之中的事情。

我在信中跟王老談及此事，王老也同意我的看法，並重申「其始作俑者是周芷岩」。

木匠

竹有節，節有膈，一隻竹筒正好一隻竹碗，這靈感真不知發於何時，至少出土戰國秦漢的竹胎漆器就有以膈為底的竹盒、竹勺，還有拿橫膈當頂的竹俑。我在《中華民間藝術大觀·竹雕》裏說，那些出土漆器的木胎、竹胎可能都出自木工之手。《考工記》中有專設的「梓人」卻不見有「竹人」，「竹人」最早見於《舊唐書·音樂志》，但那是吹管樂的樂工。所以在專門刻竹的「竹人」出現之前，大概只要有竹的地方，木匠也可能是「竹人」。近年文博部門陸續發現齊白石當木匠時學雕花做的竹雕，正好說明竹、木雕這種與生俱來難解難分的特殊關係。

明清以來的竹刻史也證明：「竹雕、透雕這類「木匠活」自不免受到「竹木共生」則竹刻榮，「竹木分家」則竹刻衰。這種技法上的「竹木分家」當然導致竹刻的日趨「平淺單一」，只竹刻衰。明朱松鄰被認為對嘉定竹刻有創發之功，而他那所謂窪隆淺深剩一層可以「以刀代筆」來揮毫的陰刻線畫和可以「墨分五彩」的留青。其一榮一衰都與「木匠活」在竹刻中的作用與地位相關。

可五六層的「朱氏深刀」，其實就是將木匠的高浮雕技法用來刻竹，包括後來出現的圓雕、透雕、陷地等也無不源於木雕。而這一時期的竹刻名家如朱氏祖孫、濮仲謙、吳之璠等也多是兼擅紫檀、黃楊的高手。他們結合自身的詩文書畫修養，借鑒木匠的藝術語言，把竹刻的表現力提升到了前所未有的高度，的確顯示出一種「竹木共生」的良好藝術生態。但一到乾嘉之後，竹刻作興與文人畫風，追求紙上的筆墨趣味，無法跟風的圓雕、浮

好在「竹木共生」的藝術生態深深植根於民間，湘潭的「芝木匠」沒有理會「以刀代筆，以竹為紙」，依舊接過了「周木匠」的平刀法、圓刀法，專心做他的竹雕壽星，豎起一尺多高。這樣的竹雕在南方各地都有，因為到處是竹子、到處都有木匠。

山林耶？城市耶？

經濟一繁榮，人人都想發達。康

乾時期，有種專為為生人寫真，並狀現

憧憬以愉悅消閒的小像雕塑，如《紅

樓夢》裏「虎丘山上泥捏的薛蟠小

像」，寶釵一見也笑了，想必活靈活

現，逼肖其人。有些手足還能活動，

冬夏衣服隨時更換，更配有家人婦

子、美婢侍童，極摹市井中人人眼羨

的富貴之象，大受歡迎。

泥塑之外，也有竹雕石鑴的。

金西厓先生說「以竹雕為小像，封義

候曾自鑴之」。可惜看不到了。《錦

灰堆》收有汪木齋的石鑴唐英像，據

唐英〈題石鑴小照小序〉說，小像原

坐泉石古柏下，右作稚子及二孫嬉於

側，旁立二小童侍奉。唐英有鑴識

多用留青或陰刻。浮雕漸少見，圓雕

體圓雕，方為浮雕。自方以後，雕像

家，均刻小像，但雕法不同。張為立

圖二七）。金西厓先生說，「張、方兩

（見頁八圖八），後又有方絜（見頁一六

個「獨以三寸竹為人鏤照」的張宏裕

刻卻似乎執意要回歸山林。初，還有

丘塑真的世俗化相反，乾嘉以後的竹

其實被困擾的也不只唐英，與虎

裏，價值觀念的衝突卻已溢於言表。

力，但在已是暮年的內務府員外郎心

像，在旁人看來或不致有如此震撼

耶？余曰：否否，石也！」一尊小

視為竹刻之最高追求。」圓雕、浮雕

癡耶？貴耶？賤耶？或曰蝸居

於竹上表現筆情墨趣，更被多數竹人

《竹刻簡史》所言：「至十九世紀，

耶？陶耶？權耶？山林耶？城市耶？

三十三字於座後石壁：「官耶？民

則瀕絕矣。」原因當然如王世襄先生

都是書畫家幹不來的「木匠活」。我

在〈木匠〉（參頁六三）中也說過，竹

刻的一榮一衰都與「木匠活」在竹刻

中的作用與地位相關。

到清末，當天津泥人張的開宗妙

手張明山以一袋煙工夫為京劇名家譚

鑫培捏成小像被傳為「雙絕」時，竹

刻已一蹶不振了。

「刻」字很累

雕塑技法總不外「雕、刻、塑」。凡硬質材料自宜雕宜刻，惟雕塑多施於面，刻多用於線。不過這樣的概念似乎直至近代西學東漸才逐漸被一部分人接受，而此前卻一直雕與刻不分。不僅如此，漢字中與雕、刻字義相同的字還有不少，如「鑱、鏤、鑿、勒、琢」等都可以互代。但「刻」字的使用似乎最為常見，字義也最為寬泛，以至對事物的界定往往帶來不少困惑。如許多古代的石窟造像、碑碣、墓室裝飾等舊時往往被統稱為「石刻」，諸如「龍門石刻」、「大足石刻」、「泰山石刻」、「瘞鶴銘石刻」等等。直到二十世紀末出版的《中國美術全集》才將這些「石刻」分別歸入雕塑、繪畫、書法等不同的藝術門類。

「竹刻」也是舊稱。如今若將「石刻」、「木刻」、「竹刻」放置一起，除了材料不同之外，恐怕字面上很難說清究竟誰是誰，因為其中既有雕塑也有繪畫還有書法。叫什麼也許並無大礙，但若望文生義，各取所需，麻煩就來了。趙汝珍《古玩鑑賞指南》稱：「竹刻者，刻竹也。其作品與書畫同，無非以刀代筆，以竹為紙耳。」這一界定竟將上自先秦竹俑、漢馬王堆龍紋竹勺，下至明清「三朱」、濮仲謙、封氏兄弟、吳之璠等《竹人錄》、《竹人續錄》中絕大多數竹刻家的絕大多數作品，包括圓雕、浮雕、透雕、留青等所有的雕塑藝術全部排除在了「竹刻」之外，一部中國竹刻史非重寫不可。這樣以偏概全的「指南」當然是誤指，然而「竹刻」亦如前述的「石刻」，的確跨越了幾個不同的藝術門類，一個「刻」字實在裝不下這許多。

徽刻

已故汪敘倫老先生是著名的徽州木雕藝術家，其作品尤以雙色木雕最具特色。我曾觀摩過他的《仕女四條屏》雙色木雕創作，鑲色不見一絲痕跡，人物形態與簪釵服飾、樹木花石刻劃無不精到。木雕之外他也做竹雕，「文革」時期做過一件《金猴奮起千鈞棒》，那棒與舉棒的手臂竟是一截竹鞭和與之相連的稈柄，而身軀大刀闊斧，多處洞穿竹壁亦毫不在意，直是另類的粗獷作風。還有一件是先生過世之後，清理倉庫時發現的《孔雀》，雖然頭頸俱已缺失，尾翎上鬚根留下斑紋還清晰依舊，不知與仲謙的作風相類否？我自刻竹，也常去皖南的涇縣、太平一帶採掘竹根，

發現當地的確與江北不同，村民不僅大都對竹根可用於雕刻幾如對竹筍可食一樣熟悉，而且好幾位曾幫我挖過竹根的村民自己也做過竹雕，不過他們總會笑笑說：「做來好玩的。」

徽州地少人多，明《安徽地方志》說：「小民多執技藝，或負販、或就食他郡者常什九。」所謂技藝，竹雕刻自是其一。不過徽州雕刻在成就了徽派建築的著名「三雕」之外，還有大量依附於「文房四寶」一類文化產業的精細雕刻，像歙硯的硯雕、徽墨的墨模雕、製箋的花版雕、印刷業的印版雕以及各式各樣的文具、文玩雕等等。因為這些產品多為社會上層所需，業者必然要走出徽州，趨往經

濟發達，人文薈萃的一些中心城市。其製作技藝，花色品種，藝術風格也必然要接受上層文化的影響，追崇當時文人的審美情趣。這不免使人聯想到金陵「十竹齋」的餖版水印、上海「曹素功」的製墨……甚至嘉定的竹刻。嘉定其實並不產竹，史傳上說「朱氏世本新安」，「三朱」自也是徽州移民的後人。

「民間工藝」

這「做來好玩的」真是一語道出了「民間工藝」的本質：那是自產自用的非賣品。一隻稈基，稈莖朝上，鬚根向下，只須削去當中一片鬚根，雕個鼻子眼睛就像個滿臉鬍鬚的老頭；叢生竹的稈基相連，留四枝稈莖為足，再雕個鼻子眼睛就像隻毛茸茸的小狗，自己看、哄孩子玩都可以。所以它往往是即興的，就地取材，因材施藝，加工簡單，此外並沒有太多的想法，因此也往往帶有偶然性和唯一性。二十世紀末改革開放，一些地方動起了「開發民間工藝」的腦筋，工藝品肆上一時掛滿了鬍鬚嚕蘇的竹根老頭。結果當然是「開發一樣毀掉一樣」，原因就在背離了「民間工藝」的本質。

竹刻當然源於民間，但又不同於「民間工藝」。民間竹雕由於「民間工藝」的本質屬性，使它在題材內容、表現形式上都因為「沒有太多的想法」而有所局限。但竹刻作為一種專門藝術的存在，其意義就在於打破這樣的局限，尋找更廣泛的題材內容，創造更豐富的表現形式，把自產自用的、比較粗糙的民間竹雕，提升為比較高雅、精緻的竹雕藝術。

因近來見到一些竹雕愛好者也在做竹根鬍鬚老頭，忽想起賢發兒說的「好了！不能再削了！」所以有些感想。

我雕《魯智深像》（見卷二作品三）時還在合肥，住公司對面小巷一間閣樓上。一天我正處理留作鬚髮的鬚根，生產科長王賢發進來看了一會忽然急了：「好了！不能再削了！」當然明白他急的是深怕我把那些鬚根給弄沒了。我在〈徽刻〉（參頁六六）裏提到過汪紉倫老先生的竹雕《金猴奮起千鈞棒》，因為那棒與舉棒的手臂就是一截竹鞭和與之相連的程柄，的確是典型的民間作風；也提到那幾位曾幫我挖過竹根的村民自己曾做過竹雕，但他們總是笑笑說那是做來好玩的。

他是徽州木雕藝人王金九的弟子，就像「根藝」一樣，完全不施雕鑿，的想法，因此也往往帶有偶然性和唯一性。

牙雕泥稿

廣州大新路曾是昔日的象牙一條街，二十世紀五十年代後逐漸歸併，形成了相當規模的大新象牙工藝廠。

廠內有創作研究室，其中刻牙球的翁榮標，刻人物、龍舟的郭康、李定寧幾位都是當代廣州牙雕的領軍人物。

一九六五年，我們幾個下廠實習生的任務就是協助研究室幾件大型牙雕的泥稿製作，因「標叔」（翁榮標）的任務仍是牙球，「康叔」（郭康）帶幾個同學做《渡江偵察記》，我和另兩位同學便加入到了李定寧先生的《英雄讚》。

《英雄讚》要在一隻一百二十多公分長的整牙上雕刻近百位英雄人物，泥稿的大小也與之相同，架起近

兩米高，像隻巨大的牛角號。我們每天的工作就是揑好一個個人物往泥稿上放。李先生也揑，但他更多是在調整每一個泥人的姿態和擺放的位置，並不時比照象牙的弧度用手在泥稿上來回滑過，凡有礙手的地方一律抹平重來。他說這是因為象牙空心，泥稿上的一切都必須與象牙的外形和厚薄相當，否則再好看的泥稿也毫無用處。所以，他甚至將泥稿從上到下每一個人物、每一塊石頭、每一顆樹的高度都反覆量過。我們也只好一次次反覆修改，上下左右四處調整。這工作前後忙了一個多月，也給我留下了很深的記憶。十多年後，「革命風暴」也已平息，當我再訪大新象牙工

藝廠時，聽說那枝《英雄讚》已經被一位法國商人買走，不過價錢壓得很低。想不到的是那段做牙雕泥稿的經歷，竟成了我後來做竹刻圓雕最有用的技術準備。竹與牙、角一般中空，雕刻藝相近。惟今講究生態環保，禁絕象牙、犀角賣買，皮之不存毛將焉附？竹雕任重道遠矣。

鬼工

廣州牙雕最為家珍的當然是牙球，元明清以來一直以「鬼工」技驚四方，乾隆間入值造辦處的翁五章就是這鬼工的代表。翁榮標是翁氏傳人，我初識翁先生還是二十世紀六十年代初在廣州大新象牙工藝廠實習期間，他的牙球已能做到四十多層，那的確是一項需要精確測量與計算的專門技藝。我數學一向糟糕，當然學不來，但這無中生有的用材之道卻給我留下了極深的印象。

現代空間學常稱「無之以為用」，雕刻自是「有之以為利」了。傳統竹刻的圓雕囿於空心，題材範圍與造型空間都受到擠壓，借鑒鬼工球無中生有的用材之道實在很有必要。

空間設計中有加、減法。如果說鬼工球是在做空間的加法，就像在牆上掏壁櫥一樣硬從實心球裏掏出了四十多層。圓雕面對竹內的空心何不做做空間的減法？如把竹內的橫膈用作竹壁的延伸又何嘗不是無中生有？

其實竹節愈近程柄愈密，橫膈愈多，竹內空心也愈小。這些橫膈一旦與竹壁結合起來用於造型，不少空心都可能變成「實心」的藝術形象（參頁四八）。相反，竹壁也可以像鬼工球一樣做空間的加法，把一層竹壁掏作兩層來用也是一種無中生有。

當然，無論是對空心做減法還是對竹壁做加法，都要從創作的實際需要出發，打破傳統「竹根倒刻」的固有模式。實際上不論倒刻、正刻、斜刻、橫刻、無非擇優而從。這樣不僅可以拓寬構思的想像空間，也能使竹內橫膈得到更多的用武之地。所謂「有之以為利」，不論是竹壁還是橫膈，只有最終能夠成為藝術形象的那一部分竹材才稱得上是雕刻的載體。

別小瞧了「橫膈」

竹材空心，倒也不是根空心的管子，因為每節都有橫膈像船身的龍骨一樣支撐着竹壁，使之高標入雲又不易折損。而有了橫膈，隨便取一節竹筒就是個有用的器物，且不說已出土的先秦竹俑，西漢龍紋竹勺，就是今天，沒有了橫膈就吃不成竹筒飯。

竹刻當然也常常需要橫膈，不單是筆筒、茶葉筒一類器物，就是圓雕也經常靠它來托底。不過橫膈的作用還遠不止於此，因為它是竹壁的自然延伸，在圓雕造型受阻於空心時，其作用往往有如天助。所以，設法讓橫膈也成為圓雕的載體，是拓展圓雕造型空間的有效途徑。比如：

竹根倒刻時，竹內橫膈呈多層塔式排列。我刻過一件《醉猴》（見卷二作品三七），想再現動物紀錄片中兩猴躥入人家偷酒吃的印象。最上面蹲着的一隻已醉眼朦朧，其頭頂及咽部兩處空心都幸有橫膈可用。而正趴着將頭伸進酒罈那隻的頭頂，還有酒罈的底也都正好利用橫膈。所以自上而下，有四處橫膈都在這件作品的造型中發揮了至關緊要的作用（圖五八）。

竹根橫刻時，竹內橫膈呈隔斷式排列。我那件《五石瓠》（見作品三六）表現兩人乘舟隨波蕩漾。瓠舟借半邊竹根和一處橫膈刻成；其中吹笛者與舉杯者的頭部取材於另半邊竹根的竹壁；而兩人的身軀均為利用兩側竹壁；橫擱在兩人中間的兩處橫膈才完成造型；橫擱在兩人中間的船槳也是利用橫膈來完成的。所以從左到右，這件作品中共有六處借用了橫膈來造型，因此能在空心中刻出人物來，橫膈的作用的確舉足輕重（圖五九）。

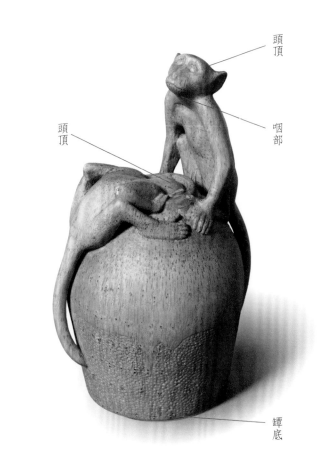

頭頂

咽部

頭頂

罈底

圖五八
《竹根圓雕醉猴》橫膈位置
周漢生

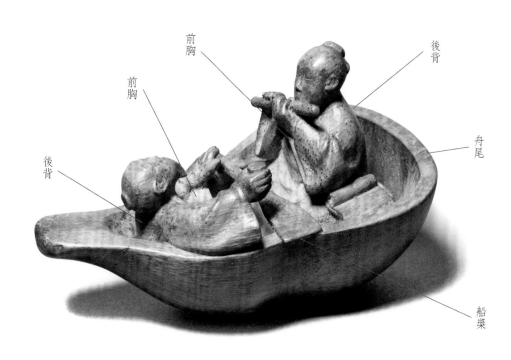

前胸

前胸

後背

後背

舟尾

船槳

圖五九
《竹根圓雕五石瓠》橫膈位置
周漢生

常秀峰與王敏慎

常秀峰先生是安徽穎上人，常任俠先生之侄，建國初離開倫敦回國，曾任安徽省博物館館長，並在安徽師範學院兼過美術課，恐怕是當代在大學開設竹刻課的第一人。在他的竹刻課上擔任技術指導的王敏慎先生更是邵陽竹刻名家王民生的嫡孫，家學之深直可上溯到道光年的曾祖。

我認識他們兩位還是到了工藝美術研究所之後，有一天我將刊有王世襄先生〈談匏器〉一文的《故宮博物院院刊》拿給常先生看，不想他當即叫我就在他家後院的菜地種試驗田。隨後那段時間，他一邊在撰寫那本《李白在安徽》，一邊負責每天給我們種的葫蘆澆水、施肥。後來他聽說王世襄先生鼓勵我刻竹，更是喜形於色，忙找出當年在

師範學院開竹刻課時留下的幾件學生作品給我看。其中用一節扁形竹筒做的之竹，一根根先用火烤，只取火烤不裂之竹備用。這恐怕也是邵陽竹刻最為獨特的一種做法了。

王敏慎先生是一九五八年由時任安徽省委書記曾希聖出面從老家湖南挖過來的，後來一直留在合肥工藝美術廠工作，我們也算業內的同事。王先生平日少語，待人卻極其敦厚隨和。有一次他到我住的小披厦喝茶，進屋也不寒喧，一眼望見我那件《竹根圓雕魚形水丞》先生，準備也替王世襄先生詢問一下邵陽翻黃的歷史。老先生正在家養病且耳背，我只好寫給他看。他見紙上寫着「王民生」，愣了一會說「這是我祖父，你從哪裏看到的？」我簡單說明了王世襄先生所託之意，老先生忽然激動起來：「承包了，他們不要工藝美術了！」我見老先生身子太虛，連忙掉過話題，也不敢再問了。

去年底我去合肥，常秀峰先生又使竹材遇水入手，惟邵陽不然，凡新採之竹，一根根先用火烤，只取火烤不裂之竹備用。這恐怕也是邵陽竹刻最為獨特的一種做法了。

徽省委書記曾希聖出面從老家湖南挖過已移居國外，聽說回來找過我卻聯繫不上。次日我去工藝廠老宿舍看望王敏慎一眼望見我那件《竹根圓雕魚形水丞》就連說「這個好！這個好！」我知他深諳竹刻之道，只是由於生產上的安排，其雕藝反為翻黃的盛名所掩，於是向他請教各種竹刻技法。

他也毫無保留，一一邊說邊比劃。談到竹材時最有意思，他說別處防裂都從不

開竹刻課

離開安徽之後，我一直在武漢江漢大學教書，課餘刻竹。有一天一位朋友告訴我，他見新編武漢市小學美術教材裏刊有我的那件竹雕《襁褓》（見卷二作品一〇）。我當然有點吃驚，因為毫不知情，但想想能讓學生從小就欣賞到竹刻又何嘗不是件好事！

記得我小學的勞作課裏還要自己動手刻，但哪有什麼教材！這不禁使我聯想到常秀峰先生當年在安徽師範學院開竹刻課的那番嘗試，竟也生出了在師範生的工藝美術課裏安排竹刻的念頭。

出乎意料的是竹刻課一開就引發了學生極大的興趣，這些成天泡在素描、色彩裏的年輕人簡直像要郊遊一樣歡喜雀躍。幾名男生自動騎自行車十多公里，滿頭大汗將竹材馱回學校，全班動手，鋸竹的鋸竹，磨刀的磨刀，頓時把教室變成了作坊。課程的進展也相當順利，因為他們既有一定文化素質和造型審美修養，又有一定的專業基礎和審美修養，很容易對新材料的使用產生強烈的表現慾望，所以上手也快，有用圓雕、浮雕表現各種人物動物的，也有用竹筒製作各種實用器物的，每個人的作品都有自己的想法、自己的語言。有位小女生竟將一段很粗的竹筒，雕成了一件通體鏤空花果紋的燈罩，其構思之奇、工程之巨的確令人刮目。我也由此真喜歡這些年輕人，也真希望他們成為老師之後會用自己的審美知識和刻竹親歷，教會自己的的學生欣賞竹刻、喜歡竹刻。

昨天我還在電話裏向王世襄先生說起這次竹刻課，王老也興致勃勃，邊聽邊問，通話結束前特別補充說：

「他們中間，哪怕將來只有一兩位搞竹刻也是好的！」

一葉一世界

蓮花、蓮葉、蓮蓬、蓮藕合稱「一把蓮」，是傳統的吉祥圖案。

湖北方言「一把連」意為幾樣東西合計，怕也由此而來。不過我最喜歡的還是蓮葉，可以遮陽可以擋雨；熱騰騰的包子經蓮葉一捂，真香；灑上幾滴水就像晶瑩的露珠來回滾動又好玩。當然，這些已是兒時留下的印象了。

以蓮葉為題材的藝術作品很多，而且各種表現形式都有。我卻偏愛立體的圓雕和浮雕，可以從不同視角欣賞那「荷葉邊」婀娜多姿的光影變化，以及葉面上那彷彿有露珠滾動的微凹。也許正是這一微凹予人「當其無有器之用」的聯想，至少宋代以來，無論瓷、漆、木、竹，都有不少蓮葉造型的器物出現，而蓮葉式水盛則似乎成了竹雕的傳統題材。

台北故宮博物院有件明朱三松《荷葉式水盛》（圖六○；另見頁六圖四、頁一八三圖二一一），做得真好。王世襄先生說「器以深秋荷葉為主體，邊捲欲枯，蟲蝕透漏，筋脈葉內淺鏤，葉外隱起，無不逼真。旁側凹下處着一小蟹，彷彿郭索有聲。葉底盤梗，斜出一花，紅衣零落，蕊老茐成」，的確用心良苦，難能可貴。

按蓮本仲夏開花，入伏已見肆上蓮蓬成堆。此件蓮葉已是深秋，方「斜出一花，紅衣零落，蕊老茐成」，與陸扶照《南村隨筆》稱其「善畫遠山淡石、叢竹枯木」的意趣相合，自是性情所使然。

「三松竹根製器，未見更勝此者」。

從圖片可以看出，這件水盛也屬「竹根橫刻」，但程基腹部膨大，橫膈平直，末端向一側銳收，實非用作蓮葉水盛的上選之材，故蓮葉造型

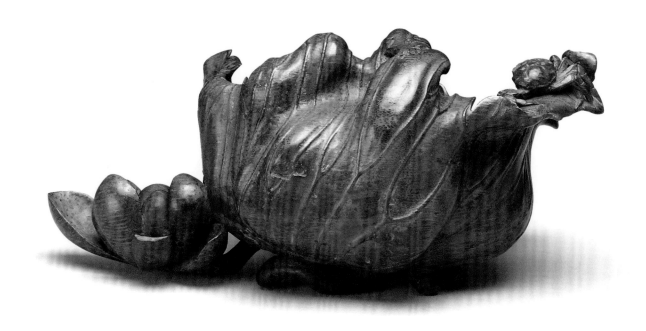

圖六〇
明朱三松《荷葉式水盛》
台北故宮博物院藏

不期的新意

近些年來，隨着大量內地游客的到訪，台北故宮博物院裏的那棵《翠玉白菜》也聲名鵲起。白菜是翠玉雕刻的傳統題材，台北故宮不只一件。內地也有，不僅有翠有玉還有象牙，如染色牙雕《白菜蟈蟈》就是北京牙雕的招牌產品。由於材料上的優勢，這些作品無不精雕細刻，極盡工巧之能事。惟獨與眾不同的一件恐怕就是北京故宮博物院藏封錫爵的那顆《竹雕白菜筆筒》（圖六一），作風大刀闊斧，幾乎全以圓口鑿一氣呵成，卻將白菜葉面的隆窪起伏表現得淋漓盡致，二百年後看去似乎還能感受到作者的創作激情，一種翠玉象牙所沒有的質樸和泥土氣息。

圓口鑿通常只用於圓雕的大坯，待大坯完成後還要用斜口刀進一步修光才算完成。但封氏這棵白菜並未修光，彷彿是在一種不期然的藝術效果面前見好就收。這種藝術效果當然是光和影的表現力和予人的震撼力。須知傳統的修光往往以線描的輪廓為依據，又往往因拘泥於輪廓而面面俱到，虛實不分，儘管做工整齊圓轉，卻不見了大坯上的那份鮮活與靈動，所以作者的見好就收恰恰證明了他超前的藝術嗅覺，以至在眾多傳世作品中，惟其像是現代雕塑家的作品。

值得一提的是，這件作品一反「竹根倒刻」的老規矩，將程莖一頭朝上程柄一頭朝下，做成了不多見

的「竹根正刻」，這不僅從筆筒上大下小的外形也可以從竹材兩頭顏色的變化上得到佐證。還有一點是作者所以沒有將這節竹根雕成他最擅長的人物而偏要雕成白菜的原因，從經驗上看，很可能是採挖時或存放時其靠近程柄部分已經受損或已經霉變，以至無法按常規制作「竹根倒刻」，所以因勢利導，乾脆將它做成了這件白菜筆筒，信乎？

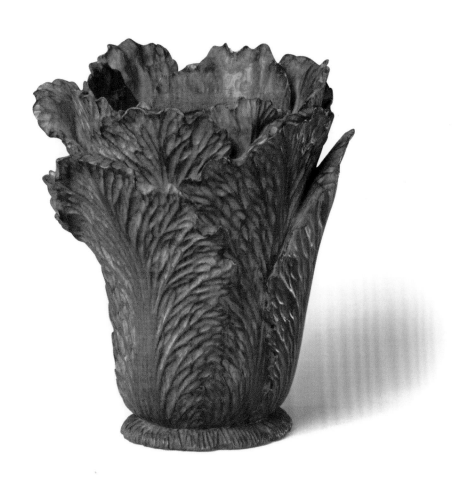

封錫爵《竹雕白菜筆筒》
北京故宮博物院藏

圖六一

嘗試多樣化

二十世紀八十年代初，自王世襄先生的《竹刻藝術》問世後，在他旗下已有相當一批高水準的竹刻家，圓雕、浮雕、留青諸品種亦大致齊備，而一九九四年在香港「紀念葉義先生座談會」上的作品展示則相當於他對這一階段性努力的小結。在此基礎上，王老又進一步開始了推動竹刻技法多樣化的嘗試。

早在八十年代末，王老就分別緻信給我和范遙青，要我在圓雕之外也學留青，要遙青在留青之外也學圓雕。而此時又提出了新的要求，認為一件好的作品必定是匯集了多種技法的結果。至於哪些技法可以兼用？王老沒有說，我也毫無頭緒。一天我陽台上的令箭荷開了，妙曼的花姿清新悅目，尤其是那深深的花喉、長長的花蕊，用陷地深刻恰到好處，葉子若用陷地淺刻搭配也很協調，於是決定一試。

王老一見刻成的《令箭荷花》（見卷二作品二三）照片十分高興稱「還沒有人刻過」，並立刻將照片寄給遙青看。遙青靈機一動，也用陷地深刻做了件花型與令箭荷類似的《百合》（圖六二），但葉子卻用了他最擅長的留青，既兼用了兩種技法又使畫面有了兩種顏色。王老看後又馬上把《百合》照片寄給了我。

我在欣賞《百合》之餘，忽又擔心日久之後百合花上的竹肌必然日漸晦暗，而留青的葉子反益發鮮明，其主從關係難免倒置。所以這兩種技法的兼用還須找到與之相適的題材內容才好。想來想去最後選定梧桐，因為梧桐的小艇狀果殼用陷地深刻正好凸現果殼上的梧子，而果殼與梧子的顏色也正好與竹肌、竹面的顏色一致；且留青也正好表現秋天梧桐的黃葉。我跟遙青一說他也表示贊同，並讓我出稿分頭嘗試。這便有了我後來的《秋桐》（見作品二六），可惜遙青的那一件似乎沒能做完。這段時間，王老彷彿是位兼職的導師，忙着分頭指導兩個學生做着同一課題的不同試驗。

圖六二一
范遙青刻《百合》
王世襄先生舊藏（周漢生提供范遙青所贈照片）

竹根印章

二〇一三年六月號《紫禁城》上有惲麗梅的一篇〈竹上印——故宮院藏竹印檢索〉，涉印二十餘枚，實不多見。由於竹根印的材料多取自業內的邊角餘料，在竹產地更是當作柴薪的棄物，而製成印章無非求其天然謝雕飾而已，所以有些是業內的副產品，也有些是愛好者的自製自珍，在過去的竹刻文獻中也的確並未將其視為一個專項。但儘管如此，想要覓得一枚既好看又好玩的竹根印卻也相當不易。

這批竹根印的用材其實有兩大類，其中三枚取自竹鞭（圖六三、六四；另見圖一〇），另十七枚全部取自稈基。

以竹鞭製作印章實為上選，通常也只須截取其中帶有鞭節的兩段即可。竹鞭實心，其斷面近乎圓形；竹皮光滑，色澤金黃；老鞭皮上有縱向細紋；節環微隆且有一圈鬚根的細小突起或去

掉鬚根後留下的斑紋；有的還帶有筍芽和一條凹槽；特別是有些鞭體略帶扭曲，製成印章的確十分古拙可愛，可玩性很高。但因竹鞭是繁衍新竹維繫整片竹林生態的母體，輕易不容毀傷，所以能採取的機會不多，想採得理想的更是不易。在這三枚竹鞭印中，自以李鱓的兩枚最具特色，信是畫家自選之材。

程基空心，製作印章多取其竹壁較厚，且帶有部分鬚根可充印紐的小塊竹壁（圖六五；另見頁五一圖四七、四八）。但因程基是個錐形的殼體，愈近稈柄竹節愈密，鬚根愈多相互糾結的形態，用作印紐則近似抽象的蟠螭蟠虺紋，也是上選之材。反之，離稈柄愈遠竹節愈稀，鬚根也愈少交錯，用作印紐自也遜色不少。但因前者材積不多，能成印章的數量有限，又是竹刻圓雕的主材，所以這類印章自也難求。後者則多為雕刻的邊角餘料，容易獲得，自也比較常見。在這十七枚竹根印中，只有高鳳翰那四枚屬前者，也較有特色，恐怕也是畫家的自選之材。其餘則均屬後者，全賴雕刻打磨，人工味重，聊備竹意而已。

圖六四
清李鱓「趙遺」竹鞭印及印文
北京故宮博物院藏

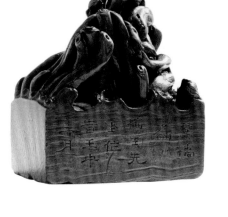

圖六五
竹根印章
香港悶趣軒藏

關外的吳之璠筆筒

幾天前，王世襄先生寄來《錦灰三堆》，電話裏特別點到「裏面有件吳之璠的《三顧茅廬黃楊筆筒》」（圖六六）我趕緊翻開一看，果然與眾不同。

吳之璠的高浮雕從不為鏟地而鏟地。如《東山報捷圖黃楊筆筒》（見頁一八圖一九），畫面所有隆窪起伏均依景物的真實空間而為，使人如臨實景。這件筆筒雖也用黃楊木雕，作法卻大不相同。畫面所有景物均在同一平面上重重迭壓如鱗，只在前後之間略分高低；然後有選擇地將一部分加深，使主要形象一一從暗影中凸顯如高浮雕。如人物身後石壁的樹下、小溪上的橋底、過橋後的小徑邊、掩映柴扉的松林、直至諸葛先生的窗內。以造影烘托物象又近乎陷地。不同形

式穿插交錯而泯然無痕，信手拈來又恰到好處，已臻心存目想了無約束的境地。惟刻至最見目力的松針，刀口一隅一事，像這樣用於淺浮雕，而且略現交叉重迭，稍顯不濟；底部一叢矮竹，尚有起手陰刻的輪廓草率未鏟，似乎年事已高，力有不逮，在吳之璠作品中還仔細，其實這樣的作品我看得比他還仔細，其實這樣的作品我哪敢輕慢？

筆筒據說來自東北，不禁使人想到晚年吳之璠的去向。這對全面了解他的創作生涯、刻風演變，無疑是件難得的實證。只是持有人索價也高，聽王老電話裏說，上海博物館未收，最終一台灣藏家購得。

以造影烘托主題多見於陷地，每限於一隅一事，像這樣用於淺浮雕，而且與周圍景物陰陽契合、渾然一體，在清初筆筒中別具一格，的確少見。

吳之璠擅長多種雕刻形式。傳世作品中，高浮雕是高浮雕、薄地陽文是薄地陽文、陷地是陷地，一向涇渭分明，十分經典。而這件筆筒卻融多種刻法於一體；岩壁上的樹叢、岩壁下的人、馬，近處的坡陀、遠處的溪流、橋面，甚至諸葛的茅廬、矮籬，都見薄地陽文的意味。柴扉與山牆的縱深又分明是高浮雕的層次。而畫面高浮雕。如人物身後石壁的樹下、小

圖六六
吳之璠 《三顧茅廬黃楊筆筒》
台北翦淞閣藏

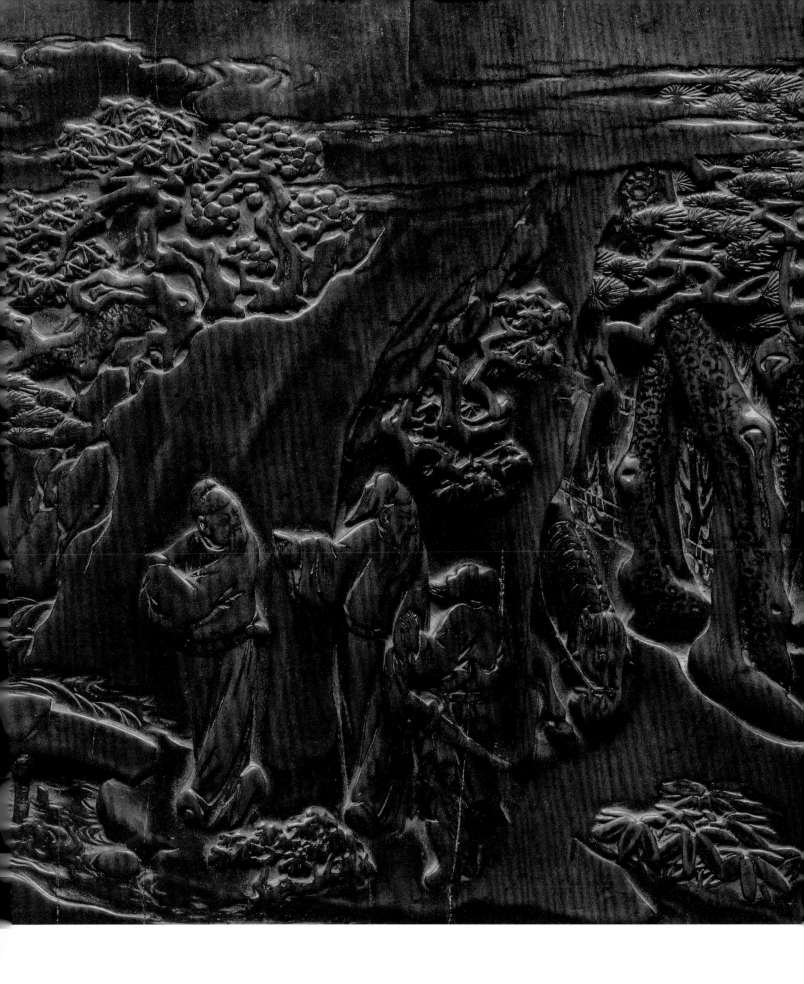

吳之璠《三顧茅廬黃楊筆筒》展開圖

櫳翠庵那件竹刻

《紅樓夢》裏竹刻不多，稱得上藝術品的恐怕只有櫳翠庵品茶那一件：

寶玉笑道：「俗說隨鄉入鄉，到了你這裏，自然就把那金玉珠寶一概貶為俗器了」。妙玉聽如此說，十分歡喜，遂又尋出一隻九曲十環一百二十節蟠虬整雕竹根的一個大盅來。

這東西如此鋪墊出場，器名已近二十個字，既引人注目，也容易使人以為又是杜撰。二十世紀七十年代出現的曹雪芹佚著《廢藝齋集稿》就有一部分是講竹刻的，但又說是偽作，使我對這件竹刻更感興趣。照故事裏的情節，此器自非「十個竹根套杯」的那樣的泛泛之物；要是像清代作興的那種仿青銅器竹刻便也成了俗器了。不俗到妙玉能在寶玉面前顯擺的，怕只有此器的天然形態與工巧。

書中對器形的描述雖然只有「九曲十環」四個字，但既是「整雕竹根」，能天然成「曲」成「環」的當然只有微窪的節間和隆起的節環。因此可以想見這東西必是一隻有十個竹節的竹根。至於紋飾，一定刻在節環上。因為節環上的鬚根一去，自然留有一圈鬚根的斑痕。而這「一百二十節蟠虬」的特別之處，必是先已算計過節環上的斑痕數目、多少斑痕能成一節蟠虬的「S」形骨架，然後逐個權衡利用，不多不少正好刻成十分精熟，斷難想出這麼一件稀罕玩意來。

「一百二十節蟠虬」。清初確有這種刻法。廣州陳家祠那件潘西鳳的《竹根筆筒》大璞不斫，卻在每個斑痕上都精心刻了一朵菊花，儼然陶令遺風。（見頁五○圖四六）

而此器「九曲十環一百二十節蟠虬」，似為妙玉其人的出身背景專門設計。足見曹雪芹胸中確有類似的器物，也深諳這類器物的作法。當然，要尋得這樣一隻大小正好一握、「九曲十環」勻稱自然、斑痕數目又恰到好處的竹根談何容易！但無不暗與理合，除非連竹根的性狀也十分精熟，斷難想出這麼一件稀罕玩意來。

向「儷松」致敬

董橋在那篇〈王世襄太太辭世〉裏說他「向來偏心袁荃猷那一代中國婦女……多少年的折騰都折騰不掉她們骨子裏舊社會幽深的氣度，每一次暴風暴雨過後，帶着受傷的靈魂她們依然款款走出月亮門，鐵了柔弱的心養住『四舊』絕代的風華。」還說：「王老太太到老還會做出漂亮的剪紙，還會彈古琴，還會畫畫，還給王世襄每一部著作畫插畫，畫透視圖，比繡花還細緻。這樣深遠的教養，這樣靈秀的世代，也許只有芳嘉園一屋子的舊書舊畫舊家俱舊文玩才安頓得了她泛黃的身心。」

我自愧寫不出董橋那深刻的文字，卻也總忘不掉王老太太「那一

圖六七
袁荃猷《大樹圖》剪紙
載《光明日報》（一九九七年十月十八日）
王世襄先生提供

臉安靜善良開心的神情」，就像她在做針線活時，在一張小紙頭上與王老斟酌文字時，與王老湊在一起一件件審視我的竹刻時，靜得真像塊沁色的古玉。不過相識久了，也會發現老太太心直口快，好惡溢於言表的率真本色。她不喜歡我在《襁褓》（見卷二作品一〇）花布袱上仿填漆的小白點，就毫不客氣直指其為「蛇足」。一次我正與王老通電話，老太太忽然要過話筒對我說：「你那身（指《潑水節》）（見作品二二）濕衣服上的衣紋是怎樣刻出來的？」且不等我反應過來已連聲「佩服！佩服！」興致之高竟又像個純真的女孩。

在芳嘉園，王老曾親自為我介紹過老太太的那幅《大樹圖》（圖六七），幅面之大不說，無論立意、佈局、刻劃都令我無法想像它竟出自這樣纖弱的一位老太太之手。原湖北美

術出版社社長賀飛白先生曾為王老送去新出的《楚秦漢漆器藝術·湖北》一書，他說他見王老太太正親手製作剪紙賀年卡便上前想給她幫忙，老太太卻說：「你幫我算什麼？」賀先生於是感慨說：「只有很少人能得到她的賀卡。」我聽了不禁暗暗慶幸自己竟在這「很少人」之中。從一九八八年戊寅到二〇〇二年壬午，我一共收到她的虎、兔、龍、蛇、馬五種生肖賀卡（圖六八），除辛巳年因為她和王老都不喜歡蛇所以用郵票替代之外，其餘全是老太太的剪紙。這些生肖剪紙與《游刃集》中的大多作品不同，圖案均出自不同時期的古器物，製作精巧別緻，靈秀雋雅，大有揚州繡鞋花樣剪紙的遺風。我屬馬，我曾在電話裏對王老說：「要能把這十二生肖都收齊就好了！」王老說：「看來不太可能了。」記得那年夏天我還陪電

視台記者去北京拜訪過王老，王老太太還在照常料理家務。臨走時，兩位老人一起送我到門口，老太太還示意我用手托住塑膠袋中那本沉甸甸的《自珍集》，我也不由滿心敬意地向「儷松」深深鞠了一躬，不想這一鞠躬竟成了永別。

圖六八
袁荃猷《生肖》剪紙
周漢生提供

暢安先生小像

王世襄太太過世不久，王老有一天來電話，問我在京是否有可靠之人能將《鬥豹》（見卷二作品二）帶回，又說：「你給我刻的像，我將送給我最好的一位朋友。」我聽了黯然良久，不由回想起創作那幀《陷地刻王世襄先生像》（見作品一三）的前前後後，回想起那早已不復在了的芳嘉園。

一九九六年之前，雖然我和王老已有廿多年書信交往卻從未謀面，第一次去芳嘉園拜訪當然高興。因為王老最在意的是「近來有無新作？」所以我將手邊做完沒做完的《捽跤手》（見作品一一）、《潑水節》（見作品一二）等幾件東西全帶上了。我自小畫畫，從美院附中到大學畢業，少不了磨素描、畫頭像，儘管還記得那條

「抓住第一印象」的法則，仍不免一路都在想像中勾畫這位「京城第一玩家」的面部形象。

不過王老給我的第一印象很快否定了我依據照片的想像。照片看去敦厚卻略顯拘謹，而見面卻是一臉相忘江湖的隨和；也許是見到了晚輩，爽朗中更予人冬日般的溫馨；眼神中的確有種五嶽歸來不看山的淡泊，卻又充滿格物致知的強烈興趣。特別是一見竹刻，學美術出身的王老太太也放下了手中的針線，倆老湊一起，一件件在手中仔細輾轉反覆，小聲交談。

「是有這個動作，跳虎步」、「這形象也很像蒙古人」王老說，那份幾分好奇幾分探究的聚精會神，的確宛如正潛心探秘新款電玩的孩子。

回到武漢，我力圖把這一印象永久保留在竹上。不幾天王老來信了，信上說：「京城一聚，何樂如斯，尤其承示未完成之作，十分感謝……」「未完成之作」自指那《潑水節》的大坯。王老於竹刻閱歷無數，惟圓雕的製作不曾目睹。而此前我們在信中討論竹刻的防裂時，我曾說：「已裂之竹一般不會再裂。所以裂固伐其體，刻亦伐其體，何不以刻代裂？」意指圓雕在鑿大坯時因竹材已大開大合，竹內已不再有產生剪應力的條件，所以不易開裂。前後聯繫起來，難怪王老會如此在意那「未完成之作」。

事雖小，亦見王老必在格物中做學問的嚴格秉持，這恐怕才是他最令人敬重的學術形象。

王老不帶研究生

董橋說我「一生良師很多」，這是真的，美院的恩師之外，廣州牙雕的翁榮標、安徽省博的常秀峰、邵陽竹刻的王敏慎、徽州木雕的汪敘倫諸前輩都曾讓我受益匪淺。不過與我相交時間最長、傳授知識最多、扶持最力、影響也最深的當然是王世襄先生。記得第一次到芳嘉園，王老就對我說過：「文化部要我帶研究生，那還得幫他查資料，找參考書……我沒同意。」的確，在一個各種「導師」頭銜都被當作學術成就與地位標籤的年代，王老除埋頭著書，似乎更願與我們這幫手藝人相忘江湖。

這也使我幾乎半生都泡在了竹刻裏，因為王老每次來信幾乎必問「近來有無新作？」而且不厭其煩逐一點評已成常例；平日但有他能入目的佳作，不論是刊物還是照片，總要千方百計弄來供我學習借鑒，甚至有一年的除夕還忙着為我複印台北故宮那件《荷花》圓雕的圖版。當他得知王新明用的是麻竹而不是毛竹時，又連忙託人從福建找來麻竹讓我試刻並同我一起討論其材質的優劣；知道我是課餘刻竹並在講授中國工藝美術史，便陸續給我寄來了他的《明式家具》、《明式家具珍賞》、《中國古代漆器》等一系列相關著作以備教學之需，此後每當他在研究中有了新的發現也會馬上告訴我及時跟進。

一九九五年我曾發表一篇〈明清之際文人工藝觀的轉變〉，文中根據吳恩裕先生那篇〈曹雪芹的佚著和傳記材料的發現〉認為：「正是基於這種認識，曹雪芹才萌發了一種從動機上看與當時德、英、澳等國出現的貧苦兒童教育十分類似的殘疾人技術教育思想。」也許是與竹刻史有關，王老看後馬上向研究「紅學」的朋友一一求證，並專門寫了封信告訴我所謂「佚著」是偽作。

不僅做學問如此，聽說我喜歡古典詩詞，王老更是高興並當即來信說：「在這方面我可以給你一些輔導」，於是平仄、格律一一從頭教起，有時甚至不顧一目已經失明，一連寫上好幾張紙；見北京的《佩文韻

府》售罄，又馬上與上海辭書出版社的朋友聯繫，直接給我郵來了新的重印本；對我交上的「作業」更是每一首都逐字逐句，親自斟酌修改，實在令人感動。也因為一切都似乎歷歷如昨，我也常自責真不該如此煩他，因為他的確太累了，說不帶研究生，而付出的又何止百倍於帶研究生？王老曾有詩曰：「曾慮模匏付劫灰，喜今攤肆已成堆；長街逛罷無人識，訝此衰翁作甚來。」那是曠世的真性情。

再請先生點評

王世襄先生過世後，每想起先生曾嘆曰：「看來真在搞創作的只有你一人。」總不免自愧些無長進，壓力山大。年初檢省舊刻，力圖彌補不足，終覺歷來圓雕多以刻劃單個人物為主，難有如吳之璠《東山報捷黃楊筆筒》（見頁一八圖一九）般既有人物又有故事情節與場景的表現，原因自為竹材所限，故欲嘗試是否能突破一二。突破自在用材，我曾將傳統用材方式歸為〈前人圓雕作法三種〉（參頁二），且妄名之為藏腹式、敞腹式與無腹式，其中惟藏腹式謹慎，力避深入竹裏，似乎尚有突破的餘地。

　　初，構思《獲山豬》（見卷二作品四六），就竹根倒刻形態，作皖南山民搬運重物時的勞作情景：兩人相互抵肩交臂以控制肩上短杠兩頭，另一隻手相互緊扣對方手腕以防腳下不測，合力抬一山豬下山。抬山豬的繩索用竹裏之材並鑿透竹腹，其餘空心則藏進豬腹。這件作品是藏腹式與敞腹式的結合，亦有動態的情節，但做完之後，似乎仍有未竟之意，遂又有了再作《鶯鶯夜焚香》（見作品四七）之想。

　　鶯鶯焚香，張生偷窺，中隔一太湖石。文字要話分兩頭說，繪畫又太過圖解，圓雕理應可以還原實景。於是我將竹壁刓作了裏外兩層，裏層鑿湖石假山以掩空心，湖石透漏又使空心空得自然合理。外層一側雕鶯鶯攜紅娘焚香，另一側雕張生於石竅中偷窺，而假山居中也暗寓老夫人的家法威嚴。故事情節因此得以展開，環繞假山的小徑則成了圓雕的底盤。前人似無此作法。

　　董橋兄見此件，說我到這把年紀「所在意的也許只是一節竹根的大破大立」。我倆同年，所言果然針芥相投。今年（二〇一四）是王老百年誕辰，謹依往日常例，呈此件再請先生點評。

⋯⋯見了這樣的作品，
我心裏既是震撼也帶哀愁。
震撼，為了那永恆崇高的美的演繹；
哀愁，想到的是工藝美術家在文人輕視勞動的
氛圍中為提升自己而付出的心志和毅力。

——董橋〈夏閨裏那個簪花人〉

《卷二》

周漢生竹刻藝術

評注 王世襄 周漢生 何孟澈 導賞 戴淑芳

周漢生作品分期　戴淑芳

隨着文化大革命於一九七六年告終，中國工藝美術歷史走上新的歷程。金西厓《刻竹小言》中記：「縱觀四百餘年之竹刻，可概括為由明中葉之質拙渾樸，發展為清前期之繁綺多姿；又自清前期之繁綺多姿，嬗變為清後期之平淺單一。以雕刻再現書畫，實為後期變化之主要原因。」金西厓和王世襄均意識到，竹刻為立體藝術，書畫為平面藝術，廢立體藝術而代之以平面藝術，終會使竹刻藝術的獨立性不復存在，走上衰落之路。文革時期，工藝美術受到不少損毀，能事竹根圓雕者已為數不多。王世襄遂致力推動竹刻圓雕技藝的復興，促進各地竹人在藝術上的繼承、創新與交流。

在此歷史背景之下，周漢生於一九七九年第一次與王世襄通信聯繫，受到王世襄的啟發與鼓勵，始潛心鑽研竹刻技藝，旨在竹刻圓雕的宏揚與創新。經過多年的探索與努力，他們在九年後再次通信，周漢生寄上五張作品，王世襄立即回信予以高度的肯定和評價：

「士隔三日，當刮目相看，士隔九年，真不禁肅然起敬了。我認為您的竹刻很好很好，很有成就，在全國範圍內也是屈指可數的，值得努力搞下去。」本章記錄周漢生自一九八〇年至二〇一三年期間所創作的竹雕作品，從中可見其創新的題材、技法，並通過擬古與前代藝術家進行對話，重要的是，其作品充分體現出竹刻用材的精緻與優雅，實為當代竹刻圓雕藝術的精品。

可以說，周漢生實踐了王世襄在〈試談竹刻的恢復和發展〉中的主張，如變革舊題

材、發展新內容，使竹刻具有生活氣息，符合時代精神；恢復圓雕、高浮雕、透雕、陷地深刻等傳統技法，並因應題材需要而靈活地混合使用，增強物象的表現力，並在理論上綜合經驗成果；周漢生在搜集、選取竹根上花費大量工夫，亦回應了王世襄倡議解決竹刻的原材料問題的呼籲；他探討竹刻防裂的方法，提出新見解；周漢生亦從事竹刻藝術教育工作，於武漢江漢大學培養專門人材，如此種種，使其竹刻圓雕作品散發着獨特的藝術品味。

為了使讀者深入了解周漢生作品的內涵及對中國竹刻歷史的貢獻，本章擷取王世襄對其作品的評價（王注），間接反映兩人在藝術創作與評論中的互動。周漢生親自說明某些作品的創作背景和意義（周注），何孟澈闡釋當中的文化意蘊及與中國其他工藝美術品的形式關係（何注），並由戴淑芳說明作品風格特點（作品導賞）。

八十年代（一九八〇～一九八八）：注重審材度勢，鑽研圓雕

周漢生在八十年代初已意識到審材度勢的重要，即以材料的形狀、厚薄、斑紋為創作的前題，加以心存目想的醞釀過程，才施刀雕刻。由於圓雕無法起稿，刻時需要不停地調整角度，入刀的深淺決定了不同的斑紋形狀。

此時期以「竹根倒刻」為主。所謂「竹根倒刻」，即是以稈柄向上，稈基斷面為底，形如倒三角錐體。傳統「竹根倒刻」乃以坐像為主，周漢生意圖突破，嘗試雕刻立像如《魯智深像》，表現人物的全身體態。由於傳統竹刻肖像雕塑多表現男性，周漢生創作《藏女》，兼工細與留白的巧思，將少數民族的人物形象應用到竹刻創作之上，在題材上給人耳目一新之感。

從《魚形水丞》中，可見他初步探索竹根空心與實心空間的關係，利用竹內的橫膈部分設計成魚的口腔內部，造成真實的質感。《鬥豹》中間部分為竹根中空之處，刻成兩豹相搏，將虛與實的空間化為肌肉力量的張與馳，有着陰陽相輔的藝術效果。鬥豹身上斑紋猶如渾然天成，更是一絕。《孔雀》亦見出他把握紋飾繁與簡的對比調度能力。

除了在整體造型能力上有所突破傳統格局外，周漢生亦注重作品在細節上精準與完美的呈現。《蓮塘牧牛圖》中以高浮雕表現荷葉亭亭，層次豐富；《銀妝的苗家》以透雕法鏤空紋飾，工穩精細，項圈又以陰刻線表現花紋。前者表現出自然景物中不規則的層次美，後者再現人工裝飾品規律之美，幾使觀者聽見銀飾碰撞時所發出瑯琅之聲，在刻劃現實之餘，留有想像空間。

九十年代（一九九一～二〇〇〇）：
試驗多樣化的造型，運用多元技法

周漢生在九十年代試驗抽象的人物肖像刻法。《達摩像》以圓錐形壓縮人物身形，使焦點集中於人物臉容，化繁為簡，表現的張力卻更為強烈。《虎頭鞋的娃娃》、《襁褓》中的線條過渡圓渾、少棱角，乃配合嬰兒稚拙的感覺，人物服飾亦以抽象化的幾何形狀組成，可見藝術家配合人物身分年紀而運用不同的表現技法。

他並不滿足於平穩的人物造像，進一步試驗力點與平衡，創造出單腳獨立的肖像造型，予人以觀賞上的驚奇感。《摔跤手》和《潑水節》捕捉人物於一瞬間的動態，題材已完全脫離傳統沿襲的典故，取而代之的是作者觀察物象的視角與情感。作者利用有限的竹材空間，描寫節日中的焦點，間接映射出人物周遭熱鬧的環境氣氛。《夏閨》表現女性臥身而起回眸一瞬，令觀者不禁想像仕女所觀所望，可謂有異曲同工之效。《高蹺「斷

橋」以圓形空間聯繫起三個人物的關係，首次試驗戲曲相關題材。另外，《王世襄先生像》準確地捕捉了王世襄的神態，維妙維肖，此作亦是兩人情誼的紀念，別具意義。

在一九九七年間，作者雕刻了《母子鴛鴦》、《眼鏡蛇》和《刺蝟》三種動物。《母子鴛鴦》充滿親情之溫馨，而《眼鏡蛇》和《刺蝟》則寫動物在自然界中的求生狀態，皆栩栩如生，又懷着作者的憐憫之心。

在一九九九年至二〇〇〇年期間，周漢生應王世襄的建議，試驗留青竹刻的多種技法，遂創作留青臂擱，題材涉及風箏、梅花、寒雀、令箭荷花、桂花、菊花、秋桐。這些試驗的成果又應用到圓雕創作之中，使表現技巧更為豐富。

廿一世紀（二〇〇一～二〇一三）：
巧妙處理虛與實，盡顯天然妙趣

踏入廿一世紀，周漢生作品在形神方面尤為精進。《龜》、《企鵝》、《鱷魚》等作的斑紋渾如天成，刀法更加精練拙樸，造型緊緊配合原材料的天然形狀，堪得妙趣，透露出作者以自然為尚的創作精神。《麻雀》以圓球體刻成兩隻鳥兒撲動的情態，四面俱一絲不苟，觀者可從四方八面觀賞把玩，皆神韻盎然。

《獵豹》和《豹噬鹿》不僅以竹斑模仿豹斑，《獵豹》更以流線型軀體形象，刻出豹子奔跑時並足一剎的頓與速，型體比例與肌肉感甚為逼真；《豹噬鹿》捕捉兩獸交纏的一瞬，不論神情、體態均把握得恰到好處。作者在有限的竹根中挖掘出空間感、速度感，為雕塑藝術的高境界體現。

《女歌手》雖為周漢生一時興來玩藝，卻巧妙地運用鬚根造成褶裙之狀，又將質地堅硬的竹根塑出衣裙柔軟之感，與《夏閨》精緻的女性形象分別呈現出不同的味道。《飛天

伎樂筆筒》中的女性形象取材自北魏石刻，衣帶如「羊腸式迴曲」紋，以渾圓的線條為主體。此筆筒的高浮雕雕於竹節之上，難度尤大。

周漢生亦開始試驗雕刻於竹節之上，難度尤大。要；《獲山豬》刻兩人抬着山豬下山的情境，表現他們的肢體互動，如《猜拳》中兩人蹲坐戲成頭與手，將虛與實的空間運用得不着痕跡；《鶯鶯夜焚香》把實心處刻的一幕，作者巧妙的運用竹根中空心的地方雕成石塊，竹壁處刻成人物，將人物身處的兩度空間連成一體，表達出劇情。這些人物互動的題材營造出深遠的想像空間，帶出人與人之間的關係和故事情節，有別於單個的肖像雕塑。

此外，作者運用竹子橫膈的技巧更為圓熟。《五石瓠》借用多個竹節橫膈刻成；《醉猴》巧妙地安排一猴子探頭進醒中，實為竹膈所在，顯示作者對竹材的運用，已如庖丁解牛般自如。

作者又曾翻刻一些經典作品，如《仿仲謙款松樹形壺》，形制上雖取用自濮仲謙款之作，然而用刀別有個人風格，彷彿與前人以竹子進行藝術上的對話。

周漢生經過三十多年竹刻創作，游走於寫實與抽象、實心與空心，以妙手將竹材本身的可塑形象具體化地呈現出來。他一方面實踐了王世襄對竹刻圓雕的理想與期盼，另一方面亦融入牙雕、角雕、木雕等經驗，開創出明清時期所未有的新風格、新形式，創作出真正屬於當代的作品。難得的是，作者自覺地避免形式化的題材，將真實的情感與對物象的觀察，傾注於雕塑之中，故每次創作均游刃有餘，每件作品均有血有肉，帶着作者對萬物的憐憫、對生命的敬意。

竹根圓雕

魚形水丞連座

一九八〇

器底刻直行隸書陽文「漢生製」長方印

長36公分　寬14公分

香港華萼交輝樓藏

魚的口部與肚子中空，與皮膚的質感形成對比，弧形滑溜的身軀與樹根座凹凸不平的質感又是另一組對比效果。魚腹雖然鏤空卻使人聯想到魚身的整體。

魚腮細斑點與腹部、尾部斑紋互相呼應。腹部上方的直坑紋與腹部橫坑紋營造立體的肌肉感。反光點集中於尾部，與魚口的陰影位互相平衡了重量感，也加強了躍動的姿態。

本作品體現藝術家擅於因材施藝的特點，是竹根橫刻的例子之一。魚尾是竹根的稈柄部分，魚身是稈基，魚口部分是橫膈，把內裏去掉後使空心連在一起，此乃「避虛就實」之功。本作體現出藝術家根據竹材的天然形狀，經過「心存目想」的創作過程，為材料找到契合的題材，顯示藝術家渾厚的想像力與對竹材的了解。

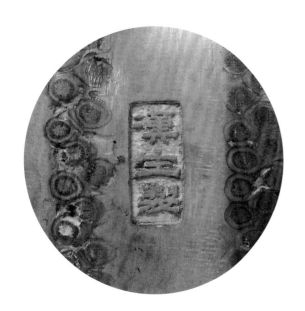

何注

此乃周漢生先生所製首件竹刻。竹根受岩石壓迫，扁平微彎，略加雕鏤，即見魚形，此濮仲謙「勾勒數刀，便與凡異」之法。竹根尖處，作成魚尾；近竹竿處，破開竹節橫膈壁巧作魚唇，魚口張開，攫其翻騰撲打，出水之狀也。座亦漢生先生以杜鵑老樹根製成，施以黑漆，波濤四濺，渾然天成。

中國藝術中魚類紋飾甚為普遍。例如仰韶文化半坡類型《魚紋彩陶》（圖六九）、商周玉器《魚形小工具》（圖七〇）、漢代《青銅魚紋洗》、正倉院藏唐代《魚符》、宋代《水藻游魚畫》、宋代玉《雙魚墜》（圖七一）、遼代《提梁魚罐》（圖七二）、金代《魚紋銅鏡》（圖七三）、金元磁州窯器、元代青花《魚藻瓷盤罐》、明代嘉靖《五彩魚紋大罐》、清代《福（蝠）慶（磬）有餘（魚）坐椅靠背》⋯⋯數千年來，魚紋實我中華民族喜見樂聞之裝飾。魚餘同音，取年年有餘之意。此件魚躍人歡，乃豐年之象。

圖六九
仰韶文化半坡類型《魚紋彩陶》
中國國家博物館藏

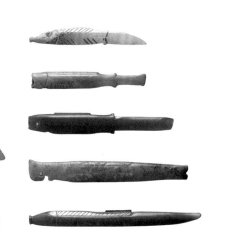

圖七〇
商周玉器《魚形小工具》
傅忠謨先生佩德齋舊藏

圖七一
宋代玉《雙魚墜》
傅忠謨先生佩德齋舊藏

圖七二
遼代《提梁魚罐》
大英博物館藏
© Trustees of the British Museum

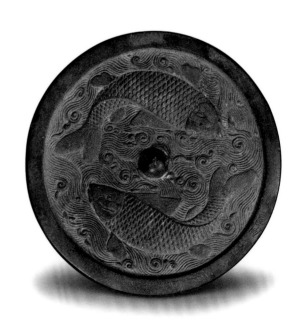

圖七三
金代《魚紋銅鏡》
香港華萼交輝樓藏

竹根圓雕

鬥豹

一九八二

器底豹腿「漢生」款「周」字印

高9公分　最寬底徑9公分

香港華萼交輝樓藏

此圓雕捕捉兩隻豹在交纏搏鬥的瞬間。向下撲咬的豹以前臂攬着腹下的另一隻豹，造成向下壓與向上推的兩股張力。竹斑形塑豹的斑點，大點與小點竹斑疏落有致，與豹的體態配合。豹的前後臂部動作尤其見出肌肉感。

本作亦是採用竹根倒刻的手法，上細下闊，外廓為倒三角錐體。居上的豹子頭部是實心的秤柄，兩獸交纏，中間為空心，竹鬚去盡，留下竹斑，恰成豹紋，尤如渾然天成。藝術家妙用竹根的實心與空心空間進行藝術創造，使竹根各部分得到充分的利用，增

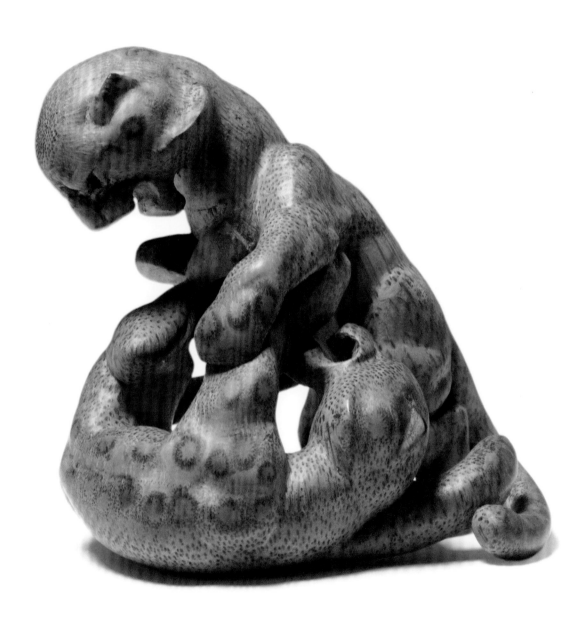

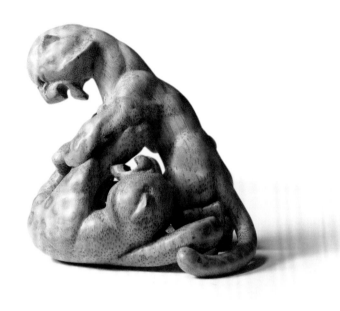
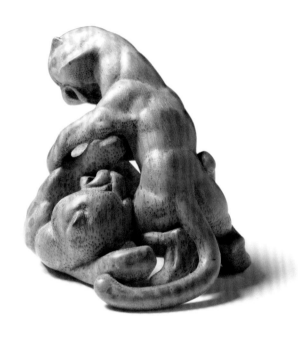

王注

《竹刻鑒賞》即記：「此從漢代《銅豹鎮》獲得啟示，不寫其匍伏蜷臥之靜止，而攫捉嬉鬥翻滾之一剎那，將一對張牙噬咬，揮爪抓撓的可愛幼獸刻畫得淋漓盡致。謂其簡，簡到豹身皮毛不著一刀，祇假竹根絲紋鬚跡見其斑斕；謂其繁，繁到皮下肌肉隱現，彷彿見其移動起伏。自晚明朱、濮以來，已四百年無此圓雕矣！

漢生先生現任武漢江漢大學藝術系主任，授課之餘，刻竹自娛，顏其室曰：伴此君齋。自言得一竹材，每與為伴，相對兼旬或數月，直可對語。待其自行道出可雕製某題材，方施刀鑿。故雕刻雖由我，選題實應歸功於此君。室名此取義在此。以上數語，已將先生之創作過程闡發無遺。宜其所作，不同凡響也。」

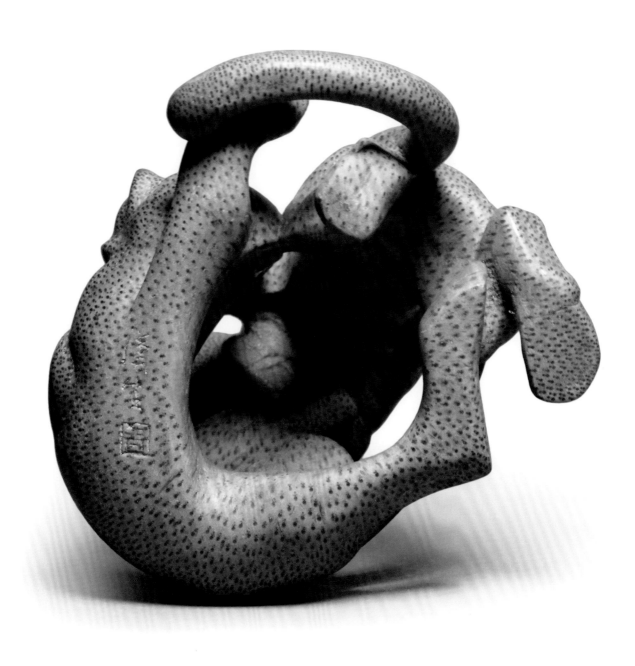

何注

一九七九年周漢生先生得到王老贈與《刻竹小言》及《試談竹刻的恢復和發展》一文後，嘗試刻竹，九年之後，一九八八年，漢生先生將此件及《蓮塘牧牛圖筆筒》（作品五），《魯智深像》（作品三）、《藏女》（作品四）、《銀妝的苗家》（作品七）五件照片寄呈王老，王老稱許為：「士隔目相看，士隔九年，真不禁蕭然起敬了。我認為您的竹刻很好很好，在全國範圍內也是屈指可數的，值得努力搞下去。」同函王老評寫：「據天然竹根形狀加以雕琢，此法很少見到，我想可以代表濮仲謙風格的應該是此種刻法，只是實物見不到。可喜之至。此件雖古已有此法，如霍去病墓的石刻（見前言插圖），但也吸收西洋雕刻的一些意趣，所以又不是純粹的老傳統。」王老在一九九四年又曰：「漢豹為前所未見，不精雕細琢而得兩幼豹嬉戲之神。甚佳甚佳，佩服佩服。濮老之作，殆如是耶？」

西漢《石豹鎮》（圖七四），雄壯有力，一九九五年於江蘇徐州獅子山楚王墓出土，今陳列國家博物館。漢代豹鎮最為瑰麗，莫過河北滿城竇綰墓出土《銅豹鎮》（圖七五），眼嵌石榴石，相互顧盼，威武之中，又似含情脈脈者。

一九九四年十二月，王老時年八十歲，受香港東方陶瓷學會邀請，在香港紀念葉義醫生座談會上，以英文宣讀《葉義醫生與竹刻》，介紹國內當代概況，並出示當代竹人作品。會前半年，王老聯絡竹人，篩選作品，最後攜去六、七人作品共十多件，中有漢生先生作品三件，此為其一，其二為《蓮塘牧牛圖筆筒》（作品五），其三為《襁褓》（作品一〇）。其時漢生先生擬將《蓮塘牧牛圖筆筒》贈與王老。

同年十二月十八日，王老謂「襄不敢拂尊意，《鬥豹》一件愛之與《蓮塘牧牛》相等，敢求以之見賜，而此件在京亦不致有開裂之虞。此請亦求函告是否同意。」

一九九五年一月，王老函曰：「奉手教，謹悉求賜《鬥豹》，已蒙慨允，欣感之至。將定製錦囊，什襲寶藏。」

二〇〇三年，王老以年邁，《鬥豹》送還周先生。余二〇〇八年夏上武當山，道經武漢，拜會周先生，見此求讓，擬相饋，余未敢受，奉上刀潤而攜歸。稟告王老，王老笑曰：喜得歸所。

此器備載《錦灰堆・壹卷・竹刻》（〈兼善繼承與創新：介紹周漢生竹刻〉）、《錦灰堆・貳卷・雕塑》（〈當代周漢生竹雕鬥豹〉）、《自珍集》及《竹刻鑒賞》，其重要性不言而喻。另外，周漢生先生曾著〈濮仲謙〉一文，載於本書，可茲參考（參頁四九）。

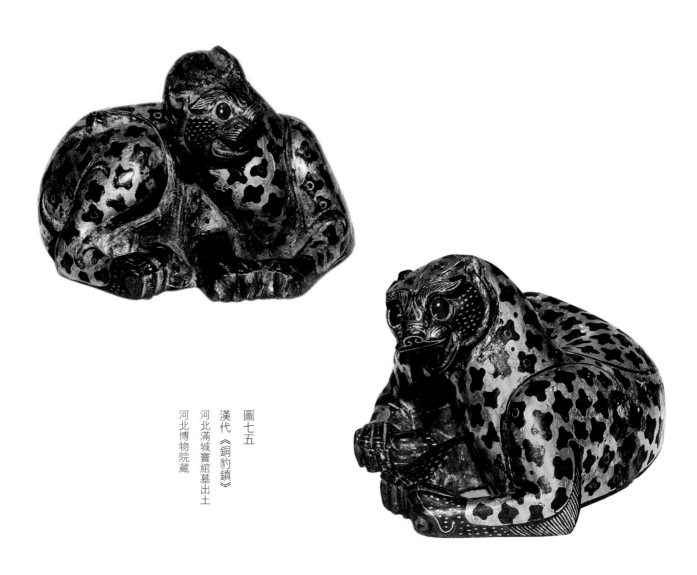

西漢　《石豹鎮》
中國國家博物館藏
圖七四

漢代　《銅豹鎮》
河北滿城竇綰墓出土
河北博物院藏
圖七五

竹根圓雕

魯智深像

一九八三
底橫膈「漢生」款「周」字印
高27公分
香港華萼交輝樓藏

深淺兩色的竹根刻成《水滸傳》中的人物魯智深。人物闊臉，身體圓渾，鬚根部分刻成鬍子，身前的佛珠鍊子突出敞開的胸腹。頭部微傾，兩指向地，手執禪杖，表情嫉惡如仇，刻劃其義勇的性格。衣褶順着人物動勢，自然立體，與皮膚形成兩種質感。竹皮保留粗糙感，配合人物整體形象。

竹根雕刻以打磨功夫營造出不同的質感和顯示出竹材的紋理。人物的皮膚、五官、袍子、手斧、念珠，以致其足下的石頭，皆各有其紋理質感。觀者可感受到石質之堅硬，皮肉之彈性，雙眉緊皺與雙指的力度。念珠的規律、渾圓與鬍子不規則而粗糙的小圓圈造成兩種質感和節奏對比。藝術家通過刮垢磨光的功夫，以簡馭繁，塑造出活靈活現的魯智深像，充分見出

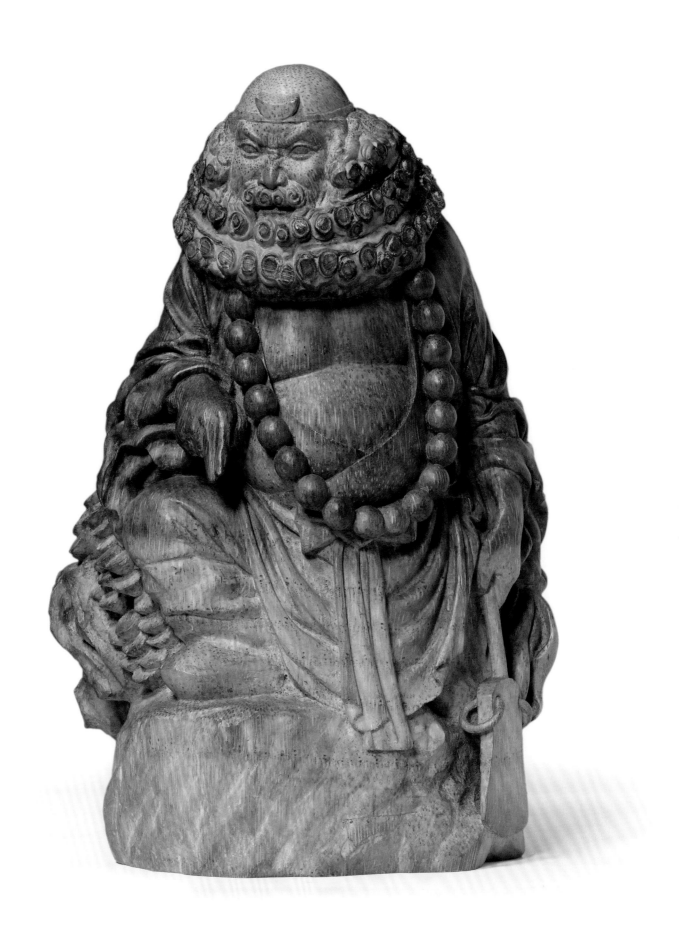

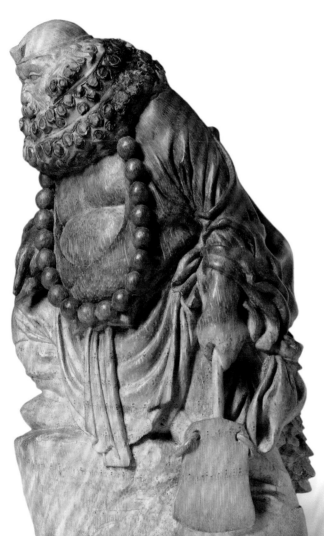

王注

《竹刻鑒賞》與《錦灰堆》中，王老評寫：「偌大一個花和尚，一足直立，一足踏石。身着禪衣，坦胸露腹，頭束鐵箍，頸掛數珠。左手持雙環大鑱，右手兩指怒指石下，睜目虎視，兩眉緊蹙，似正在咒罵禍國殃民的貪官污吏，成功地塑造出倔強率直、嫉惡如仇的性格。滿腮鬍鬚蟠捲，假竹根圓斑雕成，有些誇張，卻增添幾分威武，背後青松擁簇，使人感到英雄高踞山頭，形象更為高大。」

一九八八年，王老覆函：「與封、施的圓雕人物有相通處，但又不一樣，很不錯。」王老又道：「《魯智深》亦佳。」

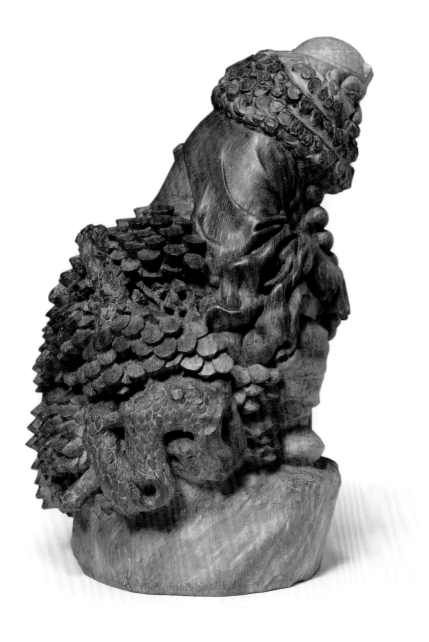

何注

　　藝術品能感人肺腑，扣人心弦，以其有血有肉，與時代之脈搏共同跳動。文學如屈子之《離騷》、《天問》，雕塑如霍去病墓前之《馬踏匈奴》（見頁ⅩⅩⅡ），書畫如宋人之《搜山圖》，至近現代，則如徐悲鴻先生之油畫《放下你的鞭子》、蔣兆和先生之《流民圖》，薩本介先生之畫竹，皆情鬱於中，而發之於外者。漢生先生此作，殆為其一乎？

竹根圓雕

藏女

一九八四

底橫膈「漢生」款「周」字印

高30公分　最寬底徑13公分

香港舊時月色樓藏

《藏女》與《魯智深像》（作品三）同為人物全身雕像。藏女描寫藏族女子側着身子梳理長髮。上半身以圓渾的線條刻劃女子豐腴的身軀，下半身則留白，突出兩件懸掛身上的飾物。一串珠子掛於胸前，與肌膚形成質感上的對比。女子尖臉，深眸高鼻，乃典型西藏人的五官臉形。皮毛大衣的點狀與留白處互相襯托，結構繁簡得宜。雕像的顏色保留竹根自然斑理，經過精細的打磨令竹面光滑，色澤淺淡，使女子的形象更純潔，又配合藏族人民以白色為理想、吉祥、昌盛的觀念。

本作體現藝術家意圖突破竹根雕刻中「三多三少」的陳規，即「小件多大件少，坐姿多立姿少，佛陀多仕女少」的創作手法。藝術家選取少數民族女性為題材，少女身穿厚披肩，繫着藏族吊飾，頭髮如瀑布垂至下身。上身衣服、項鍊、頭髮密度高，下身即刻以大塊光面，大開大合，過渡自然，簡潔中呈現典雅的風格，可謂別出心裁，給觀者以陌生化的藝術感

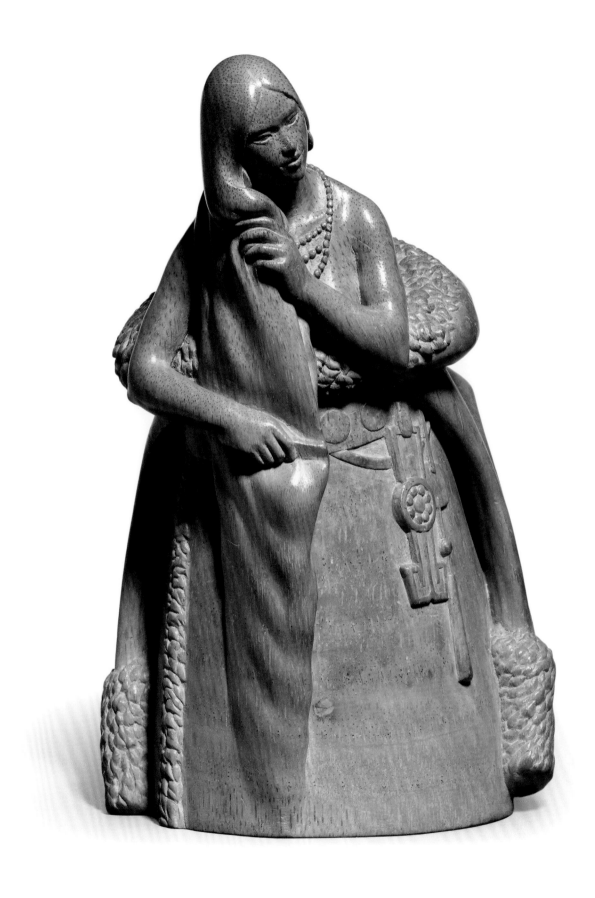

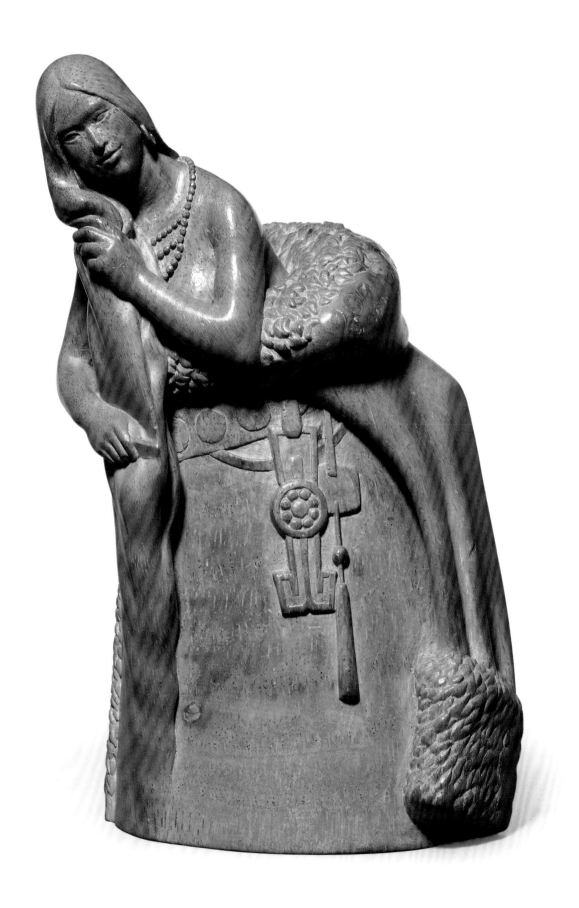

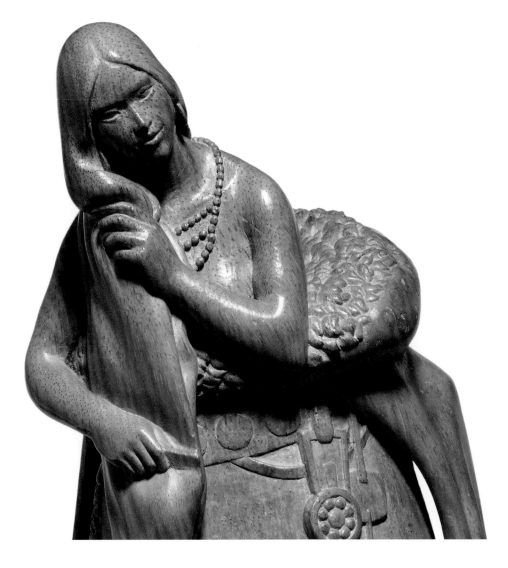

王老在《竹刻鑒賞》曰：「藏女披大袍，領及兩袖綴羊皮，毿有厚重感。當胸珠串，腰間飾物，刻畫逼真。她欠身微仄，一手攏長髮，垂將及地，一手梳櫛，生活氣息淳樸濃鬱。竹刻以藏族婦女為題材，尚未見第二例。」

一九八八年，王老將此件與《銀妝的苗家》（作品七）同時評述：「雖是中國兄弟民族，但有西洋雕刻意趣，尤其是西藏少女。乍看以為不是竹刻，說明突破很多。」

初見照片，頗疑為西方雕塑，堪與羅丹之作比美。及觀實物，則知先生雕刻之時，利用竹根，避虛就實，毫不牽強，構思之巧妙。若將竹刻放大，作成巨型石刻，置於國家博物館大堂，定氣勢懾人。超越明清，睥睨現代，此件當之無愧。

高浮雕

蓮塘牧牛圖筆筒

一九八四

器底橫隔直行陰刻「漢生」款、陽文「周」字長方印

高 15 公分　最寬底徑 13.5 公分

香港華萼交輝樓藏

筆筒以高浮雕手法在竹節部分創作。竹子內壁厚，密度高，底部有兩處裂紋。上半部分為塘荷，荷葉下方有三隻水牛，童子騎在一牛背上吹笛，頗具李可染畫意，亦具宋代小景冊頁的意趣。荷花與荷葉交疊，反葉、疊葉、捲葉佈置自然，荷葉中心巧妙地保留了較為密集的竹斑，荷莖交疊，隱沒於竹地如入水中。小童臉向荷塘，牛隻背面呈流線型，牛角立體傳神。三頭牛均有不同姿態，佈置和諧，在環狀空間中刻劃出廣闊的荷塘景致。

藝術家順應竹筒的自然紋理，經過細緻的打磨，刻劃出牛隻皮膚的質感。竹地打磨光滑，表現出大面積的竹紋美。荷葉的層次表現有條不紊，保留竹絲之餘，體現出紋理在明晦掩映之間的美態，在用刀、打磨和紋理表現方面盡現高浮雕之精髓。

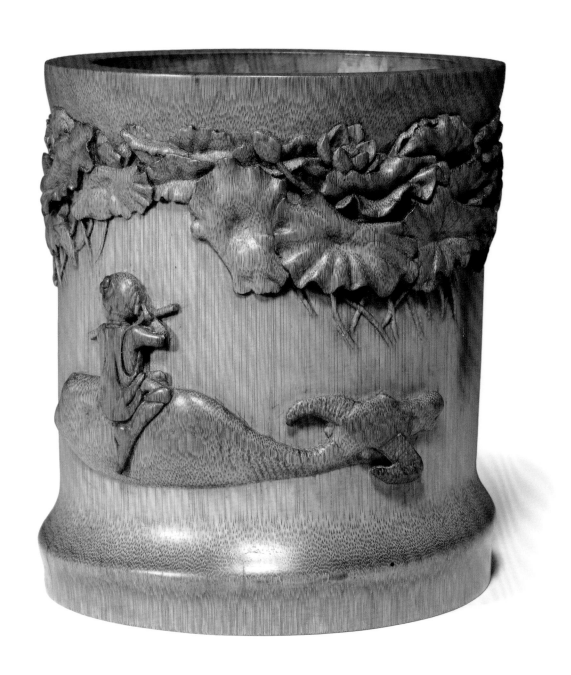

《竹刻鑒賞》記：「筆筒用高浮雕法。高浮雕須鏟去部分竹材，在保留未鏟之竹上刻物象。口上周匝雕塘蓮，一花一葉，皆出自精心設計及耐心揩磨。蓬蓋之斜直敧仄，向背翻捲，凹凸起伏，重疊遮露，使人感到習習風來，靜中有動。塘中牛背上，牧童一笛橫吹。刻者似為讓他觀賞蓮花，故以背向人，反而增添了自在逍遙的野趣。塘水開闊處，兩牛浮水，一伸頸向前，一轉頭回顧，各得其態。

置此器於三松、魯珍諸名作之間，全無愧色。三百年後，高浮雕之重現神采，為之興奮不已。」

一九八八年王老首次見到筆筒照片，覆曰：「《蓮塘歸牧》：此件傳統技法用得最多，從嘉定派高浮雕出來，但也有新意。將荷花放在上方，用仰視的角度來刻劃，古代作品尚未見此種刻法的荷花。水牛前後是否可以有一些水紋。背面看不見，是否可以點綴一兩隻飛鳥？」

何注

一九九四年，王老受香港東方陶瓷學會邀請，演講竹刻，會前徵集作品，漢生先生寄上照片，王老見後，八月欣然覆函：「其中《蓮塘牧牛》，襄十分喜歡，用古代高浮雕法而又有新意。從您的作品中已看到不同技法及傳統與現代的題材的不同面目。只知陰刻者且勿論，埋頭留青者雖有成就，但亦不能只在肌膚間求生活。此吾所以認為閣下之作當放異彩也。」

漢生先生因王老愛此筆筒，擬相贈，王老十月覆曰：「大函道及《蓮塘牧牛》將惠贈下走。雖十二分歡欣喜愛，惟刻此件摒謝一切也須匝月，如課餘操刀，或需半載，而一梗一葉均見慘澹經營，受之心實不安。香港台灣如有人願以善價求易，定當代為聯繫。教學清苦，襄何忍以一己之好，有損閣下收益。況年邁已屆八旬，身外之物，日益淡漠。曾向常州幾位竹人言明，刻件一定寄還或代為妥善保管。介紹求者與刻者通訊洽議，付酬金再由刻者或下走寄件。」

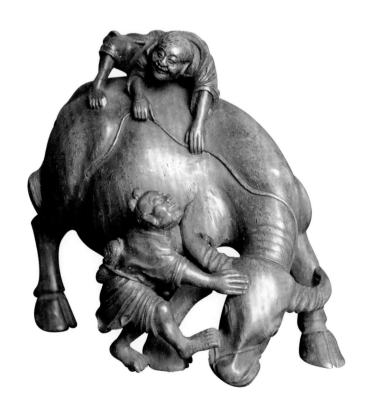

圖七六
清代 《牧童騎牛竹根圓雕》 三例之一
廣東民間工藝博物館藏

該年十二月，王老在香港東方陶瓷學會上，宣讀〈葉義醫生與竹刻〉，展示當代竹人作品，此為漢生先生作品三件之一。會後，數人堅求見讓筆筒，王老作主，以漢生先生為「嶺南才子，風雅之士」，筆筒付渠，又親定刀潤，為其時當代竹人在香港出售作品之最高價。

董橋先生知余景慕筆筒，二〇一一年，一日惠臨敝診所，慨以相贈，分文不受，拜領之餘，深感愧悚。

清代《牧童騎牛竹根圓雕》三例（圖七六），備見《竹刻》及《竹刻鑒賞》；清吳魯珍《牧牛圖筆筒》，變化宋人畫本，作成浮雕。故宮博物院藏清代無款《牧牛圖筆筒》（圖七七），以偏斜近竹根處竹筒，用高浮雕法刻成牧童放牛。近代豐子愷先生，以背面側面為畫作主題，允稱能手（圖七八）。而李可染先生寫牧童與牛，可謂駕輕就熟（圖七九）。二十世紀八十年代，余中學時，購有現代石灣牧牛陶塑（圖八〇），反背為正，可見筆筒淵源（見圖八一《高浮雕蓮塘牧牛圖筆筒》展開全圖）。漢生先生能出古入今，令人欽佩。

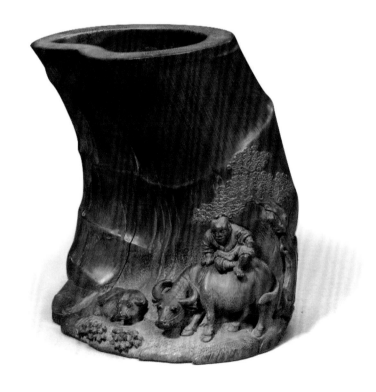

圖七七
清代無款《牧牛圖筆筒》
北京故宮博物院藏

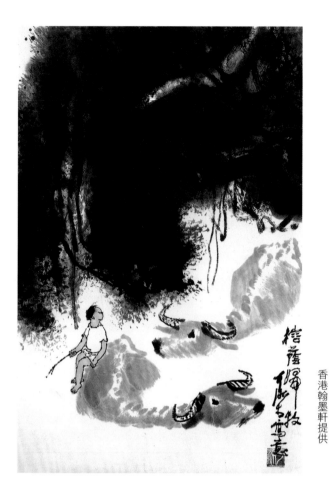

圖七九
李可染寫牧童與牛
香港翰墨軒提供

圖七八
豐子愷繪畫
香港藝術館館藏

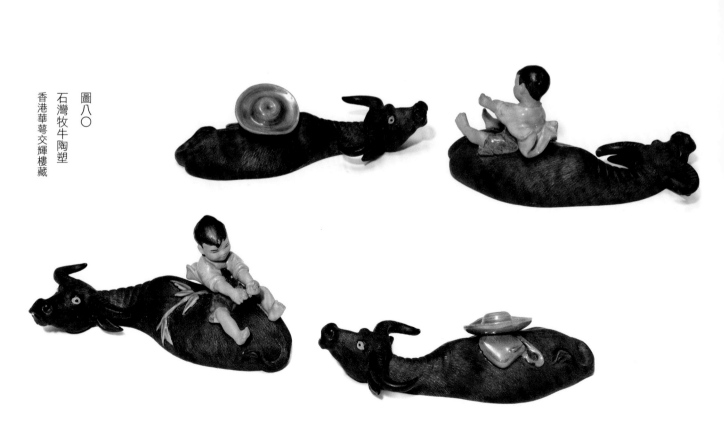

圖八〇
石灣牧牛陶塑
香港華萼交輝樓藏

圖一六
朱三松《窺簡圖筆筒》局部
台北故宮博物院藏

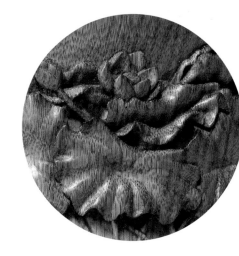

《高浮雕蓮塘牧牛圖筆筒》局部
周漢生作品五

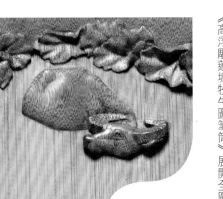

圖八一
《高浮雕蓮塘牧牛圖筆筒》展開全圖

附記

對竹紋運用，陳向民先生〈淺談竹雕刻中「竹紋」的應用及藝術效果〉（刊《相約世博‧全國竹刻藝術邀請展作品集》）又有精闢見解：

另一個善於利用竹紋的高手是當代武漢周漢生……一件精彩的作品為《蓮塘牧牛圖》筆筒，看見這件作品的照片時，給我一個感覺是既在意料之外又在情理之中，作品的構圖不是按傳統竹筆筒的構圖模式，畫面比較清新，筆筒上方雕成蓮塘，蓮葉也不是竹刻傳統手法，也有「雕塑」感覺，隨色澤深淺的變化，蓮葉的質感被表現得淋漓盡致，下方的牧童騎牛奏笛是背對畫面的，與蓮塘形成「合抱」的呼應關係，並因此使畫面產生了空間

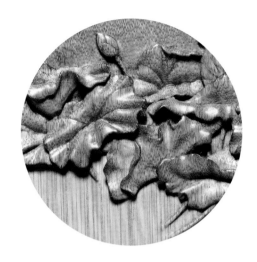

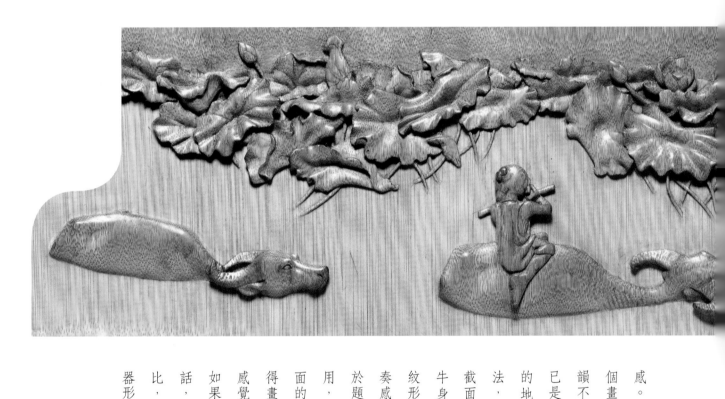

圖三一
朱三松款《仕女筆筒》局部
台北故宮博物院藏

《高浮雕蓮塘牧牛圖筆筒》局部
周漢生作品五

感。如果牧童正面朝外的話，整個畫面就會「散」、「平」，氣韻不統一了，所以光從構圖來說已是很精彩了，另一個獨具匠心的地方是作者採用了深浮雕手法，由於刻得深，牛身上就能用截面紋來表現質感，很是生動，牛身上點點竹紋與背景水的直紋形成對比，又產生了很好的節奏感，背景的水也不着一刀，由於題材本身就有一個「暗示」作用，故直紋就自然形成了平靜湖面的感覺，如此時再刻水紋就變得畫蛇添足了，整件作品給人的感覺潔淨利落。我們試想一下，如果構圖不變而手法用淺浮雕的話，就不會有這麼豐富的竹紋對比，作品也會平淡很多，筆筒的器形也不會如此厚重、大氣。

竹根圓雕

孔雀

一九八八
孔雀尾翎之下直行陰刻「漢生」款、陽文「周」字印
高28公分　最寬底徑 7.5 公分
香港華萼交輝樓藏

此圓雕呈狹長的圓柱體狀，捕捉孔雀回眸一瞬的委婉情態。整體以向右上方伸延的曲線為設計主軸，層層相疊。羽毛多重的層次，與光滑的身軀互相映襯，又以身下密密細細的藤蘿造成兩種質感對比，兼寫意與工巧的風格，可見藝術家表現不規則形狀的功力。

本作採用竹根倒刻的手法，選材時重點落在孔雀的背部，由鳥冠、頸項、腹背、羽毛及斑紋，都貼近孔雀的自然體態。斑紋乃竹節所在處，用以襯托孔雀的藤蘿亦是利用竹節刻成一顆顆圓圈，後面簡，前面繁，以繁襯簡，增加作品的立體感。

王注

一九九三年四月，王老函曰：「竹刻《達摩》（作品八）、《孔雀》兩件似為近作，構思及製作均佳。」

周注

二十世紀八十年代，合肥工藝美術廠猶存已故徽州名家汪敘倫老先生《孔雀》一件，雖已殘缺無頭，仍被一日本藏家求購收去。可見《孔雀》一直是竹刻圓雕的傳統題材。

此件高近一尺，為孔雀中少有的大件。刻法循傳統，依竹根自然形態造型，雀身着刀不多，背及尾翎佈滿根斑，揩磨光滑；而所棲石上薜荔密佈，以極繁襯托極簡，益顯孔雀之高貴、突出。

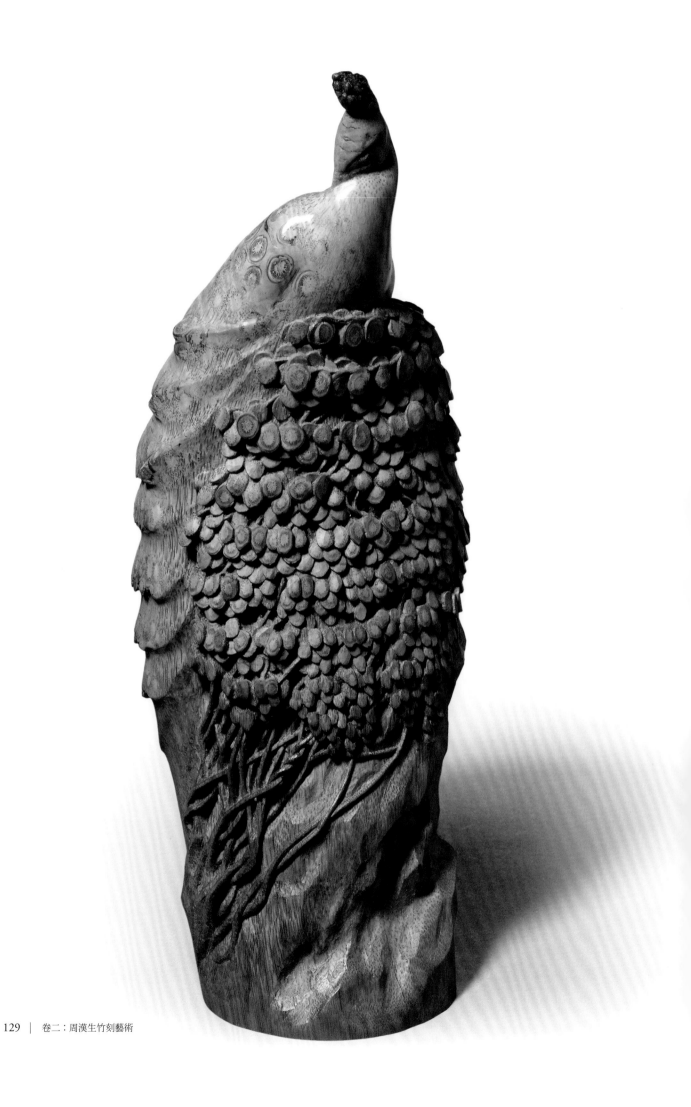

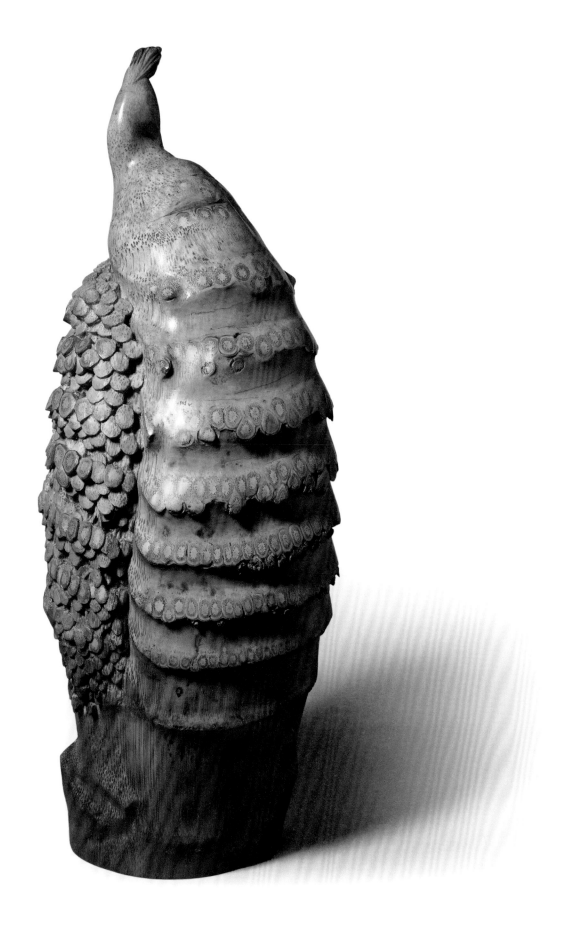

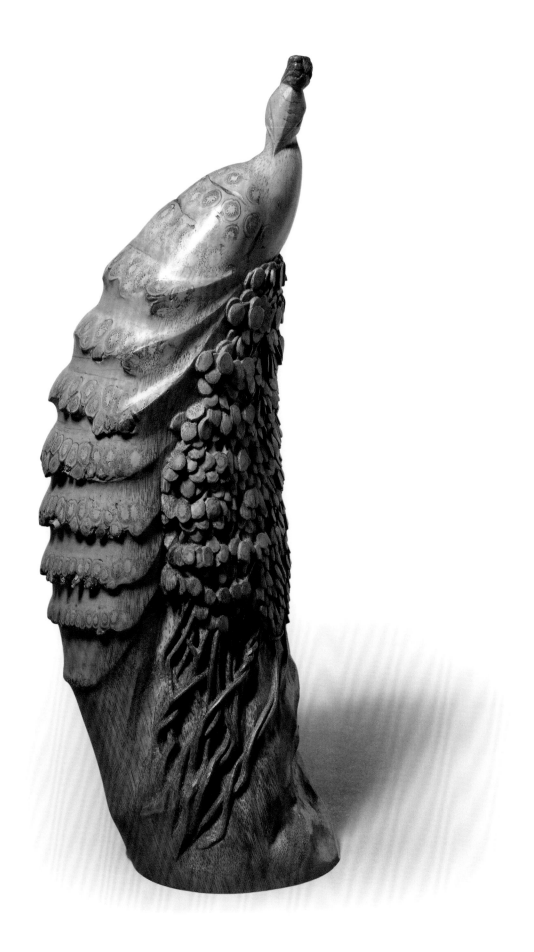

石峰高聳，如宋徽宗所繪之《祥龍石》，滿佈藤蔓，多用竹根斷紋深刻而成。孔雀一隻，高踞峰顛，冠羽、翅膀、尾翎亦用竹根紋巧造。孔雀垂首俯視大千世界，頗有傲然不可一世之感，又似竹林七賢之阮籍，翻作青白眼，以對世俗人。

孔雀雕刻實物，見一九七六年大同出土，北魏文成帝（公元四五二—四六五年在位）皇后馮氏《永固陵石券門》（圖八二）。宋、元明玉雕孔雀（圖八三、八四）尾羽雕刻，各有不同；大英博物館藏元代《剔紅漆盤孔雀雙飛》（圖八五），其翅膀尾翎雕刻手法，揉雜宋元明玉雕特色；北京故宮博物院又藏有永樂款剔紅《牡丹孔雀紋剔紅大盤》（圖八六）。北宋緙絲《紫鸞鵲譜》（遼寧博物院藏），孔雀於百花中翱翔；南宋《紅梅孔雀圖》（北京故宮博物院藏），下啟清

代康熙漆《款彩圍屏》。此件竹刻孔雀，棲石上，與清代康熙漆《鳳凰棲湖石款彩圍屏》，格調一致，而其意境，頗合魏鍾會〈孔雀賦〉：「有炎方之偉鳥，感靈和而來儀。稟麗精以挺質，生丹穴之南垂，戴翠旄以表弁，垂綠蕤之森纚，戴脩尾之翹翹，若順風而揚麾。五色點注，華羽參差，鱗交綺錯，文藻陸離，丹口金輔，玄目素規。或舒翼軒峙，奮迅洪姿；或蹀足踟躕，鳴嘯郁咿。」

唐代韓滉《五牛圖卷》，卷後趙子昂（孟頫）重題曰：「右唐韓晉公《五牛圖》，神氣磊落，希世名筆也。昔梁武欲用陶弘景，弘景畫二牛，一以金絡首，一自放於水草之際，梁武嘆其高致，不復強之，此圖殆寫其意云。」漢生先生此作，意在斯乎？

圖八二
北魏《永固陵石券門》
中國國家博物館藏

圖八四

元明玉雕孔雀《雙孔雀飾件》

中國國家博物館藏

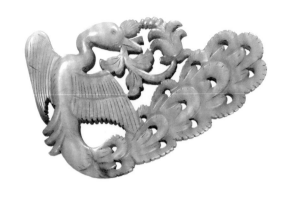

圖八三

宋玉雕孔雀《孔雀銜花佩》

中國國家博物館藏

圖八五

元代《剔紅漆盤孔雀雙飛》

大英博物館藏 © Trustees of the British Museum

圖八五（局部）

圖八六

永樂款剔紅《牡丹孔雀紋剔紅大盤》

北京故宮博物院藏

竹筒圓雕

銀妝的苗家

一九八八

左面垂帶直行陰刻「漢生」款、陽文「周」字長方印

高37公分　最寬底徑14公分

香港華萼交輝樓藏

此乃圓柱形的人物塑像，抽取人物臉龐局部進行特寫。中部為苗族女性臉孔，嘴巴微張。飾物的鍊扣、墜子塑造均稱，懸垂感強烈。項鍊上以陰刻和淺浮雕刻紋飾，可見藝術家純熟融會各種表現技法。打磨光滑，呈鮮亮的棕黃色，高光處集中於人物的鼻子和腮部，焦點清晰。

藝術家利用大竹筒筆直之勢，竹壁僅為一點五厘米，混合使用高浮雕、透雕、陰刻等綜合技法，成功塑造苗族女子的頭部和頸項特徵。人物的臉部為自然有機體，帽子、項鍊利用浮雕加鏤空的技法，不厭其煩地表現重複的圖案，造成有機物與無機物的兩種質感對比。本作不僅顯示出藝術家熟稔、穩定的造型能力，更引入新的竹刻題材，表現中國少數民族人民風情，令觀者產生耳目一新的欣賞感受。

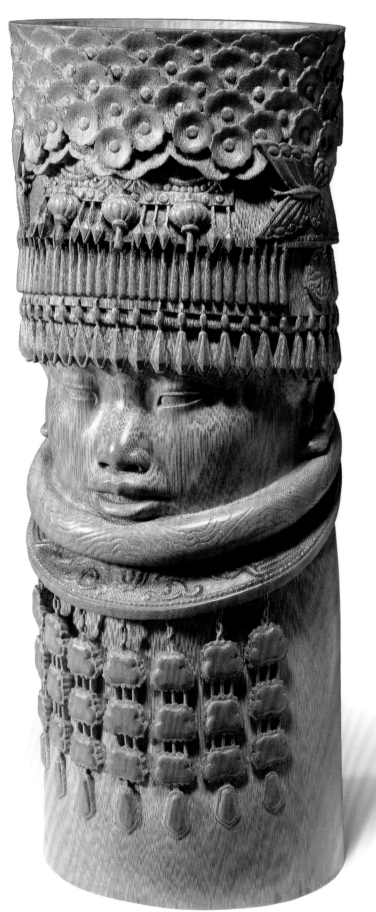

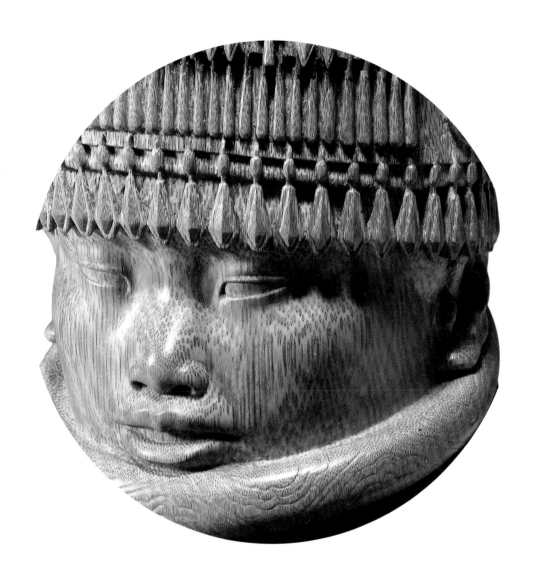

周注

雕塑形式雖有淺刻、浮雕、圓雕之分，然圓雕卻是可以集淺刻、浮雕於一身。是不是圓雕主要看作品是不是三維的立體形象，至於作品的局部如服飾等很可能就既有浮雕又有淺刻，但就整件作品而言，仍應視為圓雕。

圖八七

北齊《菩薩》

青州龍興寺出土（青州市博物館藏）

何注

《錦灰堆·壹卷·竹刻》中〈兼善繼承
與創新：介紹周漢生竹刻〉文中提及《銀裝
苗女》，即此器。

橢圓竹筒三節，隨形雕成。頭冠簪花，
竹絲斷紋於陽光下閃爍生輝，冠沿與項圈上
銀飾，乃高浮雕，迎風搖擺。面相頗類青州
龍興寺出土北齊菩薩頭部（圖八七），面膚巧
用竹紋，望之微覺有雀斑，深具現實泥土氣
息，耳朵輪廓，非諳解剖學者不能為。冠後
垂帶二，竹肌光滑。

蘇東坡句：「欲把西湖比西子，淡妝濃
抹總相宜。」《竹根圓雕鬥豹》為淡妝，則
此器為濃抹矣。此器正面側面為濃抹，則冠
後垂帶為淡妝矣。

竹筒圓雕

達摩像

一九九一

袍服左下直行陰刻「漢生」款、陽文「周」字長方印

高63公分　最寬底徑12公分

香港華萼交輝樓藏

以窄身竹筒雕成達摩肖像。雕像集中表現達摩的神情，眼睛睜得圓大，雙眉緊鎖，抿着嘴唇，鬍子密集呈波浪形，呼應足下的海濤。衣褶皺曲往下巴一點挪移，柱體狀造成肅穆的氣氛，彰顯人物的精神力量。

本作採用細長的竹筒，刻劃三個元素：達摩的五官、斗篷、足下的海浪。肩膀簡化，尤如縮緊身驅狀，衣紋使觀者視線集中於頭部，融合了寫實與抽象，近似非洲木雕風格中將人物形象壓縮於圓木柱內的形式。

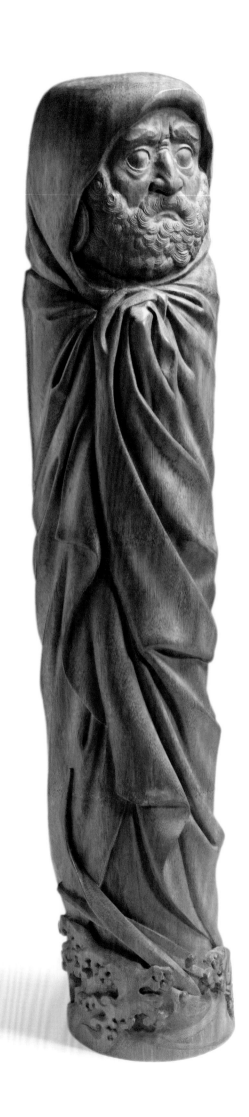

王注

王老於〈兼善繼承與創新：介紹周漢生竹刻〉謂：「圓雕人物取材竹筒是古所未有的。」一九九三年四月函中，王老以為此作「構思及製作均佳」。

（八八）。達摩表情凝重，想見渡江之後，定必任重而道遠。

達摩一葦渡長江，世多以蘆葦視之。蘇東坡〈前赤壁賦〉，傳誦千古，中有「縱一葦之所如，凌萬頃之茫然」，明代吳楚材、吳調侯《古文觀止》中注曰：「一葦，謂小舟也。」東坡與朋友，並非神人，固不可以立於蘆葦桿上，遨遊赤壁。《詩經·衛風》：「誰謂河廣，一葦杭之」，葦即小舟，其義自見。

為提煉藝術形象，達摩立於蘆葦之上，當無可非議。設想若置達摩於舟中，其藝術感染力，必大打折扣也。

何注

竹筒四節，乃近竹根處者，倒置，微彎形如象齒，用圓雕與高浮雕。達摩瞪目蹙眉，勾鼻閉嘴，滿面于思，緊握斗篷，腳下蘆葦兩葉，波濤洶湧，信是一葦渡江之景。斗篷以竹節巧作蓋頭，衣紋勾勒簡練，直從梁楷減筆畫法而來，衣褶流暢有力，彷見江風颯颯。層波疊浪，令人聯想起馬遠《水圖卷》之「雲舒浪卷」（圖

宋代梁楷《釋迦出山圖》之身形（圖八九）、明代何朝宗《建白瓷塑達摩》之眼神（圖九〇），漢生先生此作，均可與其分庭抗禮。

圖八八
馬遠《水圖卷》之「雲舒浪卷」
北京故宮博物院藏

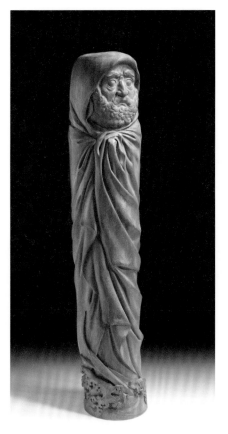

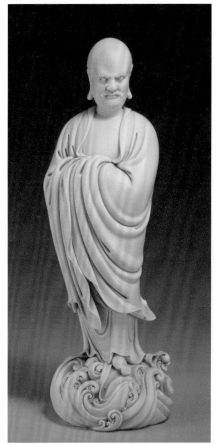

周漢生《竹根圓雕達摩像》

圖九〇
何朝宗《建白瓷塑達摩》
北京故宮博物院藏

圖八九
梁楷《釋迦出山圖》局部
東京國立博物館藏

竹筒圓雕

穿虎頭鞋的娃娃

一九九一

高25公分　最寬底徑10公分

本作品描寫頭戴虎狀帽子，足踏虎頭鞋的孩子，拿着糖畫，眯着眼睛微笑，舔着小舌，兩頰現出酒窩，生動可愛。虎頭鞋乃民間工藝，鞋子寬闊，適合學走路的孩子穿着，紋飾寓意虎虎生威，寄託祝願孩子順利成長的願望。藝術家以三角形紋裝飾虎頭，呼應手中玩具之餘，也令觀者聯想到孩子上蹦下跳的活潑情態，借用抽象圖案來表達人物的行為特徵，樸素的手法模仿民間工藝品特點。

竹面之間的過渡圓渾，少棱角，紋理打磨光滑，手部、臉部、衣服刻成圓鼓鼓的形狀，營造小孩稚嫩的感覺。藝術家亦擅於把握竹面的大小空間，點到為止，並在帽子和鞋子上加以簡練的雕飾，打破大面積空白的單調感，增加趣味。

周注

虎頭鞋、虎頭帽；前圍兜、後風簾（為開襠褲擋風）一身傳統民間打扮。帽裏露個小臉，兩個小酒窩，舌頭還舔着小嘴；一隻手拿着糖畫，另一隻似乎沾有糖水的小手正在圍兜上揩擦，充滿溫馨的鄉土氣息。

何注

竹筒兩節，作成周歲嬰孩，獨立學步，面露笑容，似見母親在前，提攜鼓勵。

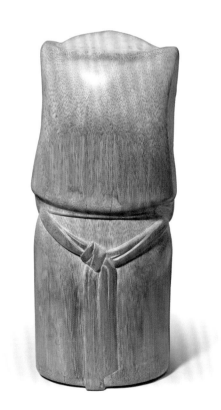

竹筒圓雕

襁褓

一九九二

高20公分

香港伍嘉恩女士藏

襁褓描寫嬰兒包裹於被子中，被帶子綁紮，竹筒的圓柱形正好表現嬰兒活動受到限制的情況，嬰兒閉目安睡其中，對一切渾然不察。

藝術家不用繁複的皺褶方式來表現被子，而將被子塑造成禮物包裝紙，寓意成人把嬰兒珍重地包裹起來。這亦是成人對嬰兒成長的第一度管束。同是竹筒圓雕所作的嬰孩題材，本作品之靜與虎頭鞋娃娃的動，處理手法迥然不同，寄託藝術家的人生感思。

本作利用竹子橫膈實心部分刻出嬰兒頭腦，藝術家須準確把握實心厚度進行打磨，少一分則表現力不足，多一分則易漏空，非常講究功夫。鼻子和嘴巴是頂高，嬰兒緊閉雙眼，表情平和，似睡夢正酣。竹皮留有直紋，綴以白漆梅花點。《穿虎頭鞋的娃娃》表現出小孩子的動態，本作則塑造了嬰兒的靜態形象，表現手法均含蓄細膩。

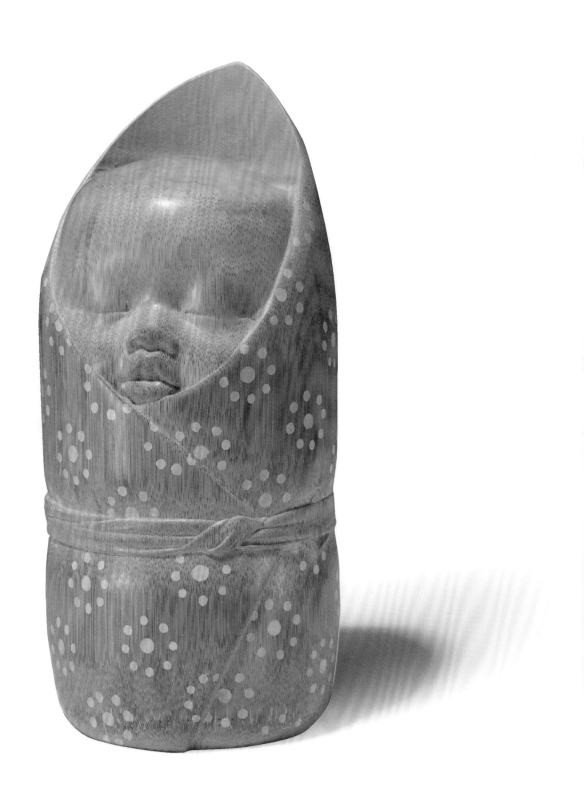

周注

當年董橋得《蓮塘牧牛筆筒》後，受嘉木堂伍嘉恩女士之託，代其購得此件。

何注

《竹刻鑒賞》與《錦灰堆》中，王老評寫：「布袱裹嬰兒，兩眼閉合，睡得香甜，口唇卻嚅嚅欲動，不知誰家寧馨兒，如此惹人愛？圓雕人物，古人祇用竹根。漢生此作與劉萬琪之《牧童水牛》，取材竹筒，可謂前所未有。竹筒橫膈，正是嬰兒頭頂，細嫩光潤，不禁使人生撫摸之念。運用之巧，出人意想。」

王老一九九二年及一九九四年，分別提及此件：「各件照片裏以為《襁褓》幼童最為成功，其餘幾件也都好。」「愚以為最理想者為《襁褓》，十分精彩，體積又不大（太大則難帶）。」王老攜帶此件出席香港東方陶瓷學會「葉義醫生與竹刻」演講後，函告漢生先生：「另有一點坦率相告：尊製三件收到時，一開盒老伴袁荃猷即提出襁褓包袱上白漆點為蛇足。襄同意她的觀點。白點雖醒目且增添民間趣味，但竹刻為極高尚的藝術品，增添其他裝飾容易淪為工藝品，不知尊意以為然否？此次在港一收藏並經營明代家具的伍嘉恩女士也對白點提出意見，認為有不如無。可見此人也有一定的欣賞能力，眼光不弱。」（參頁八七「刻竹札記四三」：〈向「儷松」致敬〉）

竹根圓雕

摔跤手

一九九四

胯下橫膈直行陰刻「漢生」款、陽文「周」字長方印

高23公分

香港華萼交輝樓藏

此圓雕描寫摔跤手穿着傳統服飾，單腳站立，舉起手，撅嘴，準備蹬足的瞬間。蒙古族摔跤是草原地區的運動，蒙古語叫「搏克」。摔跤手穿着牛皮上衣、三色圍裙、大白褲子和馬靴。衣飾亮麗，上衣或釀銅釘子，於後背刺上動植物的繡花，務使氣勢非凡。雕像身材短小，軀體結實豐滿，充滿力量感，充分表達蒙古摔跤者的特徵。

本作不單採用竹根倒刻的方式，形象創新，未為竹刻歷史所見，其精彩處在於：一、形神兼備：準確捕捉摔跤手豐碩的體形，碩大之體而繫之於一足，捕捉人物抬腿一瞬的動態，表情傳神；二、突破傳統竹刻人物題材：傳統竹刻多以人物襯托風景，而本作則將人物放大，並採用電影定鏡的方式，將特定時空凝住，具有強烈的現實感；三、細節的表現豐富：人物的褲襠、褲腳寬闊，在衣褶間綴以花紋，護臂和褲頭飾以圓點。

另外，肌理清晰，手指、指甲、指骨等刻劃使人物栩栩如生。

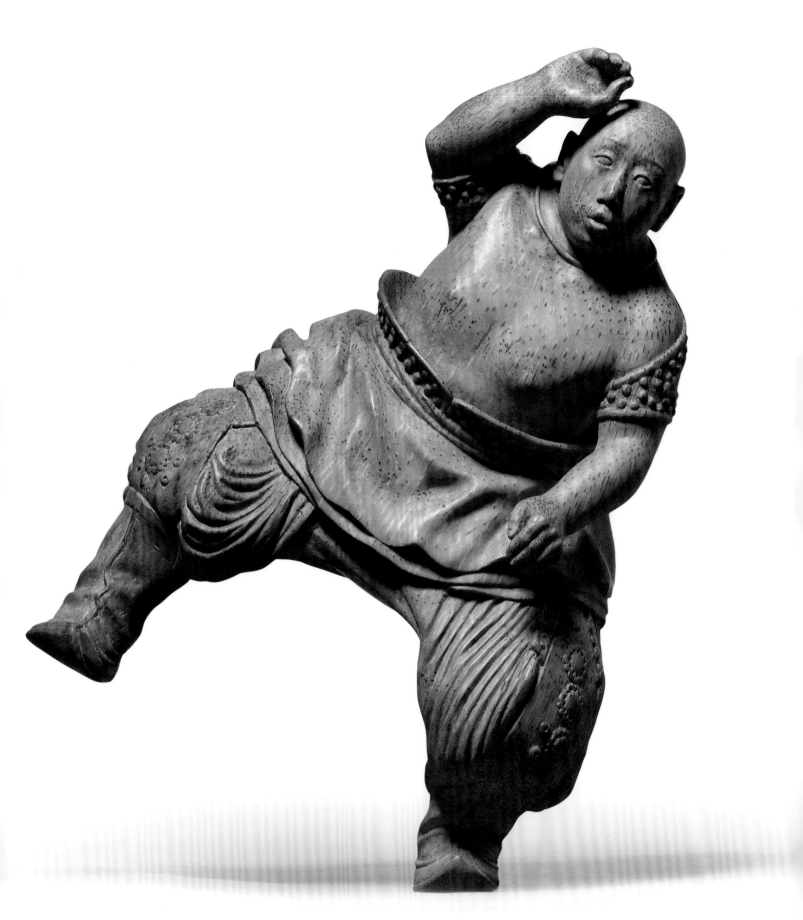

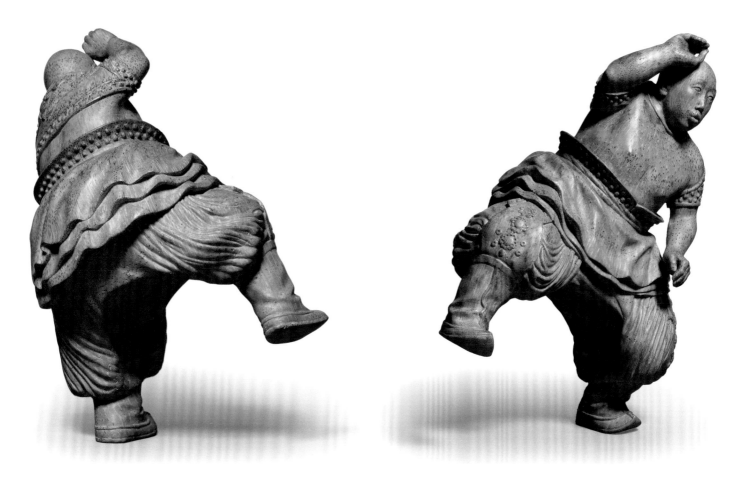

王注

王老函：「蒙古跤手甚有新意，一足着地而能平衡，正好符合相撲之姿勢。」（參頁九〇「刻竹札記四四」〈暢安先生小像〉）

周注

有感於甘肅武威出土之《馬踏飛燕》（圖九一），取蒙古族摔跤手「跳虎步」的入場姿勢，將一足踏地的平衡點處理得恰到好處。這種刻法尚未見有先例。

作品有意強調摔跤手壯實的身體，肥大的長褲、鑲銅飾的皮護具、蒙古靴等極具特色的民族服飾。

何注

唐代張彥遠《歷代名畫記》，錄顧愷之曰：「畫人最難，次山水，次

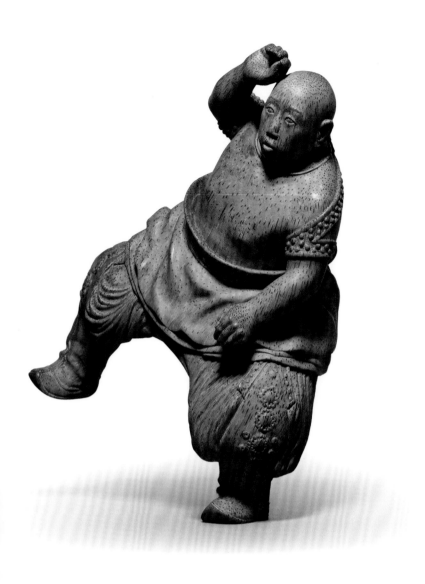

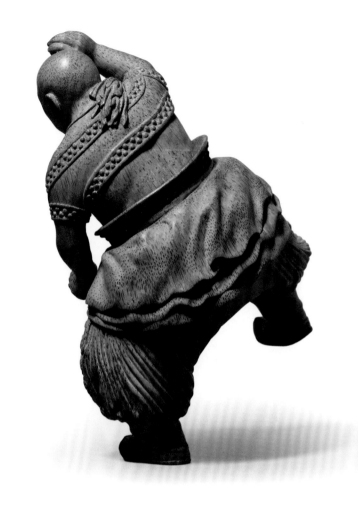

狗馬。」畫既如此，雕刻亦然。此件直如歐洲文藝復興時代之雕塑，張手提足，眉目傳神，口唇微隆，似有一觸即發之勢。單足獨立，又見《潑水節》（作品十二），雙腿奔馳，則見《獵豹》（作品三九），漢生先生豈獨與明清竹人較量，直欲與國寶青銅《馬踏飛燕》爭勝也。

圖九一
漢代青銅《馬踏飛燕》
甘肅省博物館藏

竹根圓雕

潑水節

一九九六

雕像刻劃傣族女性，挽髻插花簪，戴圓耳環，身穿緊身上衣和筒裙，下肢修長，一足踏地，手持水盤，左手反放在頭上，低首似躲避潑水。衣服皺褶緊貼於身，有濕潤的重量感，竹斑於其上又如水漬。手足的雕刻寫實自然，表情生動，尤以單足支撐整個雕像的重心別出心裁，捕捉婦女享受潑水節的歡愉一刻。

本作與《摔跤手》（作品二二）同樣採用人物單足而立的形式，後者刻劃男性的鬆身衣服，前者則雕出女性的貼身長裙。衣服的紋理緊貼身體，呈現女性優美的體態，大面積的竹紋好比水紋，在日光照射下更見透明濕潤，與《達摩像》（作品八）以抽象的方法來雕刻衣紋相比，本作呈現出藝術家把握順絲雕刻和寫實的功力。女性身軀、手指、足踝幼長，在人物的動態中展現出秀美的風格，乃竹雕中以女性為題材之作裏的精品。

周注

我從傣族潑水節的歡快人羣中，攫取一年輕婦女被潑水祝福時，全身濕透，情不自禁地笑着扭身抬足，低頭舉臂並以盆掩胸的瞬間情態，折射出四周的熱烈氣氛。

作品刻劃入微，動感十足，重心的把握與《摔跤手》異曲同工。當年王夫人十分喜歡這件作品，見王老正與我通話，忍不住要過電話對我說：「你那身濕衣服的衣紋是怎麼刻出來的……佩服！佩服！」（參頁八七〈向「儷松」致敬〉）

本作品曾為人民畫報社收藏。

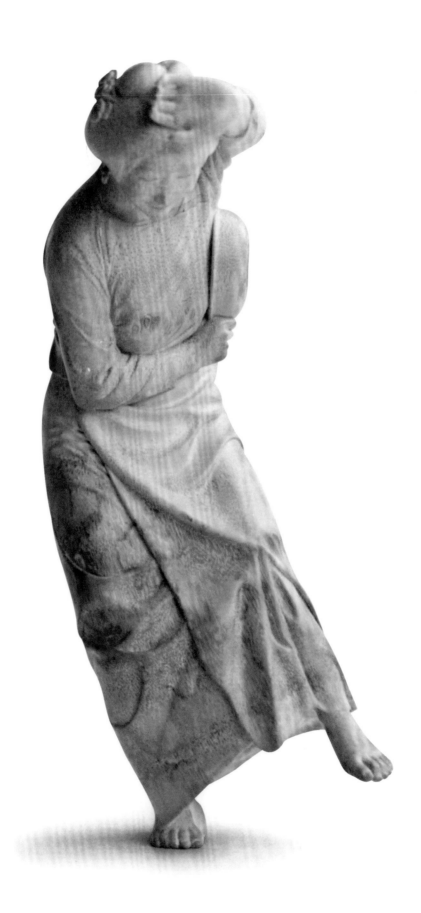

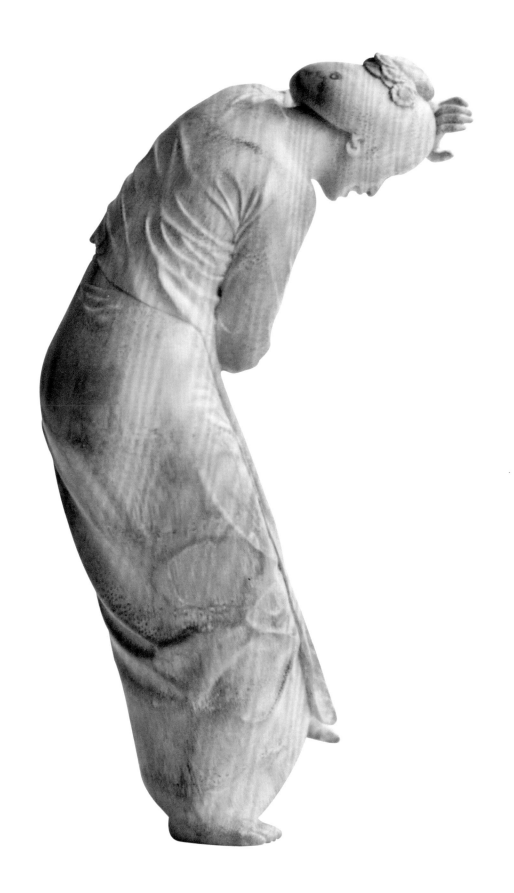

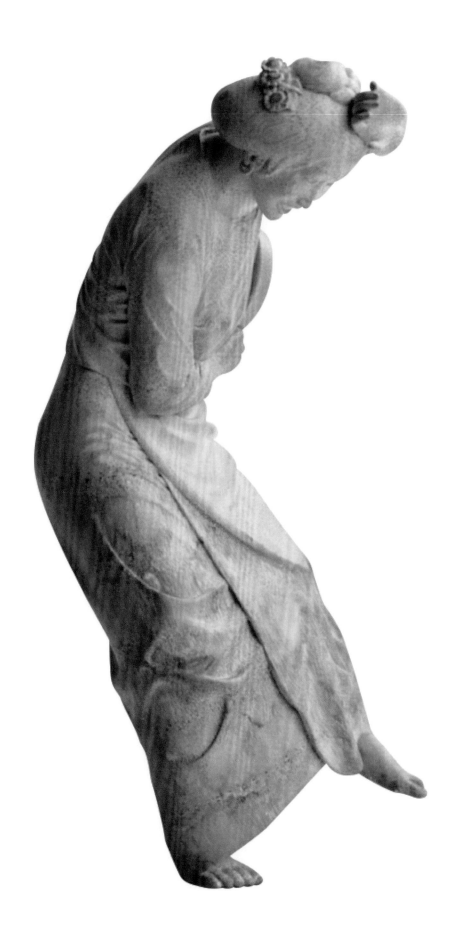

陷地浮雕
王世襄先生像

一九九六

高 18.2 公分　寬 11.1 公分

本作據王世襄先生肖像以陷地開光法雕刻，形象逼真，有如素描。人物半身像比例寫實，肌肉感與衣服質感分明，額頭肌膚緊實，兩腮則具鬆弛感，嘴角微微上揚，上唇深刻，眼眶中帶有笑意。眼鏡的陰影增強立體效果。《摔跤手》（作品二一）和《潑水節》姑娘（作品二二）集中雕刻人物整體的動態，而《王世襄先生像》則表現藝術家刻劃肖像栩栩如生的功力。

藝術家根據王世襄先生的一幀照片，加以對真人的行動、情緒觀察，精準把握其表情神態雕刻而成。頭髮一根根刻劃有致，臉部、眼鏡、衣服打磨光滑，各種肌理的表現清晰，整體比例和明暗拿握精準，高光點與暗部對比分明，使王世襄的肖像得以傳神地表現出來。

王注

此作見於王老函三通，分別是一九九七年

二月函：「昨晚奉手教及尊刻敝容照片，可謂神似，為之驚喜。轉念您在教學百忙中為下走精鏤細刻，心殊不安。下端及兩側刻字及印章自應請您設計安排，或請先寫在紙上寄示如何。」六月函：「竹刻小像收到，傳神阿堵，維妙維肖，得未曾有，至感至感。漫畫名家丁聰，曾據同一照片畫白描小像（圖九二），不止一次，終不似。襄將取紫檀木挖槽作座，可陳於案頭也。並將製錦盒護持什襲。」一九九八年函：「您贈我的小像，我配了一個紫檀底座。座子十分簡單，就是一塊約兩寸厚的紫檀片外皮不動，挖槽安上即可。我認為比精雕細琢的座子還要好。現置案頭，每日對坐，越看刻得越好。朋友來無不嘖嘖稱讚，他們都是有欣賞水平的。謹再一次向您道謝。」（參頁九○）

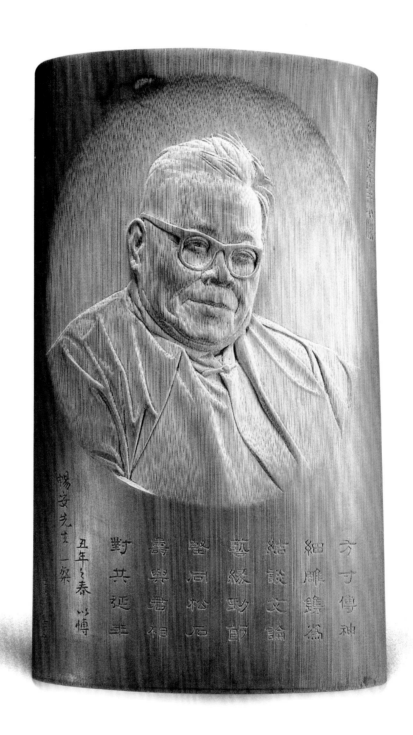

方寸傳神
細雕雋容
結談文論
藝綴玩師
醫同松石
壽與君相
對共延年

錫安先生一粲
丑年之春以博

周注

此小像作於一九九六年六月藝術家第

一次在北京芳嘉園拜訪王老之後，至次年

正月完成，雖有照片為依據，靈感卻是當

日王老給我留下的深刻印象，亦師亦友的

深情，所以比照片更加真實、傳神。

圖九二

丁聰繪王世襄白描小像（一九九七）

王世襄先生提供

何注

此件取金西厓先生為其尊翁吳興金公

沁園所刻像（圖九三）之法，陷地深刻，

載《自珍集》中，王老寶愛，座用整段紫

檀，由傅稼生先生挖槽。像下鐫周先生作

七絕一首：

方寸傳神細雕鐫，為結談文論藝緣。

勁節堅同松石壽，與君相對共延年。

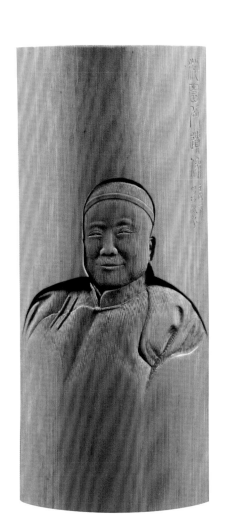

圖九三

金西厓先生為其尊翁吳興金公沁園所刻像

上海博物館藏

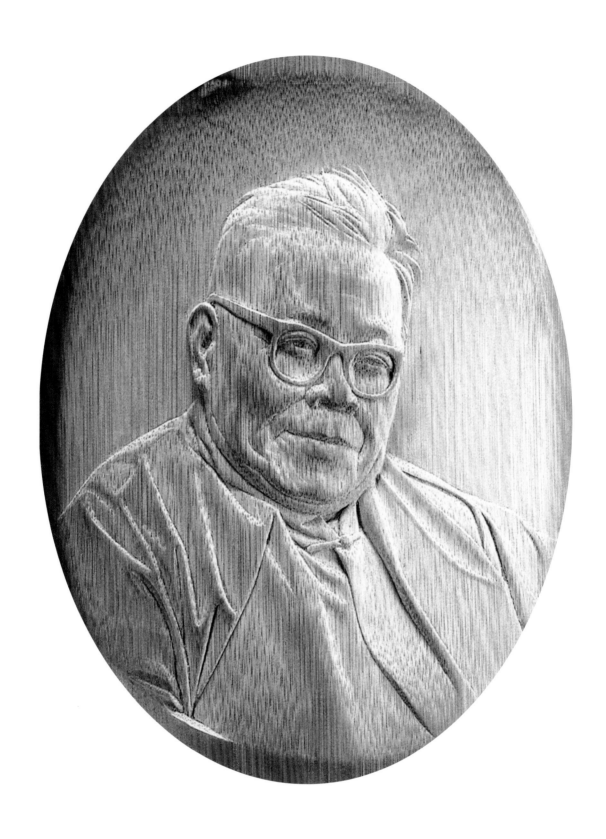

竹根圓雕

母子鴛鴦

一九九七

底刻「漢生」款「周」字印

長11公分　高7公分

香港華萼交輝樓藏

本作以簡練的手法刻劃兩隻幼小鴛鴦俯伏在母親身上，表現母鳥回頭與幼雛相親的溫情。雕像呈卵狀橢圓形，鳥身下有波浪紋，小羽翼亦同樣處理。以微縫交代眼睛，母子表情溫馨愜意。這是聚合式的形體雕塑。

本作保留材料的本來形態，鴛鴦腹部經過仔細打磨光滑作素面，將細節重點放於鴛鴦背上。翅膀、尾部、浪花均採用中國傳統中的雲頭圖飾，增加裝點趣味。

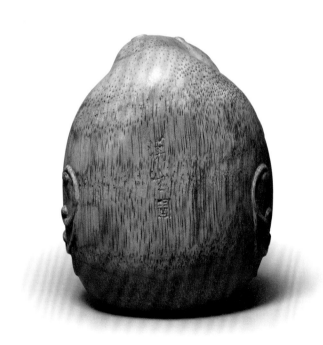

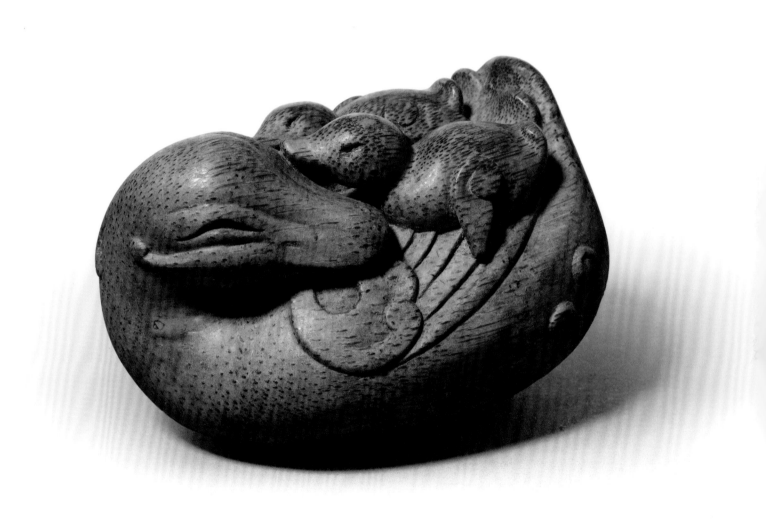

此件就竹根扁圓之形，作鴛鴦背
馱兩雛鳧水時的親昵之態。我有頗多
此類寓人性於小動物的作品，此件尤
為典型，表現手法極富裝飾性。

漢生先生所作母子鴛鴦，頗類宋
畫。昔在牛津及萊比錫，初春時分，
嘗見野鳧小雛，游划河上，直如南宋
馬遠《梅石溪鳧圖》（圖九四）。此
作則如陳洪綬所畫禽鳥，又如現代漫
畫，眼睛誇張，惟其生意盎然，母鳥
似有心滿意足之感，見之愈覺母愛之
偉大。

《詩經·小雅·鴛鴦》：「鴛

圖九四
南宋馬遠《梅石溪鳧圖》及局部
北京故宮博物院藏

鴦于飛，畢之羅之」。一九五〇年
代，雲南石寨山古滇國墓葬出土公元
前二至一世紀《青銅鴛鴦與蛇》（圖
九五），形神兼備。有唐一代，鴛鴦
每見銅鏡（圖九六）、金銀器及木器。
北宋緙絲《紫鸞鵲譜》，朱啟鈐先生
舊藏，南宋《齊東野語》、元《輟耕
錄》有載，鴛鴦分列鸞鳥左右，口銜
瑞芝，與諸鳥花卉中飛翔，為稀世重
寶。宋畫之中，常見鴛鴦，惠崇所
作，氣韻特高；又有南宋佚名團扇（圖
九七），繪一雄二雌鴛鴦三隻，立塘
邊石岸，另一雄性鴛鴦，正引翅盤旋
而下，構圖新穎而多野趣。至元明兩
朝，鴛鴦形象常見於青花瓷器及漆器
（圖九八）。倫敦維多利亞與阿爾拔博
物館藏《青金石鴛鴦》（圖九九），與
王世襄先生舊藏《沉香鴛鴦暖手》（見
圖一〇〇），均刻劃雌雄成對，則廣為
人知矣。水鳥飼雛形象，竟可追溯至
公元前一三五〇年古埃及《象牙雕妝
奩盒》（圖一〇一）。

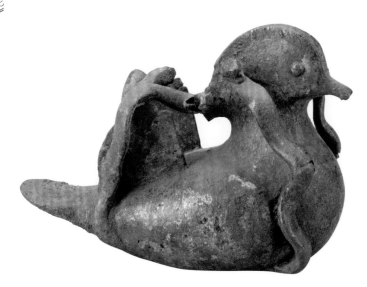

圖九九
《青金石鴛鴦》
倫敦維多利亞與阿爾拔博物館藏

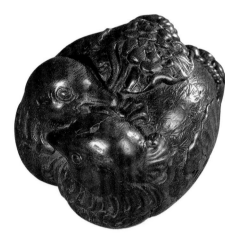

圖一〇〇
明《沉香鴛鴦暖手》
王世襄先生舊藏（北京嘉德提供）

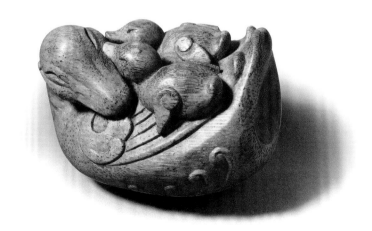

圖一〇一
古埃及《象牙雕妝奩盒》
大英博物館藏
© Trustees of the British Museum

竹根圓雕

眼鏡蛇

一九九七

底「漢生」款「周」字印

高 17.5 公分　最寬底徑 12 公分

香港華萼交輝樓藏

藝術家利用固有竹斑，順勢雕刻出眼鏡蛇盤桓的肢體，刻劃等待捕捉獵物的姿態。肢體挺勁有力，肌肉質感，大斑點向外，內側細斑點的密集度配合肌肉的緊縮與擴張。坑紋增加皮膚的立體感。母子鴛鴦探討動物的慈愛一面，本作則以眼鏡蛇象徵動物求生的本能。母子鴛鴦的個體是聚合的，力量凝聚於母子相親臉頰的中心點，而眼鏡蛇的軀體力量是擴散向外的，眼鏡蛇的頭部微側，似窺探身邊的環境，留有空間使人想像其身處的環境和下一步的動作。

本作品為竹根倒刻，中部雕空，留取竹節部分的斑紋，擬為蛇身紋理，為敞腹式的雕法。蛇類雖為竹雕中少見的題材，本作與真實的蛇有些

不同。第一、眼鏡蛇豎立時，頸部筆直，呈準備向前攻擊的姿態，而本作的蛇則歪着脖子，似在探索，加強俏皮感。第二、眼鏡蛇的第二圈身體不會凝在半空，本作的處理打破真實上的呆板，加添動感，在靜中蘊藏着力量的爆發感。第三、本作的蛇眼突出，經打磨後比真蛇的眼睛更大而晶亮，眼珠帶有淺棕色而周旁半透明。第四、竹環打磨有度，留有天然的小溝，形似肌肉質感。本作將蛇身盤踞之穩，半身挪動之勢，頭部靈動之神，刻劃精到，可見藝術家對自然物象觀察入微，而能作藝術化的技術處理，表現爬蟲類動物的線條特性。

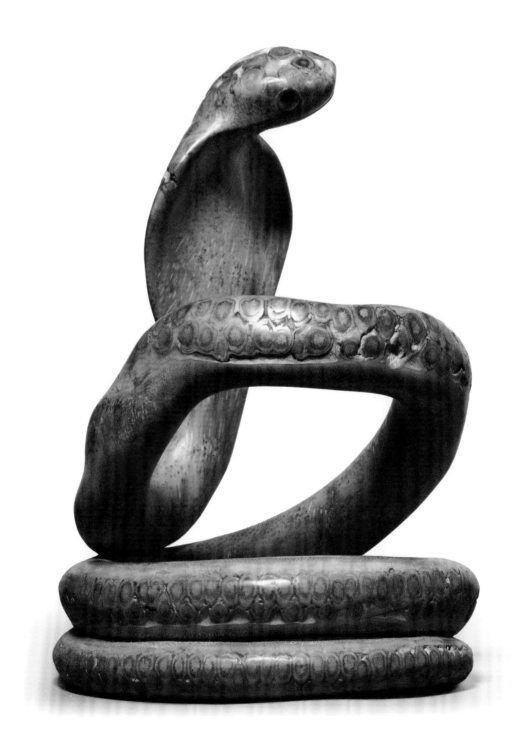

周注

人多知女媧、伏羲為人首蛇身，古越族以蛇為圖騰，美麗善良的白娘子更是蛇的化身，卻總不免還是怕蛇。不過蛇也確有美的一面，所謂「筆走龍蛇」，即是對其身形靈動之線條美的欣賞。審美亦隨時代變化，如今以蛇為寵物也不足為奇。

此蛇雖也膨頸豎立，卻不見呼呼唬人、準備攻擊之勢，倒是在側首好奇的眼神中略顯憨頑之態。作品以根斑象其花紋，牛角鑲其二目，未作任何雕飾，卻生動耐玩。

何注

蛇形圖像，近數百年，所見不多。武當山玉皇頂，明永樂年間金殿中真武像腳下，有銅鑄鎏金，玄武塑像，作一神龜，有蛇纏繞其上。宋慶元間（約一二〇〇年）刻《妙

圖一〇二
宋《妙法蓮花經》蛇圖形（局部）

圖一〇三
明代五毒織紗
香港華萼交輝樓藏

圖一〇四
清代《「蛇吞象」織錦》
香港華萼交輝樓藏

法蓮花經》（圖一〇二），明代青花及

織紗（圖一〇三），以蛇為五毒圖形之一。清代又有《「蛇吞象」織錦》（圖一〇四）。新疆唐墓出土「伏羲女媧像」多幀，人首蛇身，相互纏繞。再上，湖南馬王堆西漢墓出土帛畫，上繪女媧像，亦有蛇身，可見蛇之形象，由來已久。

　墨西哥古阿茲特克（Aztec）文

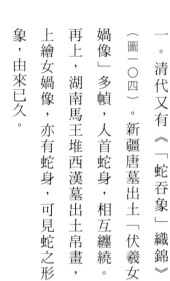

明，有十六世紀《石刻響尾蛇》（圖一〇五）。二〇〇四年在柏林博物館，赫然見古希臘瓶，上亦繪人首蛇身，竟如漢帛唐畫之伏羲女媧，不禁驚嘆中外文化交流之久遠。溯往上，眼鏡蛇為古埃及法老王冠上額飾（圖一〇六）；《圖坦卡門木乃伊金面具》眼鏡蛇與兀鷹並列，蛇之尊貴，無過復此。

木葉刺蝟

竹根圓雕

一九九七
底「漢生」款「周」字印
長12公分　高5公分
香港華萼交輝樓藏

小刺蝟被樹葉覆蓋，半身瑟縮其下，頭部伸出，面瞧前下方，手足並攏。刺蝟身上倒刺呈錐形，分佈自然，臉部以短線刻出皮膚質感，鼻頭留有細點竹斑，眼下略平。葉脈間綴有斑紋，捲曲包裹刺蝟身體，如睡醒後從葉子鑽探頭部出來。一九九七年中創作的三件作品表現自然界中爬蟲類、哺乳類動物的面貌，試驗了聚合與分散式的形體雕塑。

與《眼鏡蛇》（作品一五）不同，本作全身除了臉部，幾乎都做了雕飾，體積雖小而用刀繁密。刺蝟的頭部和鼻尖是稈柄，顏色偏深棕，與軀體的淺棕色分別開來。刺蝟的毛和刺經雕刻和打磨後，留有竹絲的質感，指向尾部。葉子的刻劃真實，以淺浮雕方法刻出葉紋，又以竹斑比擬葉子上的小洞，維肖維妙。

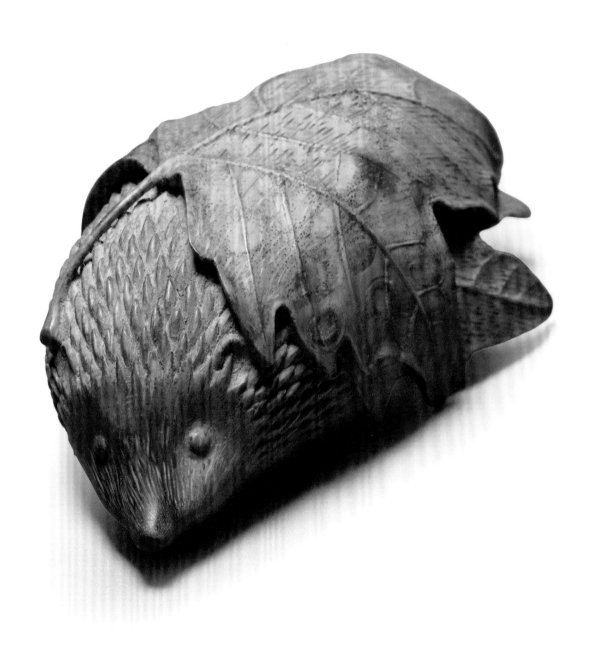

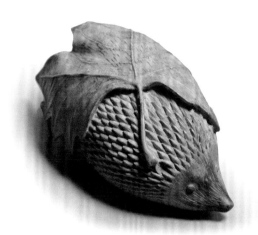

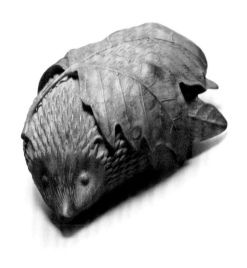

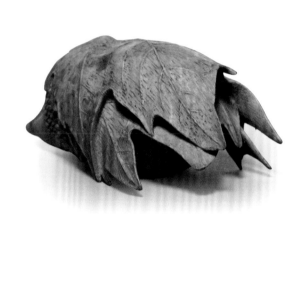

周注

是年仲夏，附近村民菜地被平，兩隻刺猬躲進我家廚房，開始了一個養刺猬的經歷。

刺猬亦入畫，卻罕有圓雕，原因自在那身刺不好處理。此件取刺猬由落葉下剛鑽出來時小心翼翼的神態，看去密刺如錐，入手卻順滑可玩，背上的法國梧桐落葉，刻劃尤為逼真。

何注

竹根斑巧作刺猬鼻；梧桐葉兩片，重疊交錯，根斑巧成葉上瘢斑，栩栩如真，竹材百煉鋼，竟化為桐葉繞指柔矣。

瑞典斯德哥爾摩東方藝術館藏約西漢時期匈奴草原文化《青銅刺猬》三例（圖一〇七），姿態各異。

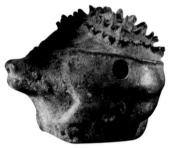
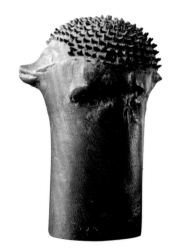

西漢時期匈奴草原文化《青銅刺蝟》三例

瑞典斯德哥爾摩東方藝術館藏

竹根圓雕

夏閨

一九九八

底「漢生」款「周」字印

長 21.5 公分　高 10.5 公分

香港舊時月色樓藏

穿着薄衣裳的女人側臥於榻上，手持團扇，微微仰身，以左手支撐身體，左膝微曲，體態修長。衣褶尾部帶有臥佛造型的重疊方式。她挽起頭髮，把團扇放置在胸前，若有所思地望向遠方，表情從容，姿態溫婉雅緻，氣質清秀慈祥。本作品具有古典意趣，如夏日裏悠閒度日的仕女。

本作與《潑水節》（作品二二）有異曲同工之處，俱採用女性題材，《潑水節》為立像，而《夏閨》為臥像，一動態，一靜態。

仕女頭部、肩膀、手肘、膝部渾圓，雕外形。衣服緊貼身體，衣褶為長流線，團扇僅人物上身聚攏，引導觀者細看人物表情。仕女五官雕刻手法精簡細緻，整體無多餘一刀，加之竹材顏色素淡，使作品格調文雅含蓄。

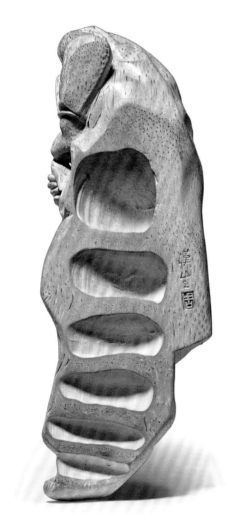

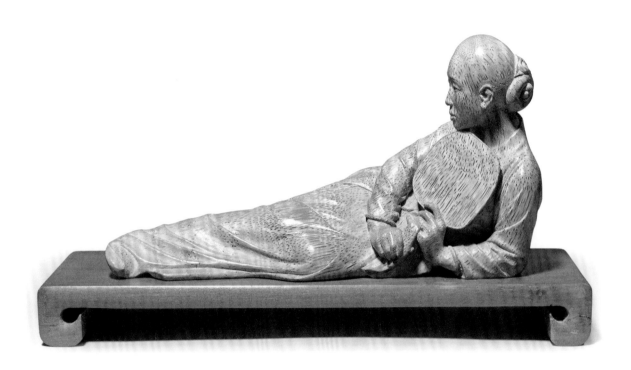

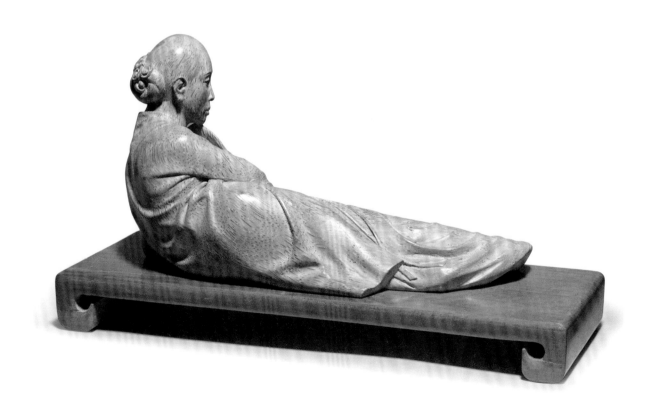

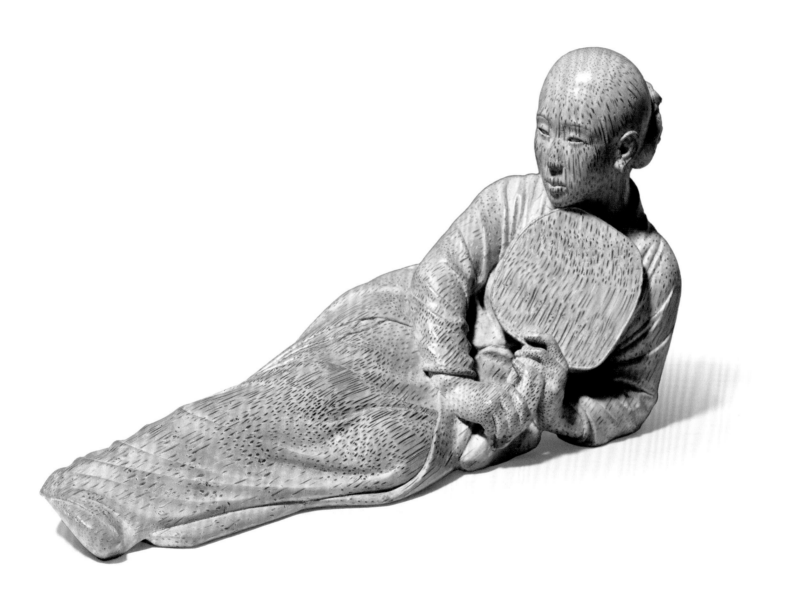

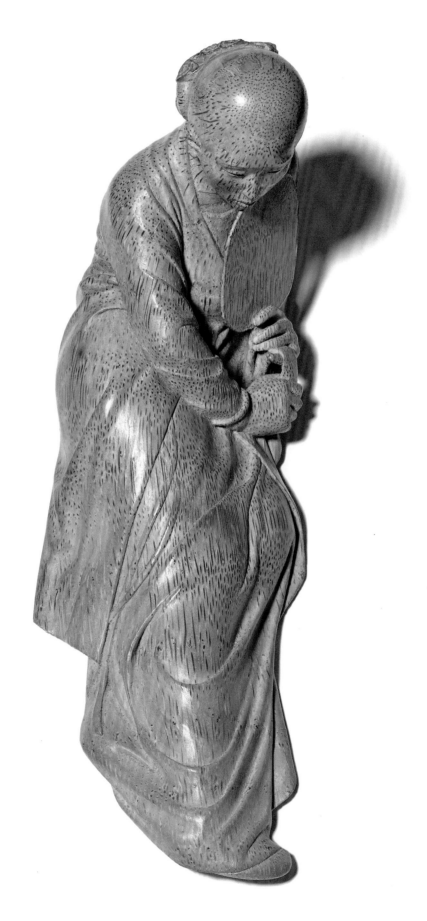

王注

王老一九九八年函：「《夏閨》還是很好，只是姿態是在將要起來的動作中，而不是舒適地倚靠在那裏。這當然是受竹材的限制所致。衣紋及腿部的處理也很好。尤其重要的是大家閨秀。俗手容易刻得品格不高，即使俏麗，亦不足取。榻簡潔，甚佳。是不是一塊黃楊木。」

董注

董橋〈夏閨裏那個簪花人〉記載了對此作的感受：

北京故宮博物院收藏清代《黃楊木雕仕女》一件，倚書而臥，容貌娟秀，衣褶柔婉，以黑漆描金羅漢牀和錦薦代替木座，匠心畢露，我覺得很好。有一天，武漢江漢大學藝術系教授周漢生來信附了一張彩照，拍的是他近日完成的竹根圓雕仕女，題目《夏閨》，我也覺得真是好，殷殷求他讓給我。漢生知道我家藏有他的《藏女》（見作品四）和《蓮塘牧牛》（見作品五）兩件竹雕，保養得好，是真心喜愛，答應了。他讓女兒帶《夏閨》去深圳，我匯上潤刀再請朋友趁便帶下來，一看果然詫為鬼工。

竹色淡潔微亮，那位清代少婦手肘撐着身子斜斜倚在榻上，遠觀近賞分明是素秀的容顏，頭上綰的是細緻的簪花螺髻，衣紋縹渺，手握一把紈扇，遮住前胸，滿身悠閒。說是榻，其實是漢生以黃楊木做的矮板牀，清涼乾淨，襯上紈扇，輕輕點刀題。

這是中國工藝美術繼承傳統、開拓新局的重要作品，體現了周漢生論文〈明清之際文人工藝觀的轉變〉中的整套理論與憧憬。見了這樣的作品，我心裏既是震撼也帶哀愁。震撼，為了那永恆崇高的美的演繹；哀愁，想到的是工藝美術家在文人輕視勞動的氛圍中為提升自己而付出的心志和毅力。中國歷史上重道輕器和玩物喪志的人文特徵壓抑了工藝美術的發展趨勢，要到明清之際封建經濟解體、資本主義萌芽，讀書人的人文主義意識才步步覺醒。經濟一旦上揚，萬民侈靡成風，講究生活藝術，士大夫才對進道之技與趣濃厚。周漢生說，李流芳、錢大昕之於刻竹，高鳳翰之於刻硯，方千魯之於製墨，陳曼生之於紫砂，都是經濟勢頭營造出來的文化生態。

漢生九五年年底給我的信上說：

書畫家多自恃清高，看不起工藝美術；但一遇商業機會，卻又爭着去搶工藝美術這口飯吃，工藝美術晚清以來都淪為書畫之附庸了。我當時想，齊白石是木匠出身，工藝美術師傅一涉丹青而登峰造極，正好給那幫無知文人一記重重的耳光！漢生就在這樣不平的認知下，默默鑽研竹刻藝術留青技法之外的圓雕造詣。《夏閨》不但超越了清代圓雕泰斗封錫祿的技藝，境界與品味湧現的是文藝復興那樣的修養和膽識。

何注

二十世紀九十年代，漢生先生寄此件照片全牛津示余，余覆函謂此件變化故宮藏《黃楊木仕女》（圖一〇八）而來，而有明代唐寅《孟蜀宮妓圖》意趣。而故宮之器亦有所本，如明弘治十一年（一四九八）大字魁本全相注釋《西廂記》，鶯鶯斜倚榻上是也（圖一〇九）。再上，又有紐約大都會博物館藏南宋《青白釉仕女瓷枕》（圖二一〇），皆一脈相承。

人物心態，則唐代張祜〈宮詞〉，又或可以副之：

「故國三千里，深宮二十年。一聲何滿子，雙淚落君前。」

圖一〇八
清代《黃楊木仕女》
北京故宮博物院藏

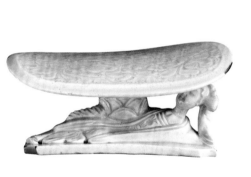

圖二一〇
南宋《青白釉仕女瓷枕》
紐約大都會博物館藏

圖一〇九
明弘治十一年（一四九八）大字魁本
全相注釋《西廂記》鶯鶯像

竹根圓雕
荷花水盛

一九九八
花梗陰刻「漢生」款、「周」字印
長32公分　高10公分
香港華萼交輝樓藏

荷花水盛以一朵荷花和一片荷葉為主體，整體為橢圓形。

荷花半開半合，花瓣或覆或張，花蕊與蓮蓬的區間分明。葉子捲曲，與荷花連接着，隱隱可見底部莖幹相繫，使花與葉合成作品整體，些微的間距彰顯兩者獨立美態。凹凸的葉邊形成陰影，增加作品的立體效果，荷花瓣平滑而層次自然分明，俱表現「包裹」的狀態。外側葉脈為淺浮雕，內側以淺陰刻勾出脈絡。荷葉的邊沿處一隻小蛙爬在荷葉上，似找尋荷香所在。左足伸長，右足屈起，活靈活現。

本作採用偏於扁平的竹根，塑造內捲的荷葉形狀，中空部分較深，形成凹凸差落之感較強，而荷花部分因竹材較厚，能造成重疊的花瓣和有厚度的花蕊。荷葉內捲而荷花盛放，力量一向內一向外。匍匐於葉上的青蛙小巧玲瓏，趾蹼活現，在大塊面中綴以複雜的形體，添加生意與趣味。

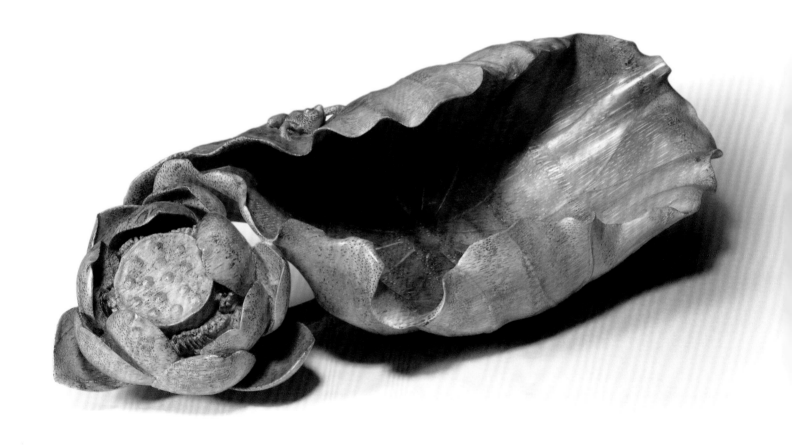

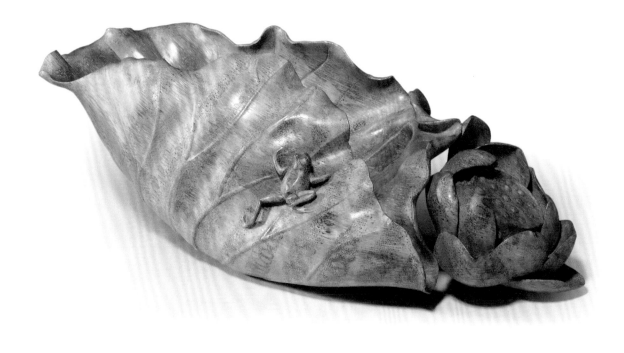

何注

明朱三松《荷葉式水盛》（圖一一一；另見頁六圖四、頁七五圖六〇），竹根製，器藏台北故宮博物院，寫深秋之景，即南唐中主李璟詞：「菡萏香銷翠葉殘，西風愁起綠波間」之謂也。該院另有清代《竹根雕荷葉水盛》（圖一二二），王老曾將照片寄周先生。

此器取象後者，刻劃夏季清晨，菡萏方開，蓬茂蕊壯，荷葉將舒又捲之態，得南朝沈約：「微風搖紫葉，輕露拂朱房，中池所以綠，待我泛紅光」詩意。

用扁平竹根，近竹竿處去卻竹節橫膈壁多節，將竹根外壁剜成柔軟之荷葉，近末端處之一節橫隔壁，又出人意表成為荷葉一部分，竹根最尖端處，竹節密集，幾近實心，圓雕成荷花一朵，造物巧妙。爨下棄材，恰逢宗匠，真千里馬之遇伯樂也。

王國維《人間詞話》謂：

「紅杏枝頭春意鬧」，着一「鬧」字，而境界全出。

「雲破月來花弄影」，着一「弄」字，而境界全出矣。

荷葉背面，幼蛙一隻，巧用竹根紋，作成蛙眼蛙背，爬索而上，全器靜中寓動，藉小蛙，境界亦全出矣。

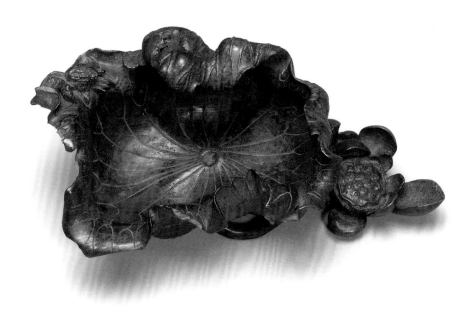

圖一二一
明朱三松《荷葉式水盛》
台北故宮博物院藏

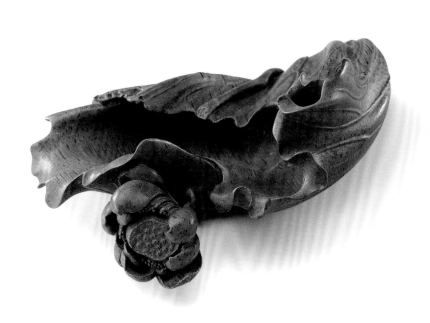

圖一二二
清代《竹根雕荷葉水盛》
台北故宮博物院藏

竹筒圓雕

高蹻「斷橋」

一九九八

白娘子右下側刻有「漢生」款及「周」字印

高 14 公分　最寬徑 6.5 公分

香港華萼交輝樓藏

高蹻是漢族的一種民間表演，表演者於腳上綁上長木棍演出，扮演不同的戲曲人物。本作品中人物飾演《白蛇傳‧斷橋》中的許仙、白娘子和小青。故事講述白娘子和小青與法海和尚於金山大戰後，敗走到西湖斷橋邊，許仙從金山寺逃出遇上兩人，哀求白娘子原諒。本作以三人的全身雕像組合而成，各面向一方。藝術家捕捉了具有戲劇張力的一幕。小青怒目拔劍質問許仙，白娘子舉起雙手護持說情，許仙慌惶跌倒。許仙頭戴「許仙巾」，身穿長袍，俯身向前；白娘子舉起袍子；小青左手提起劍鞘，右手拔劍，表情憤怒。這雖為「羣戲」，藝術家選擇將人物放置於三個方向，突出個體的獨特面貌，同時使高蹻的主題得以通過平穩的造型結構表現出來。

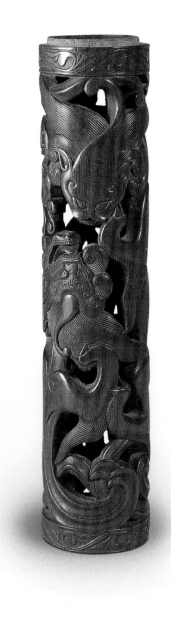

圖一一三

明代《螭紋透雕香筒》

王世襄先生舊藏（北京嘉德提供）

周注

民間高蹺表演，內容五花八門，也有扮戲曲人物的。此件在一節竹筒上分刻三個戲曲人物：噴怒的小青、狼狽的許仙、兩難的白娘子，依劇情各各相連。形式如同走馬燈，可輾轉玩賞，頗受民間手法影響。

王老見此件，曾笑言道：「這樣的構思也只有你才想得出來！不過人物還可以刻得再漂亮些！。」

何注

儷松居舊藏明代《螭紋透雕香筒》（圖一一三），余見之曰：「氣韻生動。」王老領首稱是。上海張守誠夫婦墓出土明朱小松《劉阮入天臺香筒》（圖一一四），王老推許為：「竹刻無上精品，第一重器」。此件則一變香筒竹筒透雕之法，突兀崢嶸，小中見大。人物之姿態神情，舉手投足，詳加把玩，復又置之高處，從下仰觀，始覺其妙。

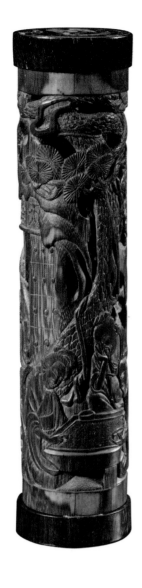
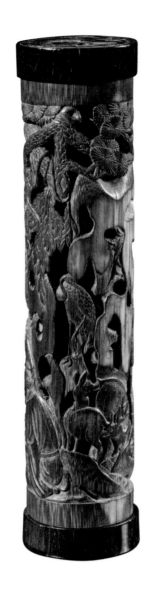
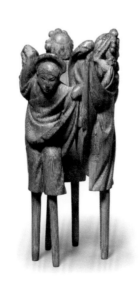
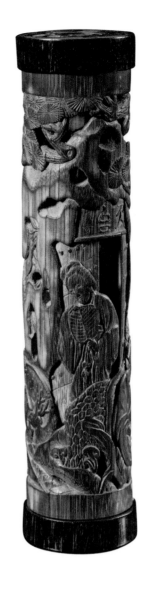

圖二一四
明朱小松《劉阮入天臺香筒》
上海博物館藏

風箏臂擱

留青

一九九九
長23公分　寬7公分
香港華萼交輝樓藏

臂擱刻劃四隻風箏飄於雲上。

風箏款式有沙燕、雙燕和易卦。民間風箏的種類很多，北京、山東濰坊、天津、南通等風箏較為著名。沙燕為北京風箏樣式，形如飛燕，多以蝙蝠為中心圖樣，誇張的雙翼和尾部裝飾有不同的花紋，寓意福氣吉祥。本作中的沙燕足部即形如蝙蝠，並刻有八隻蝙蝠圖案，祥雲同舉意味「洪福齊天」。雙燕是夫妻的象徵，意同比翼鳥，雙翼刻有牡丹花，均有幸福富貴的象徵。太極圖風箏由陰魚和陽魚組成，寓意和諧。臂擱底部的捲雲以淡淡的陰影營造立體感。藝術家通過民間風箏遊戲，寄託祝願大眾生活和諧

幸福的美好願望，也象徵着中國在新時代中百姓和平喜樂的閒適生活。

本作嘗試利用線條來分割面塊，試驗在留青上表現物象明暗的方法。藝術家精準地把握風箏上對稱的外輪廓和圖案，沙燕和雙燕頭上圓渾的頭、眼、腹，以及雙翼和尾部的弧線，刻劃仔細，裝飾性強烈。牡丹花留青中表現漸變的層次效果。足的捲鈎狀剔刻細緻。繫着風箏的長線和易卦風箏上的流蘇均衡流暢，線條堅韌，角度得宜，充分見出藝術家的造型功力。

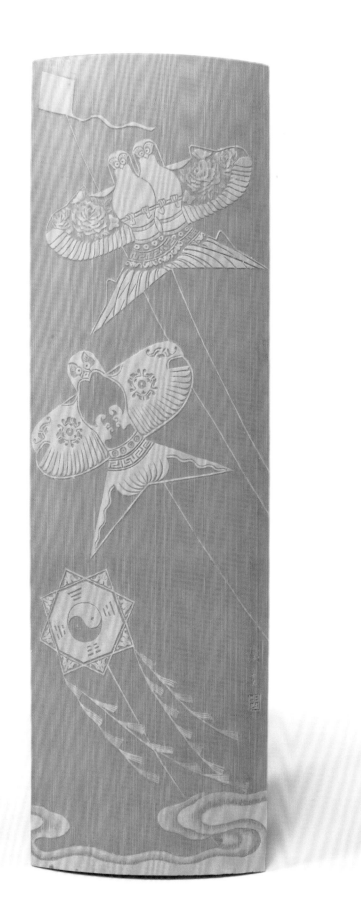

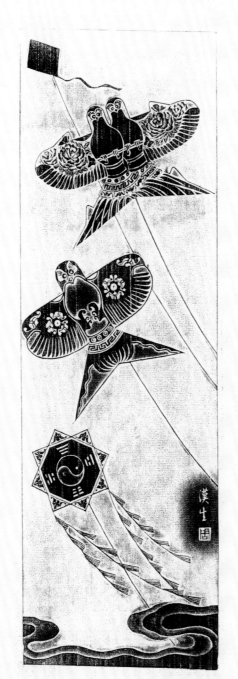

王注

王老於二〇〇〇年一函云：

「《風箏》亦有新意。似選用長竹材，只刻一具，其下多留空白以顯其高，更為適宜。只一線柔中有動，大難大難。」

傅萬里拓

何注

風箏四隻，高放入雲，乃秋高氣爽之象。

北京傳統硬翅風箏「沙燕」之著名品種：肥燕一隻，比翼燕成雙。八角者太極四卦如孔明燈，流蘇飄揚，構圖繁而不紊。風箏繫線，幼如鐵絲描，藝術家若過盛年，恐不能措手。

神來之筆，在左上角，光素紙

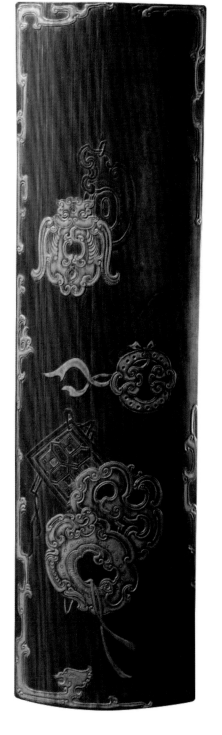

圖一一五
清代《環珮紋留青臂擱》
北京故宮博物院藏

鳶，飄在鉅製之上，蓋體輕自能高飛，質薄反可致遠，寒家小兒之玩物，亦有出人頭地之時也。

余初見臂擱照片，函漢生先生謂：與故宮藏清代《環珮紋留青臂擱》（圖一一五）同類。漢生先生覆曰：汝為首個道及，可謂知我。一為傳統而古雅，一則現代而新穎，相隔二百年，藝術創作，殊途同歸，識者當不河漢斯言也。

香港腎臟內科陳文巖教授，能書，善吟詠，能以日常語出之，頗得啟功、傅熹年、羅隨祖諸公讚譽。詠風箏一首，載「潑墨澆心」，得象外之意：

竹籤塑膜細繩連，一扯乘風直入天，
傲骨如君須曉得，扶搖總要有人牽。

留青淺浮雕

蠟梅花臂擱

一九九九
長 24.5 公分　寬 75 公分
香港華萼交輝樓藏

藝術家以陰刻手法雕出蠟梅莖幹，花朵則為留青。花瓣的虛實處理巧妙，表現出輕柔透薄的質感。花蕾的佈置疏朗，或仰或臥，盡得植物自然姿態。枝幹只以雙勾刻劃輪廓線條，與花朵細膩的處理方式不同，一虛一實使藝術效果更為強烈。

傅萬里拓

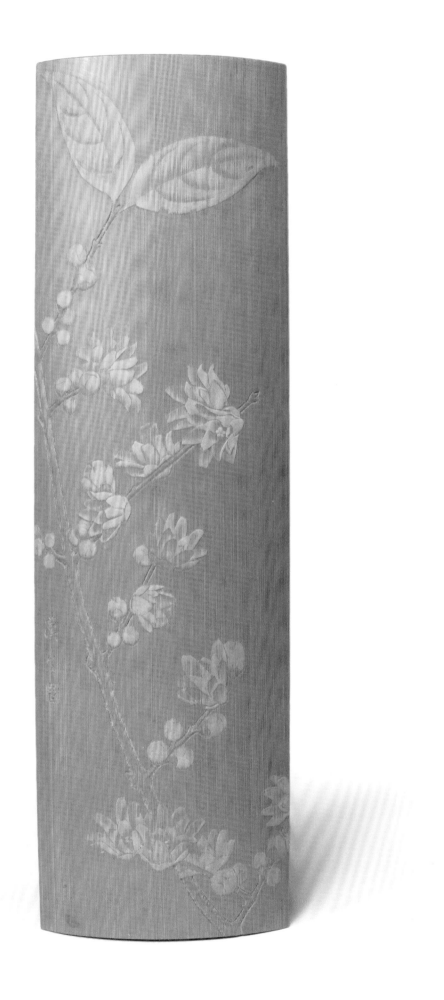

周注

此蠟梅花瓣全部為淡黃色，內無紫斑，當是「素心蠟梅」，亦著名觀賞品種。

何注

孔子一言之褒，榮於華袞，一字之貶，嚴於斧鉞。字畫骨董，每經前輩品題，自當聲價十倍。植物之中，蠟梅亦然。

宋代黃庭堅，初見蠟梅，戲作二絕；蘇東坡又作七言古詩一首，此後蠟梅始盛於京師。

宋范成大《梅譜》云：「本非梅類，以其與梅同時，而香又相近，酷似蜜脾，故名蠟梅。」查《園林植物栽培手冊》：「蠟梅（Chimonanthus praecox），落葉或半常綠灌木，單葉對生，花單生，花瓣披針形，蠟黃色，香氣濃，落葉後冬春間開放，產四川、湖北與陝西南部。」又有夏蠟梅（Calycanthus chinensis）一種，產浙江山區，夏季開花，無香。曩歲得種子，送黃永玉先生，未知萬荷堂中種植成功否？

武漢東湖梅園定植蠟梅百餘種，三千餘株，江漢大學又廣植蠟梅，漢生先生自可觀察入微。

余宇康教授，香港腎臟內科奠基人，雅好攝影，尤善梅、桃、荷、紅棉、楓、櫻諸卉。晁補之〈謝王立之送蠟梅五首〉有「恐是凝酥染得黃，月中清露滴來香」句；又晁沖之〈和王立之蠟梅〉有：「老去攀翻興益奇，招攜風月作新知。但令春釀常如此，百罰深杯亦倒垂。」

余教授每年足跡遍及南京、無錫梅園，「老去攀翻興益奇」，尋覓攝影題材，偶作蠟梅一幀（圖二二六），深得「凝酥」、「倒垂」詩意。近年余教授運用光影變化，作品效果如法國印象派莫奈油畫。對比照片，竹刻臂擱，背景運用垂直竹紋，花瓣留青深淺，均用心經營，效果如莫奈油畫《睡蓮》之朦朧有致，又恍惚冬夜叢間，得「月中清露滴來香」神韻。

圖一一六
余宇康教授拍攝蠟梅照

留青淺浮雕

寒柯羣雀臂擱

一九九九

長 22.9 公分　寬 7.9 公分

本臂擱刻劃雪山下雪掩寒枝，春回大地之際，鳥兒擠在樹枝上。雪地下隱約有足印，樹的莖幹向右伸展，捲曲而上，旁邊幼枝指向左上方，以留青的手法表現雪覆蓋在枝幹上。六隻小鳥頭與尾巴的方向不一，擠擁在一起取暖，藝術家又以陽刻手法表現出兩隻小鳥飛向天空的形象。蕭殺的雪景增添幾分生機，頗具蘇軾《南鄉子‧寒雀滿疏籬》的詞意。

本作品融合各種竹雕技法。枝幹為陷地淺刻，小鳥則是陷地淺浮雕，把留青與陷地淺刻結合起來。鳥的背面為深色，僅雕出輪廓，正面留青，以示淺色的腹部。雪地上尤留有足印，竹皮從邊沿淡出，造成雪地柔軟的質感。山麓層次分明，加刻直線，將山石與雪地的紋理區別開來。

王注

王老函：「其中《寒柯羣雀》實為山水小景，運用竹筠之多留少留，以分陰陽虛實，甚妙。」

周注

此圖寫一九六六年冬，藝術家於「文革」中由廣州步行去井崗山，途經南雄，越大庾嶺北望的印象。

王老以為此圖「有元人小景意味」，並取名為《寒柯羣雀圖》。

留青陷地浮雕

令箭荷花臂擱

一九九九
長 20.5 公分　寬 8.7 公分
香港舊時月色樓藏

　　一朵令箭荷花從臂擱上方伸延下來，陷地深刻的技法表現出花瓣的層次。花蕊雕出毛絨絨的感覺。以淺刻法勾勒出葉子的線條，區分了花瓣的柔軟和葉子厚硬的質感。

　　此作題材特別，採用陷地深刻、淺刻、浮雕各種技法，融合無礙，更見匠心獨運，不着痕跡，深化留青雕刻的表現力。

　　藝術家亦於〈嘗試多樣化〉一文談及本作構思（參頁七八）。

王注

王老於二○○○年一函：「《令箭荷花》層層深透，亦大佳，題材亦新穎，似從未有人刻過。」

何注

令箭荷花一朵，倒懸竹簡右上；枝葉淺刻，花瓣與蕊深刻。

漢生先生見示臂擱，余初以為是優曇花（曇花 Epiphyllum oxypetalum [DC.] Haw.），先生曰：非也；乃令箭荷花。

查貴州植物園網頁，令箭荷花「拉丁名 Nopalxochia ackermannii Haw.，仙人掌科，外形與曇花相似，區別為其全株鮮綠色，葉狀莖扁平，較窄，披針形，形似令箭。花生刺叢間，漏斗形，玫瑰紅色，白天開放。有白、粉、豆、紫、黃等不同花色的品種。」

饒公宗頤教授，一九三三年十六歲在潮州時，有《詠優曇花詩》並序，詩壇耆宿多有與其唱和，被譽為神童：

優曇花，錫蘭產，余家植兩株，月夜花放，及晨而萎，家人傷之。因取榮悴焉定之理，為以釋其意焉。

異域有奇卉，植茲園池旁，
夜來孤月明，吐蕊白如霜。
香氣生寒水，素影含虛光，
如何一夕凋，殂謝亦可傷。
豈伊冰玉質，無意狎羣芳，
遂爾離塵垢，冥然返大蒼。
大蒼安可窮，天道邈無極。
衰榮理則常，幻化終難測。
千載未足修，轉瞬距為遍，
達人解其會，葆此恒安息。
濁醪且自陶，聊以永茲夕。

饒公優曇花詩，「榮悴焉定之理」，亦可作令箭荷花臂擱寫照也。

留青陷地浮雕

桂花臂擱

二〇〇〇

長23公分　寬78公分

桂花為留青，葉子則以陷地淺刻表現出層次感。兩株桂花枝伸延向上，桂花小巧，既有覆蓋於葉前，亦有藏於枝葉後，前俯後仰，姿態紛呈，花莖細微而清晰，層次井然。枝幹稍微陷地襯托出頂部多葉部分。葉子反面則以淺刻輪廓線來交待。

周注

桂花，小花簇生於葉腋，花甚繁，故入畫多寫意，少工筆。此件小小花密如繁星，俱以竹皮留出，一絲不苟。看去新刻竹皮色淡一如銀桂，日久竹皮色黃自是金桂矣。另外，湖北咸寧素有「桂花之鄉」稱號，為全國桂花生產之重要基地。

留青淺浮雕

菊花臂擱

二〇〇〇

長23公分　寬8公分

菊花一大一小，一朵含苞待放，一朵盛放之中，葉子以淺浮雕方法雕刻。花瓣內捲以留青手法表現，內瓣呈現凹凸立體感，外瓣的細紋理路分明，刻劃細緻。葉子中有兩重浮雕，葉子與竹地為第一層，葉脈為第二層。枝幹交接處稍高於主幹，營造葉子往內外空間伸展的錯覺。菊花活靈活現而具有精緻之感。

周注

菊種甚多，此為「金背大紅」。

作品用留青刻花，以竹皮表現「金背」，以竹肌表現「大紅」，花瓣正背二色，展捲婀娜，相映生輝。

何注

《埤雅》云：「菊本作蘜，從鞠，窮也，花事至此而窮盡也。」

《禮記・月令》：「季秋之月，菊有黃花。」史正志《菊譜》前序：「以黃為正，所以概稱黃花」。《廣羣芳譜》載菊三百多品種。

屈原《楚辭》：「朝飲木蘭之隆露兮，夕餐秋菊之落英。」菊可以餐。《續齊諧記》載費長房教桓景九月九日登山，佩茱萸囊，飲菊花酒，則菊可以消災。陶淵明：「采菊東籬下，悠然見南山」，菊為幽人逸士之花矣。曹植〈洛神賦〉：「榮曜秋

圖一一八
明永樂款剔紅《菊花盒》
北京故宮博物院藏

圖一一七
明早期《剔紅圓盒》
大英博物館藏
© Trustees of the British Museum

菊，華茂春松。」美人之謂也。晚清潘達微，收葬黃花崗七十二烈士，題畫詩有：「吾粵兩般千古事，黃花開後又紅花。」則黃菊紅棉亦為革命烈士之所託也。

菊花陷地浮雕，可以見維多利亞與阿爾拔博物館藏明宣德《剔紅供桌》邊飾，及大英博物館藏明早期《剔紅圓盒》（圖一一七）。故宮博物院藏有永樂款剔紅《菊花盒》（圖一一八）與剔彩《菊花小圓盒》（圖一一九）。漆器與竹刻可謂相表裏矣。

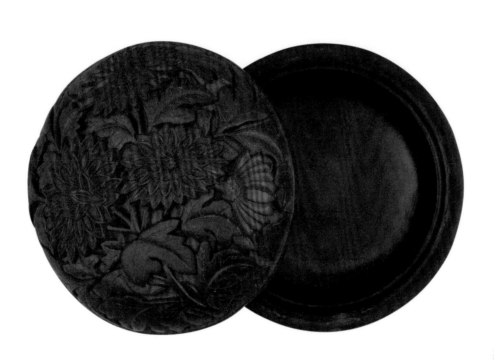

圖一一九
明代剔彩《菊花小圓盒》
北京故宮博物院藏

留青陷地浮雕

秋桐臂擱

二〇〇〇

陰刻「含梧子於玉笈，染秋陽於青筠」。

款署「壬午六十漢生」

橢圓「周」字印

長32公分　寬10公分

香港華萼交輝樓藏

桐樹的葉子在秋天會變為黃色，藝術家借竹材本身的黃色刻劃桐葉在秋天時顯出如陽光和熙的色澤。臂擱頂部以「U」形覆蓋兩片大葉，其下佈有果莢，葉莖部分掛着三三兩兩的果實，上有凹凸的坑紋。中間的葉子以深刻襯托淺刻葉片。葉子邊沿帶有細碎的枯萎痕跡，點出秋天果熟葉落的主題。藝術家題有「含梧子於玉笈，染秋陽於青筠」，點出意境。另於〈嘗試多樣化〉一文有述創作構思（參頁七八）。

周注

梧果常見入畫，但即使畫工筆，也少有對梧子及其小艇狀果皮作如此精細刻劃者。范成大〈霜後紀園中草木詩〉中，有「真珠綴玉船，梧子炒可供」句，其意趣所在，與此臂擱正合。

《史記‧晉世家》載周成王與小弱弟叔虞戲，削桐葉以為珪，戲曰：以封汝。史佚因請立叔虞為王，並曰：天子無戲言。及唐代柳宗元作〈桐葉封弟辨〉，言其事不真。

有元一季，高士倪雲林，築有園林第宅，《清閟閣志》云：「閣外碧梧百樹，日驅平頭三時洗濯，苔蘚盈庭，渾位綠罽，金風乍張，梧葉零落，以針綴杖頭，徐挑出之，不使點壞。」（引自黃苗子先生〈讀倪雲林傳札記〉，載《藝林一枝》）近代傳抱石先生，敷陳為洗桐圖，所見合有數本，則史實故事可為糊口之資矣。

周漢生先生，函余曰：「原稿本應范君堯卿（號遙青）之請而作，蓋因留青與陷地並用者常以深刻雕花，留青為葉。竊以為日久竹肌愈晦，竹皮愈顯，難免喧賓奪主之虞。所以作此稿時，擬以構思選題開始便預作因應，即使日久之後竹肌色晦，應與梧子本色無礙，而竹皮色顯則正合秋日黃葉。是以曰：含梧子（陷地法）於玉筬（竹肌），染秋陽（留青法）於青筠（竹皮）」。

何注

梧桐（Firmiana simplex），又名青桐。妍雅華淨，悅目賞心。《詩經‧國風‧鄘風》：「樹之榛栗，椅桐梓漆，爰伐琴瑟」，則材可造琴瑟。《詩經‧大雅‧卷阿》：「鳳凰鳴矣，於彼高崗；梧桐生矣，於彼朝陽；菶菶萋萋，雍雍喈喈」，則喻賢才吉士，生逢明時。

近年內地城市多植「法國梧桐」（Platanus acerifolia），屬懸鈴木，從國外引進，徒具梧桐之名，品種則截然不同。

初購臂擱，尚未知其始末，請

竹根圓雕

龜

龜腹刻「辛巳自壽」銘「漢生」款「周」字印

高 2.5公分　長 78公分　寬 5.7公分

二〇〇一

此圓雕保留竹皮和竹斑外紋，以扁圓形雕刻出龜殼，身軀上的細竹絲模仿龜的皮膚。兩手並縮於兩側，爪子有趾紋，往內窩入，頭呈圓錐形，縮於殼內，以深刻突出眼睛。藝術家巧用竹材特徵，以簡約的刀法雕刻出形體小巧可愛的龜兒。本作與《竹根圓雕木葉刺猬》（作品二六）皆雕出小動物小心翼翼觀察外界環境的神態，別緻有趣。

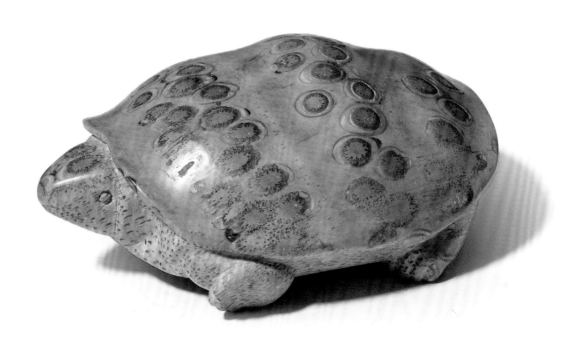

周注

竹壁隆起如龜背，根斑羅列亦如龜紋，幾乎無須着刀。我藉此作一龜剛剛探出頭來，尾猶緊收，後足尚未及地，前足方欲着力之態。龜頸及四足上點點竹絲斷紋恰如龜皮質感，看去柔軟猶濕。此件造型完整，大小盈握，宜「暖手」。

何注

龜長壽，成為中國四靈之一。《禮記·禮運》云：「何謂四靈，麟、鳳、龜、龍，謂之四靈」。竹根雕龜，斑紋天然，靈氣存焉。

河南安陽小屯，出土商代《俏色玉鱉》，神態生動。傅忠謨先生舊藏有商代《鱉形墜》（圖二二〇）。敦煌博物館藏有晉代《銅龜》（圖二二一）。西安法門寺塔地宮出土唐代《銀鎏金龜形盒》（圖二二二），昂首曲尾，風格寫實。

圖二二〇
商代《鱉形墜》
傅忠謨先生佩德齋舊藏

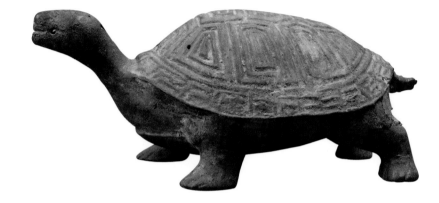

圖二二一
晉代《銅龜》
敦煌博物館藏

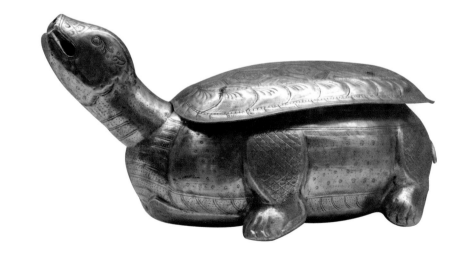

圖二二二
唐代《銀鎏金龜形盒》
法門寺博物館藏品（現於西安歷史博物館展示）

竹根圓雕

女歌手

二〇〇一

高 17.3 公分　最寬徑 16.8 公分

雕像刻劃女歌手仰起頭，盤着髮髻，左手拿着咪高峰，張開胸膛在高歌。整體以圓形統一風格，咪高峰、口部、裙子、胸脯皆為圓形狀，鬚根的根莕刮去，留下丁點兒模擬裙邊裝飾，造成裙子四層重疊的效果，保留竹根原本的面貌。女歌手的臉龐和身材圓潤，肥碩的左手拿着咪高峰，予人歌聲同樣渾厚的感受。

周注

孟澈先生見此件照片後，曾對我說：「很像英國的瓷玩偶。」而此件亦確為藝術家以竹刻表現域外風情的嘗試。歌手的裙飾完全保留竹根自然形態，略修光打磨而已，不想相隔萬里，用材迥異，效果竟如出一轍。

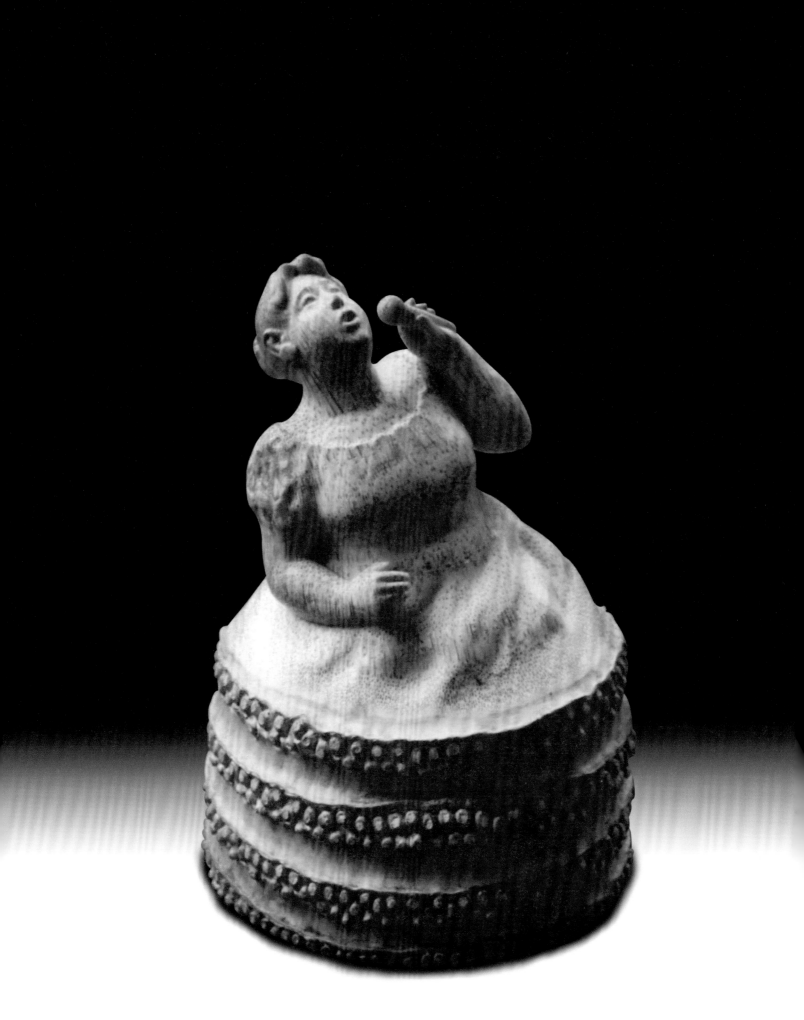

竹根圓雕

草焐子裏的娃娃與狗

二〇〇一

高 13.1 公分　最寬徑 12.4 公分

江蘇南部、湖南、湖北的農村，在冬天時採用草編焐子保暖，本作即描寫娃娃被放到焐子裏，狗兒依偎在旁，豎起尾巴。娃兒閉着目，抿着嘴，頭戴帽子，竹斑為飾，身上穿着厚厚的棉衣，只露出幾隻手指，描寫含蓄。草焐子的編織細緻，娃娃的棉衣則刻劃簡化，通過繁簡的對比突出主題。狗兒翹起尾巴，親近娃娃，似互相取暖，營造出溫馨的家常一景。

周注

江南冬天陰冷，農家多有草編的「焐子」，內置棉被，將小兒放入其中保暖。娃娃戴虎頭帽，着厚棉衣，自在焐子中玩耍。焐子邊繫有一當玩具的小葫蘆，而娃娃的小手似乎對晃來晃去的狗尾巴更感興趣，而娃娃的小手似乎對晃來晃去的狗尾巴更感興趣，作品的鄉土氣息與意趣，與《穿虎頭鞋的娃娃》異曲同工。

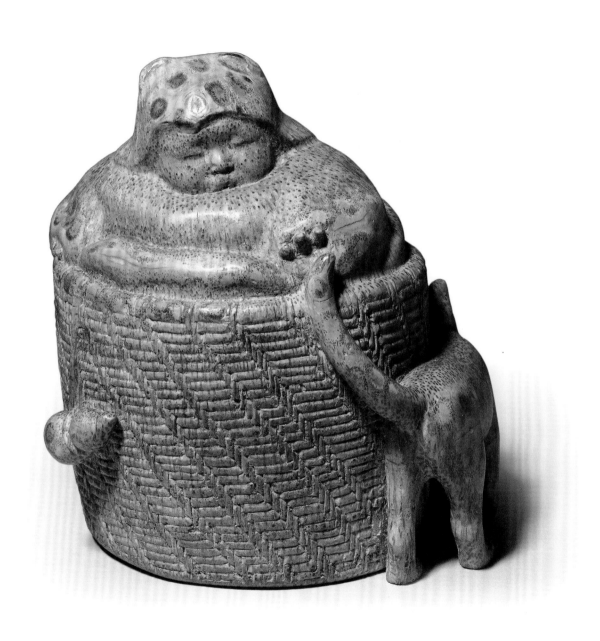

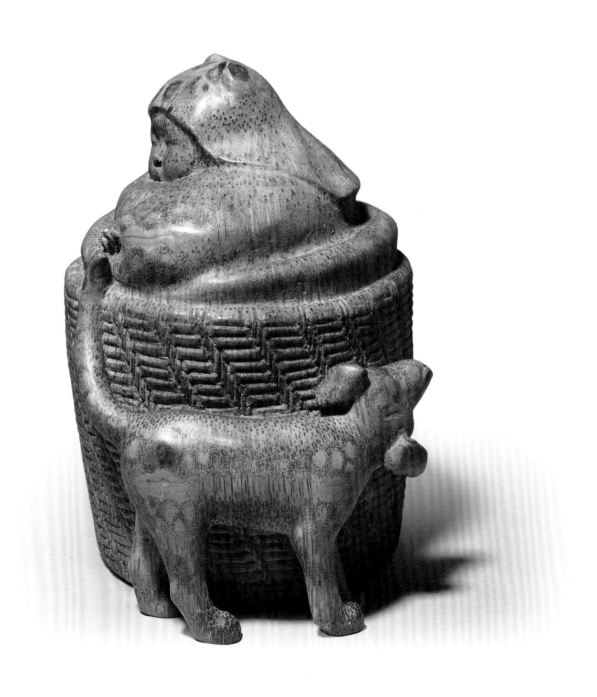

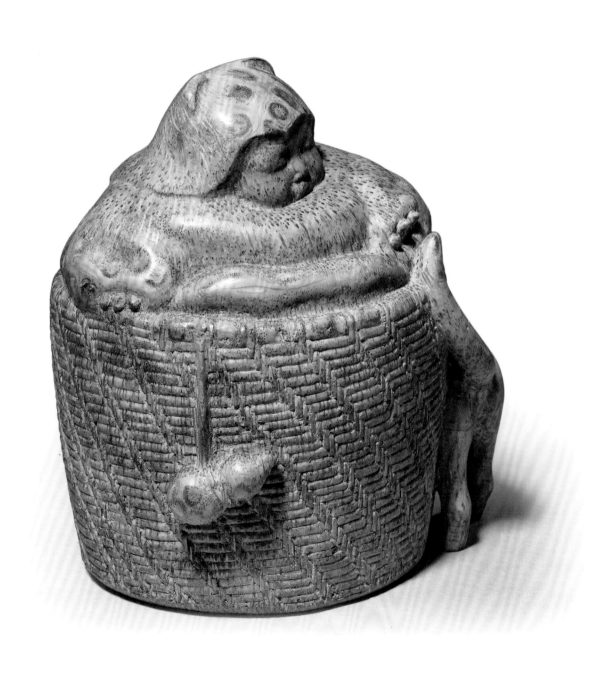

猜拳

竹根圓雕

二〇〇一

底刻「漢生」款「周」字印

高 10.5 公分　最寬底徑 13.5 公分

香港華萼交輝樓藏

兩人圍坐着在猜拳，一中年男人脫了外衣，伸出右手，表情緊張，另一位老人瞇着眼睛，互相察看對方的表情和聲音，享受猜拳之樂。兩人身旁放着大葫蘆和碗子，中間荷葉上還剩幾枚青棗。衣紋處理自然，帶出人物的眼神、手勢等動態，生動描寫出小市民通過遊戲耍樂、互動交流的生活樂趣。

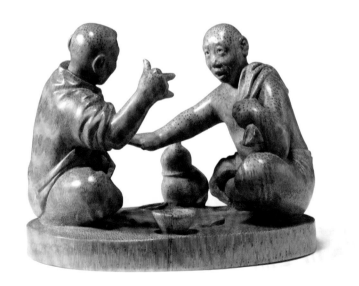

竹根有節而中空，取竹節為像座，形如蒲團，餘節鏤空，以根壁竹材作兩人，盤膝對坐。赤裸上身者，牛山濯濯，面容肖漢生先生，身軀微向前傾，左手握衣，輕披肩上，右臂張開，平伸五指；短髮者狀如老農，面色黧黑，皺紋深邃，左手緊捋右臂衣袖，右前臂上揚，齡拳出拇、中及小三指。兩人口皆微張，前者定睛正視，後者側首斜窺，目光所注，均為對方手指；信是猜拳興致方濃，似聞呦喝口令之聲。地上中鋪荷葉，上承三枚青棗。手下餘材，鏤成大匏，上繫絲繩，對置酒碗，未知誰勝誰負，須喝罰酒。

兩人對坐塑像，上溯山東莒縣出土西周《雙裸人對坐方鼎形器》；至西漢，有甘肅出土《博奕老叟》對像木俑（圖一二三），又有河南西漢墓出土《綠釉陶六博對俑》；迨西晉，《瓷質跽坐對書俑》（圖一二四），則又類北齊《校書圖》矣。

上海博物館藏清封錫祿《竹根雕羅漢像》（見頁五圖三），王老記曰：「羅漢坐在石上，眼合口張，又手下按，兩臂已直，其體倦則伸，呵欠忽作之一剎那，竟被刻者盡攝刀下，以至足指叩、翹之微細動作，亦攫捉無遺，傳神之妙，嘆為觀止。」猜拳二人，咧嘴呼令，手揮目送，兩相對應，攫態傳神，與封氏羅漢，平分秋色。

明朱三松《寒山拾得像》（見圖一二六），竹根雕，故宮博物院藏，王老評曰：「此像雕二僧以蓮瓣為舟，莒帚作槳，欣然共濟，一水可航，構思甚奇，鐫鏤亦精。」然觀三藩市亞洲藝術

圖一二三
甘肅出土西漢彩繪木雕《博奕老叟》對像
甘肅省博物館藏

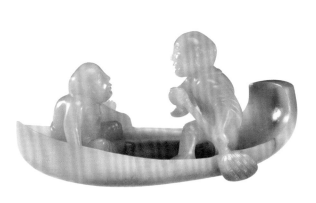

圖一二四
西晉《瓷質跽坐對書俑》
湖南省博物館藏

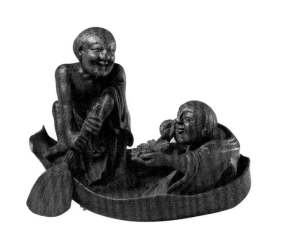

圖一二六
朱三松竹雕《寒山拾得像》
北京故宮博物院藏

圖一二五
玉雕像
三藩市亞洲藝術館藏

館藏玉雕像（圖一二五），如出一轍，則可知藝術品亦有其時代風格矣。

朱三松《寒山拾得像》與此像同為竹根雕，同塑二人，《寒山拾得像》用竹根外圍壁材局部，此像則用外圍壁材全部。一用竹節作蓮瓣舟，一用竹節作蒲團形象座。《寒山拾得像》奇古，《猜拳像》近代；《猜拳像》源自現實生活；《寒山拾得像》比例誇張，《猜拳像》解剖學精確。董橋先生讚曰：「周漢生更是當代竹刻大家，作品超越明清高手。」信是的評。

竹根圓雕

母子企鵝

高 10.5 公分

二〇〇二

本作品將竹根打磨圓渾，以浮雕表現企鵝的翅翼，頭部下俯，張開嘴巴輕觸着小企鵝。藝術家以寬闊的平面刻劃企鵝笨拙的姿態和光滑的肌膚質感。眼睛以浮雕方法刻出，點出精神。本作的精髓在於外輪廓精煉準確，去除多餘的細節，將重心放於嘴部，捕捉企鵝哺育幼兒的一刻。

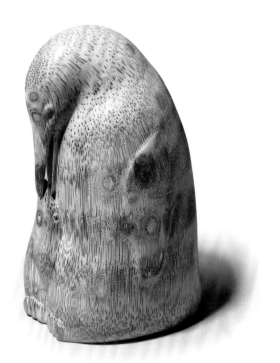

周注

作品表現極地嚴寒下，成年企鵝以喙為焐在身下的幼雛餵食之態。企鵝哺雛，雌雄輪換，因需輪換去捕食後方有以為哺也。

王老以為此件「造型很好（單純洗練），可惜企鵝沒有斑紋（否則利用根斑，可使形象更豐富）」。

形象信是帝王企鵝。

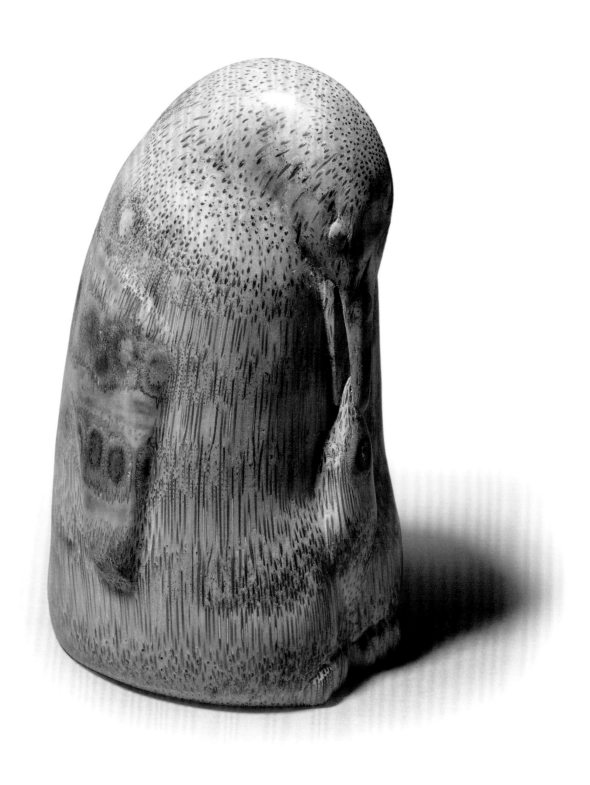

荷葉鱖魚

竹根圓雕

二〇〇二

底刻「漢生」款「周」字印

長18.5公分　寬12公分

香港華萼交輝樓藏

藝術家在二〇〇二年間雕刻了兩款鱖魚作品。鱖魚是中國特產的淡水魚。其口部闊大，下顎突出，體側上部呈青黃色或橄褐色，帶有不規則暗棕色或黑色斑點，背部略隆，腹部灰白，眼睛圓突。本作緊緊把握着鱖魚的基本特徵，竹斑正好比鱖魚上深下淡的斑紋，又以精準的刀法刻劃魚腮、魚鰭形狀，使形象鮮活。荷葉捲曲，鱖魚置於中心。

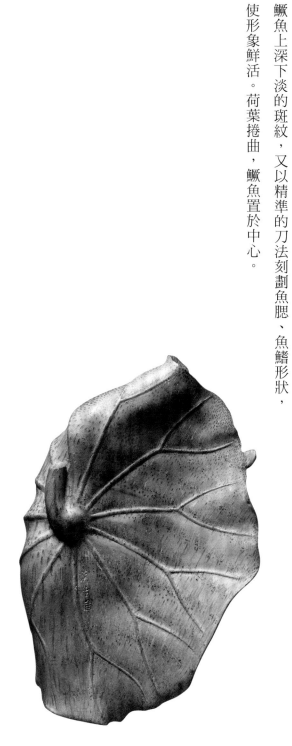

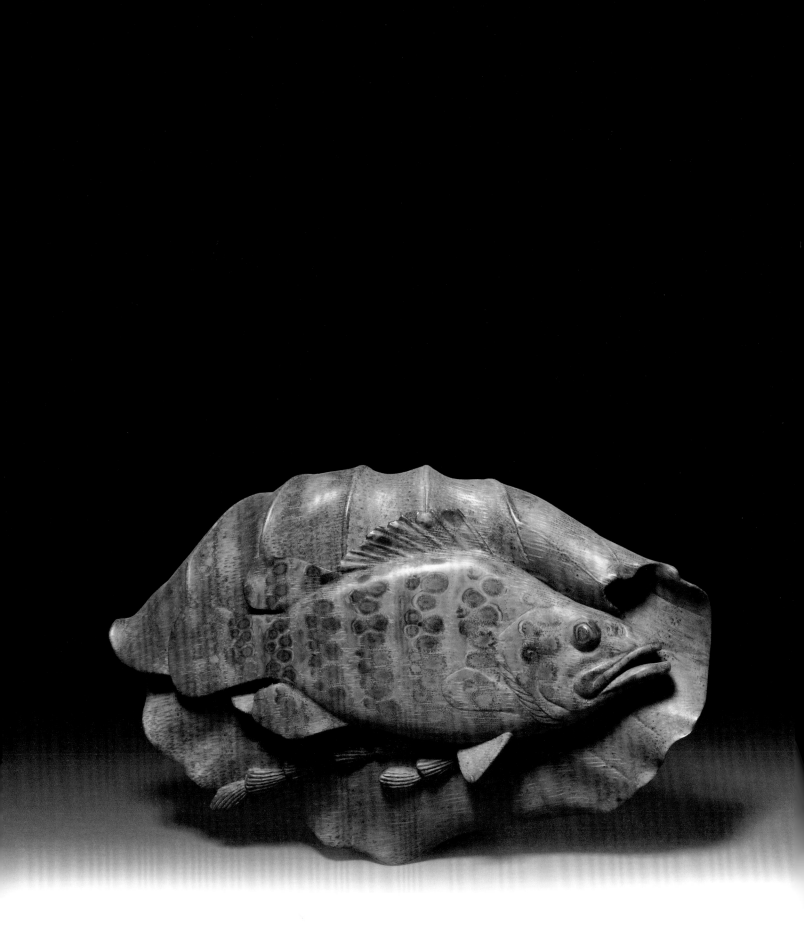

周注

鱖魚，因其斑紋類似古西北民族毛織物「罽」上的花紋，所以亦稱罽魚，常以大寫意入畫，明清民間青花及朱耷的畫作常見。此件鰭上猶掛水草，記兒時與玩伴得魚後，將其墊以荷葉，暫置岸邊，自又忙去戲水的印象。

何注

余小學時，讀張志和詞：「西塞山邊白鷺飛，桃花流水鱖魚肥，青箬笠，綠簑衣，斜風細雨不須歸。」每嘉嘆字少而意深。宋元兩代，魚藻畫甚多，鱖魚形象，亦頗常見。傅忠謨先生佩德齋舊藏宋、遼《玉鱖魚》（圖一二七）。元青花瓷器，鱖魚形象，亦躍然欲出（圖一二八）。至清代，又有玳瑁《鱖魚佩》（圖一二九）。二十世紀七十年代末，國家開放，始在香港見真鱖魚；約二〇〇三年，受孔雀石綠污染事件，則又避之則吉矣。

漢生先生兩件鱖魚，可謂竹刻立體鱖魚形象之絕無僅有者。此件鱖魚水藻，原為平置，背面葉絡，一絲不苟。余又有新意，或將請漢生先生於背面梗與

圖一二八
元代青花鱖魚紋瓷盤
紐約大都會博物館藏

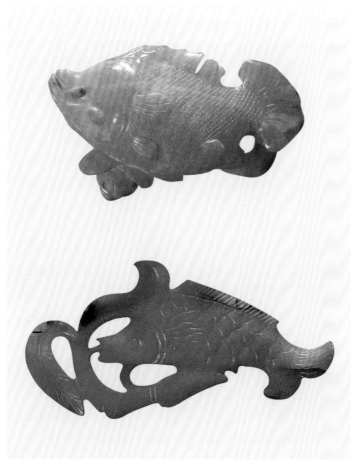

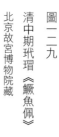

荷葉交界處，鑽小洞，將其懸掛，則又似荷葉折落水中，鱖魚遨遊水藻荷葉間，觀感大有不同。

傅忠謨先生以為荷花又稱芙蕖。《荷花玉鱖魚》、玳瑁《鱖魚佩》與本件竹刻皆蘊含富（芙）貴（鱖）有餘（魚）之義。

圖一二七
宋、遼《玉鱖魚》各一例
傅忠謨先生佩德齋舊藏

圖一二九
清中期玳瑁《鱖魚佩》
北京故宮博物院藏

竹根圓雕

荷葉鱖魚水盛

二〇〇二

「漢生」款 「周」字印

高 7.8 公分　長 16.3 公分

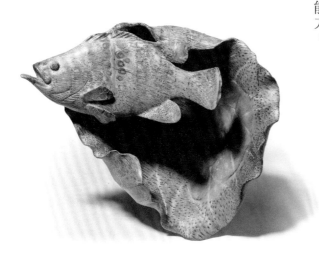

與上一個作品相比，鱖魚的色斑較淡，荷葉水盛更具深度。魚兒靠在荷葉邊，半身凌空躍動，魚鰭翹起來，似向上擺動，顯得鮮蹦活跳。葉沿捲曲，加強動勢的表現，可見藝術家精準地表現魚類動態的能力。

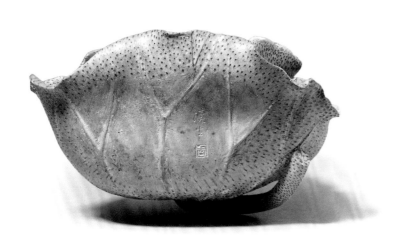

周注

王老見《荷葉鱖魚》照片後，曾說：「要是能讓魚躍立起來就好了，但那也太難！太難！」意指立起時，僅一面有斑紋，另一面必無，而我仍願一試，於是又刻了這件水盛，改作鱖魚橫躍之態。

竹根圓雕

麻雀

二〇〇三

兩腹底各刻「漢生」款「周」字印

高 10.8 公分　最寬底徑 6.7 公分

周漢生先生藏

兩隻麻雀在打架，鼓起腮子，羽翼鬆動，尾巴張開，互相咬啄，眼睛睜得圓大。深褐色竹斑模擬麻雀身上的花紋，頭部圓渾，羽翼以浮雕法區分層次，背部具有流線感。兩隻小鳥呈圓形空間，內裏中空，以尾部為基座穩定作品。藝術家精準描繪出麻雀的特徵，捕捉牠們互動的姿態，成功表現出動感，可見藝術家觀察自然細膩，形象構思獨到。

本作竹根呈圓形，斑紋完整，藝術家基本保留竹根原材料的外形，加以雕琢成麻雀的羽翼，鏤以口眼。麻雀的身體外弧線表現一攻一守的動態，以及羽翼擺動的兩條弧線，皆精準到位。兩線之內，包裹着物象的骨、肉、羽，不僅能從各角度觀賞細節，更感到「圓」中的萬象包羅，具哲理趣味。頭部的斑紋打磨細緻，造成與羽翼不同的質感。頸翼接連處，尤見斑紋微微傾斜，連接自然，模仿真實中的麻雀體態特徵。此作可謂渾然天成，深得用材之美。

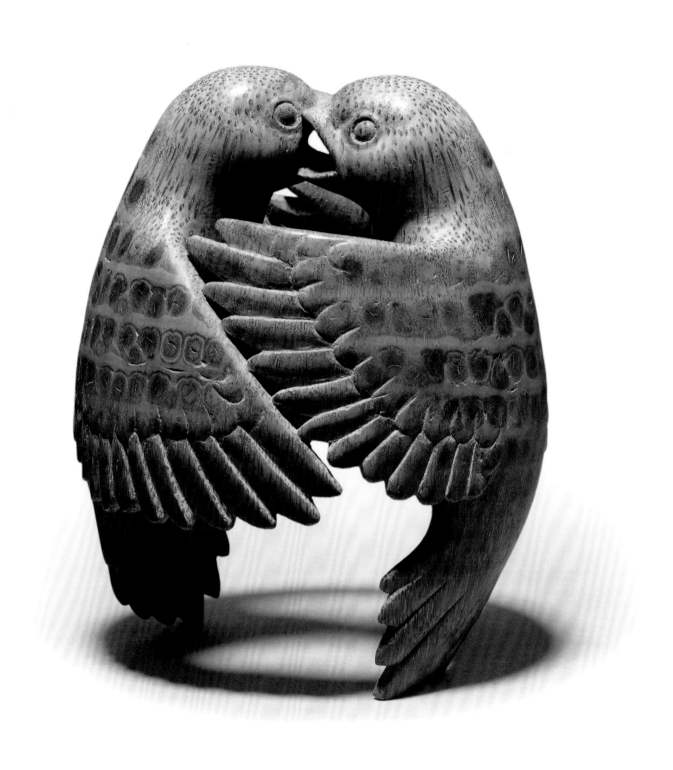

周注

麻雀亦稱家雀，可見與人類活動關係密切，常見入畫，多作赭墨小寫意。

此件用竹根自然形態，作兩雀撲翅嬉鬥之態，竹肌色如赭染，根斑亦如墨點；造型概括凝練，刻劃生動活潑，玩之如聞雀喧。兩雀一般大，自非哺雛。飛禽嬉鬥，常可撲翅懸於空中片刻，如走禽之鬥雞狀。

何注

吾家舊有瓦房數間，西屋三層，東牆外壁剝落，磚間多有縫隙，麻雀巢焉。先祖母日以剩飯飼之，其羣益盛。夕陽西下，歸巢飛鳴，蔚為一景。季春之時，雛雀學飛，雀母啣食誘導，雛雀張口振翅，不啻母牛舐犢情深之景。

圖一三〇
明萬曆二十六年，刻本《春谷嚶翔》中雙雀鬥墜。
見《中國古代木刻畫選集》

故宮博物院藏崔白《寒雀圖》、
南宋《瓦雀棲枝圖》及《霜篠寒雛
圖》，栩栩如生。明萬曆二十六年
（一五九八）刻本《春谷嚶翔》，
有雙雀鬥墜之勢（圖一三○）。大英
博物館又藏唐代《金銅雙雀》兩件
（圖一三一），故知藝術家之創作，無
論圖畫雕塑，均取材於生活。今竹
根麻雀，或《寒柯羣雀臂擱》（作品
二二），實平面畫作之再提煉者。

圖一三一
唐代《金銅雙雀》
大英博物館藏
© Trustees of the British Museum

竹根圓雕

「遊園」

二〇〇四

底「漢生」款「周」字印

高 10.8 公分　最寬底徑 6.7 公分

本作為湯顯祖《牡丹亭》中的女主角杜麗娘塑像。

「遊園」是該劇中燴炙人口的折子戲段，講述杜麗娘思春遊園而興起傷春之思。藝術家所雕杜麗娘容貌端莊，神情俏麗，遠望前方景致。穿着典型的青衣戲服，頭面樸素，領口戴着扣飾，水袖疊於臂上，右手反執扇子，左手為蘭花指，肩膀稍傾斜，手勢的揣摩雅緻到位。作品整體氣質樸拙文雅，精到把握主角的身分，以人物體態呈現出少女的心理狀態。

人物的手部蘭花指造型傳神，氣質優雅，表現京劇青衣以靜態手勢演繹《牡丹亭》的劇情。手指須順絲而刻方能避免斷裂。人物通過手部，導引觀者察看其肩、臉龐，又隨其眼神，引導人幻想園中美好的風光。藝術家把握着戲劇中人物肢體語言的神髓，寫出意在言外的情境。

周注

此由昆曲《牡丹亭》中杜麗娘形象來。作品捨去「良辰美景奈何天，賞心樂事誰家院」的舞蹈動作，似從「牡丹雖好，春歸怎佔先」的角度，探討人物的內心活動。

竹根圓雕

五石瓠

二〇〇五

吹簫者瓠底右邊，直行陰刻「漢生」款、陽文「周」字長方印

長 12.5 公分　高 8.5 公分

香港舊時月色樓藏

五石瓠典出《莊子·逍遙遊》：「今子有五石之瓠，何不慮以為大樽而浮乎江湖，而憂其瓠落無所容，則夫子猶有蓬之心也夫！」本作刻劃兩個士人攜書書泛舟，一人撫掌，舉起酒杯，仰首高歌；另一人吹着笛子，神情愉悅暢快，坐在葫蘆船中。作品具有哲理性，寄託藝術家追求逍遙曠達的人生觀念，亦具有蘇軾〈前赤壁賦〉中「駕一葉之扁舟，舉匏樽以相屬」的意境。

本作精彩之處在於藝術家擅用竹子的橫膈來創出造型空間。葫蘆底、人物前後背、船槳等地方皆是橫膈部分，塑造為人物造像，空心之處挖整平，底部弧度打磨圓渾，成半個傾斜的葫蘆狀，以喻海中舟。由此可見藝術家對竹根的結構非常熟悉，並能如庖丁解牛般順應竹根的天然形態來創作，可真為〈鬼工〉（參頁六九）。

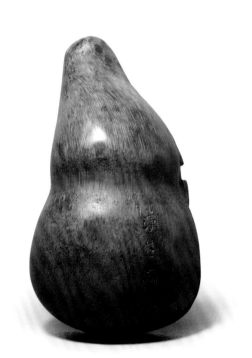

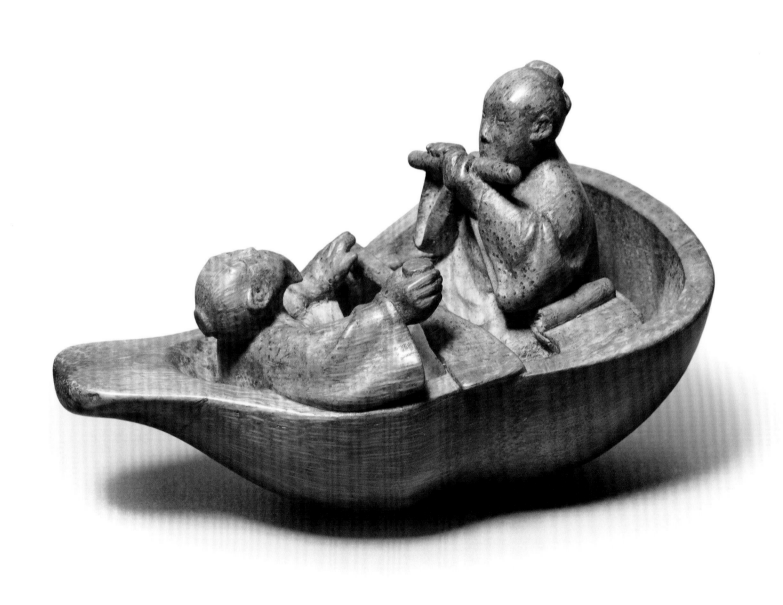

周注

莊子《逍遙遊》：「今子有五石之瓠，何不慮以為大樽而浮乎江湖。」我以為，此大樽非如舟之大葫蘆瓢者何？於是浮想聯翩，遂成此器。

此件為竹根橫刻，但與前人「仙人乘槎」多借用竹壁為材不同：人物的前胸後背，瓠中的船槳，均借用竹節橫膈刻成，故能在竹材原本空心處雕出人物來。

何注

北京故宮博物院藏清代《尤通款犀角槎》（圖一三二），余微覺其匠氣；不及該院藏元朱碧山所作《銀槎盃》（圖一三三）及晚明無款《犀角仙人乘槎杯》（圖一三四），流暢自然。前者人物手持如意，後者人物捧書閱讀及手持經卷，今器則兩人對坐，高低有致，幾疑是赤壁夜遊，蘇子「扣舷而歌」：「客有吹洞簫者，倚歌而和之，其聲嗚嗚然，如怨如慕，如泣如訴，餘音嫋嫋，不絕如縷。」

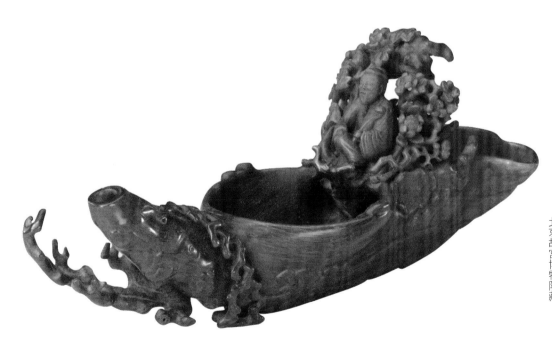

圖一三二
清代《尤通款犀角槎》
北京故宮博物院藏

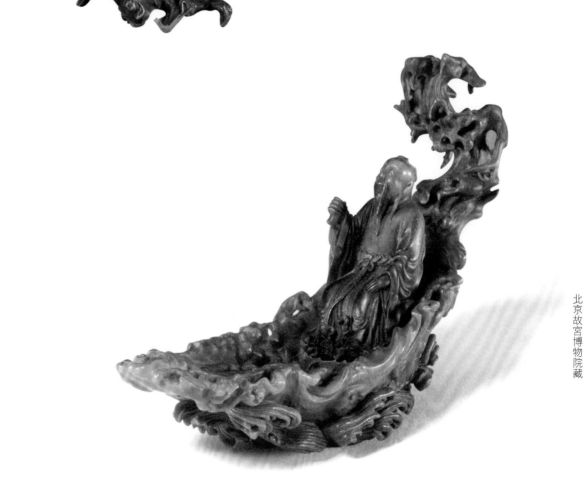

圖一三三
元代朱碧山《銀槎盃》
北京故宮博物院藏

圖一三四
晚明無款《犀角仙人乘槎杯》
北京故宮博物院藏

竹根圓雕

醉猴

二〇〇六
底直行陰刻「漢生」款、陽文「周」字長方印
高 13.5 公分　底徑 5.5 公分
香港華萼交輝樓藏

兩隻猴子攀在酒醒上，一隻前臂撐着醒口，探頭進內，另一隻坐在醒上，側頭仰天，表情帶有醉意。猴子的體態生動，前後爪子修長，四肢肌肉感強，胸口內陷，腹部突出。藝術家捕捉猴子吃酒的過程和喝後的反應，使人會心一笑，幽默有趣。

本作亦是藝術家擅用橫膈的例子。

猴子的頭部均是橫膈部分，身體為竹壁，猴子伸首進醒內，頭上的空間打開。酒醒外壁上半部分打磨光滑，下半部分則粗地，醒內實為空心，以竹壁包裹。藝術家利用敞腹式和藏腹式的雕法，成功利用橫膈上下打開創作的空間，可謂妙心巧手，突破傳統竹根雕刻的手法。藝術家運用竹子橫膈創作的心得可參〈鬼工〉一文（參頁六九）。

周注

此件由野生動物紀錄片中的一個鏡頭來：兩猴闖入農舍偷酒吃，一隻已醉醺醺，另一隻仍貪飲不休。兩猴的頭頂均利用竹節的橫膈，下方一隻的頭頂適與酒壇口沿的大小、位置正合。

何注

嘗見日本雕塑坐猴，其一雙手捂眼，其二雙手掩耳，其三雙手按嘴，取「非禮勿視，非禮勿聽，非禮勿言」之義。今則花果山頑猴兩隻，伏於酒甕之上，其一仰天酩酊，大有「我醉欲眠君且去」之態；另一探首入甕，耳畔彷聞啜飲新醅之聲。酒甕上半施釉，下半糙地露胎。竹根斷紋，巧成猴頭、猴背及頷下茸毛，極為逼真。

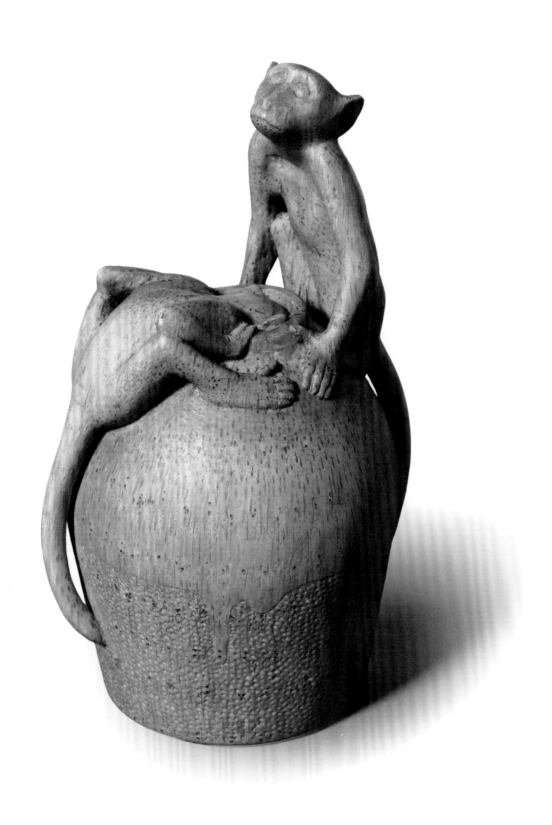

竹根圓雕

仿仲謙款松樹形壺

二〇〇七

底刻「漢生」款「周」字印

最長底徑11公分　連蓋高12.5公分

香港華萼交輝樓藏

此為仿漢仲謙款的松樹形壺。漢仲謙，原名濮澄，復姓濮陽，生於萬曆十年（一五八二）。《太平府志》：「一切犀玉髹竹皿器，經其手即古雅可愛，一簪一盂，視為至寶。」濮澄《根雕松紋壺》藏於北京故宮博物院（見頁三一圖三四、頁五三圖四九），此款松樹形壺設計模仿濮澄之作，以高浮雕手法刻成松樹，松針施以淺浮雕刻紋，松根盤桓交錯，以粗莖幹為壺子把手。松樹紋分布自然而比濮澄之作更少雕琢，淺浮雕與高浮雕合用風格協調。此壺設計奇崛，寫意中又帶精工的細節，兼具抽象與具象的意趣。

（另參頁三〇「刻竹札記二二」：〈仲謙款松樹形壺〉、〈非草非木〉、頁五二「刻竹札記二二」：〈仲謙款松樹形壺〉）

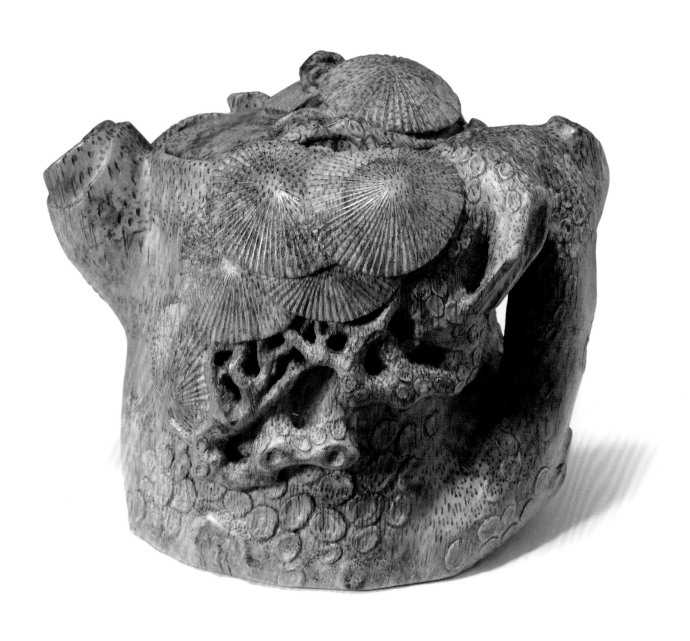

竹根圓雕

獵豹

二〇〇八

豹腹竹根空竅處，嵌竹材，直行陰刻「漢生」款、陽文「周」字長方印

長 20.5 公分　高 6.5 公分

香港華萼交輝樓藏

本作捕捉獵豹奔跑中的情態。獵豹身體扁長，張開下顎，前臂縮起，後腿伸前，尾巴筆直地在半空中。藝術家把握着豹捕獵一刻的動態，塑造出比例勻稱，肌肉富於彈性的豹。竹斑好比豹斑，集中於背部和前臂關節處。

竹根前半部分較扁，整片竹根通體圓渾，剛好適合塑造豹子身上兩面的斑紋。豹子背上乃竹節起伏的弧度，藝術家既保留竹根原來的形態，又刻劃出豹子的肌肉、骨骼，可謂觀竹材之大勢，再因勢利導，而得物象神韻。

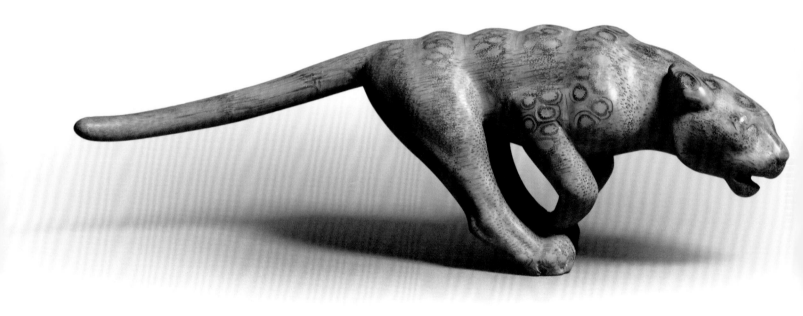

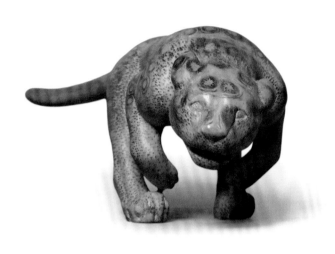
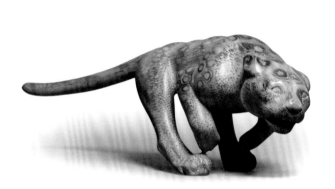

周注

此件捕捉獵豹蹤躍奔襲時，前後足此起彼落的瞬間動態，難得豹身前後左右俱見斑紋，而造型首尾一線如弓，重心只在後足，準確把握了長尾這一平衡身體的關鍵。

何注

獵豹，非豹也，乃奔馳速度最快之哺乳動物，資料顯示能於四點三秒內從靜止加速至一百公里時速，洵為動物界中之「法拉利」。

美洲豹斑空心而內帶黑點，獵豹斑則為黑色實點。竹根為空心圓斑，限於材料，無可奈何；鼻旁兩邊，恰以竹根深色外圍巧造成淚滴形長線，此則為辨識獵豹之最大特徵。

獵豹為瀕危動物，全球只餘約一萬頭，少於二百頭在伊朗，餘在非洲。

一九五七年陝西神木縣納林高兔村匈奴墓出土戰國晚期《銀虎》，雖靜止佇立，恰恰正準備奔躍之姿。湖北省博物館藏荊門包二號墓出土戰國《木虎》，匍匐蛇行，伺機而發。大英博物館藏東周錯金銀青銅躍獸（圖一三五）。三者之態，以及此獵豹，鼎足而為四矣。

豹噬鹿

竹根圓雕

二〇〇八

鹿腹直行陰刻「漢生」款、「周」字印

高9公分　底徑12公分

香港華萼交輝樓藏

豹咬噬鹿兒的頸部。兩者身體交纏成圓形。鹿兒俯伏在豹子身上，頭仰天，下肢無力地坐在地上。豹子則以前臂按着鹿身，身軀環繞，表情兇猛。豹子的面部因咬噬而擠壓，瞇起雙眼，細緻地捕捉住豹獵時的神態。竹斑處理順應豹的天然紋理。

豹子頭頂、背部、尾部的圓斑紋深色而突出，臉上的細斑點處理細膩，鼻頭較細密，雙腮較疏。鹿兒身上的梅花斑點集中在背部，打磨較深，色澤較淺，與豹尾巴上的斑紋互相呼應。藝術家在二〇〇八年兩件雕豹作品分別展現出奔豹和豹噬鹿的情態。

（另參頁五六「刻竹札記二四」：〈豔遇〉）

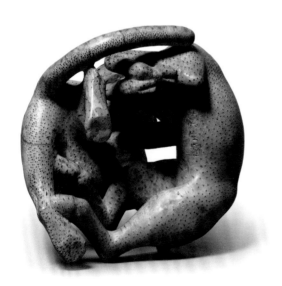

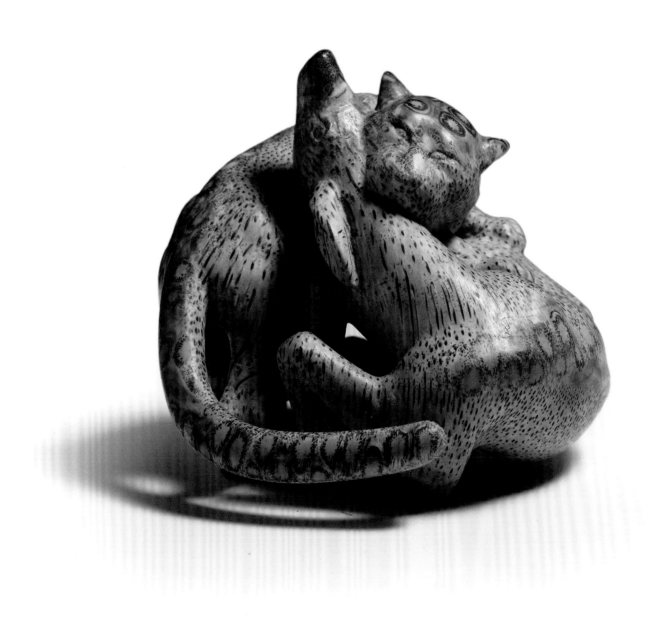

何注

漢生先生一九八二年所作《竹根圓雕鬥豹》（作品二），王老譽為：「自晚明朱漢以來，已四百年無此圓雕矣！」

《竹根圓雕豹噬鹿》實《竹根圓雕鬥豹》之姊妹作。豹噬鹿頸，彷見動脈斷裂，鮮血泉湧，實致命一擊。豹掌緊按鹿身，母鹿倒地，四肢掙扎，向天哀鳴，垂死之際，似猶呼同羣，遠離險境。此自然界弱肉強食，適者生存之景。

鹿吻用竹根斑點巧做；鹿身竹根刮去，只餘少許，隱約現梅花斑紋，而竹根維管斷層，恰成鹿身茸毛。豹身利用竹根根鬚，巧成金錢紋，豹尾孔武有力。

二○○九年夏八月，在北京首都博物館「慶祝國家成立六十周年考古與發現展覽」，見河北省平山縣中山墓出土，戰國《錯金銀銅虎噬鹿屏風座》（圖一三六），始知先生製器，其來有自。銅虎長身撓

尾，所噬鹿，大不逾虎頭，雛鹿也，虎噬鹿腹，傷而未斃，實貓捉耗子之玩「捉放曹」遊戲。紐約大都會博物館又藏有公元前三至一世紀匈奴草原文化《嵌松石鎏金銅帶鈎》（圖一三七），奔豹攫噬獵人腰腹，獵人倒臥，右手高舉長劍，未及還擊。至今歲，至茂陵旁霍去病墓，見巨型隨形石刻《人搏熊》、《怪獸噬羊》（見前言），又始知漢代銅器，皆有所本。

竹雕圍於材料，二獸需作成圓形，獸身大小相若，如西漢《鎏金豹噬獸青銅鎮》（圖一三八）及漢《錯金銀虎噬野豬青銅鎮》（圖一三九）；竹根橫斷面宜作豹斑，虎改作豹；噬頸噬腹，表達形象，截然不同，是故「應物象形，隨類賦彩」，豈獨繪畫為然哉！高手游刃有餘，自與盲目抄襲，不可同日而語。

二○○八年夏五月於周先生家得見此器，求讓而未可，越一年，先生始允割愛。

圖一三六
戰國《錯金銀銅虎噬鹿屏風座》
河北省平山縣中山墓出土
河北省文物研究所藏

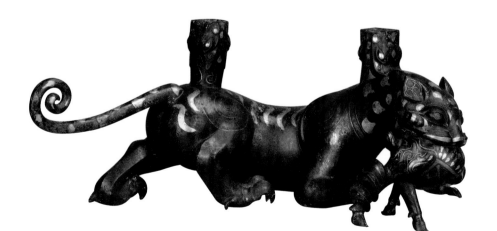

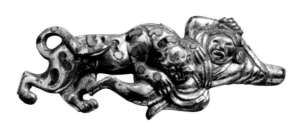
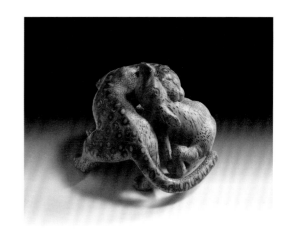

圖一三七
公元前三至一世紀匈奴草原文化
《嵌松石鎏金銅帶鈎》
紐約大都會博物館藏

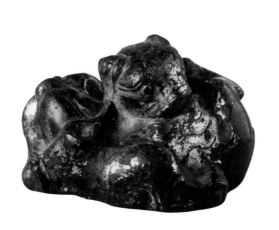
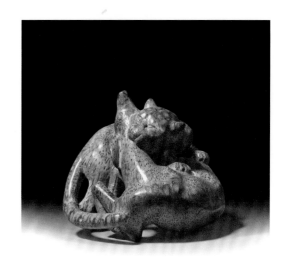

圖一三八
西漢《鎏金豹噬獸銅鎮》
紐約大都會博物館藏

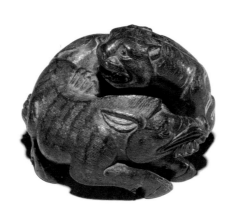
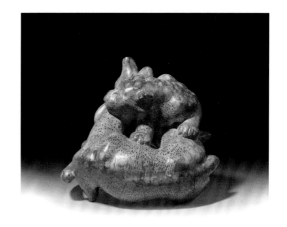

圖一三九
漢《錯金銀虎噬野豬青銅鎮》
大英博物館藏 © Trustees of the British Museum

留青

董玄宰小像臂擱

二〇〇九
長 29.3 公分　寬 10.4 公分
香港華萼交輝樓藏

本作刻劃明代書畫家董其昌的肖像。此像出於曾鯨手筆，錄於董氏《秋興八景圖》冊（一六二〇）前，描繪董氏約六十五歲時的容貌。董其昌身穿直裰，頭頂儒巾，衣服刻劃比繪畫更為立體細膩。右邊刻有兩棵松樹，其身後是山石。肖像以留青手法刻出，帽子、衣褶等地方留空竹地，營造出立體效果，腮部、眼紋等地方刻出人物的年齡特徵。松針刻得較為硬朗，松樹樹身的外皮的坑紋處理細緻自然。

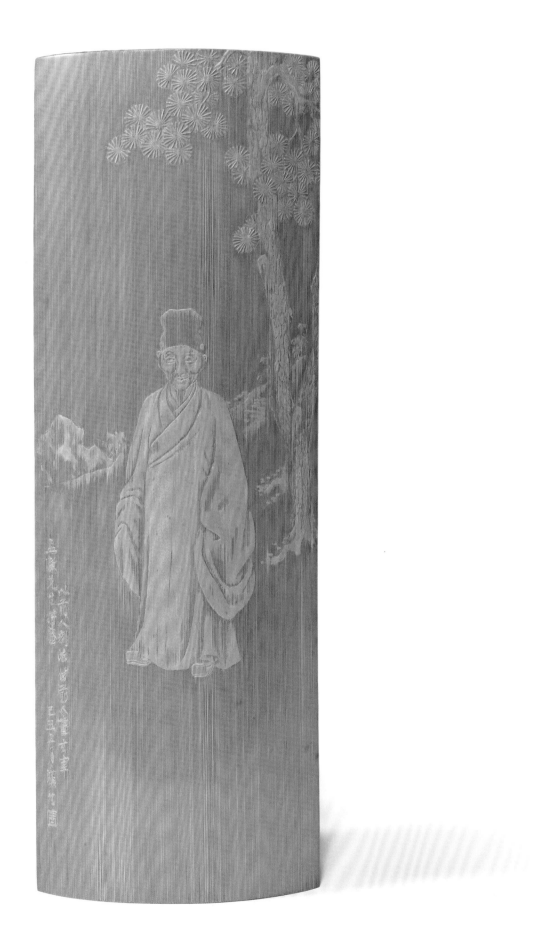

何注

此余出曾鯨、項聖謨畫本，請漢生先生所製。

靄靄老者，晉巾荔服，立於青松之下。嘴角微向上翹，似北魏佛像之含蓄一笑；又如巴黎羅浮宮藏達芬奇所繪蒙娜麗莎之嫣然，神祕莫測。竹簡左下留青刻：以前人刻法仿前人畫玄宰。

董其昌，字玄宰，號思白，諡文敏。禮部尚書，宗伯學士，名滿天下，然其書畫，多為代筆，同代人著述，已見蛛絲馬跡，現代啟功先生，更有專文〈董其昌書畫代筆人考〉（見《啟功叢稿：論文卷》）論述。

又讀黃苗子先生〈畫家的雅和俗〉（見《藝林一枝》），內引《民抄董宦事實》及曹家駒《說夢》卷二，蘇松當時民謠有「若要柴木強，先殺董其昌」。至於「今日生前畫靠官，他日身後官靠畫」，乃儕輩品評之語。

又憶大學時讀清代毛祥麟撰《墨餘錄》，有〈黑白傳〉一則，記玄宰家事，釀成案獄，牽連頗多，讀之愕然：「吾郡董文敏公，文章書畫，冠絕一時，海內望之，亦如山斗。徒以名士流風，每疏繩檢，且以身修為庭訓，致其子弟亦鮮克由禮。仲子祖常，性尤暴戾。幹僕陳明，素所信任，因更倚勢作威……」毛氏文末又加評語曰：「……文敏居鄉，既乖洽比之常，復鮮義方之訓，且以莫須有事，種生釁端，人以是為名德累，我直謂其不德矣。」

事物固有一分為二如此！

傅萬里拓

陷地浮雕

水仙烏木鎮紙

二〇一〇

長 30.7 公分　寬 8.9 公分　厚 1.9 公分

香港華萼交輝樓藏

烏木為呈深紫黑色的硬木，質地細密，木紋不明顯，雕刻頗費功夫。藝術家以烏木刻水仙，根部、根鬚以陰刻法勾勒出輪廓線條，三層外皮的邊沿細碎，包裹着葉子。四片葉子細長，以流利長刻線條表現正葉和反葉，兩葉高聳，兩葉較矮，掩映襯托。六朵水仙花俯仰得宜，呈圓形分散。深紫色有吉祥之寓意，風格清雅中帶有喜慶的意思。

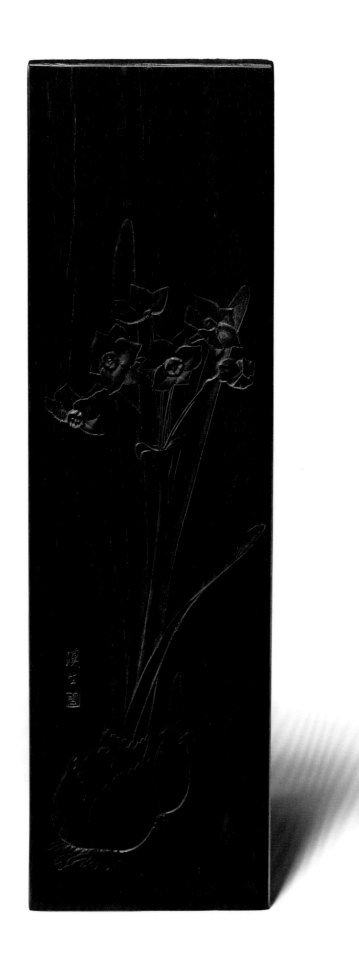

何注

余一九九七年請范遙青先生刻臂擱成對，王老提議取《竹刻》中金北樓先生刻水仙臂擱為藍本，一刻水仙，一刻自書〈望江南〉水仙詞一闋。范遙青先生改北樓先生陷地刻為留青，王老題識遂有「易陰為陽」語。

二〇〇九年夏，又請周先生「易陽為陰」，變化北樓先生本，先成畫稿示余，手姿綽約；再刻成鎮紙，同時又請傅稼生先生陰刻刻王老題〈望江南〉水仙詞，合成一對。兩者背款「孟澈雅製」及鈐印兩枚，亦為稼生先生所刻。

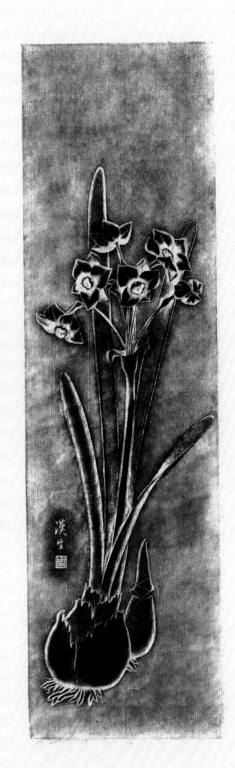

傅萬里拓

竹根圓雕

葫蘆蚱蜢

二〇一〇

底刻「漢生」款

高 7.7 公分　最寬底徑 2.8 公分

香港華萼交輝樓藏

竹根雕刻成葫蘆形，上以圓雕法刻有蚱蜢，觸鬚以浮雕之法刻於葉子上，後腿屈曲而突出。葫蘆莖援攀，葉子覆蓋其上，以陰刻法勾勒出葉紋。細點竹斑集中於葫蘆底部，並加削竹絲以強化葫蘆外皮的粗糙感。

周注

此竹根甚小，作小葫蘆約兩寸高，蒂上藤蔓向下繞至匏底，一葉搭在匏腰，葉側一蚱蜢長不足一寸，其觸鬚巧借葉面作淺浮雕。作品小巧可愛，宜作暖手。

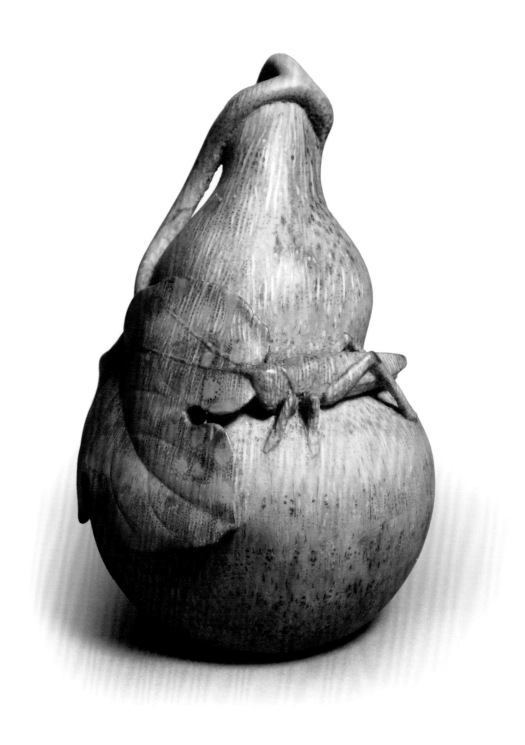

竹根圓雕

幼豹

二〇一一

右後腿內刻「漢生」款「周」字印

高8公分　最寬底徑7公分

香港華蕚交輝樓藏

圓雕幼豹小巧玲瓏，描寫小豹抓尾巴玩耍時的情態。小豹頭部渾圓，頭頂有較大的竹斑，臉部綴以小點花紋，闊鼻，深眸，身體四肢粗壯，掌部闊大，尾部粗長環繞着身體，竹絲類狀皮膚紋理。豹兒情態可愛，栩栩如生。

如同雕刻孩子的手法，作品細部不作精細的處理，使人產生觀賞上的朦朧感。幼豹肩膀、耳旁等地方的斑紋被打磨至若隱若現，手爪稍稍雕刻出指蹼，增加稚拙的風格趣味。

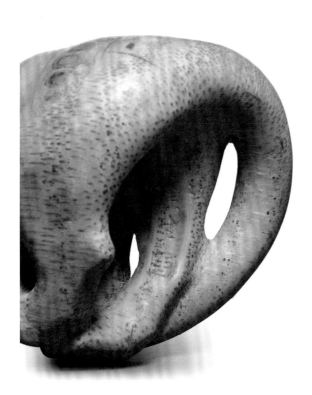

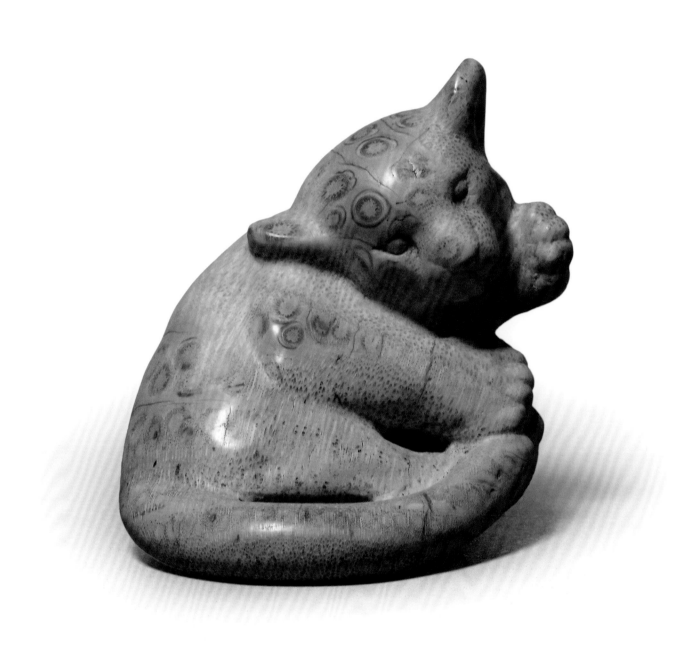

追着自己的尾巴團團轉，常常是幼獸自己找樂的一種遊戲方式。作品借此刻劃幼豹全身蜷作一團，仍抓不到尾巴時活潑可愛的動態。此件根斑與造型一如天成，揩磨如鏡，大小盈握，匑圇一團，亦宜作暖手。

何注

漢生先生一九八四年作《鬥豹》（作品二二），狀幼豹兩隻，格鬥玩耍，有雄悍之意。今之小豹，溫馴可人，不啻《獲山豬》（圖一四〇）山民後面跟隨之小犬，令人生憐愛之心。清乾隆《西園雅集款彩圍屏》，屏首烏頭門隙內小犬（圖一四二），亦可愛如小豹。

圖一四〇
《竹根圓雕獲山豬》
（作品四六）局部

圖一四一
清乾隆 《西園雅集款彩圍屏》 局部
香港華萼交輝樓藏

飛天伎樂筆筒

高浮雕

二〇一一

底「漢生」款「周」字印
高20公分　最寬底徑18公分
香港華萼交輝樓藏

本作取材自北魏石刻。三伎樂分別手持箜篌、琵琶、排簫，身穿長紗，繫波浪形長帶，飄逸於半空，體態婀娜。吹簫伎樂雙手持着排簫，左腿屈曲，腳掌朝天，雙眼修長，噘嘴，前額髮飾微隆。琵琶伎樂左手扶着琵琶按弦處，右手反彈，眼如含笑，下身屈曲，繫帶飄垂身後。箜篌伎樂側身手持樂器，腿部修長腰肢纖纖，胯部線條圓渾。三伎樂間綴以高浮雕荷花，清晰可見蓮蓬、蓮瓣，或開或合，似由空中俯仰而視，代入伎樂的視點，具有裝飾美。

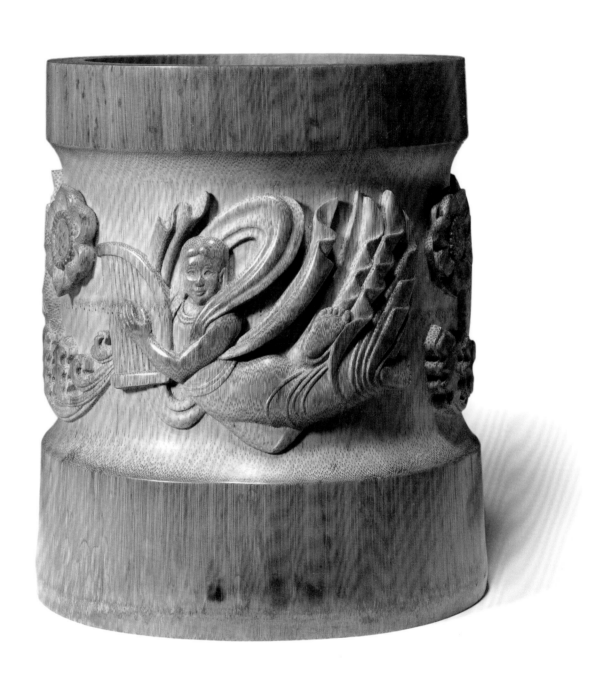

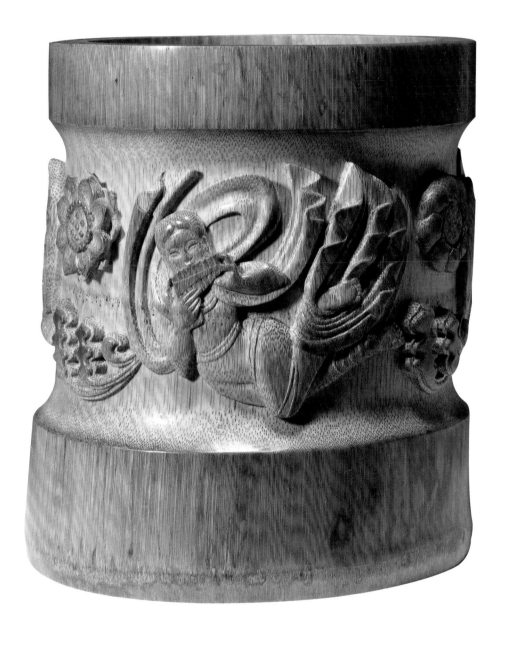

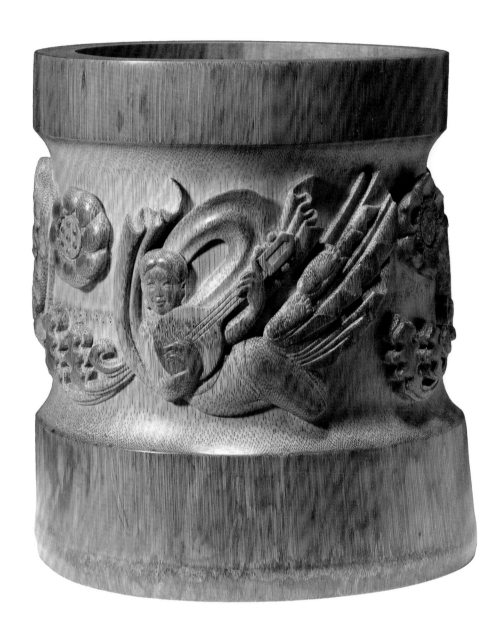

何注

余幼時，先祖母與先外祖父母壽辰，一年三次，每在香港太白海鮮舫設家宴，舫內壁上，見有仿敦煌飛天高浮雕數種。及二十世紀九十年代，於倫敦維多利亞與阿爾拔博物館，見北魏石刻飛天，反彈琵琶（圖一四二）。後又見青州龍興寺遺址出土北魏佛像背光，伎樂飛天羅列，氣勢不凡（圖一四三）。紐約大都會博物館藏公元二至三世紀印度石雕《美人魚伎樂》（圖一四四），由左而右，手持拍板、箜篌、排簫、鈸、簫、琵琶等，則為我國飛天伎樂之祖本矣。敦煌研究院趙聲良先生著《飛天藝術：從印度到中國》，對飛天源流播遷，縷述詳備。

二〇〇八年於漢生先生府上，見有大筒材。兩年後，忽有靈感，遂具函附上倫敦及青州飛天照片，求刻竹筆筒。先生覆函曰：「此器似不

宜大量鏟地，否則必改器形變瘦，失卻大竹外觀之張力與氣勢，因擬將飛天圖案集中於筆筒腰部作一圈陷地深刻（如古埃及、古中國摩崖石刻均有此作法），其上下天地頭保留原材不動，雖仍為高浮雕卻不致傷材，亦較能體現石刻原作的拙味。」余欣表贊同。

一月後漢生先生又附上三個飛天初稿，一彈琵琶、一撥箜篌、一吹排簫；蓋以為兩個飛天，一組相對，「不如前後相隨可循環往復觀賞（見作品展開圖）。再者，原圖飛天多為佛像之背光式的連綴飾，單體較為短小，故參照當時建築藻井彩繪中的飛天略為改動，衣紋則在『彈琵琶』一式基礎上力求形式的統一。另外，三飛天亦不宜排列過密，故又間以魏晉常見的蓮花紋、雲紋，力求畫面有些主從相屬的層次感。」余又以為蓮花三朵，似應略有變化，遂提供唐鏡蓮紋、敦煌唐窟藻井蓮紋，終成今器。

筆筒設計，漢生先生捨易取難，用兩節竹筒成之，「旨在以雕刻化解器身之節環，故刻時節內竹絲上下俱反順為逆，須時時小心變換用刀方向，此亦前人所以不用有節之材的原因，加以畫面繁複，自也較費工費時。」漢生先生函語，可見箇中甘苦。獅子搏兔，信是先生力作。

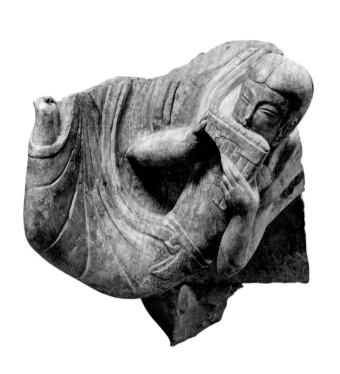

圖一四二
北魏石刻飛天反彈琵琶
倫敦維多利亞與阿爾拔博物館藏

圖一四三
北魏伎樂飛天
青州龍興寺出土（青州市博物館藏）

圖一四四
印度石雕《美人魚伎樂》
紐約大都會博物館藏

竹根圓雕

獲山豬

二〇一二

器底橫膈正中三行直行陰刻「七十而後漢生」款、陽文「周」字長方印

高 13.5 公分　最寬底徑 13.5 公分

香港華萼交輝樓藏

兩獵人互相在肩膊上頂着竹杠，前臂相扶，赤足撐在地面，竹杠下倒掛着一隻山豬，體胖如人。一人頭頂帽子，身穿背心，褲管捲起，另一人光頭，身穿短褲，兩人皆因收穫豐富而笑逐顏開。藝術家又在他們身後雕刻一隻擺尾小狗，下以不規則狀示石頭，並有野草在左右側作為點飾。人物身體壯碩，藝術家刻意縮短人物的身長來突出野豬龐大的形象，突出主題。

藝術家有意試驗傳統外的竹根刻法，在一隻竹根中雕兩個人及一頭動物。豬的身體上下為空心，兩人並攏，作環抱狀，實為竹材連接處，兩雙足下為支點，整體是實心，採用敞腹式雕成。豬腹裏又為空心，以外皮包裹遮掩，為藏腹式的雕法。從本作可見藝術家不斷地試驗竹材的各種應用方法，大膽打破竹根的各部分空間，利用藏與現，增加竹根雕刻的各種可能性，也見出藝術家因材施藝，觀察細膩，靈活變通，想像力豐富的藝術創作特色。（另參頁九三「刻竹札記四六」：〈再請先生點評〉）

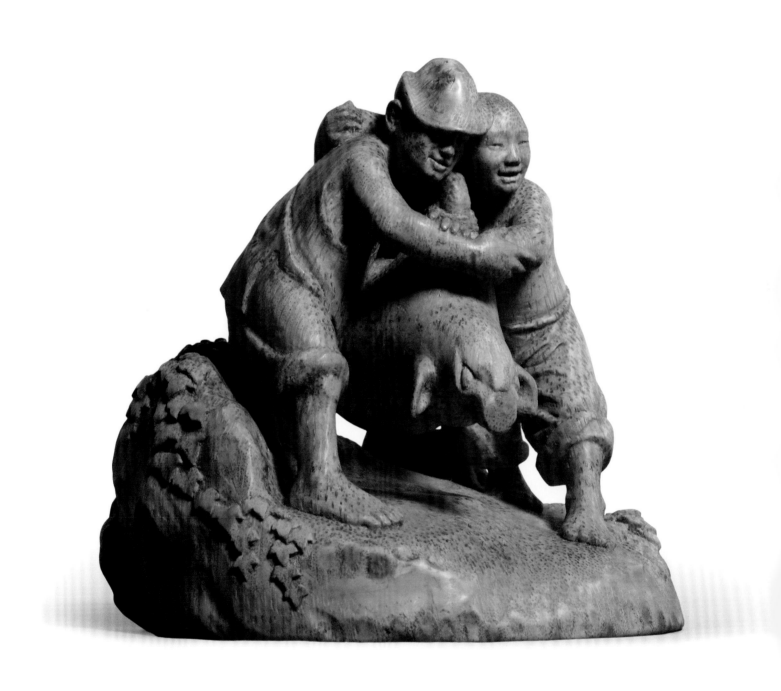

周注

記皖南山區一瞥，兩山民滿面喜色，抬一山豬下山。當地為適應山地活動，所用之杠極短，兩人必須交臂抵肩，一手緊托杠端，一手緊扣對方手腕，隨時防備腳下不測，此情景自非山外所能見。

竹根整刓的圓雕，凡刻兩個以上人物，多須將竹材空心打破以便於造型，如《猜拳》（作品三〇）。而此件巧借山民的這種劵作方式，將竹刻的空心藏進山豬的腹中，其位置高低左右，用刀深淺之拿捏，恰到好處。（另參頁九三「刻竹札記四六」：〈再請先生點評〉）

何注

香港雖為國際都市，彈丸之地，甫離市區，即有海灘山林，野生鳥獸，往往可見。宋畫之麻雀、斑鳩、白頭翁、喜鵲、鴝鵒、藍鵲，固為常客；鷺鷥、貓頭鷹，俱有寓目。至於山豬，宅外山坡，亦見蹤影。

余初見此，以為德國十八、十九世紀麥森（Meissen）瓷塑。及讀周先生注，始知皖南地方特色。此件三百六十度，皆為看面，真可謂面面俱圓。

辛幼安詞：「少年不識愁滋味，愛上層樓，愛上層樓，為賦新詞強說愁。」未歷愁苦，難以下筆；未至皖南山區，難成斯器。「讀萬卷書，不如行萬里路」，亦於竹刻見之。

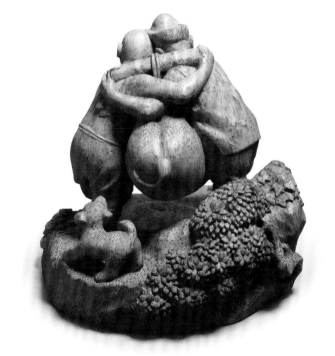

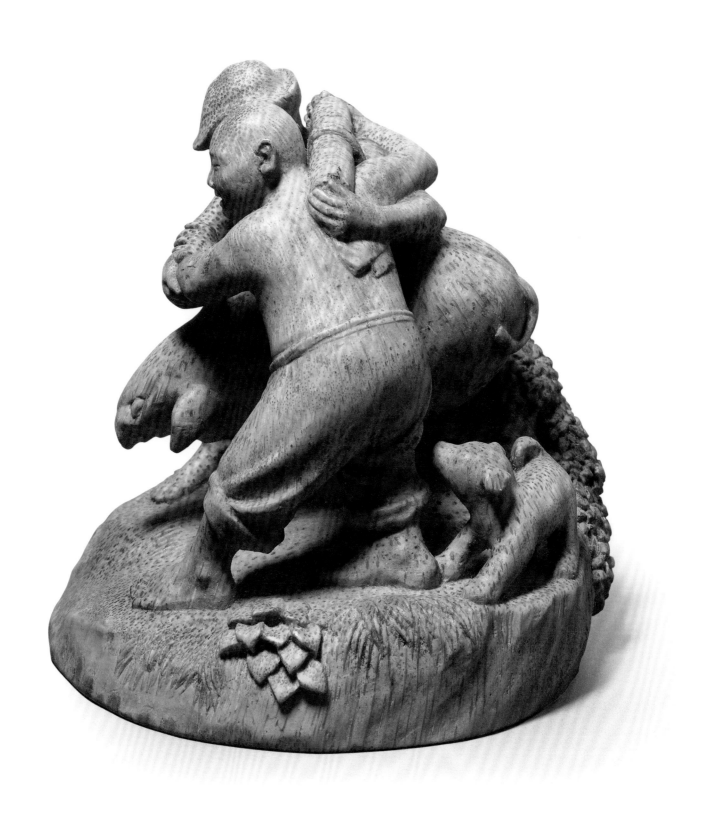

竹根圓雕

鶯鶯夜焚香

二〇一三

器底正中橫膈磨平處直行陰刻「七十而後漢生」款、陽文「周」字長方印

高16公分　最寬底徑14.5公分

香港華萼交輝樓藏

雕刻《西廂記》故事中崔鶯鶯焚香拜月，與張生歌詩相和，互通情意一幕。崔鶯鶯與紅娘站在太湖石前，鶯鶯身穿長袼，額梳高髻，微微低頭，意態嬌憨，花几上置有香爐，紅娘頭梳小髻，手持器皿在旁侍候。張生在石後窺看洞間，頭戴儒巾，躬身背手，長衣筆直，與扭曲不平的太湖石形成對比，突出形象。石下置有菖蒲野花，點飾環境。藝術家營造了清幽的環境，巧妙地以一巨石隔阻男女雙方，又留有小洞，突出「窺視」的主題，使傳統的小說故事賦予藝術性重現。

藝術家嘗試在圓雕內表現兩個空間：一面是崔鶯鶯與紅娘之空間，另一面是張生的空間，中間採用太湖石，把兩個空間阻隔開。石中的空隙亦為竹根中空心之處。張生在石後張望的動態，使觀者的視線隨之望向另一面空間，將之連結。竹皮一部分留作人物雕刻，另一部分留為假山之用。藝術家借用《西廂記》故事，引入情節，通過竹根空心與實心的佈置，使故事得以展開，引人遐想。詳情可參藝術家〈再請先生點評〉一文（頁九三）。

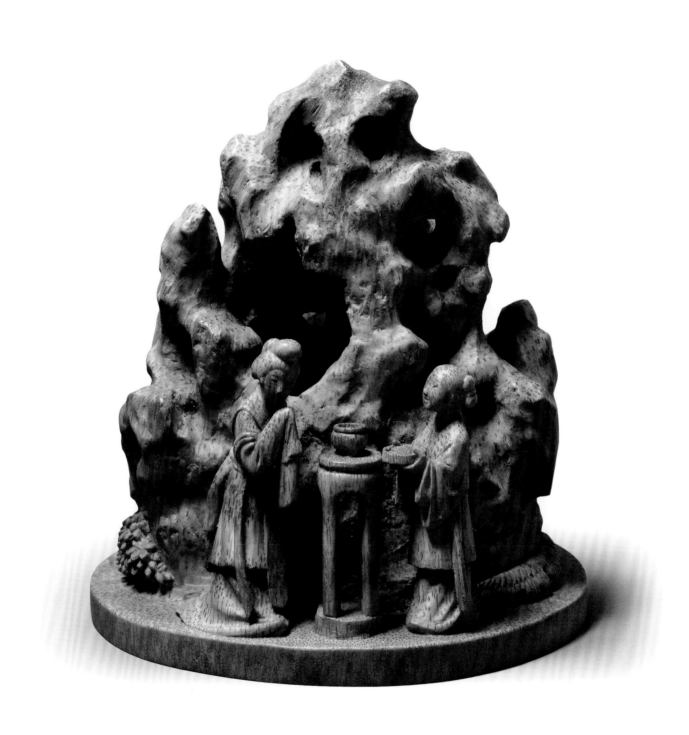

周注

　　傳統圓雕受制於材，多以單個形象出現，而對常見於筆筒、香筒上既有人物、場景，又有故事情節的題材，往往不敢問津。

　　此件不同，題材由明版《西廂記》木刻插圖而來（圖一四五）。作品藉刻一中空的假山，輕易化解了竹材空心的制約，從而將鶯鶯、紅娘與張生分別刻在假山前後，合情合理地展開了劇情，信是圓雕表現形式上的一個突破。

何注

　　《西廂記》，金聖嘆所批「天下六才子書」之一。鶯鶯夜焚香，乃第三章「酬韻」中之一節。

　　湖石假山玲瓏，前置四足香几，上承圓香爐，紅娘手擎漆盤，內盛線香；對面一人，「容分一臉，體露半襟；颦長袖以無言，垂湘裙而不動。似湘陵妃子，斜偎舜廟朱扉；如洛水神人，欲入陳王麗賦。」則鶯鶯是也。

　　「太湖石畔，牆角兒頭」，張君瑞戴巾垂幘；手盤腰後，面龐着刀不多，即已神氣活現；探首於石際斜窺，恰見鶯鶯之側面，此張生平生第二次見鶯鶯也。

　　竹刻之外，其時也，「夜深人靜」，其地也，「月朗風清」，彷見「玉宇無塵，銀河瀉影，月色橫空，花陰滿庭」，真箇園林勝境。

　　竹刻之內，此情此景，可以有二：一、鶯鶯對紅娘云：「將香來！」之一刻，尚未上香也。二、頭、二炷香已上，剛上第三炷香，而鶯鶯「良久不語」，耳畔如聞紅娘曰：「小姐為何此一炷香每夜無語？」。

　　竹刻場景之後，張生高吟絕句：「月色溶溶夜，花陰寂寂春，如何臨

圖一四五　明版《西廂記》木刻插圖（局部）

皓魄，不見月中人。」至鶯鶯和韻

「蘭閨深寂寞，無計度芳春，料得高

吟者，應憐長嘆人」，則焚香一節之

下場白，亦彷聞爐中之餘香嬝嬝也。

《西廂記》可見倫敦維多利亞與

阿爾拔博物館藏元《青花梅瓶》（圖

一四六）。一器而前後有景，亦見清

乾隆三十八年（一七七三）蘇州玉

工所製和闐白玉《桐蔭仕女圖》（圖

一四七），器取製玉碗後餘料，作成半

掩月洞門，門內門外，各有人相互呼

應。

圖一四六

元《青花梅瓶》

倫敦維多利亞與阿爾拔博物館藏

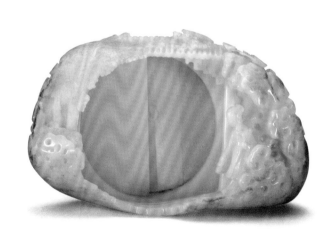

圖一四七

清乾隆《桐蔭仕女圖》玉雕

北京故宮博物院藏

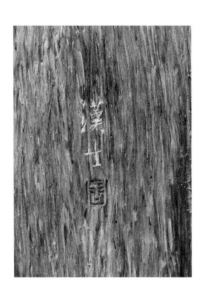

圓雕

沉香來蟬筆筒

二〇一三

高 22.2 公分　最寬底徑 17.5 公分

香港華萼交輝樓藏

沉香木製來蟬筆筒意態清幽，在筆筒間細緻地鑲上竹刻的蟬，高浮雕中以陰刻雕出蟬的細部，栩栩如生地表現出蟬翼的質感。沉香木具有獨特的味道，適合用來表現夏日氣氛。

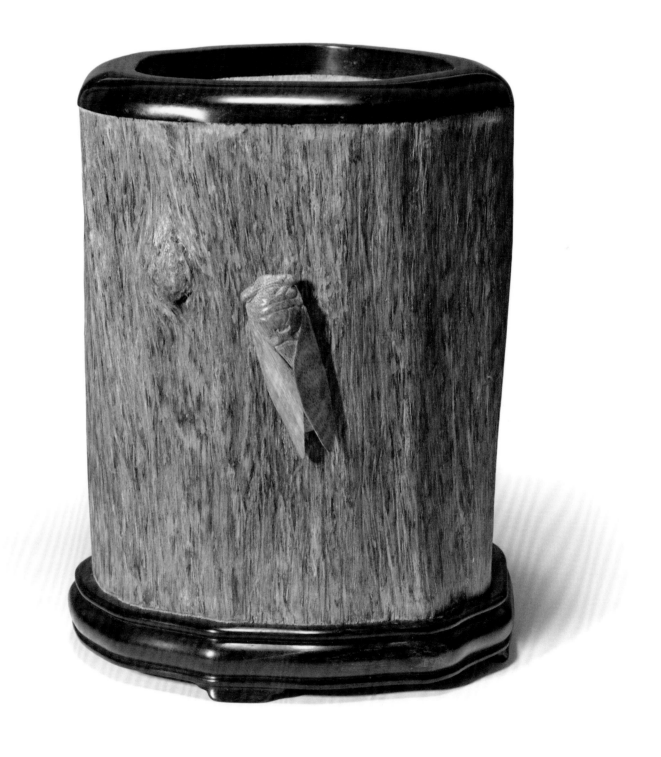

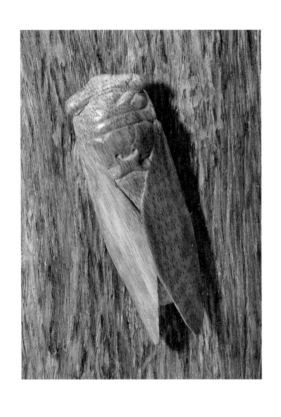

何注

二〇一二年買得新製沉香木筆筒，大段沉香挖成，外圍隨形如樹幹，原擬請漢生先生刻梅花一枝於其上。二〇一三年三月攜筆筒至先生府上，見竹蟬一隻，謂將鑲於鎮紙。翌日再訪，已見先生將竹蟬貼於筆筒上，曰：可用小榫嵌蟬於筒壁，筒背刮平，刻詩一首。何如？余對曰：佳妙！

旬日後，先生見示自題五絕：

凌高日作琴，一蛻亮清音，

落我伽南木，悠哉為誰吟？

余以為「作」易為「奏」，「亮」易為「發」，或更平易近人。將原作與拙意請教董橋先生，董先生以為拙意尚可，用首兩句而不必節外生枝。蒙漢生先生用漢隸銘刻。底款「孟澈雅製」及敝印兩枚，為稼生先生所刻。

傅忠謨先生佩德齋舊藏漢代《玉蟬》三例（圖一四八），形象簡練。又有漢蟬（圖一四九），較為寫實，與本件竹刻相似。明代《金蟬瑪瑙葉》（圖一五〇）、清代《竹雕葡萄寒蟬洗》（圖一五一）與清代《象牙玳瑁小蟬》（圖一五二）均有異曲同工之妙。

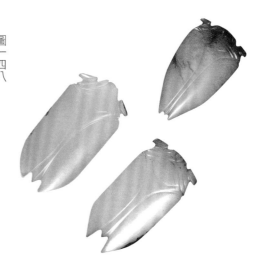

圖一四八
漢代 《玉蟬》 三例
傅忠謨先生佩德齋舊藏

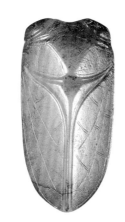

圖一四九
漢蟬
傅忠謨先生佩德齋舊藏

圖一五〇
明代 《金蟬瑪瑙葉》
南京博物院藏

圖一五一
清代 《竹雕葡萄寒蟬洗》
北京故宮博物院藏

圖一五二
清代 《象牙玳瑁小蟬》
香港華萼交輝樓藏

我不稱他「竹刻家」，
這三字似乎容不下他。
「工藝美術學家」或許合適一些。
他畢業於廣州美術學院，
三十年來，採訪調查，
創作設計，撰寫編輯，
經營管理，有古有今，
或土或洋，什麼都幹過，
而且幹的都是工藝美術工作，
竹刻只是業餘愛好而已。
——王世襄〈兼善繼承與創新——介紹周漢生竹刻〉

卷三

刻竹訪談

戴淑芳

一、周漢生與竹刻藝術

本訪談旨在從宏觀的角度記錄周漢生先生從藝三十多年的經驗，從中可了解到周漢生創作竹雕的原因、他在創作過程中的思考、關於竹刻的技法及藝術特色，以至於對竹刻藝術的評賞、發展與傳承等各方面，他都有深刻獨到的觀點。這些資料不僅有助深入賞析其作品，更反映了當代竹雕藝術史的狀況一隅。

從事竹雕創作的緣起

周先生好。你的大半生都在從事竹雕藝術，為何會選取了這種藝術媒介？

一九七九年，我與王世襄先生開始了書信聯繫，他的第一封信就鼓勵我在竹刻圓雕的繼承方面努力。他的舅父金西厓先生是多年從事竹刻的名家。金西厓先生晚年在總結自己一生刻竹的經驗之後，痛感竹刻作為一種立體藝術，竟正在被書畫等平面藝術所代替，甚至變成了書畫的附庸，因此產生了重振傳統竹刻並恢復其立體藝術屬性的想法。

王老整理了《竹刻簡史》，總結竹刻由興盛走到衰落的歷史，認為明清時期竹刻的繁榮，很重要的一個方面就表現在圓雕、浮雕、透雕等各種雕刻形式的百花齊放。但清中期以後，竹刻的發展方向轉變了，以模仿書畫為時尚。以立體藝術來模仿平面藝術，必須

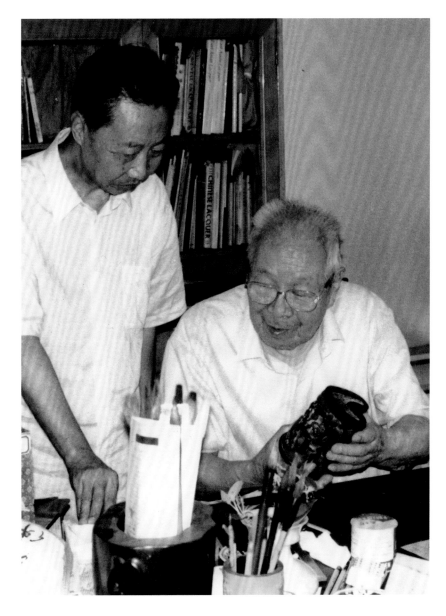

圖一五三

王世襄先生（右）與周漢生先生（左）

放棄立體藝術固有的表現語言，放棄光影，結果把竹刻從一種立體藝術變成了平面藝術，雕塑不成雕塑，自然會走向衰落。要不是經此一波折，清朝中期仍有一些專門從事圓雕的人，如專以三寸竹為人寫照的張宏裕等，我在〈山木耶？城市耶？〉（參頁六四）一文中也談過這個問題。中國文人一直面對着兩條路，一是走往山林，還是要走回城市，這是他們人生價值觀的選擇。唐英直到暮年還在思考這個問題。到清朝末年時，天津的泥人發展起來，剛好造成鮮明的對比：竹刻走下坡路，而泥人走上坡路。那時竹刻已多為留青、陰刻，浮雕已罕見，圓雕更瀕臨絕跡。張宏裕給人家寫真、天津泥人張的出名，都是由於整個社會風氣都趨於世俗化了、藝術向下層轉移的緣故。竹刻準備跟着這世俗化潮流走的時候，偏逢文人審美追求的轉變，拉了竹刻的後腿，使之與世俗化的潮流背道而馳。從此把表現書畫的筆情墨趣當作最高的價值追求。泥人與竹刻正好處於發展的兩極，泥人得以持續發展，而竹刻卻走上衰落之路。

那時候從事竹刻的人多嗎？

從業的不少，只是在文人的審美趣味為主導下，多無以為繼。例如過去竹刻山水，多以表現北宗畫風為主，這是明末清初的風氣，清初以後，四王出現，開始崇尚南宗畫風，竹刻也開始講究筆墨的趣味。

那浮雕就不太適合用來表現了。那繪畫中的皴法也有影響嗎？

不適合了，原來浮雕是更適合表現大山大水的，也便無用武之地了。北宗山水皴法如斧劈皴，在浮雕中表現為一塊塊不同的面，眾多的面構成了山水的整體。崇尚南宗就不同了，皴法在竹上不再用來表現面，而是再現紙上的筆墨痕跡，這就只能是陰刻，只能是平面的東西。

都是先有稿子的嗎？

有些人有的，先畫下來，再對着稿子去刻，以後就出來了「以刀代筆」的說法，實際上就是把再現紙上的筆墨痕跡視作最高的追求，當然都是平面的東西。直到金西厓提倡恢復竹刻為立體藝術，王老又整理了竹刻簡史，特別寫信給我，指出竹刻應往圓雕的路子上走去的方向，但技術卻已漸沒有了，金西厓亦已年暮。我則剛從合肥的工場（按：周漢生其時擔任合肥工藝美術研究所所長）出來，已耽誤了好多年，正想幹一點事兒，適逢王老給我寄來書信，鼓勵我在竹刻圓雕這方向下功夫，繼承這種藝術，這一幹，就大半輩子。

很有意思，王老的啟發起了很大的作用。

是的，王老那封信可以說是點燃我刻竹熱情的火種。

選材構思源於生活

你的作品題材很有趣，生活的味道很重，你有創作一些動物的題材，例如早期有《鬥豹》、《孔雀》、《刺蝟》，後來又有《麻雀》、《醉猴》等作品，這些動物作品相比傳統題材更賦有作者對物象的觀察和感覺，你是怎樣去選擇題材的呢？是因應材料，還是生活上某些機緣的觸發？

沒有一件是預先想刻一個什麼，然後再去找竹材的，都是拿到竹子以後，看到材料，才去選擇題材。要看材料本身適合刻些什麼東西，譬如刻一個動物，看材料決定刻兇猛或溫順的動物。

我所刻的作品當中有些母子題材的動物，如《母子鴛鴦》、《母子企鵝》，把動物

擬人化，都賦予一定的人情味在裏面。因那時候女兒還小，我帶着她，她那時到美國去了，就我們倆過活，但我要上班，後來她上學了，有時交給同事的家屬照顧，到帶不了就送回老家，交給我姐姐來照顧，大姐帶一段時間，二姐帶一段時間。她小學六年上了七個學校，我照顧不了她，心裏很對不起她，很想作出補償，這種心情無形之間會帶到創作中去。

我明白了，在你所創作的動物題材中，包含了很多你的心情的抒發，與一些傳統的題材，例如歷史故事等很不一樣。

對。說到傳統，一定要據具體情況具體分析。在工藝美術中，許多被視為傳統工藝的東西，實際上是一種手工生產的工藝模式，所謂師傅帶徒弟口傳心授的傳承往往也是一種工藝模式的傳承，一個傳統題材的佈局、造型，甚至臉形五官都有一套固定的表現模式，幾代人傳承的都一個樣，所以它就沒有個性了。漢代有個「漢八刀」，一件作品只需要八刀，人物是八刀，鴿子也是八刀，玉蟬、玉佩或玉蠶等葬玉都是八刀，所以起個名字叫「漢八刀」，它的形式很簡練，按照現在的說法工藝設計的效率很高，但是卻千篇一律。

所以你特別着重利用竹刻來表現個性化的內容。

應該是這樣的。如果你把竹刻當作一個藝術表現形式、當作藝術創作來看待的話，肯定是跟搞雕塑、畫油畫是同一個道理，對吧？藝術創作不能流水作業式做出來。王老到台灣去講授竹刻，講完以後，我問他台灣那邊有沒有竹刻？王老回答台灣沒有竹刻，他說：「我對他們說，你刻的東西從來沒有兩件是一樣的。他們說，那是真正的藝術家。」如果沿襲着「漢八刀」的思維，東西就都會沒有個性。

對，從規範入手，練手是可以的，但若用在創作就不行了。

有如《芥子園畫譜》，很多東西都規範化。

竹雕與木雕的淵源

內地像你一樣從事圓雕創作的人數也不算多？

其實也有人在做，只是不出名。我在〈木匠〉（參頁六三）一文裏也談到了，內地現在陸陸續續發現齊白石早年當木匠時的作品。

我之前翻到文物出版社出版的圖錄，搜集了好多他早年的竹雕作品，而且雕刻得蠻精的，可說明「竹木共生」的問題嗎？

我想說明的道理是：有了木雕才有竹雕。木雕上運用的技術用來雕刻竹子，那就成了竹雕。

你提及雕刻竹子有順絲與逆絲的關係，在這方面是否和木雕不一樣？

竹、木都有順絲、逆絲的問題，但在竹材上顯得特別突出。木匠若要將一塊木板劈開，也要先看順逆絲的關係，不能逆絲，不然木板就會歪斜。竹雕中的圓雕、浮雕、透雕、鏤雕可以說都是從木雕中帶過來的。《考工記》記載了周代各種各樣的手藝人，裏面有「梓人」，即「木工」，是冬官裏設立的一個職位，但沒有「竹人」之稱。有專門的木工，沒有專門的竹工。那竹製品是誰來製作呢？恐怕都是木匠來做的。

即是沒有很嚴格地區分木與竹的工藝門類？

先秦、戰國時期的一些漆器，有木胎與竹胎，木胎較多，竹胎較少，做胎的工種也是由負責木工的人去製作，竹胎也應是由負責木工的人去做。所以竹木胎的製作屬於同一個工種，過去是竹木不分開的。

「竹人」的說法要到《舊唐書·音樂志》中才出現，但那是專指演奏管樂的樂工，不是做雕刻的。專搞竹刻的「竹人」在什麼時候出現呢？要直到竹刻真正形成為一種專門藝術之後。過去在竹器上面刻烙一些花紋，蚊帳桿也烤一些花在上面。那是早期實用竹器上的簡單紋飾。到了明清時期，整個中國工藝美術就開始分化，實用與欣賞的分開兩個方面發展。在出現這個分化之前，沒有竹刻這個意識。分化以後，欣賞性的東西出來，才形成竹刻藝術，從實用竹器中分化出來了。它的標誌是圓雕的出現，專門供人欣賞，沒有實用價值。

那竹刻衰落的時候，恰恰是不再需要木匠活，圓雕、浮雕、透雕都被冷落，只剩下留青、陰刻這些表現書畫的東西。有些從事竹刻的人不會畫畫稿，便請書畫家幫他寫、幫他畫；寫字畫畫的又不會木匠活，你叫他畫圓雕、浮雕他畫不出來，但卻要求刻者把他在紙上的筆墨趣味都在竹上刻出來。所以一些從事竹刻的人便變成了單純的刻工。竹刻成了再現書畫的工具，自也成了書畫的附庸。竹刻藝術的獨立性自亦不復存在。

竹刻亦有一個特性，你在〈暖手〉（參頁四四）一文中也提及，就是能夠把玩的。在創作時可能亦考慮到這個功能需要而重視作品的組織、把握時的手感等問題。這也會在創作時考慮在內嗎？

會，一般就是先考慮作品的大小。大的通常是擺件，放在桌上欣賞的；小的可拿在手上把玩的，可從多方面去考慮，例如它的面面觀，顛來倒去時都有東西觀賞。其實不光竹、

木雕是這樣，明代瓷器的彩繪，也發明了「過枝」的手法。例如把原本畫在碗外的花紋，從外壁跨到內壁去。用這種過枝的手法來描繪，觀者不論從哪個角度都能欣賞到碗上的紋飾之美，這跟竹刻的道理是一樣的。而明代特別講究這種觀賞的趣味，講究生活的藝術。

竹刻藝術的發展與傳承

你認為當代的竹人在生活上或創作上面對什麼問題？跟古代的竹人的生存方式有什麼不同嗎？

基本上是一樣的。都分兩種，一種逐漸走向產業化，另一種是仍照着手工的舊路在做。但說是手工藝術，真正進行藝術創作的卻不多，都是好賣的就多做一些，仍是沿襲着一種手工藝品的作坊式生產。

那你認為市場化的問題怎樣影響到竹刻藝術的發展？

王老有一篇文章〈試談竹刻的恢復和發展〉，他很早就提出，竹刻要與時並進，要跟上時代生活節奏的變化、審美情趣的變化，要嘗試創作一些新品種。但這工作現在做得跟不上。例如常州留青現在是國家的非物質文化遺產，但也不能固步自封。王老就一再提倡竹刻技法的多樣化，提倡適應時代的生活變化，去設計新的產品，這是擺在眼前最迫切的問題。

我原想寫一篇文章談論這問題，如明朝朱松鄰善刻婦女所用的髮簪，時人乾脆把髮簪的名字叫做「朱松鄰」，所謂「玉人雲鬢堆鴉處，斜插朱松鄰一枝」就是講這髮簪。後來這種髮簪不再流行，它就被淘汰。還有過去的香筒，以透雕製作，如朱小松的〈劉阮入天

臺香筒〉，放在書房裏、客廳裏燻香；後來燻香的生活習慣不存在，香筒也就被淘汰了。現在又有兩樣面臨被淘汰的東西：一是臂擱，我認識一些搞書法的朋友都不曾用過，甚至不知道臂擱是做什麼用的；就連書法家也不用，那臂擱還用來幹什麼呢？還有一樣是筆筒，現代的辦公室，在大班桌、梳化旁放一個筆筒插筆配不來。還有些人乾脆買大理石、水晶等現代材料的文具。人們用慣了這些東西，習慣了這些環境，審美的習慣隨之轉變，也比較傾向使用西化的、抽象的東西。

這當中有外來文化的影響嗎？

有影響，尤其在當代比較突出。但人們是否接受是另一回事，最重要的問題在哪裏呢？很多平面雕刻技法要靠筆筒、臂擱這類形式去表現，現在製作留青、浮雕的主要載體就是臂擱和筆筒，這兩個東西如若被淘汰、不再為人使用的話，那將是皮之不存，毛將焉附了。

江西有一個地方叫銅鼓，出毛竹。當地人把毛竹產業化，除了用毛竹做電腦鍵盤等現代工業品外，還用竹筒來做保溫杯的外套，上面也刻點花，應用浮雕、陰刻等，給竹刻找到另外一個出路。這條路行不行，我們暫且不下定論，但人們的確是在想辦法、動腦筋去尋找竹刻能用武之地。否則，一旦連臂擱、筆筒都沒有人要，就威脅到業者的生存，這是個大問題。

所以要發展的話，還是要思考一下怎樣做？

現在是走兩極，一方面要搞市場經濟，另一方面又要搞非物質文化遺產，似乎只要每年投放點錢去支持，就可以把遺產帶動起來。文化傳承哪有這麼簡單？現在很多人認為，單純以行政方式去支持是沒有辦法傳承文化的。有一回《紫禁城》雜誌做了一個關於竹刻的採訪，每個

受訪者都被問及這個問題，我的回答是：竹刻這東西能否傳承，我並不擔心；文化傳承的關鍵是國民的文化質素，這就是文化傳承的土壤。只要環境適合，文化自然會發展起來。

你在課堂中也會向學生介紹竹刻這個藝術門類，在教育方面還可以做些什麼工作嗎？

我寫過〈開竹刻課〉（參頁七三）。我示範完把東西往桌上一放，大家看了看都懂得做，圓雕、浮雕、透雕的都有，才一個月的課程。為什麼人家一個月就能學曉呢？一個月就學得懂是因為這些學生本身學習美術專業的時間已經很長，從學畫畫、雕塑開始，早就知道什麼是浮雕，什麼是圓雕，已具備一定的造型能力。所以王老對開竹刻課的方式很感興趣。

就是説，有多種藝術根底的人學起來會相對容易一些？

當然是這樣，竹人的質素應該是全面的文化素養，決不單單是個技巧問題。其實很多工藝美術的技藝是相通的，只是媒介不一樣。

現在申遺也有點像「一陣風」，在體制下，由省到縣、市都是按章辦事。地方相互攀比，相關部門把立項當政績，可能根本不了解那個項目是什麼回事。我給你講一個笑話。

清代時有一位蕪湖人湯天池，是打鐵的，他把鐵打成畫，令安徽「蕪湖鐵畫」從此聞名；於是當地政府就把這項工藝申請成為全國的非物質文化遺產項目。不過，這邊蕪湖剛申報了，那邊合肥也跟著申報，叫「合肥鐵畫」，這個「鐵畫」是什麼回事呢？就是把餅乾罐子的鐵皮用來剪成人像，然後把人像貼到木板上，刷上黑漆，就叫「合肥鐵畫」。昨天才發明的，今天就成了「非遺」。所以「一陣風」的行政方式，總不免數量濫、質量低，不幾年又不免「一風吹」了。

如何看藝術的雅俗好壞

剛才我們談到「世俗化」的問題，可否談談你對於竹刻「雅」和「俗」的理解？

「世俗化」不等於庸俗。世俗文化在過去也有很多經典，如《牡丹亭》也屬於世俗文化，《杜十娘怒沉百寶箱》等都是明朝世俗文化中的一部分，但它們都不俗。王老曾在信中評價我的《夏閨》時說：「尤其重要的是，是大家閨秀。俗手容易刻得格調不高，即使俏麗，亦不足取。」說明作品的「雅」和「俗」會直接反映出作者審美取向的「雅」和「俗」。

怎樣去分辨一個竹刻作品的好壞？

這很難簡單用一兩句話來講清楚。一般來說，大家都覺得好看的、好玩的、喜歡的，那應該是好的。例如比例五官做得大家都能接受的。再提高一步來說，欣賞的方面要多一些，欣賞它好的形象，看起來舒服，繁簡是否得宜。再看就是創作者利用材料的方法，是否用得恰到好處等等。

例如你刻《麻雀》時利用了竹根的紋理來表現麻雀的特徵，突出對象的主要部分。

對，分析竹雕作品時很難離開材料來講，我的作品跟其他作品的最大區別，大概也就是在用材上，我花了大部分精力在思考如何用材，從開始構思的第一步就是選材。王老就說過文章本天成，看到材料就會想到它生來就應該雕出的東西，你看不出來，他看出來。構思得好，就包括用材料用得好，都要講究。我有篇〈前人圓雕作法三種〉（參頁二），我敢說此前還不曾有人這樣提過。歸納出來以後，才能把這些方法融會貫通地使用。三種方法包括藏腹式、敞腹式和無腹式。藏腹式最困難，敞腹式相對容易一些。如我創作《醉

猴》，酒醒是藏腹式，空心包在裏頭，兩頭猴子就運用敞腹式，打破橫膈空間，猴腦袋又是藏腹式，頭頂中間也是空的，把三種方式掌握好，然後融會貫通，交互使用，不然不可能創作出那麼多造型來。

選取竹材

你在文章中也談到採竹根的經驗，竹根是藏在地下看不見的，可以談談你是如何獲得、選取材料的嗎？

這不需要怎樣選，因為看不見竹根，就從地表上看有沒有爛掉。在安徽，跟浙江不一樣。浙江人把竹子砍掉以後，把竹根挖起來，揀出坑裏的石頭，再用其他地方取來的土填回坑中；因土壤中已沒有沙和石頭，土質變得肥沃鬆軟，再長出來的筍可以長得很粗很大。但安徽因山林中的石頭多，不用這個方法，他們把竹子砍掉以後留下竹椿，把竹椿的橫膈打通、搗爛，讓雨水灌進去，任其自然腐爛。所以挖竹根時就只須挑些沒爛的就行了，其他都沒有辦法選。

你在文章提到邵陽地區會用火烤竹子後才用來雕刻。安徽那邊只是讓竹子自然乾透就可以使用是嗎？

對。人們通常都把竹子裂開的原因歸結到水的問題。例如上海嘉定的竹刻很有名，但該地並不產竹子，都是由外地運去的；人們怕竹子開裂，於是避免竹材走水路運輸，便改用車子運送。過去運用水路運輸，人們就認為是因為竹子在水裏泡過，所以開裂，但改成陸路運輸後，竹子還是會裂。邵陽地方人亦如此認為，故用火烤，以為烤了就不怕開裂。可是烤過也還是會裂，因為下雨時仍會受潮。

雖然處理過，但一直吸收着空氣中的水分。那嘉定那邊所用的竹子也是安徽運過去的嗎？

不，江蘇、浙江一帶運過去的多。雕刻用的多是毛竹，它密度高，材質細和緊，徑粗比較大。再者毛竹在中國使用的年代是最長的。中國人用毛竹的歷史已經有五千年，中國也是全世界產毛竹量最高的地方，種植面積也是全球第一。毛竹很容易生長，長得快，四年成材。可長到二十米，快的一天可長一米。建築用的都是毛竹。原來聯合國底下有個機構叫「竹籐組織」，舊的總部設在馬來西亞，九十年代遷到中國，因中國毛竹產量世界最高。

竹刻藝術的推廣

中國的竹刻藝術品有出口到海外嗎？

出口是有的，但質量都很差。這內裏有個矛盾，手工藝術品既是手工做的，批量就不能大，你想把批量做大，那就不叫做藝術品，而是手工工藝品。不走手工工藝品的路，就走手工工藝品的路。想做批量的話，藝術水平難免下降，你想提高，產量就得降低。過往皇宮裏御用的作品，不惜工時，不計工本，為什麼不惜呢？是為了給你時間、給你精力來提高質量。一般工藝品為什麼質量差一些呢？我們應該可以理解，人們要靠這個養家，要生活，要講工時，講成本，不能對人家要求太高。我創作竹雕，目的不是為了與人比較，我也不願意去批評人家，因我原來是老師，有固定的職業，老了退休有退休金，不愁食不愁喝，有地方住，我只是業餘刻點好玩。人家不可能像我這樣做，如王老說

可以讓我研究一年半年，我也有興趣去做，它不影響吃飯。

是，其他人可能沒有這個條件，各種因素都互相制約而影響到竹刻的發展。

對，也要講究創作的條件。

是，其他人可能沒有這個條件。

我在找竹刻的資料時，發現西方的英文方面的資料比較少，如王老出版過一本英文的竹刻介紹，然後有葉義醫生的展覽，似乎外國還沒有深入研究這種中國藝術。

外國人接觸竹刻有兩個渠道，一是過去的古董商，作品經過他們的手販售，人們也經過古董商的介紹去了解一些竹刻的知識。大部分的西方人都沒有接觸過，就不太了解這種藝術。

瑞典的斯德哥爾摩藝術博物館已有三代傳人，由祖父創辦，現由孫子掌管。那位孫子的夫人是學舞蹈的，也是我在江漢大學的同事，她把丈夫帶到我家，他對竹刻很感興趣，但是在價格方面接受不了。其實不只外國人接受不了，在國內也有很多人接受不了。

竹木牙角當中，象牙、犀角、紫檀、花梨木等，都是較為名貴的材料，恰恰竹子是最便宜的。特級毛竹如今也才二十幾塊錢一根，憑什麼做個筆筒會賣那麼貴呢？所以除非是內行人，在價格方面一般人都接受不了。更有一種情況是，買家會出現以材料來定價格的思路：同樣一個題材，用象牙做、用犀角做；象牙、犀角、紫檀的作品，雕得再差那材料也撐得起價錢，你的竹子憑什麼就賣得跟牙、角一樣貴呢？一般人接受不了就是這個問題。

人們不懂竹刻藝術本身的價值在哪裏，需要推廣一下。

一般人還不大重視竹材美，只因它太普通，其實做得好不比象牙、犀角差。

而且竹子有自己的特性。

竹子的紋理變化象牙未必有。象牙的紋很淺淡，不像竹絲，但竹子的紋理變化可多了。木材不管是黃花梨、紫檀，這些紋理都主要表現在縱剖面，如破成大面積的木板後，才會出現它的典型花紋。竹子不一樣，就算是一根牙籤，它也有紋理。就看雕刻的人如何運用紋理來創作，不能拿竹子來當蘿蔔、石頭來雕不考慮紋理，這就不好了。故宮裏有一件藏品，我文章裏也提及，就是《十二生肖筆筒》（參頁三三）做得像個剁肉的砧板，竹材紋理全都被破壞掉了。竹子紋理的連續性很強。過去人們說雕刻要處處見刀，但這一來就把竹材紋理處處切斷了。

技法創新：傳統與現代、東方與西方

可以談談你創作的一些比較文雅的題材嗎？例如《牡丹亭》、《西廂記》等戲曲題材、董其昌小像，還有一些水仙、菊花的題材。

其實我也不是刻意要選取這些題材，有一段時間刻過一些蠟梅、風箏、桂花、菊花等，都是在同一時期（一九九九年）刻的。正好王老那時候叫我們在創作上試試技法的多元化，特別要求我除了圓雕也要學留青，所以我也刻了一些留青。反正多學一樣沒有壞處。

但我也不甘心完全做留青，留青中我也摻入了其他的一些技法。

在留青上可看到你運用了很多不同的技法。例如《留青桂花臂擱》，花是淺浮雕嗎？

花就是留青，葉子是陷地，有紋路的地方是挖下去的。陷地主要是為了讓葉面有些

變化。有光影變化才能讓花凸顯出來。另外，《菊花》一作中，葉子就是浮雕。有一種菊

花品種叫金背大紅，花瓣正面是大紅色的，背瓣是金色，一種花有兩種顏色。葉子正面用

留青刻成，背面是竹肌。做完這個之後，《令箭荷花》直接利用陷地，中間的花蕊直接變

成浮雕，變得立體，葉子用淺的陷地。這個雕完以後，王老看過，說從來沒有人這樣子刻

過，很高興，把這照片寄給范遙青看。

范遙青看完以後，他也刻了一個百合花，百合的花心也是這樣子，葉子就沒有按這

個辦法刻，他怎樣刻呢？他利用留青來刻。我看後覺得還可以，但時間一長，竹肌的地方

會變深色，相對來講留青的葉子愈來愈顯，變得葉子愈來愈鮮明，花就黯淡下去。如此主

次關係有點顛倒過來，所以考慮用陷地刻花的時候，葉子不適合用留青。怎樣解決這個問

題呢？如果用留青來刻葉子的話，花就不要用陷地來刻。要是用陷地深刻，也用留青，必

要找到一個合適的題材。我把這意見告訴范遙青，他也同意。後來叫我畫一個稿子寄給

他，兩個人同時刻。《梧桐臂擱》刻出梧桐子，小夾子是陷地，梧桐子就凸出來，顏色跟

竹肌差不多。這原來是果皮的顏色，這兩個地方無論放一百年一千年，它也是梧子的顏

色，不會再變了。以留青來刻葉子，正好像是秋天的葉子，它再變黃些也沒關係。所以陷

地和留青結合在一起，一定要考慮到適當的題材，不是拿到一個東西就刻。

再說現在深淺濃淡的概念，古人說的是明晦濃淡，指的是物理現象，講大千世界裏

房子、山川中繁雜的色彩，在陽光下統一以明暗包括進去。古人聰明在於這裏，不去表現

什麼顏色，就以明暗來取代，像西方黑白木刻式的，黑白是古代留青的明晦因素。現在刻

留青以模仿書畫的筆墨濃淡為目的，講起來好像墨分五彩，留青也能分五彩嗎？不可能分

的。這一層皮那麼薄，怎樣能再分五彩呢？分得三彩、二彩就不錯了。一幅畫有紅色的

花、粉色的花、黃色的花、綠色的葉子、赭色的樹皮，還有墨色勾出來的黑線，本就不只

五種顏色，你怎樣去分呢？常常只能勉為其難，結果又都成了同一個顏色，而且愈複雜的

畫面，看起來愈是灰濛濛的一片，這叫造繭自縛，自己把自己的手腳困住。要放開手腳，就要表現明暗、表現明晦，把色彩的差別全部拋開。所以我說古人比我們聰明，古人刻的很明快，現在刻出來常常灰濛濛的。色彩學上講明度差，黑白之間分為十一個級差，兩極為黑白，你一層竹皮怎麼去分？所以西方的科學與中國的原理往往是相通的。譬如古人說明晦，西方就說黑白，道理是一樣的。西人的素描也是把色度拉開，黑白中間拉出許多灰調子。中國畫家利用加墨加水來調節這灰調子，水的比例不同可以分出許多灰色，但是竹皮是有限度的。

所以要因應不同的藝術種類來應用不同的語言和材料來進行創作。

講傳統，古人其實也不斷在變，但不管怎樣變，千萬別把好東西變沒了。像留青過去是用於表現明晦的，不論什麼樣的畫面都可以表現明晦，有如黑白木刻一樣，它可以很含蓄，把多餘的東西藏起來。如一刀下去就能表現一張桌子的亮面，光暗面的過渡很自然，像桌腿、椅子等都虛到影子裏頭去，都被黑的顏色藏住。傳統的留青也是這樣。尚勛《溪船納涼筆筒》把船面留青，光線照下來船面是亮的，船頭下面全部剷掉，船下面的水全部都虛在一起，這種刻法非常含蓄。含蓄在於內容，讓觀者想像船下面還有水（見頁三八圖三九）。

就是利用明暗的關係，留下給觀者想像的空間。

對，古人叫這是「陰逼陽生」，效果自然又更豐富。所以很多東西變來變去，但一定不要把好東西變沒了。重要的是在傳統基礎之上老老實實地進行創新。任何藝術門類也好，所謂過去有成就的人，都是在前人積澱的基礎上多走出了那麼一點點，但這一點點已經很了不起了。

二、周漢生與王世襄先生的交往

周漢生於一九七九年受到王世襄先生的啟迪與鼓勵，立志貢獻於竹雕藝術，此後數十年間創作不輟。二人相交多年，彷如師徒般互相切磋砥礪，彼此之間的書信來往記錄了他們的研究心得和創作軌跡。本文特別摘錄了王世襄先生致周漢生有關探究竹刻藝術的部分書信內容，並由周漢生憶述二人交往的歷史，從中透露出藝術家與研究者互相協力推動中國傳統工藝的熱情與心力。（注1）

你在一九七九年開始與王世襄先生通信。當時由於《故宮博物院院刊》復刊，首期刊有王老〈談匏器〉一文，你其時擔任合肥工藝美術研究所所長，經院刊編輯部幫忙，取得王老的聯繫，再請同事程連昆先生攜書至京請教王老。經過這次接觸，王老令你在竹刻方面產生怎樣的啟發與影響？王老在當代推動竹刻發展上，擔當怎樣的角色？

金西厓《刻竹小言》的一個重要貢獻，就是對中國竹刻由盛而衰的歷史經驗作出了科學的總結，認為自周芷岩開始，「以刀代筆」，摹仿書畫的筆墨趣味，導致了竹刻從立體藝術逐漸演變為平面藝術才是走向衰落的原因，而且這種狀況直到一九七九年仍未改變。所以他在結尾一段以自己的親歷體會說：「竹刻與書畫，盡多相通之處，但雕刻終究

是雕刻。雕刻為立體藝術，書畫為平面藝術，豈可盡廢立體藝術，而代之以平面藝術？故竹刻中書畫之意趣愈多，雕刻之意趣必愈少，竹刻豈能為書畫之附庸哉。嗟夫！心有所通，而時不我予，今已手戰目昏，不復能操刀運鑿，博採諸法、去腐擷精、不拘一格、變古開今，使吾國之竹刻藝術，再呈異彩新輝，唯有企佇來者矣。」這既是金先生的心願，也是王世襄先生的心願。因此一九七九年十一月十二日王老在給我的信中才有與金先生相同的語言：「此二器均是圓雕精品，竹刻家已無此技，亦亟待有志者潛心學習，努力繼承也。」其時王老正加緊整理《刻竹小言》，準備於次年（一九八〇）正式出版。

當時竹刻除面臨「平淺單一」的局面之外，還有個經「文化大革命」破壞後，老一輩竹刻家多已先後去世，後繼乏人的問題。一九六四年我在上海實習時曾參觀過上海工藝美術研究所，見支慈庵先生的幾位弟子還在刻扇骨，但「文革」後竟不知去向。也正是在這種情形下，作為國家領導人之一的胡厥文先生在嘉定留下「搶救竹刻藝術」的題詞已是公開的呼籲；王世襄先生更是以振興竹刻為己任，身體力行，一九八〇年推出《竹刻藝術》之後，立即開始在全國各地遍尋尚健在的竹刻家。這便有了王老為我介紹的白士風、徐素白、徐秉方、范遙青、劉萬琪等。但這中間，徐素白已過世，其餘四位中有三位都是刻留青的，仍屬「平面藝術」。劉萬琪是雕塑家，卻又追求西方流派的現代意識，與傳統有相當大的距離。因此，直到一九九四年，王老為參加香港「紀念葉義先生座談會」徵集作品時，能提供圓雕、浮雕等「立體藝術」的也僅我一人而已。

有一點必須說明：金先生與王老都將「留青」歸入「陽文」，是因為那一層竹皮略高於竹面。因此，「陽文」並不等於都是「浮雕」。「浮雕」是「立體藝術」，屬雕塑範疇，其主要特徵是必以光和影來塑造藝術形象。與之相反，如果說「陰刻」是摹刻書畫筆墨的線條，「留青」則是在摹刻書畫筆墨的深淺濃淡，二者都不具有光和影的造型手段，所以都只能歸入「平面藝術」。

鑑於以上情況，所以王老在香港「紀念葉義先生座談會」後，在給我的信中才有「只知陰刻者且勿論，埋頭留青者雖有成就，但亦不能只在肌膚間求生活」的感慨。

王老強調圓雕的藝術性，你的第一件作品《魚形水丞》也是圓雕。竹刻圓雕在技巧上有什麼難度？相比牙雕、木雕等其他材料，竹刻圓雕為何使你更感興趣？可說說令你印象深刻的傳統的圓雕作品嗎？怎樣構思圓雕作品的造型？

《魚形水丞》的確是我的處女作，不過並不是我對魚類題材特別有興趣才刻了兩件鱖魚，那兩件《鱖魚水盛》都是為在豹、鹿、孔雀之外，尋找可利用根斑於竹雕題材的努力。

金西厓〈刻竹小言〉說「竹刻之難以圓雕居首」，原因是認為圓雕不能像其他竹刻那樣在竹上畫好稿子再刻。我認為無法在材料上起稿是幾乎所有圓雕的共同特點，不單竹雕如此，木雕、石雕無不如此。所以我說「圓雕之難又在空心」（參頁二一〈前人圓雕作法三種〉）。

我是業餘刻竹，經濟條件有限，與象牙、紫檀、黃楊的昂貴價格相比，竹材要便宜很多，當時一枝特級毛竹才十二元，竹根則根本無須錢去買。現在看來這是對的，我說過，竹與牙、角一般中空，雕藝相近，但犀角、象牙都已禁絕，皮之不存毛將焉附？技藝的傳承，竹雕的擔子不輕（參頁六八〈牙雕泥稿〉）。

我印象較深的傳世竹刻有朱三松的《竹雕荷花水盛》、《竹雕寒山拾得》，吳之璠的《東山報捷黃楊筆筒》等。我喜歡北京故宮那件朱三松的《寒山拾得》，因為我接受的是現代美術教育，不免常受寫實規律的束縛，不如他無拘無束，天真爛漫（參頁七四〈一葉一世界〉）（注2）。

圓雕與其他竹刻不同，原則上必須「因材施藝」，方法上只能「心存目想」。我理解

一件好的圓雕，應該本來就存於這隻竹根之中，而且不大不小，不緊不鬆，剛與竹根的形狀相適，只是被泥土封閉了造型上的那些坑洼。而作者的「心存目想」，就是要找到那些坑洼，並剔除其中的泥土，顯露出它的真面目。這恐怕才是王老所說的「文章本天成，妙手偶得之」。王老在〈兼善繼承與創新——介紹周漢生竹刻〉一文中說：

「漢生先生以『伴此君齋』名室，他自己解釋是：『一件作品有一半是「此君」自己決定的，刻者要傾聽「此君」的訴說，所以往往與他相對數旬乃至數月，和他對語。直到他說清楚，方可着手製作。這是尊重「此君」，而相對之時，正是和他相伴也。』這幾句話完全說出了漢生的創作選題過程。」（原文見頁一〇八作品二王注）

王老在第一封信中提到你「將致力於葫蘆器之恢復」，當時為何對葫蘆器感到興趣？王老在一九九四年的書信中提及在香港出版了一本《說葫蘆》，你們在這方面有些什麼交流嗎？

最開始想做葫蘆是正辦十竹齋的時候，因要向省申報項目，再至輕工部裏審批，故想提出申報十竹齋箋紙和葫蘆器。葫蘆器正在研發。我把王老的一篇相關文章寄給安徽博物館的副館長常秀峰先生，他看後很感興趣，提議在他家後園嘗試種植葫蘆。我們用泥模做了一個三、四寸高的壽星，另做木模，在外面做範。將範包着葫蘆，用紗布纏上，以水泥覆蓋，待它長大。此試驗後，要過一年再種植，我在其間專注於竹雕，後因葫蘆器的成形，沒幾天就縮水。葫蘆一天破範而出，拆開來一看，壽星的形象很是清晰，可惜由於仍沒項目沒有撥款，博物館展開其他項目的緣故，便沒有再在葫蘆工藝上發展下去。

八十年代王老在北京人民美術出版社出版《竹刻藝術》，後再版改名《竹刻》，通過此書結識到當時幾位水平高的竹刻藝術家，包括白士風、徐秉方、范遙青、劉萬琪及你。

你和王老第二次通信要到一九八八年，王老看到你的手書和照片，即對你這些年所做的竹刻予以肯定：

「欣奉九月二十三日手書及竹刻照片五張。士隔三日，當刮目相看，士隔九年，真不禁肅然起敬了。我認為您的竹刻很好很好，很有成就，在全國範圍內也是屈指可數的，值得努力搞下去。」（一九八八年十月三日）

王老信中亦提到范遙青對你的作品的欣賞：

「頃接范遙青同志來函，知您已寄照片五張給他。他對您的竹刻藝術十分欽佩，說十年功夫能有此成就，很不容易。因為他倒是深知個中甘苦的。」（一九八八年十月二十三日）

你認為他們的竹刻有什麼特色，有沒有什麼作品令你印象特別深刻？你認為王老在促進竹人的交流方面有什麼貢獻？

常州竹刻家中，王老只挑了范遙青與我聯繫，所以我與徐秉方並沒有交往。徐秉方《留青第一家》出版後，是王老特意向他多要了一本轉送給我的。我與萬琪有過一段通信，互贈作品照片，他稱我的作品刻得很精緻，但這與他追求的東西顯然很不一樣，他當時求的是近乎民間的，原始的一種西方流派意趣，而刻竹的時間並不長，可謂淺嘗即止，並沒有繼續搞下去。真正與我有過交流的大概只有范遙青（參頁七八〈嘗試多樣化〉）。但王老當時的確是各地竹刻家之間唯一的交流橋樑，儘管中間有些問題不盡人意，王老始終沒有放棄這種努力。

王老曾提議你在竹刻圓雕上採用多種技法：

「……第二封信他（按：范遙青）講到您想向他學留青，而他建議還是搞圓雕，怕學了留青而影響圓雕。我不同意他的看法。我認為您不但要學留青，而且范君也要學圓雕。

因為往往最耐看，最有意思，最引人入勝，最有藝術價值的竹刻是兼用了多種技法而不止只用一種刀法。」（王世襄先生一九八八年十一月十三日致周漢生函）

在融透各種技法的嘗試中，你最大的心得體會是什麼？你認為西方雕塑如何應用到中國竹刻的題材中？

體會當然會有，主要是感到：不論在作品中兼用多少種技法，都必須為作品的內容服務。我一直以圓雕為主，而圓雕作為一種有三維空間的立體形式，它自身就兼容了包括圓雕、浮雕、透雕在內的多種技法。如我雕的《銀妝的苗家》，形象本身是立體的圓雕，但項圈上的花紋本身又是浮雕，而頭飾上的許多墜飾又必須以透雕來表現，這一透，墜飾便也成了圓雕。許多人在欣賞圓雕時，喜歡把它分開來看，其實沒有這個必要。文中這一部分講到的多種技法兼用，主要是指竹面雕刻，即圓雕外的浮雕、陷地浮雕、留青之類，但這種兼用也要看這種技法是否能為作品的內容服務。所以兼用只是手段，不是目的（參頁七八〈嘗試多樣化〉）。

竹刻自從在明代從實用竹器分化出來，形成為專為欣賞的一種專門藝術之後，多數情況下都是一種書房中的案頭文玩，所以常被賦予了「高雅」的屬性，這對竹刻藝術水平的提高是有幫助的。所以我不喜歡那些現代流派，這當然與傳統的審美習慣有關，王老好像也不喜歡，這從他對劉萬琪作品的看法中能感覺得到。

西方雕塑也有古典的、現代的，但始終都有寫實的。王老說的「西方雕塑的意趣」是指古典的、寫實的。我也喜歡西方雕塑的寫實手法，對竹刻也足資借鑒。

王老在信中提議竹人採用多種技法，亦提到你於其他工藝也有不少經驗：

「有關先生經歷兩帙，讀之始知先生從事工藝美術資歷之深，用心之專，致力之勤，佩服佩服。自感可笑者為不讀來件，已不能將先生和當年詢匏藝者聯繫起來。老年健忘，

尚乞鑑原。」（一九九四年十月三十一日）

可否談談你在廣州和安徽「十竹齋」工作的經歷如何影響到你的創作？

廣東文化對我的影響的確不少。比如至今在廣東的大小飯店、飯食攤肆、居民家中都能見到一種石灣產的「青花魚碗」，盤中呈「C」形的魚紋生動洗練，我在創作第一件圓雕《躍魚水盛》時，除了考慮竹根的天然形態之外，腦海中就多次浮現過「青花魚碗」中那條躍魚的形象。學生時代我曾在石灣陶瓷研究所觀摩過劉傳先生的創作，也喜歡他的作品，尤其是他在傳統基礎上，對人物神態的把握，對人體解剖學的重視，都超過了前人。應該看得出來，這對我後來的圓雕《魯智深像》有很大的影響。再如我在竹雕中利用鬚根疤痕以表現動物皮毛的斑紋，也與端硯硯雕刻利用「硯眼」相關（參頁五六〈艷遇〉）。

廣東氣候溫暖濕潤，物產豐饒，工藝美術也能反映出這樣的地方特色，如：色彩對比強烈（像粵繡中的「間道風」、佛山剪紙中的「銅襯料」、「銅寫料」、潮繡的「堆金」、廣彩中的「描金」），都旨在金、銀、黑、白等中間色來將強烈的對比色區隔開、構圖飽滿、裝飾性強等。吳江冷先生對此很有研究，六十年代曾有根據這些特色創作的裝飾年畫出版，發行很廣。我在美院附中就受這種風格影響，附中的畢業作品就是這種風格的裝飾畫《歲歲燈紅幸福長》，畫面以年輕母子為中心，四周放滿各種色彩對比強烈的「佛山秋色」（即彩紮花燈），構圖也很飽滿。這件作品當時曾在廣東省羣眾藝術館主編的報刊上發表過。陳雨田、吳江冷兩位老師都曾任教過我的圖案和裝飾畫課，不過當時的師生關係很近，許多知識都是課外拜訪老師獲得的。一九七九年我主持「十竹齋」之後，還跟陳雨田先生有通信，他給我的回信最長的竟達七頁紙，其中還畫有圖解，說到匏器時他告訴我，廣東也有類似的工藝，即「化州範橘紅」（注3）。他說安徽的竹刻明代已很有名，值得恢復，特別像摺扇、髮繡諸產品的開發，工藝美術創作設計與生產經營，成本的關係，工藝品出口等都有涉及，並說他跟賴少其是好朋友，還準備上黃山畫畫等，十分關

心。

我接觸牙雕是一九六五年在廣州大新象牙工藝廠實習期間，但並未真正學過牙雕，不過的確從中獲得過許多重要的啟示，對後來搞竹根圓雕幫助很大。（參頁六八〈牙雕泥稿〉、頁六九〈鬼工〉）

竹雕有邵陽竹刻的王敏慎、徽州木雕的汪敘倫、王金九、浙江東陽木雕的張參忠、湘繡的龍慶美、烙畫的劉祝華等，他們都是合肥工藝術美術廠的領軍人物。（參頁七二〈常秀峰與王敏慎〉、頁六六〈徽刻〉、頁六七「民間工藝」）

「文革」後期，木刻以其延安時代的「革命性、戰鬥性」風行全國。賴少其先生時任安徽省美協主席，提倡新的「徽派版畫」，我參加過美協組織的創作活動，但因「徽州」與「十竹齋」關係太深，所謂「餖版」的套色木版水印技術就是由明代在南京的徽州人胡曰從和一批徽刻刻工創發出來的，並刊有著名的《十竹齋箋譜》等。北京的「榮寶齋」則是為魯迅、鄭振鐸重刻《十竹齋箋譜》才發展起來的「後繼者」。所以我很快就放棄了新徽派版畫創作，把精力投入到了十竹齋的木板水印開發中去。

「十竹齋」是當時輕工部批准安徽立項的，目的是利用安徽生產宣紙的優勢，對紙深加工以提高其附加值，並在合肥明教寺內設有門市部，兼營文房四寶、書畫裝裱及漆器、刺繡、雕刻等工藝美術品，另有一個專櫃展出《十竹齋箋譜》，那套《十竹齋箋譜》就是安徽省博物館館長常秀峰先生借給我展出的。生產方面除以木版水印印刷箋紙之外，還開發出了冷金箋、粉箋、蠟箋、砑花箋、刻劃箋、粉蠟描金箋等歷史上著名的傳統產品，其中砑花、刻劃等圖案都要自己設計、雕刻，產品幾乎全部銷往日本。後為擴大生產，我又幫助合肥工藝美術廠形成生產能力，並為他們取名「徽寶堂」。不久「十竹齋」與「徽寶堂」的產品雙雙獲得了輕工部頒發的「優秀出口產品證書」。我們也參加過在北京舉辦的「安徽文房四寶展」，溥杰先生看後非常興奮，說「好多年都沒見到這些紙了！」啟功先

生也去看了，並欣然為「徽寶堂」題寫了店名。

木版水印的雕刻屬印刷用的「木雕版」，與墨模雕等均為「徽刻」的重要內容，都是平面繪畫的刻製。而竹雕屬雕塑範疇的立體藝術，兩者性質不同。（參頁六六〈徽刻〉）

選擇竹雕（圓雕、浮雕等立體雕刻）是為了兌現我當初對王老許下的承諾，因為與「十竹齋」的工作沒有直接的關係，所以只能業餘進行。合肥工藝美術廠的王敏慎先生也想搞，也從皖南採進了一批竹根，但終因廠方沒有任務安排只好作罷，所以即使有心，也有許多實際困難。胡厥文先生作為國家領導人，只是題詞呼籲，已經難得。王世襄先生則成了振興中國竹刻的實際推動者。

王老在信中仔細地分析你創作於八十年代的作品，包括《鬥豹》、《魯智深》、《蓮塘牧牛圖筆筒》、《藏女》、《銀妝的苗家》，並說「五件中有三件圓雕，十分難得，現在刻圓雕的人實在太少了」。王老認為《鬥豹》是「據天然竹根形狀加以雕琢，此法很少見到，我想可以代表濮仲謙風格的應讓是此種刻法……此件雖古已有此法，如霍去病墓的石刻，但也吸收西洋雕刻的一些意趣，所以又不是純粹的老傳統」；《魯智深》「與封、施的圓雕人物有相通處」；《蓮塘牧牛圖筆筒》「傳統技法用得最多，從嘉定派高浮雕出來，但也有新意」等。

「先生竹刻可謂異軍突起，妙在件件見巧思而風格又各不相同。如蓮塘為高浮雕，保存傳統較多，法嘉定派早期大家而有變化。《鬥豹》、《襁褓》均為圓雕，當代更無人敢問津，而前者使人憧憬濮仲謙，後者卻富有現代氣息，風格又迥異。轉念魯智深似上承封氏昆仲，但又有發展，和上述圓雕又不相同。」（一九九四年十月十六日）

從王老的批評可見他留意到你的作品在傳統的繼承，及利用西洋雕刻技法來創新，可否談談你創作這幾件早期作品的構思，對西洋雕塑的理解以及對王老評語的看法？

我的理解是：西洋雕塑有形體比例（黃金分割）、重結構解剖的寫實性傳統；中國雕塑則有重氣勢、重精神面貌的象徵性傳統，但至少漢代以後，隨着東西方文化的交流，像敦煌、龍門石窟的造像、唐昭陵六駿等早已滲入了西洋雕塑（希臘、羅馬—印度犍陀羅—絲綢之路）的因素。我接受的是現代美術教育，自然會在形體比例、結構解剖等方面更重視一些，但這還算不上是一種風格，只能說有現代雕塑的特徵。

王老對你創作的《麻雀》特別欣賞，可以談談此作嗎？

我的作品中，除有不少兒童題材如《襁褓》、《穿虎頭鞋的娃娃》、《草窩子裏的娃娃與狗》之外，也有不少小動物的題材如《鬥豹》、《幼豹》、《母子鴛鴦》、《母子企鵝》、《木葉刺蝟》等。因女兒很小的時候，我們就是單親家庭，我無法好好照顧她，心裏一直感到十分內疚，不免把這種感情也帶進了竹刻。《麻雀》是其中之一，如果說《鬥豹》是兩隻幼獸在嬉戲打鬥，《麻雀》則是兩隻小鳥在嬉戲玩耍。這兩件作品題材相近，風格相類。不過我更喜歡《麻雀》，因為它的造型就是竹根的天然形狀，所以兩隻麻雀全身斑點，幾乎完全相同，沒有經任何雕鑿。這隻竹根很小，小到幾乎跟真麻雀差不多，彷彿就是為這兩隻麻雀而生。外形看似個蛋，兩條弧線簡單到了不能再簡，卻與兩隻麻雀身形的弧線、四隻翅膀上下撲騰的弧線剛好吻合。因此，它比《鬥豹》更凝練、更單純，所謂「文章本天成」，這也許就是王老喜歡它的原因。

王老強調運用天然竹材的特性來塑造作品形象，你可談談在搜集、運用竹材方面的體驗嗎？

第一次入山找竹根，是在黃山湯口鎮開完會後，有位同事說他在涇縣陳村有熟人，可以去挖竹根，於是就同他一起去了。到陳村一看，果然四處竹海，但並不像古人說的要「尋」，因為當地人伐竹時，習慣地將竹根留在地下，只將竹樁上部的橫膈搗通，使滲入雨水後自行腐爛。所以到處都能見到竹樁，但無法見到地下竹根的形狀，只能挑大小合適、沒有腐爛的挖起再看。那天清早，生產隊六十多歲的老隊長叫了兩個年輕人一起帶我們進山。老隊長叫我看中哪隻就挖哪隻，我說想找個最大的。老隊長說：「有，那年毛主席逝世，全縣幾萬人開追悼大會卻找不到一根像樣的旗桿，最後就是在這裏選中了一根超特級的大竹，二十多米長。」說完帶我們逕直走到那根竹留下的樁前，一量樁的徑粗竟在二十公分以上。不過挖起來就苦了，因為鬚根的範圍太大，好不容易才把四周近一平米的土挖開已累得不行了。最後的工程全靠那兩位小伙子，他們身後都掛着一把專用的砍伐工具，樣子像把很小的「鶴嘴鎬」，尖頭用來挖，斧子似的一頭向左側彎，非常適合依據竹根圓錐體外形來砍斷那些又厚又密又硬的鬚根，又不致傷及竹根。他們也很有經驗，挖到一定程度時會伸手下去探摸竹根稈柄的位置，找準了便一斧將稈柄砍斷。這樣做是為了避免傷及與之相連的竹鞭影響出筍。最後我們四、五人費了好大勁才把它弄到地面，老隊長說連土帶石頭足有一、二百斤，接着又指揮我們一起把它推到村邊一條小溪中，讓溪流沖去其中的泥沙碎石。這隻竹根就是我後來雕的《梳髮藏女》。那天我們足足忙了一整天才挖到兩隻竹根，回到村裏已有不少剛吃過晚飯的村民來圍觀，只聽他們有說有笑，有的說這隻竹根可以做個大肚羅漢，有的說誰家原來也有個這麼大的竹雕假山。我算頭一回如此真切體會到：原來竹雕在民間竟有這樣深厚的文化根基。晚上老隊長過來聊天，他說最好是等冬天下大雪時來，一些被大雪壓倒的竹子會連根一起翻出來，只要拿鋸子去鋸下來就行了。不過我是一直到幾十年後去太平（現在的黃山市黃山區）才碰到一次這樣的機會。

王老通信中常問你「有沒有新作」，成為鞭策你的力量，除此之外，他亦常常寄給你各種有關手工藝術的文章，例如一九八五年中〈文人趣味與工藝美術〉一文、《竹刻》，對你有什麼幫助與影響？

各種姊妹藝術之間，歷來不少借鑑，如《中國古代漆器》中的「剔紅」，《明式家具珍賞》中的雕飾，〈談匏器〉中的「官模子」都是浮雕，當可以借鑑。而「剔紅」中的「磨熟」，也值得竹雕的「打磨」借鑑（參頁三二一〈成竹之美〉）。

迄今為止，對竹刻最有用的當然還是《刻竹小言》，以及後來的《竹刻鑒賞》。

王老的《明式家具珍賞》、《明式家具研究》、《中國古代漆器》、《髹飾錄解說》等都是中國工藝美術史必講的重要內容，而且圖文並茂，資料難得，即使是中國工藝美術史的正式教材，也不可能有如此豐富的內容，所以對教學幫助很大，學生也很歡迎。

王老曾寫文章介紹你的作品？

「拙編《竹刻》今夏可望出版，已被壓了六年。在此期間，很想補寫一篇介紹你的作品。但不添不減，人美都不肯出，如再要求加些甚麼，很可能他們就退稿了。所以終難如願。只好今後多看幾件你的作品，寫文章在他處發表了。」（一九九二年三月十六日）

王老這篇文章介紹你的作品：可否談談這篇文章的內容？

王老這篇文章的標題是〈兼善繼承與創新──介紹周漢生竹刻〉，全文用了一半以上篇幅，回顧竹刻史上圓雕、高浮雕諸名家的藝術成就，意在說明極待繼承。然後再介紹我的作品，以突出我在「繼承」與「創新」兩方面的「兼善」，雖沒有提出任何具體的建議，但希望我繼續「兼善」之意已不言自明，因為這是沒有止境的。我理解王老寫這篇文章的另一個用心也是在呼籲其他仍在埋頭於「留青」之類平面藝術的竹刻家一起來做這件工

作，弄明白真正極待繼承的傳統是圓雕、高浮雕這樣的「立體藝術」。

王老亦曾與你討論關於竹刻開裂的問題：

「喜奉長函，詳述雕刻與竹材開裂之關係，言之成理，道前人所未道，至為欽佩。經你提示，今後觀看竹刻，當注意其開裂之部位與奏刀之深淺。更希望你多操作，多實踐，進一步探討其規律，為竹刻解決一重大問題。」（一九九二年五月一日）

可否多談談你在竹刻防裂方面的見解？

因王老三月十六日來函中擔心幾件竹刻會不會開裂，所以我就此給王老寫了封長信，主要談我對竹裂的認識。此信沒有留底，大致包含幾點：

防裂是保持竹材表裏縮率相對平衡，從而防治剪應力產生的一個過程。

就竹材而言，已經開裂之後，一般就不會再裂，所以我認為：裂固戕其體，刻亦戕其體；若雕刻足以使竹裏伸縮有餘，自然就不會有剪應力產生。

圓雕自大坯開始，在四維空間的各個方向對竹材深刓透鑿。其作用已千百倍於竹裂，猶如治水之用疏導，使竹裏濕氣隨時可以暢泄無阻，自無再裂的道理。

其實大家都知道，竹材開裂是因為外乾內濕，外面乾了要收縮，內裏卻因濕還在膨脹中。這就好像一把剪刀，竹裏的剪刀把張開了，竹外的剪刀口自也要張開，於是造成竹裂。物理學上把這種現象叫做「剪應力」。所以通常防裂的辦法不外避免竹材風吹日曬，就怕外面很快乾了，裏面還是濕的。

雕刻的確與防裂有關，我的理解是：雕刻好比是治水中的「疏導法」，增加竹內水分向外散的渠道。竹內的水分少了，產生剪應力的機率當然會大大降底。所以我說：「已裂之竹一般不會再裂，原因只在竹裏水分已有了渲泄的渠道。所以，裂固戕其體，刻亦戕其體，何不以刻代裂？」尤其是圓雕，做大坯是「疏導」的重要一步，所謂大開大合，竹材

裏外都鑿去了相當多的竹壁，等於挖開了許多疏導竹內水分的渠道，剪應力也就沒有了形成的條件，所以圓雕一般不易開裂。（參頁二六〈未雨綢繆〉、頁九〇〈暢安先生小像〉）

王老提到利用漂水理處竹刻的問題，可否說明一下？

「用洗衣服的『漂水』可以漂白竹刻，是一大發明。不知漂水是何牌子。此法我想可告知范遙青，我想您一定不會介意。他一直對您十分欽佩。不過我還是要先徵得您的同意再寫信告（訴）他。」（一九九八年五月十三日）

竹器生產中，批量性的漂白技術過去一直都有，但漂白粉容易潮解失效，其規模與工藝均不適於竹刻這樣小型的、個別的竹製品應用。

用漂水來漂竹刻，是在用漂水漂衣服時，用竹筷攪動衣服後，見竹筷也被漂白了才意識到的，當然算不上是什麼發明。

商店零售的漂水都是小包裝，瓶上都印有不同材料、不同劑量、不同時間的使用說明，所以使用起來比較方便。

使用漂水只是為了清除竹面的污漬，而且浸漂的時間可以控制，除非長期浸泡，一般並不會滲透竹裏。而竹材顏色的自然變化，是由竹內的草酸隨水分上升到竹表後氧化的結果。所以，只要用量與用時控制得當，也不致影響作品顏色的自然變化和保存。

一九九三年，王老推薦由你撰寫《中國民間工藝大觀》有關竹刻介紹一部分，你在文中論述竹雕的起源與發展、藝術特色、技法和製作工序，介紹著名竹雕藝術家及其代表作。此番整理工作對你這時期的創作有所幫助嗎？

「湖北一出版社（可能是青少年出版社）正在編一本《中國民間工藝大觀》（書名大致如此，可能有誤），雕刻部分委託現在中央工藝美院裝飾系工作的王小惠女士組織編

寫……我想到此文由您來寫最為合適（不妨採用《竹刻》內一些材料），而且可就近與湖北的出版社聯繫。不知您願擔任否？」（一九九三年一月十六日）

我寫作本文的時候，從一九七九年到一九九三年，已從事竹刻創造十多年，熟悉相關竹刻的著作，寫來較為得心應手。此文總結了其時竹刻創作的心得。

一九九四年王老在信中談到有關濮仲謙的作品問題：

「昨奉手教及大著，讀後深有同感。歷年遍閱中外公私所藏，尚未見一件可信濮氏手製者。原因即在刀法風格與前人所描述者大相逕庭。但尚不敢如你斷然作結論，只因考慮到設有一件竹根實物，勾勒數刀而成，唯有濮氏刀刻款識，雖僅數字淺雕，仍不得不稱之為竹刻。我輩縱視之為器而不宜稱之曰竹刻，但恐難說服大多數人耳。成見入人心，非朝夕所能易也。」（一九九四年五月二日）

你可談談相關見解嗎？你如何理解竹刻中的「神」？

濮仲謙的作品，迄今為止，真的可信的一件也沒有。所謂「用竹之盤根錯節」、「以不事刀斧為奇」的特色也僅見於前人的文字。我們甚至至今也不清楚他刻的是什麼？能從中學到些什麼，就更無從談起了。

與前人的描述相似，利用竹材天然形態，大璞不斫的傳世作品的確有，如廣州陳家祠那件《清潘西鳳竹根筆筒》。這類作品在眾多精雕細刻的作品中，彷彿鉛華洗盡，不帶人工痕跡，自然古樸，很符合宋元以後中國文人回歸山林的心態和審美趣味。而且這類作品往往因材料本身就不可多得，也帶有一定的偶然性和唯一性，尤其是欣賞價值比較高的，更是受到追捧。所以從理論上說，濮仲謙的風格應當屬於這種類型（參頁八六〈欖翠庵那件竹刻〉）。

濮仲謙在竹刻史上的地位確十分重要，原因就在它與一向以精雕細刻面貌出現的嘉

定竹刻，在藝術風格上有相當鮮明的對比，以致被視為竹刻史上的「嘉定派」和「金陵派」。事實上，這兩種風格也確實代表了當時文人審美趣味中的兩個方面。（參《錦灰堆》卷一〈文人趣味與工藝美術〉）

竹雕中的「神」，從中國畫論的發展來看，自魏晉顧愷之提出「傳神寫照，正在阿堵中」，以為眼睛最重要之後，到宋代蘇軾又有補充，認為「凡人意思各有所在，或在眉目，或在口鼻」。總之，都集中在面部五官的特點。蘇軾還首次提出來要表現人物自然神情的流露，認為如「使人具衣冠坐，注視一物，彼方斂容自恃，豈復見其天乎？」這當然像照相館照相一樣很不自然。因此，他主張「於眾中陰察之」，掌握人物自然神情的流露。陳造又提出，光觀察還不夠，還要多研究，把觀察所獲，默記在心裏，成熟之後，趕快把它畫出來，這叫「熟想而默識」。我以為竹雕與繪畫，在傳神這一點上是完全一致的。我刻《暢安先生小像》並不是當面寫生，也沒有完全依據照片，而是把與王老交談時，觀察到的眉、目、口、鼻特徵都記在心裏，回來之後再「熟想而默識」，成熟了才動手雕刻。（參頁九〇〈暢安先生小像〉）

一九九四年六月，王老通知你將於年底出席葉義先生座談會，並帶同一些內地竹人的作品至會場，向國外人士介紹竹刻藝術。葉義先生的收藏品對你有所影響嗎？當時王老帶了你的《襁褓》、《鬥豹》、《蓮塘牧牛圖筆筒》去會場，這次活動有幫助國內竹人的對外發展嗎？

「今年十二月香港將舉辦紀念葉義先生座談會，我已被邀，將以〈葉義先生與竹刻〉為題用英文宣讀（因舉辦者為香港東方陶瓷學會，百分之九十為洋人）。我將介紹一些國內當代概況，並準備帶一些當代竹人的竹刻去，供與會者觀賞，可以引起興趣。已致函常州白士風、徐秉方、范遙青三位，徵求同意。如蒙贊許，將刻兩三件作品交我帶港。會後

是否仍由我帶回，或在港售（價格由作者自己定），或交拍賣行，一切尊重作者意見。想

到您的作品尚不為海外人士知曉，他們可能更感興趣。您如認為可行，選過去作品，或新

刻一兩件（尚有半年時間）均可。如何之處，乞見覆為感。」（一九九四年六月十六日）

「台北中華文物學會已邀襄三月前往訪問，仍將講一次竹刻。留在香港各件（常

州名家之作）如未能脫手，當攜往供人觀摩。不知您有無舊作或新作願交襄帶去否？」

（一九九五年一月二日）

當時我並未讀到王老那篇〈葉義先生與竹刻〉。我與王老九年沒再聯繫時，葉義先生

已過世，我也無緣見到他的藏品圖冊，所以談不上對我有什麼影響。

座談會上外國人對中國竹刻的反應我無從知曉。但董橋在〈竹刻小言〉中說：「香港

收藏界一致公認，周漢生的作品超過了明清高手」，這「香港的收藏界」，我想也有舉辦

那次座談會的「東方陶瓷學會」在內，王老說其中百分之九十都是外國人。

一九九六年時你第一次到北京拜訪王老芳嘉園，王老後來給你的信中記到「北京快

聚，何樂如之」，可以回憶當時的經歷嗎？

此前我與王老通信交往已十多年，最怕王老問「近來有無新作？」就像是沒有完成作

業的學生怕見老師一樣，總不敢去拜訪王老。一天見王老來信中說「至今還未見面」，我

當然如釋重負，決定馬上進京。不過芳嘉園早已不見書中描寫的樣子，「大雜院」固然沒

有了，連東西廂房也不見了，就剩幾間北屋，也找不見門在哪。我喊了聲「王老師」（平

時寫信都這麼稱呼），王太太聽見了，忙叫我從北屋東邊進去。她手中正將兩根車衣線併

作一股，好像是要釘鈕扣，見我拎着一些水果，說「你看你！」我笑笑說「我來幫你」，

老太太說「你不會」，說完就忙着沏茶去了。王老笑着招呼我在他那張「宋牧仲紫檀大畫

案」前對坐下來便拉起了家常，問我前妻「她在美國結婚了沒有？」「你現在父女倆生活

怎麼樣」等等，十分親切隨和。接着話題自然回到了竹刻。晚上王老邀請我一起去帥府園那間全聚德吃烤鴨，回來一直送我到北小街那家東四六條客棧。

臨出門，王老讓我看牆上一鏡框中的一幅很大的剪紙，那剪紙是一顆魏晉石刻上常見的大樹，經王老講解我才知道是王太太為王老八十大壽而作的禮物，而王老的講解確實是後來《大樹圖說》與《大樹圖歌》最原始的版本。

這次拜訪中，你帶去兩件作品《摔跤手》和《潑水節》，王老在信中即評論到「蒙古摔跤手甚有新意，一足着地而能平衡，正好合乎相撲之姿勢」，可否談談這兩件作品的構思？

王老當時看了我畫在筆記本上的一些心得圖示，看得很仔細，並說：「這些可以發表。」然後我又從膠袋中取出帶去的兩件圓雕：一件是已經完成的《蒙古摔跤手》，另一件是剛完成大坯的《傣族潑水節》。王太太一見也過來了，倆老對這兩件東西很感興趣。

王老因早年曾「學武師布庫」、「相撲跳虎步」，所以一邊看一邊對王太太說：「確有這個動作，叫跳虎步」，「這形象也像蒙古人！」不過王老對另一半成品看的時間更長，大概是第一次看到圓雕大坯的做法，所以很快想起前幾年在信中跟我討論竹刻防裂的情形，從而確信「圓雕大開大合，所以不易開裂」。

我曾將前人圓雕人物的特點歸納為「三多三少」，即小件多大件少，男人多女人少。原因當然是受到竹內空心的制約，通常只取竹根最厚的一部分為材，作品當然以小件居多；構思造型時為了避免空心，多取金字塔式寬袍大袖的人物坐姿，以免深入竹裏；又因空心的竹材很難做出女性的纖頸細腰，所以作品中絕少出現女人。（參頁四八〈空心？實心？〉）不過我不甘心走這條老路，但要突破，就得首先突破這「三多三少」。

所以我的作品中大件比較多，一般都在二十至三十公分；最大的高達六十三公分；動態的

立姿比較多，如《捧跤手》、《潑水節》等；女性人物比較多，如《銀妝的苗家》、《梳髮藏女》、《潑水節》、《夏閨》等。當然，這樣做的難度也大，不過我喜歡挑戰難度大的，像《捧跤手》、《潑水節》，當然有跟甘肅武威出土的《馬踏飛燕》叫板的意味。我也不是刻意要選少數民族的題材，像《捧跤手》與《潑水節》，主要是因為只有這兩個題材內容的造型動作與竹根的天然形態相符。再如《銀妝的苗家》，要在那隻大竹筒上雕出人物來，滿頭銀飾的苗族婦女形像當然是最理想的選擇了。

要使大動作的造型平衡企穩，當然首先要找出其重心所在。一般竹根倒刻都以稈莖的斷面為底，尤其要靠那一圈竹壁來承重。我的做法是先把造型的「動勢」確定下來，然後再找重心位置，看其是偏左還是偏右，如果重心偏左就先把右邊的底盤鑿去。如能企穩不倒，再看重心偏向哪一邊就把另一邊再鑿去一部分。如此一次次重複，逐漸將重心確定到人物的足下為止。手工藝術的方法不免原始，只要有效就行。

王老在信中討論到清溪、松溪及周芷岩與竹刻轉變創作技法的問題：

「大函指出清溪之作可見由陽刻轉為陰刻之過程，甚有卓見。竹刻模擬書畫，從此走向衰微，成為書畫之附庸，始作俑者為周芷岩（灝）。效之者無其繪畫基礎，遂每下愈況。直至自己不能打稿，到處求人了。」（一九九七年一月十四日）

為什麼會有轉向陰刻的傾向？是與社會發展或審美觀轉變或工藝傳承的問題有什麼關係嗎？竹刻與書畫等創作關係為何？

這裏指的「陽刻」為浮雕，「陰刻」為陰文線畫，形式上有雕刻與繪畫、立體與平面的區別。主要講清中期以後，竹刻山水由浮雕逐漸變為陰文線畫的過程。

清中期以前，竹刻山水多以「北宗」畫法的浮雕形式出現，所以物象四周，自要鏟去一層，以凹顯凸。清中期開始，畫風轉向「南宗」，竹刻也開始漸漸放棄浮雕形式，將有

限的竹面用來表現線條的筆墨情趣。如台北故宮博物院藏周芷岩《雲蘿山水筆筒》，畫面上除上端山頂輪廓為了拉開與天空的距離，仍不得不略微鏟地以顯層次之外，其餘均以陰刻的線條代替了浮雕。所以王老稱其為竹刻日趨「平淺單一」的始作俑者。

竹刻中的山水，多以筆筒、臂擱為載體，而服務對象自是當時的文化人階層。文人的審美情趣變了，竹刻的作風必然投其所好，隨之起舞，這是生產與消費的關係。須知從業者中，歷來靠筆筒、臂擱為生計者為大多數，這個大多數的轉變當然直接影響到了浮雕技藝的傳承。

竹刻與畫都是視覺藝術，所以有相通之處。但一個是雕塑，一個是繪畫；一個是立體的，一個是平面的；形式不同，表現手法不同，藝術規律自也不同。

王老在一九九七年的通訊中，提及撰寫詩歌的方法，你為何對此產生興趣？王老在這方面給你什麼啟發？

我從小就喜歡詩，小學時寫的詩還在電台的少兒節目中得過獎。初中一直是語文（當時叫「文學」）科代表，有一次參加演出，班主任（語文老師）安排我們朗誦屈原的〈惜誦〉，他後被劃為右派，聽說也與此事有關。到美術學院後我依然喜歡詩歌文學，文學科老師劉大年曾在我寫的一首〈唐柳〉（據說是文成公主親手栽的）上還批了：「清新可喜」四字，不過我一直沒有學習古典詩詞寫作的機會，寫的都是新詩。我認為，「詩中有畫，畫中有詩」，追求的都是一種意境。有時候，文字形象能表達的，視覺形象卻做不到，二者的確可以相互借鑒，互為補充。比如王老幫我修改過的一首〈禾收〉，內容是寫我在廣東高要參加秋收時，看見當地婦女一邊割禾，一邊見有蚱蜢便隨捉來簪在髮髻上，以便休息時當作零食，那頭簪蚱蜢的模樣十分別緻。所以詩中三、四句原文是「阿嫂擔禾欲將起，斜簪蚱蜢似簪花」，一個「防髻墮」。王老把這句改成「阿嫂擔禾防髻墮，斜簪蚱蜢似蘭花」。

墮」，三個字已勾畫出一幅又生動又漂亮的畫面，而且這個動作不單美，還將視線自然引

向髮簪上的蚱蜢，順理成章。而將「蘭」改「簪」，唸起來既上口，又避免了「蘭」字出

現的節外生枝，改得真好。因為我也曾想把這個畫面刻在竹上，但終因蚱蜢太小，無計可

施，這大概也正是視覺形象有時不及文字形象的地方。

對古典詩詞，我還是個初學的愛好者，實在還寫不出什麼可以上竹的東西，唯一例外

是《暢安先生小像》上的那首七絕：「傳神方寸細雕鑴，為結談文論藝緣；勁節堅同松石

壽，與君相對共延年。」

大概喜歡古典詩詞的，也同樣會喜歡傳統戲曲，我亦然。因此，我覺得南昆《牡丹

亭》用舞蹈動作來演繹「牡丹雖好，春歸怎占先」，總不如用靜態的肢體、語言和面部表

情好，所以才雕了這個《杜麗娘》。至於《鶯鶯夜焚香》主要是想在圓雕用材上、選題上

有所突破。當然，如果腦子裏沒有這齣戲，也就不會有如此構思了。

**王老《竹刻鑑賞》一書產生了什麼影響？提及了什麼作品對你有所啟發？台灣方面的
竹刻與大陸的有什麼不同？**

王老從為金西厓先生整理《刻竹小言》開始，就一直在為書中的文字，特別是「簡

史」部分搜集實物及圖片資料，並逐漸形成了一個編撰竹刻藝術系列圖錄的計劃。所以從

《刻竹小言》到《竹刻藝術》，再到《竹刻》，所收的作品在不斷增加，內容在不斷豐

富。而台北版《竹刻鑑賞》可謂是這一圖錄計劃相當圓滿的一個句號，所收作品之多，藝

術水平之高，代表性之廣，都是迄今任何同類出版物所無法比擬的。讀者可以從中看到竹

刻史中難得一見的竹刻珍品，具有極高欣賞價值與學術價值，對一個竹刻家來講，更是手

邊必備的參考書，所以台北的出版商稱它是一座「竹刻博物館」，一點也沒有誇張。

王老應台北中華文物學會之邀去台北講學，回來之後，我問過王老：「台灣有沒有

竹刻？」王老回答說：「沒有。」我沒去過台灣，但從台灣媒體，和出版物上可以看到，台灣似乎習慣一種類似日本稱之為「竹藝」的工藝品，即將竹材通過切割、黏合、拼接等方式製成的小擺件、小掛飾。偶有些利用竹根的雕刻，但無論技術、藝術，恐怕還都算不上是「竹刻」。總的感覺是，日本味挺濃的，或許也是被日本統治半個世紀之久的文化影響。

王世襄在晚年仍關心竹刻的發展，尤重整理文獻。他在討論你於《江漢大學學報》發表的文章〈明清之際文人工藝觀的轉變〉中提到：

「大文校樣收到，在捧讀中。這是大手筆寫大文章。十分慚愧，並坦誠相告，襄頻年以務實為多，極少務虛，以致只見樹木，不見森林。自知理論水平不高，不免有意躲避。中國有如此悠久且優良的工藝傳統，何以現在卻一蹶不振，生產日益萎縮，貿易日益低下……以致不能自立於世界之林，亦無補於國計民生!? 類似問題也在頭腦中轉過，但未向先生那樣認真探索過。更沒有從封建社會開始向下思考過。近代史一段竟希望下走提出看法，實為問道於盲。只有詳讀尊文，經過思考，再看能否提出一些個人的體會。」

（一九九四年十一月四日）

可否談談你在竹刻出版方面的意見？在竹刻歷史中還需補充什麼？修訂什麼？

我同意王老的意見，近年的竹刻出版物數量不少，但內容與質量的確很難令人滿意。

我的想法是，竹刻史中應當增加一些說明竹、木雕之間淵源關係的內容。因為《考工記》中只有「梓人」，沒有「竹人」。「竹人」一詞，最早見於《舊唐書·音樂志》，但那時的「竹人」，只專指吹管樂的樂工。所以，竹刻史理應回答以下的問題：竹雕的技藝最早從何而來？在竹刻形成為一種專門藝術之前的那些竹雕是誰的作品？明代朱松鄰的「朱氏深刀」是跟誰學的？為什麼明代竹刻的諸名家如「三朱」、濮仲謙、封氏兄弟、吳

之璠等都兼擅紫檀、黃楊？為什麼齊白石當木匠學雕花時要做竹雕？為什麼王老說吳之璠的《東山報捷筆筒》「刻法實與竹刻無異」？為什麼齊白石當木匠學雕花時要做竹雕？等等。

王老在什麼情況下介紹你認識香港的何孟澈醫生？（注4）

王老介紹我認識何醫生源於一次通信：

香港何孟澈先生相識已十餘年。他年歲在三十一四十間，在英國牛津醫學院專攻泌尿科，不久將學成。難得的是他對中國傳統文學藝術特別鍾情，可以說是香港朋友中中國文史知識最好的一位。尤為難得的是為人忠厚，以誠待人，樂善好助，故願為介紹。

他曾請范遙青為他刻竹，亦有意求您賜刻。我告（訴）他您的作品是「文章本天成，妙手偶得之」，故一年只有兩三件，或更少，自與陰刻或留青不同也。他也完全能理解。

總之，他是一位可交的朋友，是此道中人，與附庸風雅者完全不同也。（一九九八年八月四日）

註釋

1 周漢生先生訪談記錄，戴淑芳訪問及撰文，二〇一四年九月，中國：深圳。

2 〈竹人說〉，載《紫禁城》二〇一三年六月號。

問1 什麼原因促成您開始刻竹（踏入竹刻這一領域，家傳或其他）？

問2 在學習刻竹過程中，印象最為深刻的一件事。

問3 在完成一件竹刻作品的過程中，最難的是哪一步？最常用到的刻竹技法是什麼？

問4 您的竹刻作品最大特點是什麼？在刻竹時最關注的細節是什麼？

問5 在所了解的古代⋯⋯傳統竹刻技藝中，有沒有您認稱作「絕活」的一項？

問6 如果曾經有所關注的話，最喜歡的一件古代竹刻藝術品（博物館而非私人收藏中的）是哪一

件，為什麼？

問7　如何看待傳統竹刻藝術與竹刻藝術創新之間的關係？在您的作品中，是更傾向於保持傳統還是有所創新？

問8　竹刻對於您更傾向於一種愛好，還是一項職業？

問9　是否希望自己所掌握的竹刻技藝能夠傳承下去？現在是否有青年人向您學習竹刻技藝？

問10　如何才能將竹刻更好的傳承下去？

問11　作為一個竹人，最重要的素質是什麼？

周漢生的回應：

1　一九七九年改革開放，當了十年工人的我得以歸口（回），王老（王世襄）也從幹校回京，兩代人都終於可以做自己想做的事情了，而竹刻剛好是個交集點。

2　在刻竹的這幾十年裏，給我印象最深刻的莫過於王老那種求真求實的學風，令人感佩，受益匪淺。

3　竹刻自以圓雕最難，而其中又以構思為難中之難，我通常做的，當然是圓雕。

4　我也說不清楚自己的作品有何特點，至於細節的關注，當然是在形象的生動傳神。

5　竹刻追求的是藝術形象和藝術境界，不是賣弄技巧。而且明清文人也多反對「淫巧」，所以，在傳世竹刻中，並沒有什麼常被稱為「絕活」的東西。

6　我喜歡北京故宮那件朱三松的《寒山拾得》（圖一二六），因為我接受的是現代美術教育，不免常受寫實規律的束縛，不如他無拘無束，天真爛漫。

7　傳統是前人的沉澱，每個人從咿呀學語到描紅臨帖，都是在學習傳統，誰敢說自己的作品裏沒有「抄襲」前人的東西？所以創新絕對是第一位的。

8　我刻竹始終是一種業餘追求，因為職業化意味着商品化，要講成本，講效益，並以犧牲個性為代價去迎合市場，我玩不起。

9　跟我學過的人不少，只是急功近利的多，誰能堅持下去，天知道。不過，我並不擔心傳承。

10　國民文化素質是文化傳承的土壤，有片沃土，即使是沉埋地下數千年的古蓮子，不也能重新開花結子嗎？

11　竹人的素質當然首重文化藝術修養和創作能力，上海博物館施遠先生還提到一個「人品」問題，那更是「非淡泊以明志」的古訓了。

3　「橘紅」是廣東化州特產的一種中藥材，果實形如潮洲柑，入藥有止咳化痰之效。「範橘紅」即將幼果置於內有圖案或文字的陶範中生長，以期在成熟並除去陶範後的果實上形成相應的圖案或文字，與範製匏器的工藝如出一轍。

4　何孟澈醫生與周漢生交往後，互相交流竹刻欣賞與創作的心得，何孟澈醫生並請刻《董玄宰小像留青臂擱》、《陷地刻水仙烏木鎮紙》、《飛天伎樂筆筒》、《沉香來蟬筆筒》。何醫生又於《紫禁城》期刊上發表〈華萼交輝：與王世襄先生有關的幾件竹刻〉、〈華萼交輝：與王世襄先生有關的幾件竹刻（續）〉、〈與王世襄先生相關的幾件周漢生竹刻收藏〉、〈吳興金氏一門四傑與近現代竹刻〉等文章，繼王世襄之遺志推廣竹刻藝術。

附錄及附表

中國竹刻簡史　周漢生

一、竹雕的起源與發展

竹雕是中國民間藝術的重要組成部分，是無數民間藝術家的勞動與智慧的結晶。竹雕的起源可上溯到幾千年以前，那時的華夏大地，氣候溫和濕潤，竹資源非常豐富。我們的祖先很早就已利用木、竹製造器具。通過考古發現的幾千年前河姆渡文化的木胎漆碗，以及仰韶文化編織印跡可以證明。

現存最早的竹雕實物是西漢時期的。一九七二年，在長沙馬王堆一號漢墓的出土文物中，有兩件《彩漆龍紋竹勺》。勺柄上刻有浮雕龍紋、編辮紋和條形透雕。勺斗是個以節為底的竹筒，並已加工成上下內收的器形。考古證明，古代漆器大都雕木為胎，竹胎極為罕見。這兩件竹勺既出自漆胎工匠之手，聯繫到河姆渡的木胎漆碗，更說明中國的竹、木雕原本就是一家。

魏晉時期愛竹之風盛行。竹以「脫俗」的「君子之風」被賦予了一定的文化內涵。著名的「竹林七賢」、「竹中高士」，都出在這個時期。稱竹為「此君」便從王徽之開始。另外，南朝齊高帝曾以「竹根如意」賜予明僧紹。王獻之也把心愛的斑竹筆筒取名為「裘鐘」。北朝庾信還在詩中留下了「山杯捧竹根」的陶醉……中國人民愛竹，竹雕的發展也就扎根於傳統文化的深厚土壤之中。

唐代的文化藝術空前繁榮，對外文化交流也十分頻繁。日本奈良的正倉院，迄今還保存着一枝《唐雕人物花鳥紋尺八》。這是已知最早採用「留青」刻法的一件作品。滿地留青圖案，紋與地相互映襯，十分華麗，顯示了典型的盛唐風采。另據宋代郭若虛《圖畫見聞志》記載：唐德州刺史王倚家有筆一管，上「刻《從軍行》一鋪，人馬毛髮、亭台遠水，無不精絕……其畫跡若粉描，向明方可辨之」。說明唐代不僅出現了「留青」，還出現了「毛雕」。其中「毛雕」可能借鑒了其他工藝的手法，而「留青」則完全是依據竹材自身特點創造的新工藝。它的出現，突出顯示了竹雕的特徵。

到宋代，中國的竹雕已積累了豐富的經驗。元代陶宗儀在《輟耕錄》中講到南宋竹刻家詹成，說他造的鳥籠：「四面花版，皆於竹片上刻成，宮室、人物、山水、花木、禽鳥，纖悉俱備。其細若鏤，而且玲瓏活動。」可見是以浮雕和透雕一類手法，力圖表現多層次的立體效果。宋代的竹雕實物，目前僅寧夏回族自治區博物館藏有一塊「西夏竹雕人物殘片」，據信可能原是棋盤一類器物的邊飾，但刻法已接近高浮雕。西夏並不產竹，這件相當於南宋時期的作品，很可能原是江南的產物。如果把它和詹成的鳥籠聯繫起來，不難看出宋代竹器上的雕飾正在努力突破平面淺刻的局限。

竹雕經漢魏至唐宋，無論已發現的實物還是文獻中的記載，主要是竹器的附加雕飾，手法也多是平面淺刻。南宋這種追求形象更立體、層次更豐富的趨勢，說明當時竹雕的表現形式已得到很大提高。

宋、元以後，中國封建經濟文化已高度成熟。特別是明清之際（十六世紀中至十九世紀初），隨着城市經濟的繁榮，豪紳富商紛紛建造私家園林，斂聚古玩字畫……，使藝術品的需求迅速增加。另一方面，許多讀書人對百弊叢生的「八股」取仕已經絕望，開始轉向文化藝術，謀求個人的發展，其中不少文人藝術家乾脆加入了工藝美術行業。這大大地促進了竹雕的發展。

明、清竹雕的發展大致可劃分為三個階段。前期約嘉靖至明末，以「三朱」（朱松鄰、朱小松、朱三松）和濮仲謙為代表。「三朱」首創了把竹雕從淺刻推向深刻和圓雕的技法，使竹雕不再局限於竹器的附加雕飾和日用工藝品的製作，而能產生出層次豐富、立體感強、甚至完全立體的藝術雕刻。濮仲謙則着重竹材自然形態的利用，使魏晉以來不加雕鑿或略加雕鑿的藝術形式更加完美。提高了竹雕的藝術價值。他們的成就對竹雕藝術水平的提高，起了很大的推動作用。中期約清初至乾隆，繼明代朱、濮之後出現了吳之璠、封錫祿、周芷岩、潘西鳳等又一批有代表性的竹雕藝術家。他們在明代竹雕藝術成就的基礎上精益求精。如吳之璠的浮雕，封錫祿的圓雕，周芷岩的南宗山水刻法，潘西鳳對濮氏刻法的進一步發揮，都產生了很大的影響。明、清之際的竹雕，不僅形成了完整、豐富的表現形式和技法，還逐漸形成了以嘉定、南京為中心的主要產區。後期約嘉慶至清末，各地竹雕的從業人員也日益增多，東南各省的竹雕也相繼發展起來。湖南、浙江等省還出現了圓雕等難度較高的藝術形式反而因為無人繼承，日漸衰微，有的甚至近乎湮滅。

「貼黃」工藝，使竹雕在器物造型上取得了新的突破。但與此同時，各地從業人員的素質也開始下降，往往只行摹抄稿本。到後來甚至敷衍求利，僅以陰刻線條在器表複製稿本輪廓，以致漸趨呆滯、平淺單一，失去了雕刻藝術的基本特徵。明清之際的高浮雕、透雕、

總的來看，明、清竹雕在藝術上已達歷史的最高峰，並形成了專業藝術家隊伍。僅有傳記載的竹雕藝術家就達二三百人之多。還有許多水平相當高的藝術家可惜沒有留下姓名。他們的作品從簪釵服飾、香筒、筆筒到竹根器皿、圓雕擺件，幾乎應有盡有。而且不少人都工書善畫，通詩能文，既汲取了前代工匠的雕刻技巧，又融會了其他文學藝術因素，創造出適宜表現多樣題材的種種技法。更可貴的是他們那種極為嚴肅、認真的創作投入精神，所謂「畫一哺而數起，夜十寐而頻興」，許多優秀作品都是窮年累月、慘淡經營、才雕成的。正是這樣一批批民間藝術家，經長期地追求，才使中國的竹雕從比較簡單的、

以實用為主的工藝品，提高到比較細緻的、以欣賞為主的工藝品，並逐漸形成為獨立的專門藝術。這是世界上其他任何國家所沒有的。

新中國成立後，國家十分重視竹雕這一優秀的民間藝術，扶持各產區恢復竹雕的生產，安排老一輩竹雕藝術家授徒傳藝，使竹雕藝術恢復生機。上海、江蘇、浙江、福建、湖南、四川等省市，都形成了一定的生產規模。但「十年浩劫」給竹雕這一剛剛復蘇的藝術事業造成嚴重破壞。老一輩的竹雕藝術家徐素白、金西厓等相繼去世，健在的也多已年老目衰，無法繼續創作。歷年培養起來的藝徒中，又多已改行從事其他工作。竹雕再度面臨後繼無人的危機，引起國內甚至海外炎黃子孫的共同關注。上海市率先重新恢復嘉定的竹雕工藝廠。胡厥文同志視察該廠時特地題詞呼籲「搶救竹刻藝術」。國內外許多專家、學者、社會知名人士也不遺餘力地整理、編寫竹雕藝術的圖書文獻；走訪各地民間藝術家，積極關心、支持他們的竹雕創作；有的還出資購回流失海外的竹雕藝術珍品，在國外舉辦展覽會、報告會，向各國朋友介紹中國這一優秀的民間藝術。近年來，各地竹雕又相繼恢復，連井岡山老區人民也開始就地取材，發展竹雕生產。許多工人、農民、幹部、教師在業餘時間亦操起刻刀。從青年學生到退休老人，竹雕藝術的愛好者更不計其數。普及面之廣，前所未見。他們中不少人是真正的民間藝術家，不僅使優秀的傳統技藝得以繼承，而且大膽創新，在許多方面超越了前人的成就。竹雕這一來自民間的藝術，一定會在這廣袤的沃土中枝繁葉茂，開出更加艷麗的花朵。

二、竹雕的藝術特色

就材料而言，竹既沒有紫檀、花梨那樣貴重，更比不上犀角、象牙那般珍稀。但竹雕卻深為人們喜愛，而且好的竹雕藝術品藝術價值歷來不低於牙角玉器。這中間既有民間藝術家的聰明才智，也有不可替代的竹材特性。竹雕的題材內容，表現形式、雕刻技巧，甚至不同藝術風格的形成，大都與竹材的特性相關。所以竹雕最大的藝術特色，就是因材施藝。

隻根片竹　各有妙用

中國的竹類約有二百五十多個不同的品種，直徑粗的可達三十厘米以上，細的又只有幾毫米，但大都可以用於竹雕。

大的竹片可用於對聯、臂擱、鎮紙一類的雕刻；小的竹片也可作扇骨、墨牀，或製成硯盒、首飾盒一類的器物。近年來，還出現了逐片聯綴成幅的竹雕壁掛和大型壁畫。

大小竹筒都可利用一端的竹節橫膈為底，製成筆筒、牙籤筒一類的器物；還可從兩端保留竹節，從中鋸開，製成茶葉罐、糖果罐一類有蓋的器皿，在器皿身上施以多種形式的雕刻。

竹材基部粗，竹壁厚，節間短，在竹雕中是製作盆、碟、碗、盞一類淺腹器皿的好材料。特別是利用它的壁厚，可以在盆沿碟邊雕成各種立體的裝飾。

即使是細小的竹管、竹屑，也同樣有用。古代的簪釵雖已淘汰，但現在用竹製成的耳

環項鏈、鈕扣別針，甚至以無數小竹管連綴成衣，在現代服飾中又大出風頭。

竹根的用處更奇了。因為它是竹材中竹壁最厚的部分，用作圓雕最理想。通常為了便於造型，都把它倒置過來，稱為「竹根倒刻」。可製各種人物、動物、花果，甚至假山、茶壺等；還可以將它剜製成各種工藝器皿。像《紅樓夢》中多處提到的：「竹子根兒挖的香盒兒」、「十個竹根套杯」、「一隻九曲十環一百二十節蟠虬整雕竹根的一個大盆」，就是這一類。

可見一塊竹片，一隻竹根，看去不起眼，但在民間藝術家的手中卻變成了一件件精美的日用工藝品，甚至是寶貴的藝術品。

色妍肌澤　獨具一格

人們很早就在日常生活中發現：竹器使用久了，顏色發紅，紅中透亮；撫摸起來，光滑細膩，特別惹人喜愛。以至一把小竹椅、一枝竹煙管，縱然有些損壞也捨不得丟棄。這種心理不再是純器官的感受，而是一種對材料美的欣賞。竹的材料美主要來自竹壁的結構。竹壁由表及裏，分別由竹青、竹肌、竹黃三部分構成。

竹青又稱「竹筠」，是竹壁外表一層很薄的青皮。竹青組織緊密、質地緊硬、表面光滑。砍伐下來的竹材，隨着水分的減少，竹青的顏色也逐漸轉淺發白，進而變黃，甚至呈杏黃色。

竹黃是竹壁背面一層很薄的黃皮。竹黃不及竹青組織緊密，但質地細膩，顏色一般呈牙黃色。

竹肌夾在竹青與竹黃中間，又稱「竹肉」或「竹瓤」。竹肌主要由縱向平行排列的木質纖維和海棉體組成。木質纖維被人們習慣稱為「竹絲」。從竹壁的橫斷面看，竹絲主要密集在竹青一側，呈無數向竹黃一側漸次散開的小圓點。所以竹肌的表層顯得格外致密、緊韌；而愈靠近竹黃，海棉體愈增，竹絲愈減，質地也愈顯疏鬆。由於竹絲的顏色在空氣中能逐漸由黃轉紅，日久甚至呈紫紅色，所以在竹肌的各個切面上能呈現出疏密不同的點狀或絲狀紅色紋理，以及豐富的深淺顏色變化。

竹雕藝術正是根據竹青、竹肌、竹黃的不同色澤、肌理和質感，創造出了既能表現藝術主題，又能充分顯示竹材肌理美的雕刻手法。如「留青」，就是利用竹青和竹肌的不同特點，以黃色的竹青刻成花紋，以刮去竹青的竹肌為地，日久竹肌變紅，形成地似紅木、紋如牙銀、相映成趣的藝術效果。而「貼黃」則充分利用竹黃質地細膩光滑，色澤蘊潤的特點，加以精鏤細刻，再配以其他材料襯托，可與牙雕媲美。至於竹肌的利用，有淺刻、深刻、浮雕、透雕、圓雕等表現手法，造成更為豐富的肌理變化。特別是久經摩挲，一如琥珀瑪瑙，色妍肌澤，令人愛不釋手。所以竹雕的一刀一鑿，同時也是對材料美的發掘。

璞玉良工　相得益彰

玉重俏色，硯貴有眼。竹雖普通，但在民間藝術家的眼中，常可發現許多人們注意不到的東西，並通過巧妙的構思加以利用，創造出精美的藝術品。

如毛竹等散生竹類的根，不僅個大鬚根多，而且相互糾結。民間藝術家們仔細觀察它們的形態，多方聯想，或構思成人物的鬚髮，或設計成漁翁的蓑衣、孩童的絨帽……然後略加雕鑿，便塑造出一個充滿天然情趣的藝術形象。

這類竹根在去掉鬚根後，竹肌表面還會留下許多圓形的棕色根斑。這些自然形成的斑點，又常常被用來表現動物身上的斑紋。如蟾蜍背上的瘰疣、孔雀尾上的花翎，還有花斑豹、青蛙、老鷹……等等，看去天然生就，妙趣盎然。

慈竹等叢生竹類的根又不同，往往四五枝、六七枝連在一起，不適於精雕細刻。民間藝術家就根據它的天然形態、又細又密的鬚根，巧妙地設計成動物的皮毛和四肢，稍加整理就變成了毛茸茸的「獅子狗」、「獅子滾繡球」……

有的竹筒倒置時，竹節橫膈隆起。在民間藝術家眼中，它們彷彿是動物的脊背。於是巧加雕鑿，一個普通的竹筒就變成了長鼻碩體的大象、憨壯質拙的水牛……

還有些扁竹筒，旋製器皿不好用，但經民間藝術家剜鑿加工，竟成了一隻隻梟水嬉戲的小鴨子，意趣橫生，出人意外。

即使是一些畸形竹、蟲傷竹，民間藝術家也從不輕易放過。畸形竹的斜欹或捲轉，往往成了器物的天然造型；蟲傷竹的蛀痕又常常被利用作畫面上木瘝樹穴，看去反而別有情趣。可見竹雕的藝術生命不單在技術的精湛，更重要的是民間藝術家那豐富的藝術想像和深厚的生活積累。

三、竹雕的主要技法和製作工序

竹雕的材料準備

竹雕講究因材施藝，所以民間藝術家大多親自選材。通常用得最多的是毛竹。毛竹不僅種植普遍，材料易得，而且體型大、竹壁厚、材質致密堅韌，特別適用於雕刻。但選用毛竹要注意竹齡，一般認為：兩年以下的嫩竹質地未堅，三年以上的老竹紋理粗糙，三年竹齡的最合用。

一般竹面雕刻，對竹材的外觀要求不高。浮雕、高浮雕一類要求竹壁厚，還可以利用篾器行業鋸下的竹兜。但留青、毛雕一類淺刻對竹材的外觀要求很高。特別是留青，竹青上不能有任何損傷或斑痕，所以常常要到產地去專門挑選。

用新竹雕刻小件作品，必須及時逐節鋸斷，倒出其中的竹液，才不致泛出表面形成黃斑。然後再將竹筒截成毛坯，用水煮沸半小時後撈出，洗去竹上的浮脂。經過這樣處理，竹材內的營養成分大部分已溶解在水中，可防蟲蛀。

處理後的竹材，除條形的竹片外，都要放在避日避風的地方候其自然陰乾，千萬不可日曬風吹，否則表裏收縮不一，極易開裂。一般等到一個月左右，竹青轉為白色，就已接近乾燥。

用來雕刻大件作品的新竹在鍋內放不下，可放在水塘中浸泡，但要將竹內的營養成分溶解出來，則需要很長的時間。

貼黃的材料是竹黃。民間多在新竹砍下時，趁其水分未乾，即逐節鋸斷，鋸去竹節，劈去竹肉，再將圓筒形的竹黃展開，用水煮沸半小時後撈出，晾至半乾再以重物壓住，等

到基本平服成片材，再與其他材料黏合，製成貼面。

竹雕用材以竹根最難得，即使到產地去尋求也相當費勁。因為鬚根間夾雜了許多砂土石塊，糾結成團，不易挖掘。往往為了減少鬚根的損傷，連土帶石一起掘出，少則二十公斤，多則近一百公斤，而且常常費盡力氣卻並不適用。所以前人詩中說：「取材幽篁體，搜掘同參苓。」民間慣將掘出的竹根隨即丟置附近的溪中，等沖走泥砂後，再將嵌入根中的石塊小心剔出，再量材使用。

竹雕的操作方法

一般平面雕刻在竹材乾透之後，先裁製成所需要的形式。如不需留青，便可刮去竹青，但不能傷及竹肌。然後先用細砂紙打磨，再用羊肝石、木賊一類磨光，最後用粗布揩白蠟，用力在竹面上反覆擦拭至產生光澤。臨刻前，有的還用布裹核桃仁再擦一兩遍，以使表層竹肌稍稍油潤，便於行刀。

圓雕如不需利用鬚根，在除去鬚根時要非常小心。因為鬚根表皮脆而內裏木質纖維韌性強，加上竹根礓砢不平，鬚根又相互糾纏，很容易傷及根斑。通常須用快鑿，自上而下，從鬚根基部兩三毫米處鑿斷。等全部鬚根去淨後，再用刻刀將根斑周圍修整平，以保持根斑的完整。不須利用根斑的，下鑿時可深一些，從鬚根基部鑿斷，但也不能傷及竹肌。

竹雕的刀具沒有一定的限制。小件可用木刻刀，大件也可用木工雕花刀，還可以根據需要和習慣自行製作。

在具體雕刻時，由於竹材容易順絲劈裂、竹絲與海棉體質地相差懸殊，所以民間藝術家很講究用刀的一些基本法則。如雕鑿毛坯，必須「先雕橫紋，控制直絲」；具體雕刻，

竹雕的表現形式

竹雕在表現形式上大致可分為竹面雕刻和立體圓雕兩大類。竹面雕刻又有陰文和陽文的區別。陰文中有毛雕、淺刻、深刻、陷地深刻。陽文中有留青、薄地陽文、淺浮雕、高浮雕、透雕。各種雕刻形式又可相互結合，以使表現力更豐富。

毛雕：專指在竹材表面以極細極淺的刀痕，形成細如毛髮的線條來表現物象的一種刻法，多用於小面積的畫面和文字。

淺刻：刀痕淺，但有線有面。線有粗細變化，面有起伏轉折，宜於表現寫意畫和行草一類的書體。

深刻：刀痕更深，面的起伏變化更大。大都利用凹陷的光影表現一種物象，並藉以襯托其間凸起的另一物象。如以陰文刻豆莢，而莢中豆粒用陽刻凸起，顯得更為逼真。實際上是凹中有凸，在陰刻中又揉進了陽刻。

陷地深刻：陰刻中進刀最深的一種刻法，實際上是一種高浮雕，只不過為了保持整個竹面的完整，特地將高浮雕四周的竹材保留不刻，使高浮雕彷彿深深嵌陷在竹材裏面。

留青：利用竹青刻成微凸的平面花紋，把地上的竹青刻去，露出竹肌，藉以形成紋與地不同色澤肌理的對比。留青的花紋，還可以按需要刻成厚薄不同的層次，使竹肌的顏色從較薄的竹青下透出，形成微妙的濃淡變化。

薄地陽文：將物象四周的竹材鏟去一層，使物象形成薄薄凸起的一個層面，再以陰文

線條對平面的物象作具體的刻劃，有些類似漢代畫像石的「減地法」。

淺浮雕：與薄地陽文的區別主要在於物象已不是平面的，不靠用線來刻劃物象，而是依靠光影作用使物象顯得近似立體的效果。

高浮雕：對淺浮雕而言，物象凸起更高，刻去的地方也更深，顯得更加立體，這必須用很厚的竹材。

透雕：一種是層次單一的畫面（裝飾性較強的形象）中，將形象四周的地鏤空，使之顯得更加突出。另一種是層次比較豐富的畫面，將局部地鏤空，使畫面顯得不堵不塞，有空間感。還有一種是將高浮雕四周的地鏤成有規律的通花圖案，用以襯托主體形象。

圓雕：純粹塑造立體的形象。但圓雕在竹雕中有一定限制。因為竹材中空，所以不單要審視材料的外形，還要兼顧材料的壁厚，因材施藝，盡量精確地把握進刀的限度。然後分毛坯、雕刻、修光三個步驟，逐步進行。但在創作過程中，仍需隨時觀察竹壁的厚薄變化，並對構思中的形象作出相應的調整，才不至於將竹壁鑿穿。這是以竹為材製作圓雕的特點。

四、著名竹雕藝術家及其代表作

朱松鄰

明代竹雕藝術家。明代隆慶、萬曆年間嘉定人，祖籍新安，工韻語、精摹印、善繪畫，與其子朱小松、其孫朱三松一起，被世人稱為竹雕「三朱」。由於社會動蕩不安，他長年隱居，與當地民間藝術家共同研究竹雕技藝，突破平面淺刻的局限，創出「深刻」刀法，為竹雕向浮雕、透雕和圓雕發展奠定了基礎。所製多為筆筒、香筒、酒杯等，尤以簪釵服飾名重當時，以至詩中都出現了「玉人雲鬢堆鴉處，斜插朱松鄰一枝」的句子。可惜他的作品現在已很難見到。

朱小松

朱松鄰之子，工小篆行草，繪畫長於山水。竹雕傳至小松，人物雕刻已成績斐然。尤其是所刻竹木古仙佛像，被當時人譽為「神工」。由於家境貧窮，又不肯奉承權勢，又喜酒，一生所刻多被酒家索去高價售人。傳世作品有《劉阮入天臺香筒》、《歸去來辭圖筆筒》等。

《劉阮入天臺香筒》是朱小松的代表作。香筒刻東漢時劉晨、阮肇入天台山遇仙的故事。一眼看去，筒上古松盤屈，藤蘿攀附，山石玲瓏，彷彿已步入幽邃神秘的仙境。整個畫面以一盤屈斜倚的古松斜分為二：古松下，劉、阮正與一仙女下棋。仙女面目秀美，高髻寬袖，右手以食、中二指夾持一子，安詳專注，似欲投下。劉、阮二人一個左手托棋子

鉢，眼神緊緊盯住仙女右手下的棋盤；一個居中觀局，也正凝神注視。仙女手中的這一着未了之棋，成了這組情節的焦點。而古松後，洞門半開，另一仙女手執蕉扇，正俯視腳邊的梅花鹿和仙鶴，彷彿若有所思。這兩組情節相互聯繫又相對獨立，而且恰好各佔香筒的一個可視面，非常適合手中輾轉把玩，是傳統竹雕處理環形畫面的典型手法。在雕刻技法上，作者將紛繁的景物以浮雕的高低處理得層次分明；同時又用透雕的手法，將山石的孔穴、古松的輪廓、半開的洞門等等鏤空，既解決了香筒的實用功能，又使複雜的畫面顯得繁而不塞、虛實相生、玲瓏自然。特別是畫面人物刻劃入微，情態傳神（朱小松以善刻古仙佛像著稱，這件香筒便足以說明問題）。另外，特意將人物的眸子和棋盤上的棋子用深色角質材料嵌成。這不僅起到了把人的視線引向畫面中心的作用，也是竹雕手法上的一個創造。總之，這件香筒無論構圖之美，還是刀法之工，的確堪稱歷代竹雕中的精品。

朱三松

朱松鄰之孫，性簡達，工詩善畫。竹雕傳至三松，技藝更為精妙，但平日不輕易動手，動手則聚精會神，全力投入，常常經年累月才雕成一件。所刻多為筆筒、香筒、臂擱、人物、蟹、蟾蜍等。作品當時已極為寶貴，後世更倍加珍視。傳世作品有《殘荷洗》、《窺簡圖筆筒》等。

濮仲謙

明代著名竹雕藝術家。金陵人，生於萬曆十年，至清初仍然健在。作品多利用竹材自

然形態，以顯自然情趣為主要特色。張岱《陶庵夢憶》稱他貌若無能，但竹雕技藝巧奪天工，名氣很大：「一帚、一刷，竹寸耳，勾勒數刀，價以兩計。然其所以自喜者，又必用竹之盤根錯節以不事刀斧為奇，則是經其手略刮磨之，而遂得重價。」他的這種風格，後來被稱作「濮氏刻法」，與嘉定朱氏的精雕細刻迥然不同，在提高竹雕的藝術性上，卻是異曲同工。

金西厓

當代著名竹雕藝術家。早年畢業於聖芳濟學院，原學土木工程，自小生長在充滿藝術氣氛的家庭中，熱愛金石書畫，工作之餘，專攻竹雕。早在二十年代，作品已頗具影響，先後結識了許多著名書畫家。並特別為一代宗師吳昌碩看重，經常予以指導，結成忘年之交。一九二三年吳昌碩請友人為自己畫像，就特意請他將畫像刻在一塊臂擱上。一九二六年，吳昌碩為他題寫室名「鍥不舍齋」，並在題款上稱讚他「神奇工巧，四者兼備，實超西筜（張希黃）、皎門（韓潮）之上」。金西厓把這「鍥不舍」一直當作自己的座右銘，全身心投入竹雕事業，技法益精，尤其以陰刻最為擅長。所製多為扇骨、臂擱、筆筒等。

一生作品不下千件，並將精研竹雕所得，集成《刻竹小言》，分簡史、備材、工具、作法、述例五章，詳細記敘了許多寶貴的藝術經驗。一九八○年經王世襄先生整理編撰，由人民美術出版社出版發行，深受廣大竹雕愛好者的歡迎，對中國竹雕藝術的普及，起了很大的作用。

竹刻基本技法　周漢生

立體圓雕

創作者以竹根或竹筒為材，以光和影的變化來塑造三維空間中的立體形象。因竹材中空，圓雕在竹雕中有一定限制和難度。創作者不單要審視材料的外形，還要兼顧竹壁厚度，因材施藝，盡量精確地把握進刀的限度。創作過程分為毛坯、雕刻、修光三個步驟，逐步進行。在進行期間，仍需隨時觀察竹壁的厚薄變化，並對構思中的形象作出相應的調整，才不至於將竹壁鑿穿，此乃製作圓雕的特點。圓雕可分為「藏腹式」、「敞腹式」及「無腹式」三種。

藏腹式

此為製作圓雕的一種形式，作者將竹材空心處完全包藏在作品內裏。作品往往依勢刻成金字塔形的人物坐姿，為保守但穩妥的用材思路。

敞腹式

此為製作圓雕的第二種形式，作者依據竹材外形和竹壁的厚薄進行構思，將所需形象

輪廓以外多餘的竹壁完全鑿去，融合竹內的空心與外部空間。這類作品往往可以構成人物與景物或多個人物的組合，也可製作各種動物、植物形象的觀賞器物。

無腹式

此為製作圓雕的第三種形式，作者不使用完整的竹根為材，而只在小塊的竹壁上進行雕刻，避開空心，作法自與一般木雕無異，只是作品形制較小而已。

竹面浮雕

雕刻由竹面往竹裏取材，以凹顯凸，或鏟地以凸顯圖形，模擬立體形象的光影效果。

依取材深淺，又有高浮雕、淺浮雕之分。

高浮雕

也稱為「深浮雕」，相對於「淺浮雕」而言，取材較深，物象凸起更高，立體感更強，空間層次感更豐富。

淺浮雕（舊稱「薄地陽文」）

也稱「低浮雕」，相對於高浮雕而言，取材較淺，物象凸起較低，有一定立體感，空間層次較少。另有類似漢畫像石「減地法」，將物象外輪廓以外竹面薄薄鏟去一層為地並任其光素，使物象只在極薄的一個層面上顯凹凸的「薄地陽文」；還有在淺浮雕物象上局部保留竹皮的「留青陽文」等，也都屬於淺浮雕的範疇。

陷地浮雕

　　為保留更多竹面而盡量少鏟地，甚至不鏟地的一種浮雕形式。常見的有：「開光式浮雕」、「有限鏟地浮雕」和「不鏟地浮雕」。

　　開光式浮雕：將浮雕畫面限定在一定形狀的畫框式界線之內，此種樣式多為深浮雕。

　　有限鏟地浮雕：通常沿浮雕形象的外輪廓，將地鏟成漸與四周竹面相接的斜坡狀，此種樣式多為淺浮雕。另有舊稱「陽文隱起」、「薄意」之類，也屬於此種樣式。

　　不鏟地浮雕：即完整保留浮雕輪廓以外的竹面不刻，使浮雕形象彷彿嵌進竹裏的一種樣式。這種樣式的浮雕既有高浮雕（舊稱「陷地深刻」）也有淺浮雕。

透雕

　　也稱「鏤刻」，常根據畫面需要，雕刻穿透竹材，以顯玲瓏通透的一種雕刻形式。常見的樣式有三種：一種是在單一層次的畫面中，將形象輪廓以外部分鏤空，使形象更突出；另一種是在層次較豐富的畫面中，有選擇地將主體形象四周的景物局部鏤空，增加畫面的通透感；還有一種是將浮雕形象四周的地，鏤成有規律的滿地通花圖案以襯托主體形象。

陰刻

　　以竹面為地，用線型刻痕來表現書畫作品的一種形式，通常有「陰文深刻」、「陰文淺刻」和「毛雕」之分。

　　陰文深刻：刻痕深，線條粗細及兩側刀口角度變化豐富，適合表現書畫作品的筆意。

陰文淺刻：刻痕較淺，線條粗細及兩側刀口角度變化不大，類似繪畫的白描用線。

毛雕：刻痕極細極淺，多用於表現人物的鬚、眉以及細小的文字。

留青

專指竹皮上「剔皮露肌」的一種工藝。多用淡黃色的竹皮留作花紋，再剔去四周竹皮以露出深色的竹肌來襯托花紋；也可通過多留少留形成厚薄不同的竹皮，以期從中透出深淺不同的竹肌顏色變化。常見樣式有：平留刻劃式、明晦濃淡式和深淺濃淡式。

平留刻劃式：將形象輪廓以外的竹皮剔去露竹肌為地，再在留作形象的竹皮上以陰文刻及竹肌作具體刻劃。

明晦濃淡式：通過對竹皮的多留少留，以表現物象的陰陽、明暗來塑造形象。

深淺濃淡式：通過對竹皮的多留少留，以模擬書畫的墨色濃淡來再現書畫作品。

《附錄三》

「刻竹札記」補遺

周漢生

或文或質是共性

竹刻自金元珏始分嘉定、金陵兩派，於是二百年來，「精雕細刻」與「不事刀斧為奇，經手略刮磨」也成了這兩大流派風格的標籤。

有趣的是，在中國工藝美術學會根藝研究會會長馬馴驥先生眼裏，這濮仲謙卻並非竹刻家，而是一位根藝藝人（《中華民間藝術大觀・根藝》）。理由也很簡單，因為他說根藝有別於其他雕刻的最大特點就在「三分雕七分磨」，而這跟濮仲謙「不事刀斧為奇，經手略刮磨」的作風剛好正合。

視角一變，往往一新。且不論濮仲謙究竟是竹刻家還是根藝藝人，這同為造型藝術的竹刻和根藝，無疑都是在竹木材料上做減法：雕或不雕，是三分雕七分磨，抑或是三分磨七分雕，總不外乎或文或質，並沒有第三選擇的餘地。古人說，「文勝質則史，質勝文則野」，那是美的秩序中兩個不變的指導原理。

一九九四年，王世襄先生曾在香港大學的一次座談會上有個發言，題為《文人趣味與工藝美術》，其中有一段說：「環顧一下明清之際的各類工藝美術品，幾乎每一類都存在着純樸率真、天然謝雕飾的作品和細琢精雕、窮工殫巧，但又雅而有士氣的作品」。王老

的這段講話說明，在明清之際的各類工藝美術品中，或文或質也是一種普遍的存在。

既是一種普遍存在的現象，所謂嘉定派的「精雕細刻」與金陵派的「不事刀斧為奇，經手略刮磨」也不過是這或文或質的規律性反映，而且其他各地的竹刻也都概莫能外。這是共性，而不是個性。試想一種沒有個性的藝術風格又何以稱派？金元珏恐怕是真的弄錯了。

舊說今說

《夢溪筆談》裏有則雜記，說「鄜延境內有石油，舊說高奴縣出脂水即此也。」顯然，「石油」一詞的出現，無疑代表着當時對這新能源的最新認識。而今石油已無人不曉，若還有人偏要以「脂水公司」掛牌上市，怕是壓根兒就沒想開張。

竹刻也會遇見一些舊說，主要是些形式或技法的舊稱。大概竹刻成為一種專門藝術的時間相對較晚，這些舊稱也多為時人一時、一地之見，或取其自以為與眾不同之處，或借用其他工藝的既有名目。識者既雜，其名各異。僅浮雕一項，不僅有高（深）浮雕、低（淺）浮雕，又有所謂減地、薄意、薄地陽文、陽文隱起、陷地深刻、陷地淺刻等等不同的名目。其實，陽文隱起是借用漆藝中以漆灰堆浮雕的「隱起」一詞；薄意也原是田黃石印章上的一種淺浮雕；而減地原指畫像石的鏟地；薄地陽文之「薄」既是薄意之薄。說白了，全是淺浮雕，無非淺中又略顯微差而已。

在現代浮雕中，所謂高（深）浮雕、低（淺）浮雕，雖也同樣是以其體積壓縮的程度不同來區分，但通常將浮雕厚度超出立體實物實際厚度三分之一者，通通視為高（深）浮雕；不及立體實物實際厚度三分之一者，通通視為低（淺）浮雕，而且只是大致的區分，並沒有嚴格的界線。否則，高低深淺，毫釐之間層層區分，層層命名，豈非自縛手腳，何

來自由創作？

至於陷地深刻、陷地淺刻，也不過是就地而言。實際上，凡是浮雕都需有地來襯托。

低於浮雕的地是地，與浮雕一平的地還是地。所謂陷地深刻其實就是以竹面為地的深浮雕，陷地淺刻其實就是以竹面為地的淺浮雕。而舊說只為以竹面上下分陰陽，視竹面以上的雕刻為陽文，視竹面以下的雕刻為陰文。這樣一來，分明是陽文的浮雕，只因以竹面為地，就被冠以陷地深刻或陷地淺刻，從而被視為陰文。概念如此顛倒，教人何以是從？

竹刻的傳承也要與時俱進。說者如能像沈括一樣，用當代的詞彙和當代的認知去詮釋舊說，去蕪存菁，使人觸類旁通，一定會對竹刻發展更有助益。

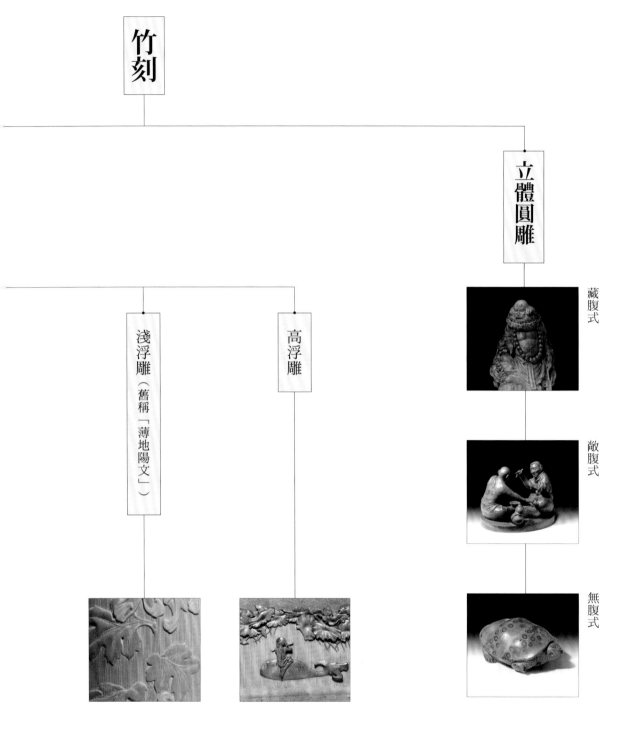

竹刻

立體圓雕

藏腹式

敞腹式

無腹式

淺浮雕（舊稱「薄地陽文」）

高浮雕

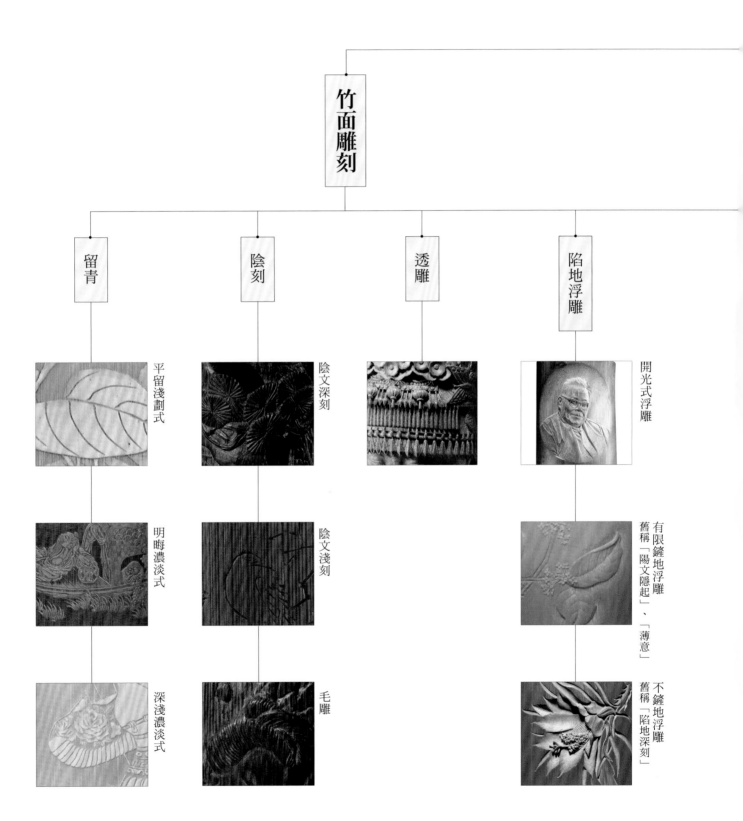

竹面雕刻

留青
　平留淺劃式
　明晦濃淡式
　深淺濃淡式

陰刻
　陰文深刻
　陰文淺刻
　毛雕

透雕

陷地浮雕
　開光式浮雕
　有限鏟地浮雕　舊稱「陽文隱起」、「薄意」
　不鏟地浮雕　舊稱「陷地深刻」

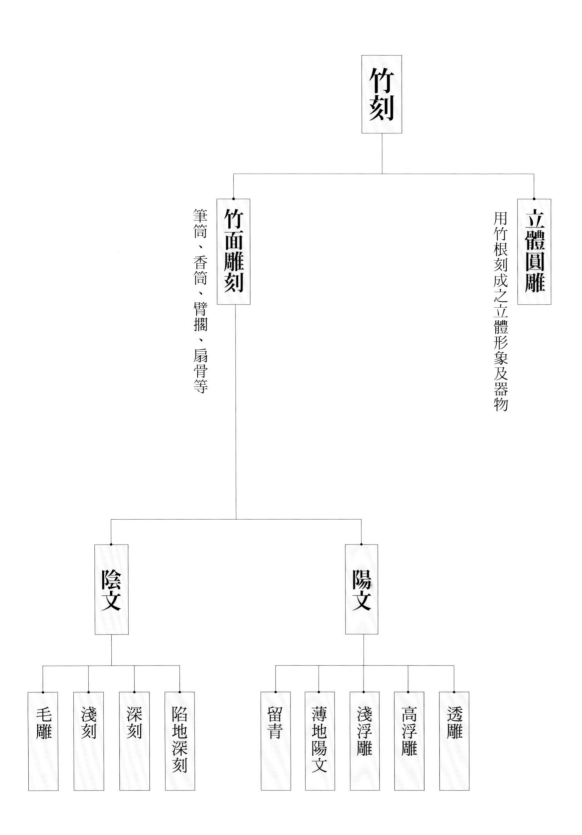

竹刻

立體圓雕
用竹根刻成之立體形象及器物

竹面雕刻
筆筒、香筒、臂擱、扇骨等

陰文
毛雕
淺刻
深刻
陷地深刻

陽文
留青
薄地陽文
淺浮雕
高浮雕
透雕

毛竹各部位名稱及其在竹刻中的用途一覽表

名稱	備注	用途
稈莖	指竹稈的地上部分。	可分解成竹筒，竹片等各種竹面雕刻用材。
竹皮	指竹稈外表的一層青皮，也稱作「筠」。	主要用於「留青」工藝。
篾青	常泛指去皮後的竹壁。	廣泛用於各種竹面雕刻，這類作品也因此被統稱為「青篾貨」。
篾黃	多指竹壁的裏層，或專指竹黃。	主要用於「反黃工藝」，「反黃」作品也因此被稱為「黃篾貨」。
竹膚	即竹面，也稱為「筦」，是竹壁的面材。	因材美質優，多數竹面雕刻會盡量保全其完整，更常以竹面為地。
頭、二、三青	指竹面及其以下三層優質篾，總共不足三毫米。	因材美，是浮雕，尤其是淺浮雕如「薄地陽文」、「陽文隱起」等所倚重之材。
竹肉	泛指竹面與竹裏之間的竹壁。	主要用於浮雕，特別是高浮雕、透雕。
稈基	俗稱「竹根」，即竹稈的地下部分。	主要用於圓雕，亦可製作器物和竹根印章。
稈柄	指稈基與竹鞭之間的一小段連接部，俗稱「螺絲釘」。	形體雖小，但位置重要，在圓雕造型中往往不可或缺。
竹鞭	即竹的地下莖。	可以與相連的稈柄、稈基一起用作圓雕造型，也可製作竹根印章。
竹膈	即竹腹中的橫膈。	一般用作筆筒類器物和圓雕的底，但在圓雕中往往可以彌補空心的缺陷。
鬚根	即着生在稈基上的鬚狀根。	可隨稈基一起用於圓雕造型，但更多是削去後利用其留下的疤痕來表現圓雕動物皮毛上的斑紋。

圖號	名稱	館藏	頁數
前言	霍去病墓前石刻	茂陵博物館藏	XIX〜XXII
圖一	朱三松《竹雕老僧》	王世襄先生舊藏（鳴謝：北京嘉德）	003
圖二	清無款《竹雕採藥老人》	王世襄先生舊藏（鳴謝：北京嘉德）	004
圖三	封錫祿《竹雕羅漢像》	上海博物館藏	005
圖四	朱三松竹雕《荷葉式水盛》	台北故宮博物院藏	006
圖五	無款竹雕《麻姑獻壽仙槎》	北京故宮博物院藏	006
圖六	鄧用吉竹雕《淵明賞菊》	上海博物館藏	007
圖七	朱三松竹雕《寒山拾得像》	北京故宮博物院藏	008
圖八	張宏裕《竹雕壽星》	北京故宮博物院藏	008
圖九	去盡竹根鬚的秠基		010
圖一〇	保留竹根鬚的秠基		011
圖一一—一四	周漢生手繪竹根秠柄秠基示意圖		011〜012
圖一五	朱小松《歸去來辭圖筆筒》	王世襄先生舊藏（鳴謝：北京嘉德）	014
圖一六	朱三松《窺簡圖筆筒》	台北故宮博物院藏	015

圖號	名稱	收藏	頁碼
圖一七	方絜《竹刻蘇武持節圖臂擱》	上海博物館藏	016
圖一八	沈大生《庭院讀書圖筆筒》	上海博物館藏	017
圖一九	吳之璠《東山報捷圖黃楊筆筒》	北京故宮博物院藏	018
圖二○	清王梅鄰《秋聲賦筆筒》	鳴謝：葉先生千金鄭氏家人 承蒙明尼蘇達州Minneapolis Institute of Arts同意轉載	019
圖二一	清無款《荷蟹筆筒》	私人收藏（鳴謝：香港蘇富比）	020
圖二二	清鄧雲樵《春畦過雨筆筒》	鳴謝：葉先生千金鄭氏家人 承蒙明尼蘇達州Minneapolis Institute of Arts同意轉載 葉恭綽先生舊藏	020
圖二三	張偉忠《薄意持扇人物臂擱》	鳴謝：嘉定博物館徐征偉先生	021
圖二四	陳向民《浮雕賞梅臂擱》	鳴謝：嘉定博物館徐征偉先生	021
圖二五—二七	竹根斑紋圖		022~023
圖二八	《竹根圓雕麻雀》斑紋局部（作品三四）	周漢生先生藏	023
圖二九	稈環、籜環示意圖		024
圖三○	《飛天伎樂筆筒》細部（作品四五）	香港華萼交輝樓藏	025
圖三一—三二	朱三松款《仕女筆筒》	台北故宮博物院藏	027~028
圖三三	沈大生竹雕《蟾蜍》	英國東亞藝術博物館藏	029

圖三四	圖三五	圖三六	圖三七	圖三八	圖三九	圖四〇	圖四一	圖四二	圖四三	圖四四	圖四五	圖四六	圖四七	圖四八
《仲謙款松樹形壺》	清竹雕《十二生肖筆筒》	周漢生繪圖《唐雕花鳥人物留青尺八》	宋剔釉磁州窰罐	張希黃《樓閣山水筆筒》	尚勛《溪船納涼筆筒》	江曉《留青人物臂擱》	《花鳥人物螺鈿漆背鏡》	明朱松鄰款《高浮雕松鶴筆筒》	明《沉香鴛鴦暖手》	清代《竹根蛙》	朱纓款《蟾蜍》	潘西鳳《竹根筆筒》	潘西鳳《二十八宿羅心胸》竹根印	潘西鳳《福不可極留有餘》竹根印
北京故宮博物院藏	北京故宮博物院藏	原作藏於日本正倉院	英國東亞藝術博物館（麥雅理先生）藏	上海博物館藏	廣東民間工藝博物館藏	鳴謝：嘉定博物館徐征偉先生	中國國家博物館藏	南京博物院藏	王世襄先生舊藏（鳴謝：北京嘉德）	王世襄先生舊藏（鳴謝：北京嘉德）	葉義醫生舊藏，現藏香港藝術館	廣東民間工藝博物館藏	上海博物館藏	上海博物館藏
031	033	034	035	037	038	039	041	043	044	045	046	050	051	051

圖號	名稱	收藏	頁碼
圖四九	《仲謙款松樹形壺》	北京故宮博物院藏	053
圖五〇	竹根（程基）倒轉圖		055
圖五一	《竹根圓雕豹噬鹿》斑紋局部（作品四〇）	香港華蕚交輝樓藏	057
圖五二	周芷岩《蘭花圖臂擱》	北京故宮博物院藏	059
圖五三	《松壑雲泉山水筆筒》	上海博物館藏	058
圖五四至五七	周漢生手繪清中期以後浮雕刻法之演變圖示		060～062
圖五八	《竹根圓雕醉猴》（作品三七）	香港華蕚交輝樓藏	071
圖五九	《竹根圓雕五石瓠》（作品三六）	香港舊時月色樓藏	071
圖六〇	明朱三松《荷葉式水盛》	台北故宮博物院藏	075
圖六一	封錫爵《竹雕白菜筆筒》	北京故宮博物院藏	077
圖六二	范遙青刻《百合》	王世襄先生舊藏（周漢生提供范遙青所贈照片）	079
圖六三	清李鱓「終日無聞長自閒」竹鞭印及印文	北京故宮博物院藏	080
圖六四	清李鱓「趙遣」竹鞭印及印文	北京故宮博物院藏	081
圖六五	竹根印章	香港閒趣軒藏	081
圖六六	吳之璠《三顧茅廬黃楊筆筒》	台北翦淞閣藏	083

圖八一	圖八〇	圖七九	圖七八	圖七七	圖七六	圖七五	圖七四	圖七三	圖七二	圖七一	圖七〇	圖六九	圖六八	圖六七
《高浮雕蓮塘牧牛圖筆筒》展開全圖	石灣牧牛陶塑	李可染寫牧童與牛	豐子愷繪畫	清代無款《牧牛圖筆筒》	清代《牧童騎牛竹根圓雕》三例之一	漢代《銅豹鎮》	西漢《石豹鎮》	金代《魚紋銅鏡》	遼代《提梁魚罐》	宋代玉《雙魚墜》	商周玉器《魚形小工具》	仰韶文化半坡類型《魚紋彩陶》	袁荃猷《生肖》剪紙	袁荃猷《大樹圖》剪紙
香港華萼交輝樓藏	香港華萼交輝樓藏	鳴謝：香港翰墨軒	香港藝術館藏	北京故宮博物院藏	廣東民間工藝博物館藏	河北博物院藏	中國國家博物館藏	香港華萼交輝樓藏	大英博物館藏 ©Trustees of the British Museum	傅忠謨先生佩德齋舊藏（鳴謝：傅熹年先生）	傅忠謨先生佩德齋舊藏（鳴謝：傅熹年先生）	中國國家博物館藏	鳴謝：周漢生先生	王世襄先生提供，載《光明日報》（一九九七年十月十八日）
126	125	125	125	124	123	111	111	105	105	105	104	104	089	087

圖九六	圖九五	圖九四	圖九三	圖九二	圖九一	圖九〇	圖八九	圖八八	圖八七	圖八六	圖八五	圖八四	圖八三	圖八二
唐代《鴛鴦鸚鵡八菱鏡》	《青銅鴛鴦與蛇》	南宋馬遠《梅石溪鳧圖》	金西厓先生為其尊翁吳興金公沁園所刻像	丁聰繪王世襄白描小像（一九九七）	漢代青銅《馬踏飛燕》	何朝宗《建白瓷塑達摩》	梁楷《釋迦出山圖》局部	馬遠《水圖卷》之「雲舒浪卷」	北齊《菩薩》	永樂款剔紅《牡丹孔雀紋剔紅大盤》	元代《剔紅漆盤孔雀雙飛》	元明玉雕孔雀《雙孔雀飾件》	宋玉雕孔雀《孔雀銜花佩》	北魏《永固陵石券門》
香港華萼交輝樓藏	雲南省博物館藏	北京故宮博物院藏	上海博物館藏	王世襄先生提供	甘肅省博物館藏	北京故宮博物院藏	東京國立博物館藏	北京故宮博物院藏	青州市博物館藏	北京故宮博物院藏	大英博物館藏 ©Trustees of the British Museum	中國國家博物館藏	中國國家博物館藏	中國國家博物館藏
163	163	162	158	158	151	141	141	140	137	133	133	133	133	132

圖號	圖說	典藏	頁
圖九七	南宋佚名團扇	北京故宮博物院藏	164
圖九八	元代《楊茂款黑漆鴛鴦荷花盤》	大英博物館藏 ©Trustees of the British Museum	164
圖九九	《青金石鴛鴦》	倫敦維多利亞與阿爾拔博物館藏	165
圖一〇〇	明《沉香鴛鴦暖手》	王世襄先生舊藏（鳴謝：北京嘉德）	165
圖一〇一	古埃及《象牙雕妝奩盒》	大英博物館藏 ©Trustees of the British Museum	165
圖一〇二	宋《妙法蓮花經》蛇圖形		168
圖一〇三	明代五毒織紗	香港華萼交輝樓藏	168
圖一〇四	清代《「蛇吞象」織錦》	香港華萼交輝樓藏	168
圖一〇五	墨西哥十六世紀《石刻響尾蛇》	大英博物館藏 ©Trustees of the British Museum	169
圖一〇六	古埃及《紅花崗岩法老王立像》	大英博物館藏 ©Trustees of the British Museum	169
圖一〇七	西漢時期匈奴草原文化《青銅刺蝟》三例	瑞典斯德哥爾摩東方藝術館藏	173
圖一〇八	清代《黃楊木仕女》	北京故宮博物院藏	179
圖一〇九	明弘治十一年大字魁本全相注釋《西廂記》鶯鶯像		179
圖一一〇	南宋《青白釉仕女瓷枕》	紐約大都會博物館藏	179
圖一一一	明朱三松《荷葉式水盛》	台北故宮博物院藏	183

圖一二六	圖一二五	圖一二四	圖一二三	圖一二二	圖一二一	圖一二〇	圖一一九	圖一一八	圖一一七	圖一一六	圖一一五	圖一一四	圖一一三	圖一一二
朱三松竹雕《寒山拾得像》	玉雕像	西晉《瓷質踞坐對書俑》	甘肅出土 西漢彩繪木雕《博奕老叟》對像	唐代《銀鎏金龜形盒》	晉代《銅龜》	商代《鱉形墜》	明代剔彩《菊花小圓盒》	明永樂款剔紅《菊花盒》	明早期《剔紅圓盒》	余宇康教授拍攝蠟梅照	清代《環珮紋留青臂擱》	明朱小松《劉阮入天臺香筒》	明代《螭紋透雕香筒》	清代《竹根雕荷葉水盛》
北京故宮博物院藏	三藩市亞洲藝術館藏	湖南省博物館藏	甘肅省博物館藏	法門寺博物館藏品，現於西安歷史博物館展示	敦煌博物館藏	傅忠謨先生佩德齋舊藏（鳴謝：傅熹年先生）	北京故宮博物院藏	北京故宮博物院藏	北京故宮博物院藏	鳴謝：余宇康教授	北京故宮博物院藏	上海博物館藏	王世襄先生舊藏（鳴謝：北京嘉德）	台北故宮博物院藏
225	225	225	224	215	215	214	207	206	206	195	191	187	186	183

圖一四二	圖一四三	圖一四四	圖一四五	圖一四六	圖一四七	圖一四八	圖一四九	圖一五〇	圖一五一	圖一五二	圖一五三	卷二	卷二
北魏石刻飛天反彈琵琶	北魏伎樂飛天	印度石雕《美人魚伎樂》	明版《西廂記》木刻插圖局部	元《青花梅瓶》	清乾隆《桐蔭仕女圖》玉雕	漢代《玉蟬》三例	漢蟬	明代《金蟬瑪瑙葉》	清代《竹雕葡萄寒蟬洗》	清代《象牙玳瑁小蟬》	王世襄先生（右）與周漢生先生（左）	作品四、一七、二三、三六	作品一〇
倫敦維多利亞與阿爾拔博物館藏	青州市博物館藏	紐約大都會博物館藏		倫敦維多利亞與阿爾拔博物館藏	北京故宮博物院藏	傅忠謨先生佩德齋舊藏（鳴謝：傅熹年先生）	傅忠謨先生佩德齋舊藏（鳴謝：傅熹年先生）	南京博物院藏	北京故宮博物院藏	香港華萼交輝樓藏		鳴謝：香港舊時月色樓	鳴謝：伍嘉思女士
275	275	275	284	285	285	289	289	289	289	289	293		

編著者略歷

周漢生（一九四二—） 湖北陽新人，工藝美術家、藝術教師，業餘愛好竹刻。早年畢業於廣州美術學院工藝美術系。文革時期於合肥當工人。後擔任合肥市工藝美術研究所所長、十竹齋負責人、合肥市工藝美術公司副經理。一九八五年任職於武漢江漢大學，先後曾任教研室主任、藝術系主任。

何孟澈 祖籍廣東東莞，泌尿外科專科醫生，英國威爾斯大學本科畢業，牛津大學深造泌尿外科，並研究尿道括約肌，得博士學位，為英國皇家外科醫學院及愛丁堡皇家外科醫學院外科院士及泌尿外科院士；亦為香港外科醫學院及香港醫學專科學院院士。九十年代初受王世襄先生啟迪及指點，對竹刻發生興趣，聯同藝術家創作竹木刻作品。曾在故宮《紫禁城》雜誌、《收藏家》雜誌等發表竹木刻等文章。

戴淑芳 生於香港，廣東惠陽淡水人。香港中文大學中國藝術史博士。嘗於香港、澳洲諸地文物藝術館實習，曾刊文學及藝術論文、評論數種。

留住一抹夕陽
——周漢生竹刻藝術

編者：何孟澈

設計：張彌迪

出版：中華書局（香港）有限公司

　　　香港北角英皇道 499 號北角工業大廈一樓 B

　　　電話：（852）2137 2338　傳真：（852）2713 8202

　　　電子郵件：info@chunghwabook.com.hk

　　　網址：http://www.chunghwabook.com.hk

發行：香港聯合書刊物流有限公司

　　　香港新界大埔汀麗路 36 號中華商務印刷大廈 3 字樓

　　　電話：（852）2150 2100　傳真：（852）2407 3062

　　　電子郵件：info@suplogistics.com.hk

印刷：中華商務彩色印刷有限公司

　　　香港新界大埔汀麗路 36 號中華商務印刷大廈 14 字樓

版次：2017 年 1 月初版

　　　© 2017 中華書局（香港）有限公司

規格：12 開（305mm × 228mm）

ISBN：978-988-8420-53-7